本という物質は、
エロティックな存在である。
カバーをめくり、見返しに出合い、
化粧扉をめくるその一連の流れはまるで、
着物のストリップだ。
ぼくは装幀で時間を表現し、
そして物語を作っているのだ。
まさに時間の芸術なのである。

横尾忠則

Tadanori Yokoo

1957–2012

Complete Book Designs

全装幀集

凡例

制作者の呼称は、次のように省略しています。
アートディレクター：AD、デザイナー：D、
カメラマン：P、イラストレーター：I
—
作品のデータは、基本的に書籍（雑誌）名、出版社名、
発行年、著者本人によるコメントの順に記載しています。
—
装幀のデザインに加えて、雑誌の表紙デザイン、
中面レイアウトも併せて掲載しているものがあります。
—
図版はイメージ別に掲載してあり、時系列ではありません。

Tadanori Yokoo: Complete Book Designs

—
PIE International Inc.
2-32-4 Minami-Otsuka, Toshima-ku, Tokyo 170-0005 JAPAN
sales@pie.co.jp
—
ISBN978-4-7562-4281-5 C3070
Printed in Japan

デザインとアートとの響き合いが生む並びない存在感
—
臼田捷治

　国内外のカルチャーシーンに格別の影響を与え続けてきた横尾忠則が、グラフィックデザインとイラストレーション、コラージュに始まり、1980年代初めから本格展開する絵画制作、さらに写真、小説などを含む多面的な活躍のなかにあって、機会あるごとに手がけてきたブックデザイン。そのときどきの文化の様相をくっきりと映すのが装丁であり、ブックデザインであるが、横尾のそれはいずれもひと目でそれと分かるアウラを放っている。並びない存在感は真に創造的なデザイン力のなせるわざだろう。

　その魅力の源泉は、豊饒なイメージ世界を開示する装画にくわえ、常套的であったり、支配的であったりするデザイン語法に反旗をひるがえす独自の取り組みにある。

　枚挙にいとまがないが、例を挙げると自著『未完への脱走』（講談社、1970年）。活字組による布置が成熟期にあったなかでひときわ異彩を放つ手書きによるタイトルと著者名。それもアンチモダンの典型といってよい筆文字である。横尾は少年時代から書道にも非凡な才を見せつけてきた。本書もタイポグラフィ重視に基づく活字偏重のあり方をあざ笑うかのような挑戦。落款を思わせる印も装画である親指上にきちんと押されている。

　その筆文字が秀逸だ。ほんとうの画才というのは、その書き文字にもおのずと表れるというのが私の持論。東アジア漢字文化圏に固有の書画同根の考えの援用であるが、その字が達筆であってもそうではなくとも、おのずとにじみ出る滋味磁力は天才だけに許される特権である。横尾の書く筆文字はそのみごとな例証となっている。

　なお、本書に見られる、親指をオモテ面に、それとつながる残り4本の指をウラ面に配し、5本指がその本を挟んでいるようなかたちをとる装画は横尾のオハコだ。

　タイトルなどの字間を詰める手法は、横尾より少し年長の世代が始めたものだが、いつしかそれは定番的手法と化していた。それとは真逆の手法を採ったのが自著『インドへ』（文藝春秋、1977年）。タイトル4文字と、それと同じく縦いっぱいに大きく配した著者名「横尾忠則」4文字のパラパラ組は衝撃を与えた。デザイン表現に風穴を開けたのだ。裏カバーにも驚く。版元名「文藝春秋」と定価「千二百円」（またも各4文字！）をドカーンと同様にあしらっている。ついでカバーを外すと、表紙は同じタイポグラフィではあるが白黒反転、文字が漆黒の地に白抜きであしらわれている。いつもながらの切り返しの鮮やかさに目を剥く。

　エッセイ集『一米七〇糎のブルース』（新書館、1969年）はオモテ表紙にタイトルも著者名もない。背にごく小さく入っているだけ。同じエッセイ集『暗中模

索中』（河出書房新社、1973年）も同じ。しかもこちらは目次があるべきところに見当たらない。いきなり本文から始まるのだ。素っ気ないことこのうえない。巻末に入るはずの奥付も該当箇所にない。どこに？　背の部分に極小文字でなにか刷り込まれている。それが奥付だった！

こうした人を食ったような破天荒な構成術は、しかし実は横尾が書物に固有の時間性と、感覚的な接触の楽しみをともなう空間性に自覚的であることを示していないだろうか。実際、横尾は装丁を映画や演劇、彫刻になぞらえて考えるとし、次のように書いている。

「本の表紙は本の顔である。できるだけ魅力的な表情が必要だ。まず読者の手に触れさせなければならない。次は手ざわりである。彫刻的感触とでもいうか、手の中で本が生きものと化すこと。表紙、見返し、化粧扉、そして本文へと読者の意識を導入していく過程は、映画のタイトルから導入部に引っぱっていく方法論とよく似ている」（『ARTのパワースポット』所収「時間と空間の芸術」、筑摩書房、1983年）

このように本をひもとくときの時間的な推移は同時に読者にとって「ドラマチック」であり、「エロチック」でなければならないともいう（同書所収「ぼくのブックデザイン」）。横尾らしい姿勢である。

ともかくもこうした一連の試みは奇をてらうだけのものではないのだ。形骸化した定式から解き放つための企みと理解すべきだろう。

時間と空間に意識的であったことは初期作、たとえば盟友だった寺山修司の『書を捨てよ、町へ出よう』（芳賀書店、1967年）でも明らか。章が変わるごとに自在に変転する本文組。使用インクもブラックとマゼンタ（赤）と二種類。まん中部分には他とサイズの違う用紙があてがわれ、シアン（青）で刷った地に白抜きで本文が刷られている。横組も一部に挟まれている。全体の流れを読んだ多層的な構成術の妙が印象深い。三島由紀夫も絶賛したその挿画（イラストレーション）の抜きんでた個性とあいまって、官能的蠱惑に全編包まれているのだ。

雑誌でのトライアルも興趣尽きない。

無名に近いころの仕事である雑誌『話の特集』（日本社）では創刊号（1965年12月）から毎回、表紙題字をガラリと替えた。明治〜昭和期に活躍した宮武外骨という奇才ジャーナリストが主宰する雑誌『スコブル』で同様のことをしたことがあるが、雑誌ブランディングの基本中の基本である題字ロゴ固定への侵犯。世のモラルを逆撫でする刺激的な装画とあいまって取次会社から小言が相次いだ確信犯的な試みであった。

定石破りの鮮やかな成功例が『少年マガジン』（講談社）。その1970年5月31日号はカラー印刷が当たり前であった時代に抗して、表紙をモノクロで仕上げた。そして、映える筆文字をとおしてほとばしる情念。かつてない熱度を帯びる転回点に立っていた1970年という日本社会のアイコンと言ってもよい記念碑的作品である。

さて、横尾の造本術、とりわけ挿絵入り本におけるテキストと美術世界との変

幻自在なコラボレーションは、王朝期の絵巻物や「草双紙」に代表される江戸時代の挿絵入り読み物などがそなえていたふたつの間の、たくまざる阿吽の呼吸をほうふつとさせる。その最高傑作が『うろつき夜太』（集英社、1975年）だといって間違いないだろう。

　現代のブックデザインの基層にあるモダニズムは、アーティスト参画による美術性を排除、分断してしまい、タイポグラフィ主導によってそれを統制下に置こうとした。亀倉雄策はこれからの装丁は、当時の中心的担い手だった画家と手を切るべきだと言い放った。「当然パッケージと同じく立体的に組立てた考えによってデザインされなくてはならないはず」なのに、画家の装丁は「実に平面的なものが多い」というのが主張の核心だ（「装てい談義」、中部日本新聞、1953年8月7日）。現代ブックデザインの基礎をつくった原弘も本のデザインはパッケージデザインと同義だとした。「函やカバーや表紙など、本の外側の部分のデザインとなると（中略）商品のパッケージデザインと同じく、グラフィックデザインとインダストリアルデザインとが交差する領域である」（「第5回造本装幀コンクール」図録、1970年）と。本文構成についての言及はないけれど、デザイン優位の意識は抜きがたい。

　もちろんデザイン主導によるすぐれた達成はその後次々と残されてきたものの、江戸時代の挿絵入り本、あるいは、画家の橋口五葉や小村雪岱らによるそれに代表されるような、明治・大正〜昭和前期の装丁に見られるデザイン性と美術性とのおおらかで匂いやかな結び付きは失われてしまった。

　その意味で横尾による初期の重厚な仕事に草森紳一著『江戸のデザイン』（駸々堂、1972年）があるのは興味深い。挿絵入り本「黄表紙」（草双紙の一種）や広告文字、双六、千代紙、絵地図、花押（署名の代わりに書いた一種の記号）、着物などさまざまなジャンルに込められたデザイン性に光を当てた労作だが、横尾もそれに応え、豊かな奥行きと広がりをそなえる江戸文化のエスプリと響き合う造本に結晶している。

　テキストと装画・挿画の競演本の白眉である上記『うろつき夜太』。時代小説の巨人柴田錬三郎と異能横尾との丁々発止の真剣勝負には鬼気迫るものがある。テキストと随所で交錯する挿画の圧倒的な魅力にくわえ、全体の構成は文字組の大小、行の字数、段数の変化と、いずれも狂おしいまでに変幻を極める。さらに赤字の入った校正刷りをそのまま使ったり、本文の斜め組という“破調”があったり……。遊び心と緩急のリズムのスパイスも効いている。エディトリアルデザインにおけるモダニズムの王道とされる、仮想の格子のもとですべての構成単位をモジュール（基準尺度）化する「グリッド」とは対極。あらん限りの手だれを駆使することで、劇薬のような魔力で読者のイマジネーションを刺激してやまないのだ。ほんとうのエロティシズムとはこのことではないだろうか。

　「現代絵巻物」という帯の惹句が本書の魅力を集約しているだろう。“昭和元禄の申し子”と当時謳われた異才は、プレモダンの日本の本づくりがそなえていた美質の正統な継承者なのである。

横尾自身はいみじくも次のように書いている。

「装幀が単に飾りとしてではなく、またイラストレーションが単に文章に従属するのでもなく、いい意味で衝突を起こし、両者の間にエネルギーが生じるような、本が本として自律したような本を作りたいものだ」（『ARTのパワースポット』所収「想像力と想像力ぶつかり合い」）。

ほかにも敬愛してやまなかった三島由紀夫が被写体となった写真集『薔薇刑』の新輯版（細江英公撮影、集英社、1971年）では、帙（書物を保護するための、厚紙あるいは布貼りの覆い）に収められた小説家の涅槃像ともいうべき絢爛たる装画が圧巻。天才作家はこの写真集の完成を見届けることなく逝ったが、このうえないオマージュとなっているといってよいだろう。また、筒井康隆とのコラボレーション『美藝公』（文藝春秋、1981年）においても、挟み込まれている14枚のオリジナルポスターが華を添えている。

そして近年の画集・作品集を含む自著や40数年来の交友が続く瀬戸内寂聴の著作などに遺憾なく発揮されているしなやかさはまさしく円熟の境地だろう。桃源郷に憩う遊士のようなとらわれのなさ……。変通自在なフットワークをさらに加えているのだ。ニューオリンズへの旅の記録本である自著『三日月旅行』（翔泳社、1995年）においても、テキストと写真、絵画などからなる絶妙なコラージュワークは横尾の真骨頂だ。

本や雑誌はアート作品とは違って、比較的たやすく書店などで購入ができる。天性の才人が半世紀にわたって手を染め、時代を挑発しつつ鮮やかに刻印してきた造本と雑誌デザイン。それら至上の世界とリアルタイムで呼吸できてきたことは無上の喜びである。

（文中敬称略）

A unique presence born of the resonance
between design and art

—

by Shoji Usuda

For Tadanori Yokoo, who has long had a prodigious influence over the cultural scene here and overseas, book design has been something he has turned his hand to whenever he has had the opportunity as part of a multifaceted career that began in graphic design, illustration and collage and expanded in the early 1980s into painting as well as photography and novels. It is book-cover and book design that reflects perhaps more clearly than anything else the state of culture at a particular time, yet despite this, every example of Yokoo's work in this field projects an aura that makes it possible to tell at a glance that the work is his. That unique presence seems to arise from a truly creative ability in design.

In addition to book-cover art indicative of a fertile world of imagination, the source of the appeal of Yokoo's work can be traced to a unique approach that raises the standard of revolt against design grammar, which tends to be conventional and restrictive.

Among the examples of Yokoo's work, which are too numerous to count, let us consider one written by Yokoo himself, *Mikan e no dasso* (*Escape to the Unfinished,* Kodansha, 1970). At a time when the use of typeset text had reached maturity, the title and author's name are brush-written in a manner that is boldly original. Moreover, the brushwriting is in a style that could be called an archetype of anti-modern. Since his youth, Yokoo has demonstrated an uncommon ability in calligraphy. And this book challenges the preponderance of typesetting based on an overemphasis on typography in a manner that borders on mockery. To cap it off, the mark reminiscent of a traditional artist's signature and seal was actually stamped over the top of the thumb that forms part of the book-cover design.

The brushwriting itself is outstanding. It is a pet theory of mine that true artistic talent shows up spontaneously in one's handwriting. An extension of the view peculiar to the countries of East Asia where Chinese characters are used that painting and calligraphy share the same roots, this theory holds that the subtle charm that finds expression spontaneously whether one's handwriting is good or not is a privilege granted to geniuses alone. Yokoo's brushwriting is an excellent illustration of this.

Incidentally, the kind of book-cover design seen in this publication in which the thumb is placed on the front cover and the remaining four fingers on the back cover in such a way that it appears the book is being held in all five fingers is a specialty of Yokoo's.

The style of tightening the space between the characters in the title and other text was first adopted by members of the generation slightly older than Yokoo, and at some point this became an industry standard. In Yokoo's *Indo e* (*To India,* Bungeishunju, 1977), however, the exact opposite approach was employed. The way the four characters that make up the title and the four characters that make up the author's name are loosely arranged caused quite a shock. The result let some fresh air into design expression. The back cover is just as astonishing. The publisher's name (Bungeishunju) and recommended price (each consisting of four characters in Japanese) are boldly arranged in the same way as the title and author's name on the front! And removing the dust cover

reveals the same characters in the same typography but with the black and white reversed so that the characters appear white against a jet-black background. As always, one is left gaping at the unexpected twist.

In the collection of essays *Ichi-metoru, nanaju-senchi no blues* (*1 m 70 cm Blues*, Shinshokan, 1969), neither the title nor the author's name appears on the front cover. They appear in small characters on the spine only. The same is true of another collection of essays, *Anchu mosaku-chu* (*While Groping in the Dark*, Kawade Shobo Shinsha, 1973). What's more, in this volume there is no sign of the Contents in the normal location. Instead, it launches straight into the body text. It is difficult to imagine anything brusquer. The colophon, which one would expect to find at the end of the book, is also not in its usual place. So where is it? Something is printed in tiny characters on the spine. That is the colophon!

Could it be that such groundbreaking, seemingly contemptuous art of composition actually shows just how self-aware Yokoo is of the peculiar temporality of books as well as the spatiality associated with the pleasure of sensory contact? In fact, Yokoo himself likens book design to film, theatre, and sculpture when he writes, "A book's cover is its face. Its expression should be as appealing as possible. The first thing it has to do is make the reader want to pick it up. Next is the feel. It needs a sculptural feel, by which I mean the book changes into a living thing when held in the hand. The process of guiding the reader's attention from the cover to the inside front cover, title page and body text is similar to the methods used to lead viewers from the titles to the introduction of a film." [*"Jikan to kukan no geijutsu"* (*The art of time and space*) in *Aato no pawaa-supotto* (*Power Spot of Art*), Chikuma Shobo, 1983]

For the reader, this temporal progress that occurs when they peruse a book must be "dramatic" and at the same time "erotic" [Ibid. *"Boku no bukku dezain"* (*My Book Design*)]. Such an attitude is typical of Yokoo.

At any rate, these and other innovations are more than simply displays of Yokoo's eccentricity. Rather, they should perhaps be understood as strategies to liberate himself from formulae that had lost their substance.

That Yokoo had a particular awareness of time and space is also clear from his early work, such as *Sho o suteyo, machi e deyo* (*Throw Away the Books and Go Out into Town*, Haga Shoten, 1967), by his sworn friend Shuji Terayama. In this book, the body text changes freely from chapter to chapter. Two kinds of ink are used: black and magenta (red). In the middle, paper of a different size to the rest of the book is used and the text reversed out of a cyan (blue) background. The orientation of the type switches from vertical to horizontal in some places. The adroitness of the multilayered composition that becomes apparent once the reader has progressed through the entire book is striking. Along with the eminent individuality of the illustrations, which were greatly admired by the likes of Yukio Mishima, this gave the entire book an erotic enchantment.

The results of Yokoo's endeavors in the field of magazines are equally fascinating.

For the magazine *Hanashi no tokushu* (Nihonsha), which he worked on when he was virtually unknown, he changed the title lettering completely with each issue from the inaugural issue (December 1965) onwards. Although a similar thing had been tried once with *Sukoburu*, a magazine presided over by the remarkably talented journalist Gaikotsu Miyatake who was active in late 19th through mid 20th century, it was a violation of the rule that one should never change the title logo, regarded as the most fundamental element of a magazine's branding. Along with Yokoo's provocative cover

designs that rubbed society's morals the wrong way, it was an act akin to a premeditated crime that elicited no end of rebuke from agencies.

A magnificent successful example of this defiance of the established formula is *Shonen Magajin* (Kodansha). For the May 31, 1970 issue, which came out at a time when magazines were printed in color as a matter of course, Yokoo bucked the trend and finished the cover in monochrome. Moreover, there is emotion bursting forth via the dazzling brushwriting. The result is a monumental work that could be described as an icon of Japanese society in 1970, a turning point when the country was bursting with an unsurpassed fervent intensity.

Yokoo's bookmaking skills, and in particular his protean blending of the worlds of text and art in his illustrated books, are suggestive of the natural blending of the two in picture scrolls from the Heian period as well as illustrated literature from the Edo period as exemplified in *kusazoshi*, or illustrated storybooks. It would probably be safe to say that Yokoo's masterpiece in this field is *Urotsuki Yata* (*Yata, the Vagabond,* Shueisha, 1975).

Modernism, which lies at the foundation of contemporary book design, completely excluded and separated the artistic nature of the field arising from the participation of artists and sought to impose its control by turning it into a typography-led field. Yusaku Kamekura declared that future book design should cut itself free from artists, who were then its central pillars. The crux of his assertion was that despite the fact that books "naturally should be designed like packages according to three-dimensionally assembled ideas," book design by artists was "in fact largely two-dimensional" ["*Sotei dangi*" *(A Discourse on Book Design)* Chubu Nihon Shinbun, August 7, 1953]. Hiromu Hara, who laid the foundations of contemporary book design in Japan, also contended that book design was synonymous with package design. "As for the design of the outer parts of a book, such as the case, the dust jacket and the cover,... this is an area where graphic design and industrial design intersect, just as in the package design for a product." (Catalog of the Fifth Japan Book Design Exhibition, 1970) Although he made no mention of the composition of the main text of a book, the sense that design should take precedence is ineradicable.

While there have been numerous examples of fine achievement in design-led book design in the years since, the easygoing, beautiful relationship between design qualities and artistic qualities noticeable in illustrated books from the Edo period as well as book design from the Meiji and Taisho periods through the early part of the Showa period as exemplified in the work of artists Goyo Hashiguchi and Settai Komura, for example, has been lost completely.

In this sense, it is intriguing that among Yokoo's first undertakings of substance was Shinichi Kusamori's *Edo no dezain* (*Design of the Edo Period,* Shinshindo, 1972). The product of many years' labor on the part of Kusamori, this book shed light on design elements incorporated into various genres, including illustrated books known as *kibyoshi* (a variety of *kusazoshi*), advertising text, *sugoroku* (a traditional Japanese board game), chiyogami (decorative paper), pictorial maps, *kao* (handwritten monograms used in place of seals), and kimono. Yokoo responded accordingly, producing a design that resonated with the spirit of the culture of the Edo period, which offered abundance in terms of both depth and breadth.

The above-mentioned *Urotsuki Yata* is a fine example of a book in which the text and

design/illustrations almost compete against each other. There is something almost ghastly about the hotly contested clash of arms between the phenomenal period novelist Renzaburo Shibata and the unusually gifted Yokoo. In addition to the overwhelming appeal of the illustrations with which the text is interlaced here and there, the overall layout is enhanced with text of different sizes and changes in the number of characters in each line and the number of lines on each page, all of which lend the finished work an almost frantic amount of variation. In addition, there is "dissonance" in the form of proof sheets with corrections marked used as is and lines of diagonal text. There is also just the right amount of playfulness and spice arising from the rhythm of fast and slow. The result is the complete opposite of the "grid" approach in which all the constituent elements are modularized according to imaginary grids, an approach regarded as the proper path of modernism in editorial design. Through the effective use of the utmost cleverness, the readers' imaginations are stimulated at will with a magical charm akin to a powerful drug. Perhaps it is this that constitutes true eroticism.

The catchphrase on the paper wrapper, "a modern-day picture scroll," probably sums up the appeal of this book. Hailed at the time as a Showa-period child of the Genroku era, Yokoo is a man of exceptional talent and the legitimate heir to all that is virtuous about pre-modern Japanese book production.

Yokoo himself summed it up cleverly when he wrote:

"Book design is not mere decoration, and illustrations are not mere accompaniments to a book's text. I want to produce the kinds of books that cause a collision between the two in a good sense giving rise to a kind of energy, the kinds of books that stand on their own as books." ["*Sozoryoku to sozoryoku butsukariai*" *(The Clash of Imaginations)* in *Aato no pawaa-supotto*].

Also worthy of mention are the dazzling illustrations that adorn the portfolio case for the reedit of *Barakei (Ordeal by Roses,* Photographs by Eikoh Hosoe, Shueisha, 1971), a collection of photographs of Yukio Mishima, whom Yokoo held in high esteem. Perhaps best described as images of the dying Buddha but with Mishima as the subject, these illustrations are simply spectacular. The highly gifted writer died before this reedit was completed, but it became what could perhaps best be described as the ultimate homage to him. In a similar vein, 14 original posters by Yokoo are included with *Bigeiko* (Bungeishunju, 1981), a collaboration with Yasutaka Tsutsui, adding a touch of glamour to this publication.

Furthermore, the gracefulness that is demonstrated to the full in Yokoo's own publications in recent years, including several collections of paintings and other works, as well in those of Jakucho Setouchi, whom he has known for over forty years, is probably a true sign that he has reached the stage of maturity as a book designer. Like a lordless samurai resting upon arrival in Shangri-la, he is completely unhampered. If anything, his footwork is even nimbler than before. The exquisite collage work including text, photographs, illustrations, and so on in *Mikazuki ryoko: Crescent Carnival in New Orleans* (Shoeisha, 1995), a record of Yokoo's own trip to New Orleans, is Yokoo at his best.

Unlike Yokoo's artwork, these books and magazines can be purchased relatively easily at bookstores and the like. Bookmaking and magazine design are activities this natural talent has been involved in for half a century, leaving a clear impression as a result of his eagerness to push the boundaries. It is the greatest pleasure to have been able to live and breathe this supreme world in real time.

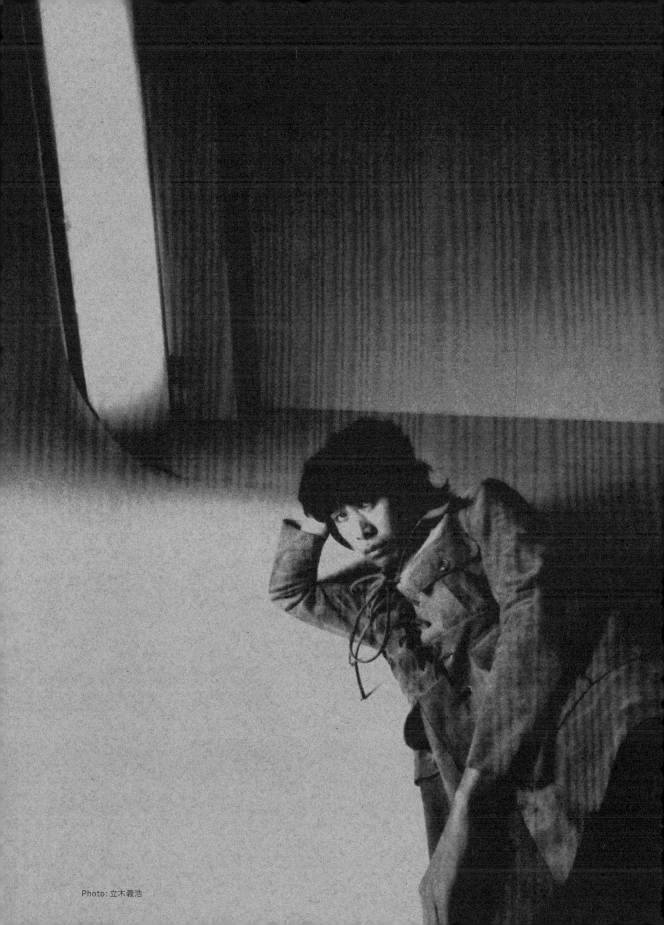

Photo: 立木義浩

イメージだけで、センスだけで作ると、
つまらないデザインになる。
そこに造形の力が加わらないと
高度にならないし、どちらかでもいけない。
そのときだけのものになってしまうからだ。
メタフィジカルとフィジカルの両極を
一体化させることで、いいデザインが生まれる。
感覚と思索、直感と理性。それが大事だ。

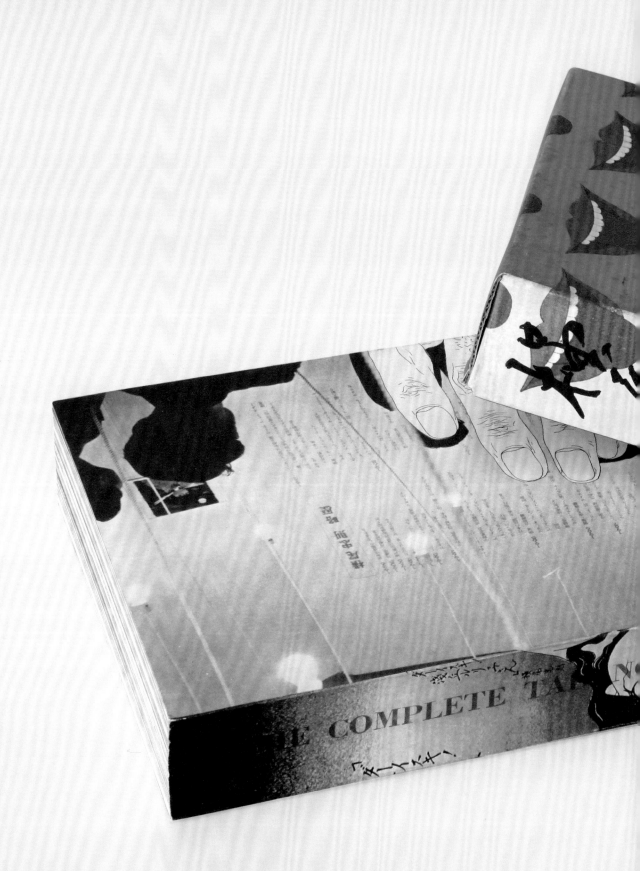

PP. 003−014 │『横尾忠則全集』
講談社 │ 1971

1970年、方向転換を図るため、過去2年間の作品をまとめた最初の作品集だ。区切りとして作ったんだけど、作品集としては早い時期にまとめた気がする。日本で万博が行われた年だった。このときは、交通事故に遭って休業宣言していたものだから、4ヵ月間の入院中にまとめた形となった。銀座松屋で展覧会を開いたときは、6日間で約7万人が駆けつけて大パニック。デパートの1階の階段まで人が並んだくらいだ。訪れた三島さんが、それを見て「ここで三島由紀夫展を開きたい」と言ったくらいだよ。結局、銀座松屋は空いておらず、彼は池袋東武で開いたんだけどね。そういえば、デヴィッド・ボウイがこの本を見て、「これは、世界で初めてのパンクだ!」とぼくに言った。

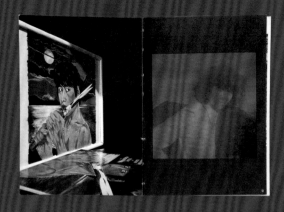

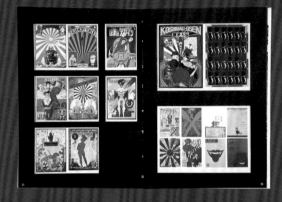

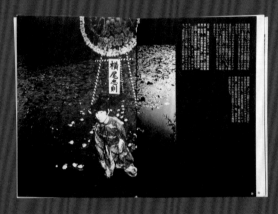

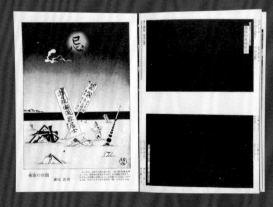

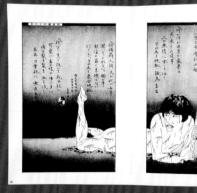

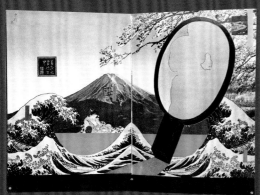

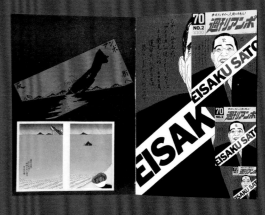

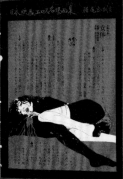

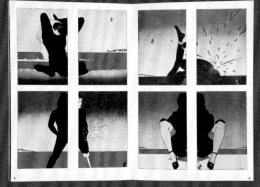

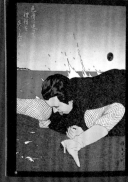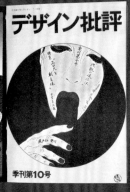

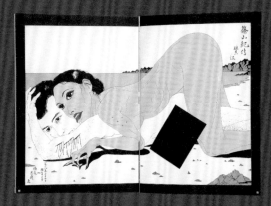

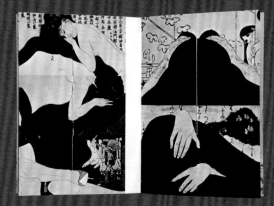

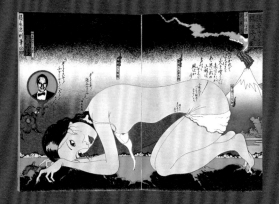

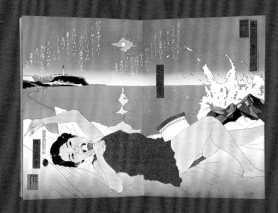

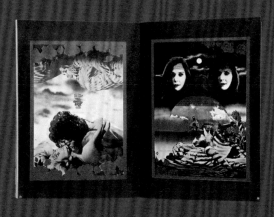

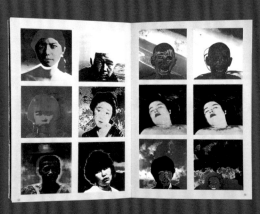

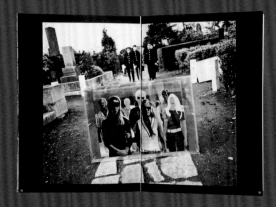

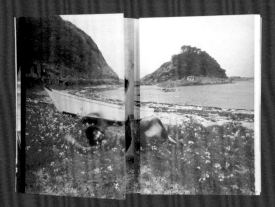

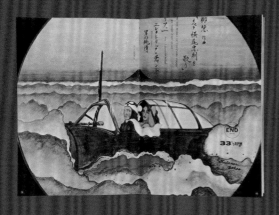

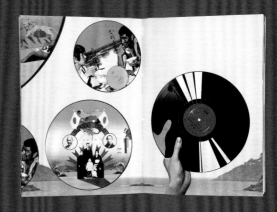

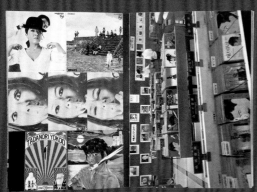

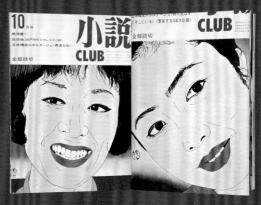

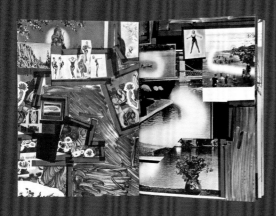

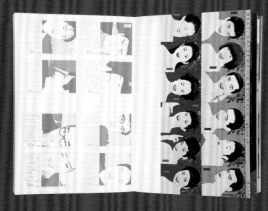

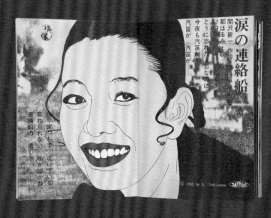

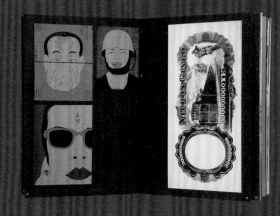

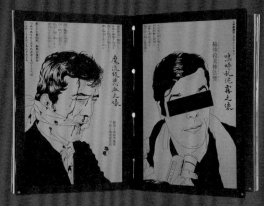

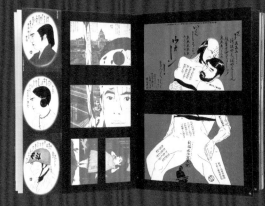

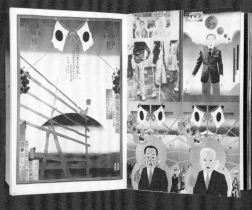

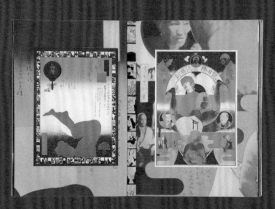

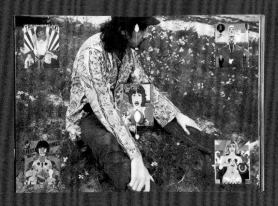
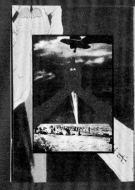
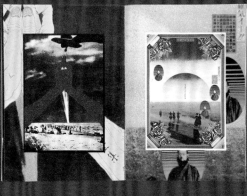

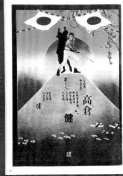

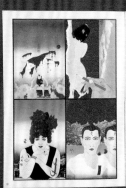
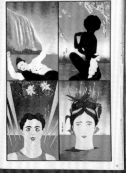

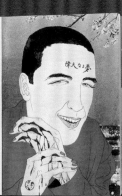

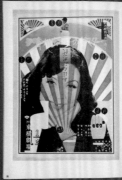

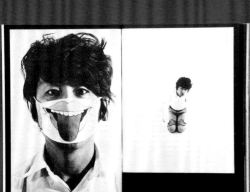
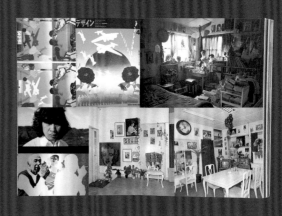
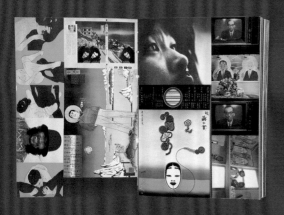
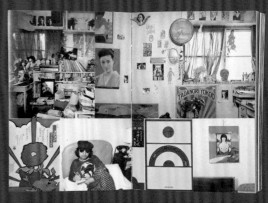

01｜『宇宙人デカ』
岩崎書店｜1967
D：鈴木康行　I：横尾忠則

特に意味はない。宇宙人だから
目鼻がないのかな？　想像に任せ
るよ。

02｜『女流詩人』
新書館｜1966

表紙にインパクトを与えたくて、
インスピレーションを運んでくる
想像の天使を描いた。ポスター
にもよく登場したイラストだよ。
フォーマットに合わせてデザイ
ンしているので、全部がぼくの作
品、というのもちょっと違うかも
しれない。

03｜『ある日、トツゼン恋が』
新書館｜1967

"恋＝キスマーク"だから、著者の
白石さんの口紅のキスマークを
デザインに取り込んだ。口を閉じ
ているところから、徐々に開いて
いくまで、少しずつ変えて入れた。
ちょうど白石さんがこんなヘア
スタイルをしていたので、表紙の
女性は同じような髪型にしてい
る。キスマークまで頼まれて、大
変だったろうな。

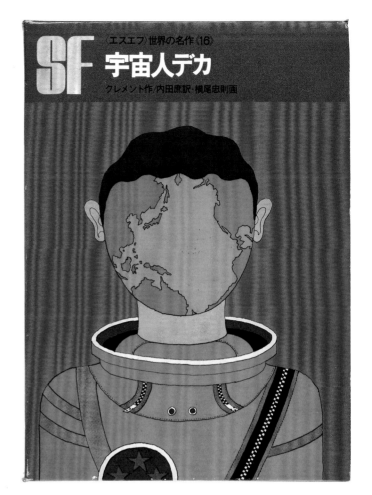

01

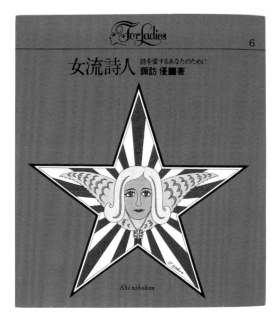

02

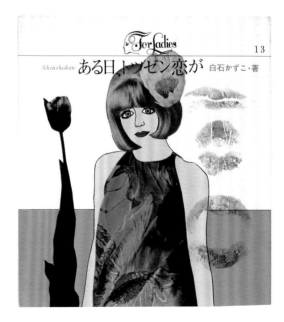

03

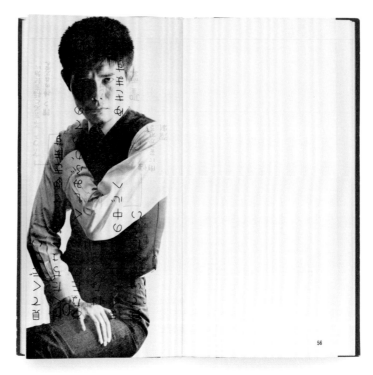

01

宣伝会議 **7**

02

01｜『眠りと犯しと落下と』
草月アートセンター｜1965

これが詩の装幀なんて、ギョッと
するよね。本の形を活かすため、
写真をそのまま使った。表紙は
前からの姿、裏表紙には後ろ姿
をイメージして描いている。デザ
インにおいては、本の形を活か
したり、写真を活かすこと、その
偶然性を上手に取り入れること
が、カギになるんだ。

02｜『宣伝会議』
久保田宣伝研究所｜1966

"広告＝二枚舌"。みんな嘘つき、
アカンベー。

PP. 017−020 │『話の特集』
日本社│1966

和田誠君がアートディレクショ
ンを担当していて、ぼくに依頼し
てきた雑誌。実は『話の特集』の
前身はエロ雑誌だった。「同じタ
イトルじゃ、まずいんじゃない?」
という話が出たんだ。でも、いい
タイトルだから強引にそのまま
押した。遊びの要素として、タ
イトル文字を何度か変えている。
でも、変えるたびに始末書を書
かされたので、4回目以降は面倒
だから変えなくなったという因
縁曰くつき。12月号で終わっち
ゃったんだけど、最後はサンタク
ロースが首吊っているぼくのポ
スターをパロディにして使った。
頭コチコチじゃ、こういう雑誌は
作れないね。

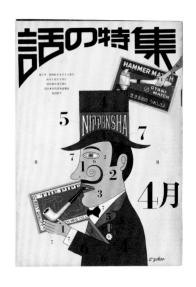

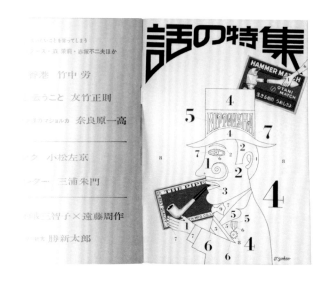

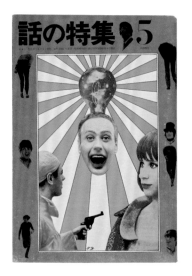

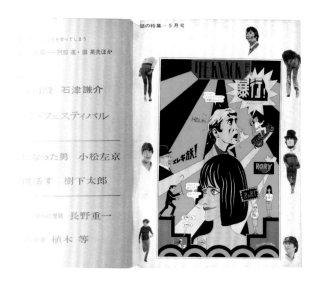

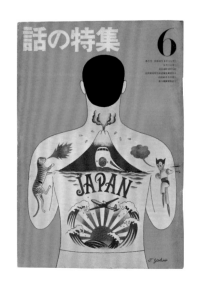

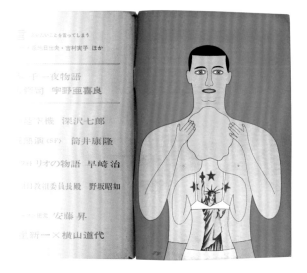

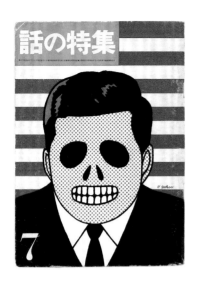

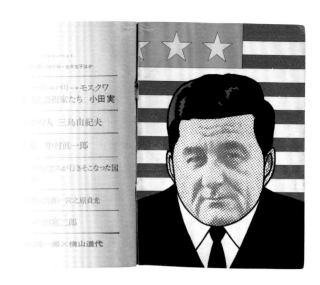

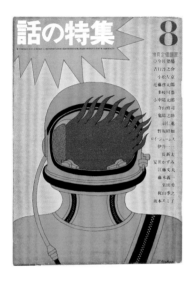

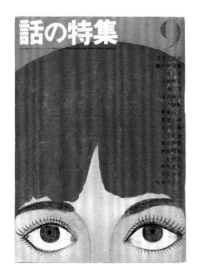

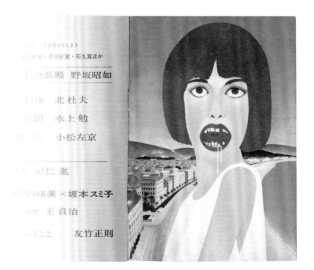

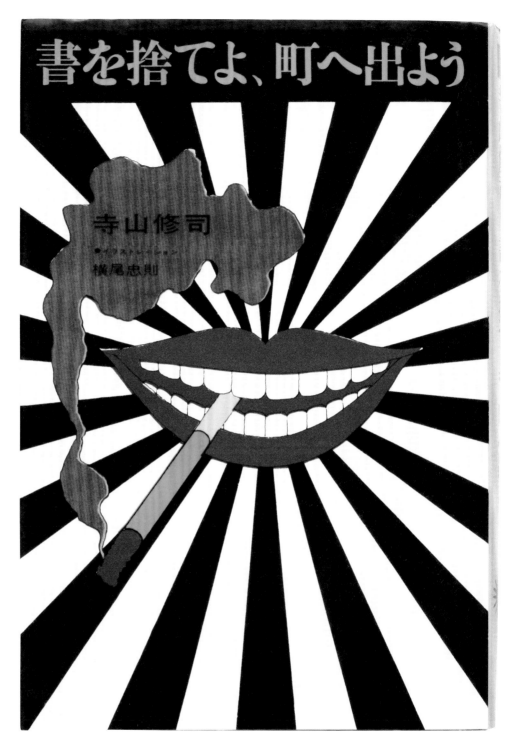

書を捨てよ、町へ出よう

寺山修司
●イラストレーション
横尾忠則

カバー 表1

PP. 021−027
『書を捨てよ、町へ出よう』
芳賀書店 │ 1971

寺山（修司）さんとの初めての仕事で、モノクロ写真に着色して加工するなど、1ページ1ページ手を掛けて仕上げた。カバーをめくると実は、ビートルズが登場する（P.023）。ビートルズ（の写真）をそのまま使うと著作権使用料がかかるので、こっそり使ったというわけ。めくった読者だけが気づく、ちょっとしたいたずらだ。こういうユーモアを、ぼくはとても大切にしている。ビートルズへの憧れや熱中している気持ちを、ここで反映したんだ。

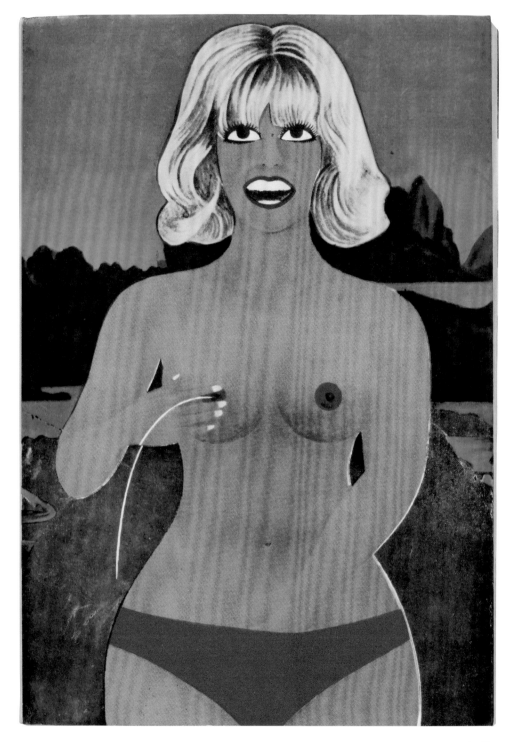

カバー 表4

書を捨てよ、町へ出よう──寺山修司　　芳賀書店

カバー表

本体 表4

本体 表1

表紙は仮の姿。

ページをめくったとき、

新たな発見ができるとなお面白い。

だから、必ずしも中の内容と

一致していなくてもいい。

まったくかけ離れたもの、

一見合わないもの同士を持ってくることで、

当たり前ではなくなる。

文字とビジュアルの関係も同じ。

慣例的なものをひっくり返したくなる。

見返し＋カバー袖

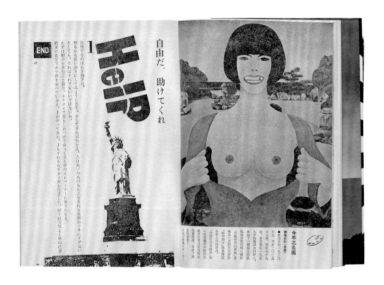

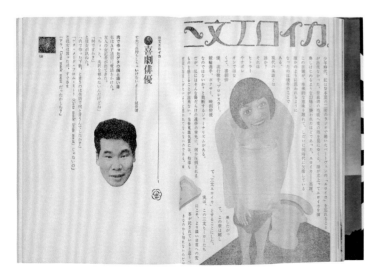

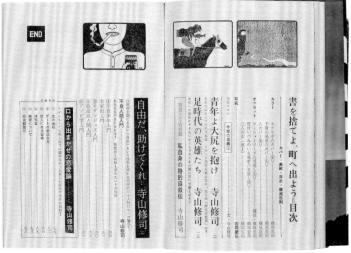

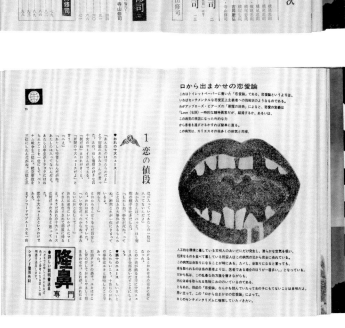

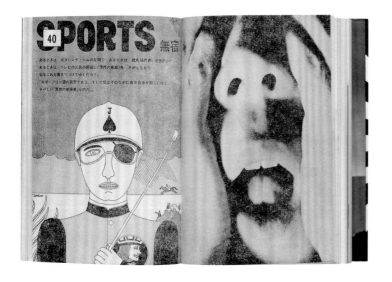

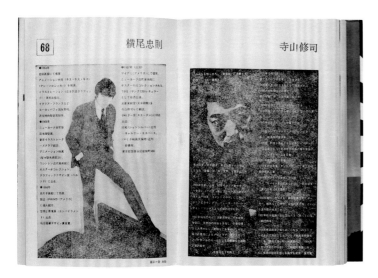

●写真提供
吉岡康弘＝YASUHIRO YOSHIOKA

$1 WANTED

TADANORI YOKOO

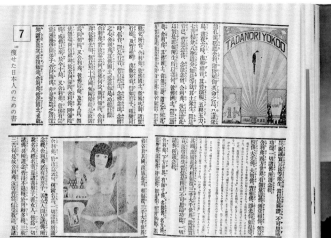

56

空想打倒試合の巻

END

◀寺山修司の本のページ
＜芳賀書店特選のメニュー＞

『一人三人全集 I−VI』
河出書房新社 ｜ 1969−70

一人で3つのペンネームを使い
分けていることから、太陽を使っ
て3つの時間を表した。太陽が出
る前、出ているところ、そしてそ
の後。時間の流れを形にして、ス
トーリーを作っている。

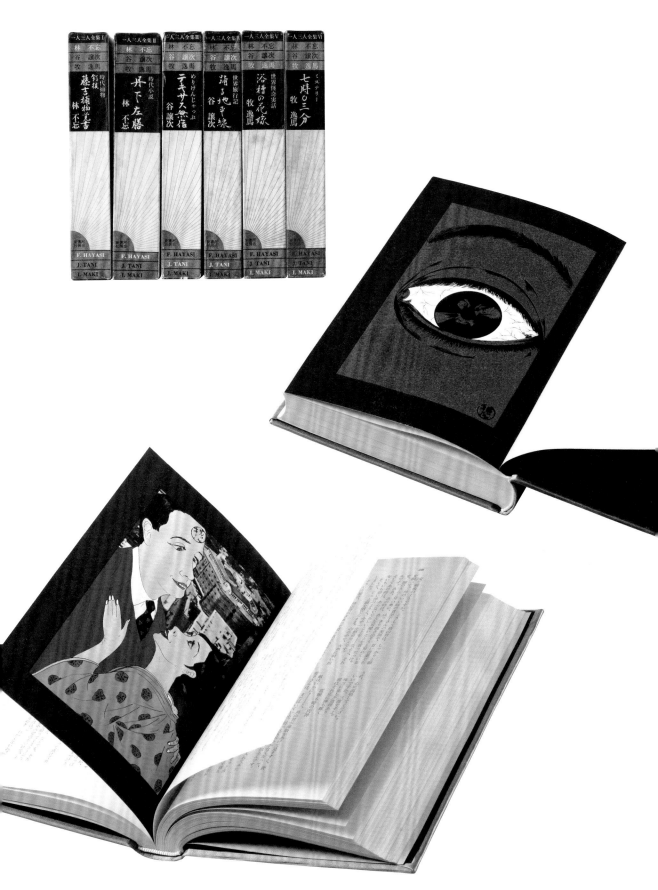

01

01｜『横尾忠則遺作集』
學藝書林｜1968
D: 粟津潔　I: 横尾忠則

ぼくの絵に編集の粟津さんが手を入れたおかげで、白眼なんかになっちゃった。彼は人の作品に関わり過ぎだ。あんまり気に入ってないなあ。ニューヨークに行っている間にこの本が発売されて、サンプルを送ってきたんだけれど、「あ〜あ」と思ったよ。

02｜『アメリカ「虚像培養国誌」』
美術出版社｜1968

この本の装幀を東野芳明さんから依頼されたとき、東野さんがニューヨークで観た、アンディ・ウォーホルのテレビインタビューの画面を撮影した紙焼きを資料にしてくれと言われた。番組のなかでウォーホルはインタビュアーの質問に、ポケットから出したハーモニカを吹いて応じたという話を聞かされた。

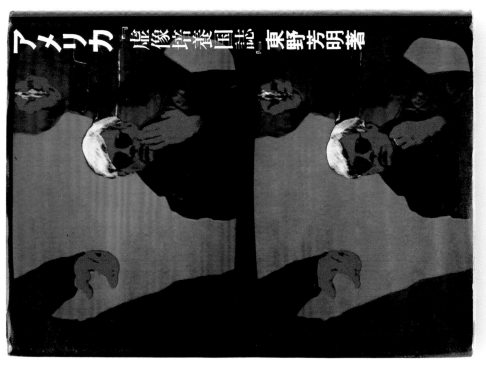

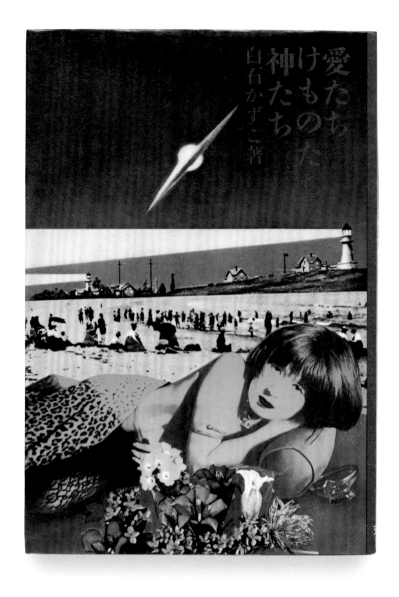

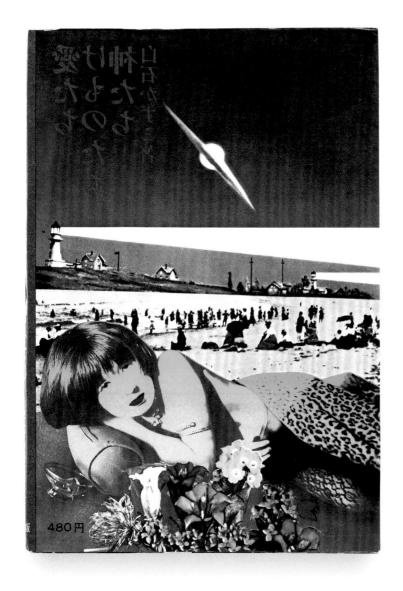

『愛たち けものたち 神たち』
天声出版 | 1968

これを作った当時は、やぶれかぶ
れだったねえ。あまり記憶はない
けれど…。

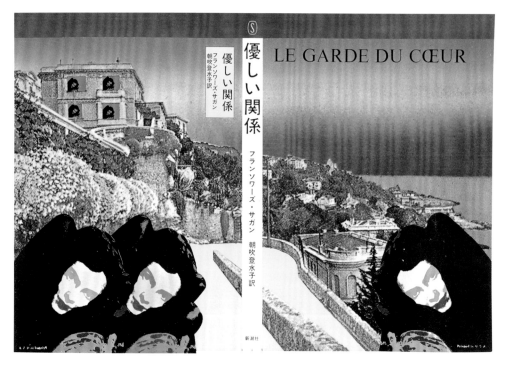

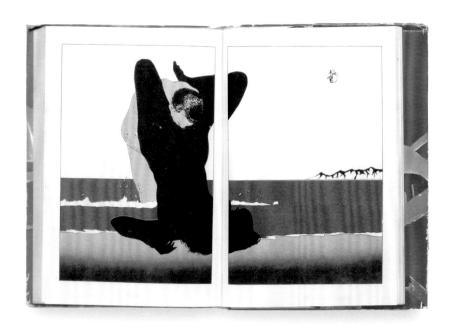

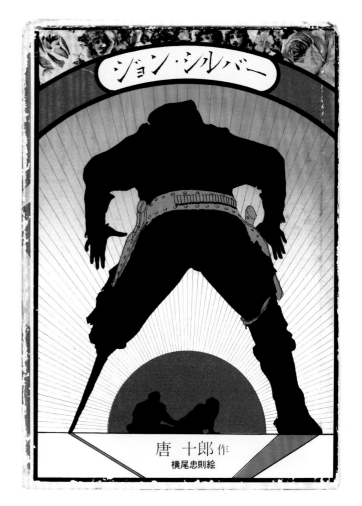

02

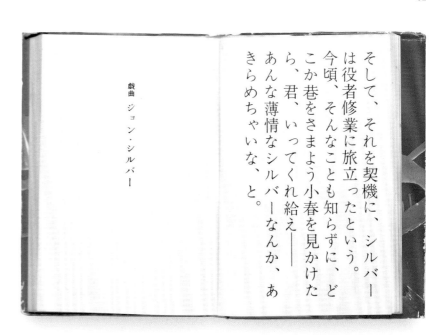

そして、それを契機に、シルバー
は役者修業に旅立ったという。
今頃、そんなことも知らずに、ど
こか巷をさまよう小春を見かけた
ら、君、いってくれ給えーー
あんな薄情なシルバーなんか、あ
きらめちゃいな、と。

戯曲 ジョン・シルバー

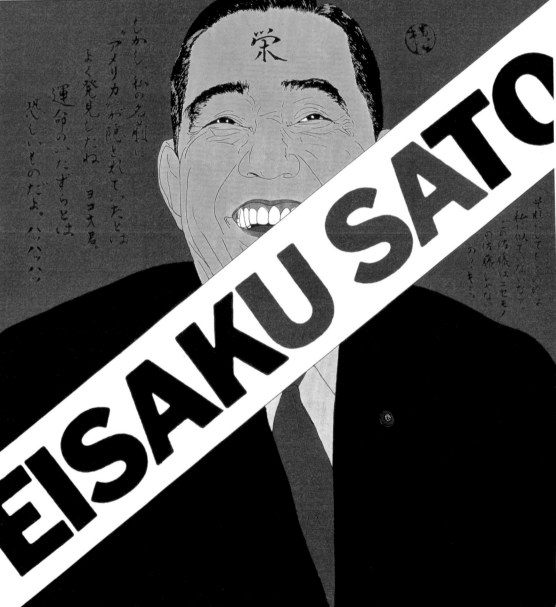

01｜『週刊アンポ』
週刊アンポ社｜1969

佐藤栄作さんの英字名に"USA"の文字が入っているなんて、すごい発見でしょ。安保関連の本の表紙としては、すごく斬新だと思う。でも、当時のデザイン界は造形至上主義で中身には関心が薄かったから、この発見には驚かなかったろうなあ。デザイナーは美意識が高く、思想には無関心だったんだよ。デザインは中身がなければ美しさもないんだよ。それに気づかない人が多かった。

02｜『グラフィケーション』
富士ゼロックス｜1969

特集に合わせて、"文明開化"や"オランダ"をモチーフにした。地球上ではない、他の惑星の観光ポスターみたいに作りたかった。ぼくは風景を取り入れるとき、どんな場所なのか特に限定はしない。むしろ、どこかわからないほうがいいんだ。

02

03｜『十二の遠景』
中央公論社｜1970

著者の自伝的作品なので、九州の風景や母子の写真を使ってアルバムのように仕上げた。風景をデザインに取り込むのが好きなので、記念写真とかを使うことが多い。見返しもアルバム風にして、効果を出した。表4にちょっと松の木を入れることで風景がぐっとよくなる。こういうのは、歌舞伎の舞台セットから影響を受けているので、もうカラダが覚えているんだ。

03

01 │『わが日本精神改造計画
　　——異郷からの発作的レポート』
産報│1972

映画監督の大島さんの作品だか
ら、コラージュした写真に映画的
なノスタルジーを盛り込んだ。カ
バーに観光的な風景をちりばめ、
めくったとき、折り返しにお母さ
んの顔が見えるようにしている。
過去を表すため、連想させるた
めの効果を狙ったんだ。見返し
は赤一色にして、古い映画の回
想シーンのように表現した。

02 │『他国の死』
講談社│1973

雑誌でカメラマンとしてデビュー
した頃。30–40人くらいの女性
を連れて、湖あたりに撮影に行っ
たときの1枚だ。装幀の場合、い
つも中身は読まず、編集者に概
要だけ聞くようにしている。内容
を読むと、説明的なデザインに
なるから。説明的なデザインは
面白くない。むしろ、装幀と内容
にギャップがあるほうが、読者に
別の楽しみ方を提案できる。内面
的なものを想像させることが大
切だと思う。

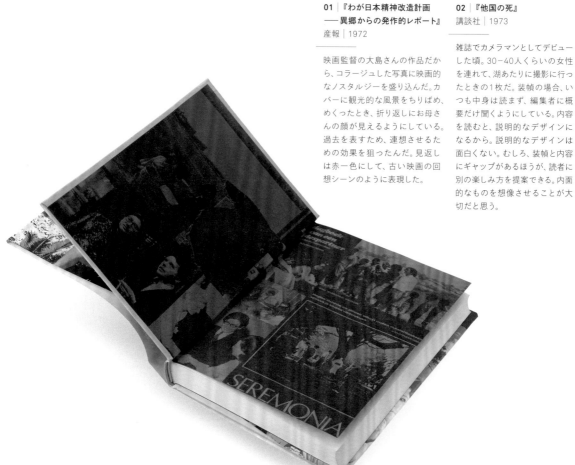

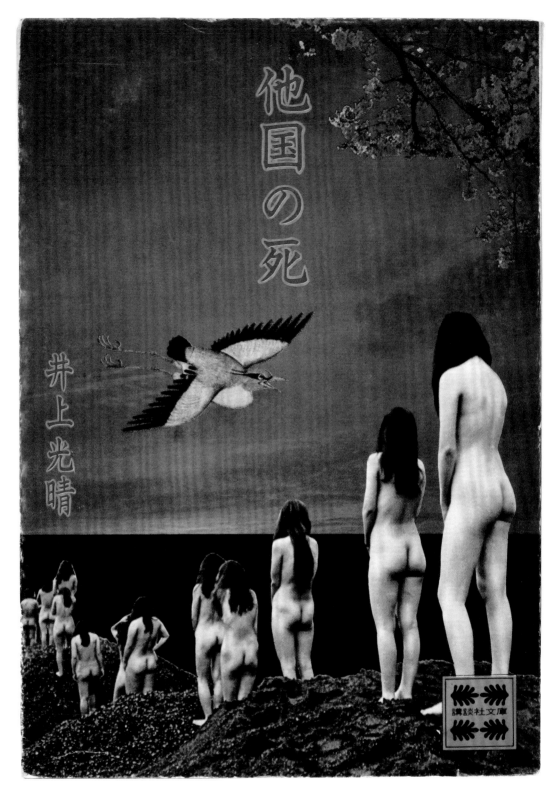

01｜『横尾忠則日記──
一米七〇糎のブルース』
新書館｜1969

指でつまんでいるイラストを重
ねて、「本を手に取ってちょうだ
い」とアピール。"死"についての
話が出てくるので、東映のスチー
ルカメラマンの前でチンピラを
演じた。

02｜『一米七〇糎のブルース』
角川書店｜1979

1960−70年代に、この"ピンク
ガールズ・シリーズ"をよく登場
させていた。デザインやサブカル
チャーが好きな人に人気があっ
たキャラクターだ。それを初めて
自分のエッセイ集に、装幀として
使った。裏表紙にはオリジナル単
行本用に制作した映画ポスター
をそのまま流用している。わざわ
ざ著名な俳優が共演したように
見せ、一言ずつぼくについての
感想を盛り込んでいるんだ。ホン
ト、贅沢だねえ。

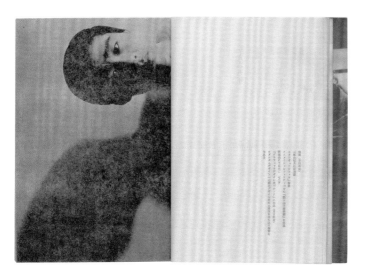

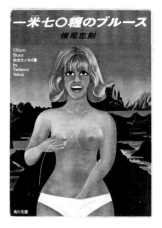

01 中面

02

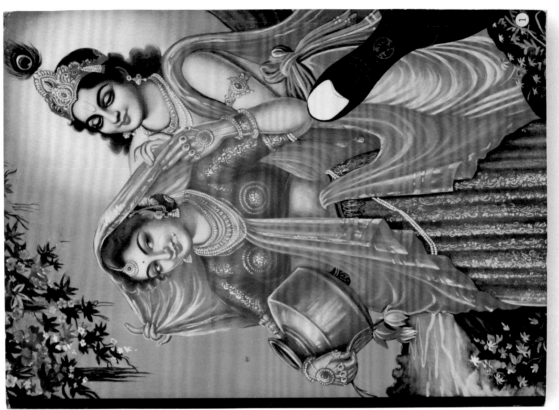

①

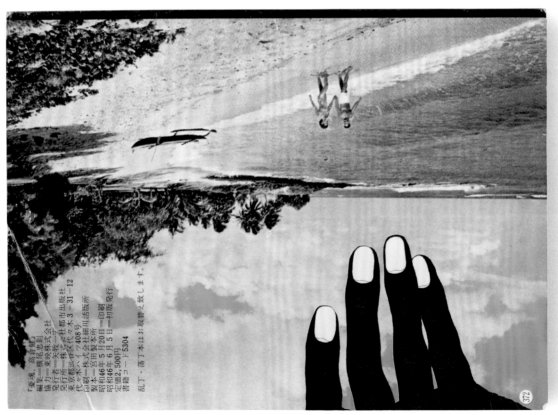

『愛 慾』高倉健也
編集＝蘭尾忠則
協力＝東映株式会社
発行者＝矢牧一宏
発行所＝株式会社都市出版社
東京都渋谷区代々木3－31－12
代々木ハウス408号
印刷＝株式会社細川活版所
製本＝宮田製本所
昭和46年5月20日＝印刷
昭和46年6月5日＝初版発行
定価2,500円
書籍コード5304
乱丁・落丁本はお取替え致します。

372

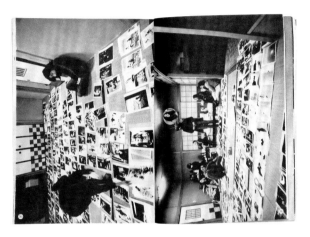

『憂魂、高倉健』
都市出版社｜1971
P: 遠藤努、八十島健夫

（高倉）健さんに対する憧れと、南
国インドに対するぼくの憧れを同
時に昇華した。健さんはずっとぼ
くの憧れだったから。でも、こんな
風になっちゃって、健さんにとっ
ては礼節を欠いたかも知れない。

講談社

恥部の荒野を描く衝撃的なイラストレーションを武器にマスコミを圧倒した“現代の英雄”。その華麗なスキャンダルに彩られた虚像に潜む孤独と怨念。 “人間喪失” を峻拒し自己の原点を告白する異色のエッセイ集

講談社 580円
0095-124276-2253 (0)

自伝的エッセイ

あえて“栄光の座”を拒否し、“完全なる虚像” からの脱出を試みた横尾忠則。このエッセイ集は彼の自己確認の歌であり、人間復活の熱い祈りの書である

高倉健

賛江

横尾忠則編

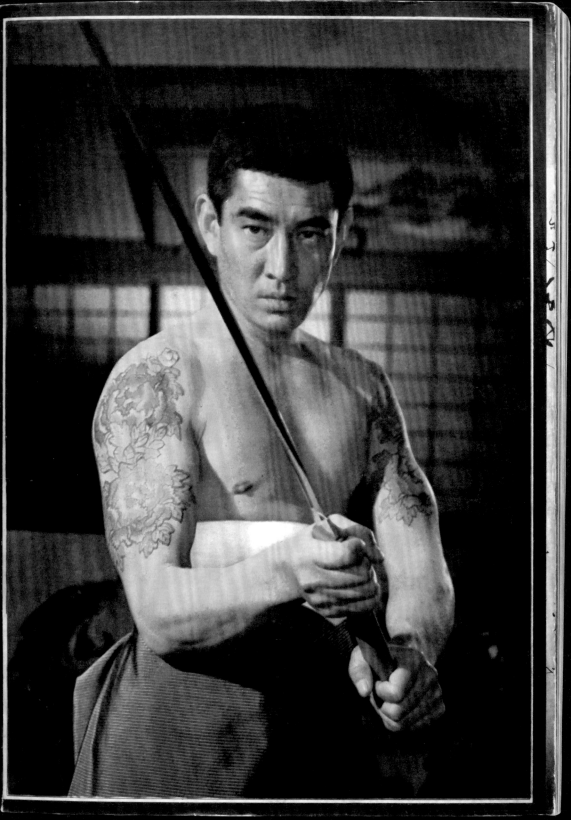

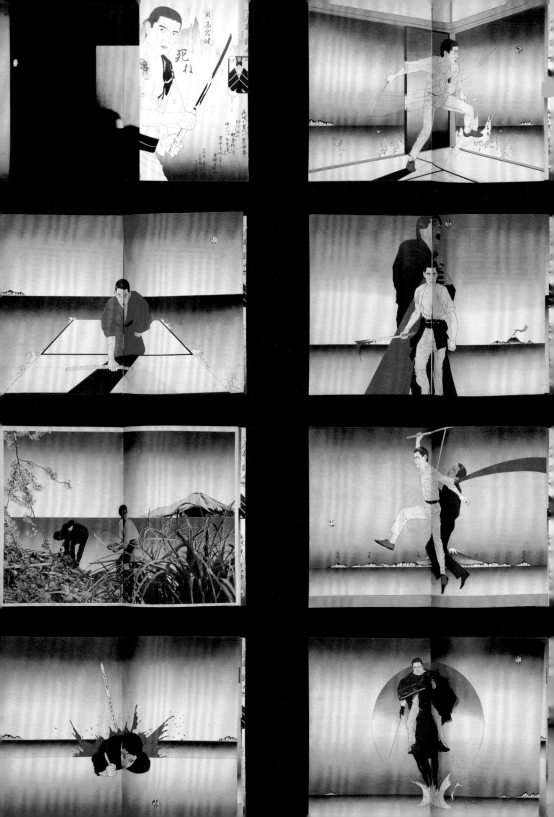

死んで、もらうぜ

馬鹿を 馬鹿を承知の この稼業
赤い夕陽に 背を向けて
無理に笑った 渡り鳥
その名も網走番外地
きらり きらり流れた ひとつ星
どうせどこかで 消える奴
ぐれた俺らの身のはてを

流れ 流れこの身を ふるさとの
うるむ灯に おふくろが
消えて浮かんで また消えた
その名も網走番外地
呼んで 呼んでみたとて さいはての
遠い海鳴り 風の音
せめて真赤に 燃えて咲く
花になりたや はまなすの

春に春に追われし花も散る
酒びけ酒びけ酒暮れて
どうせ俺らの行く先は
その名も網走番外地
キラリキラリ光った流れ星
燃えるこの身は地の果て
娘は詫びて
追われ追われしこの身を故里で
かばってくれた可愛い娘
かけてやりたや優言葉
今の俺らしゃままならぬ

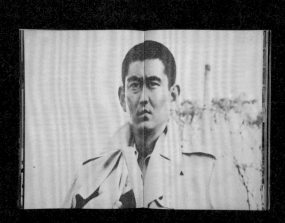

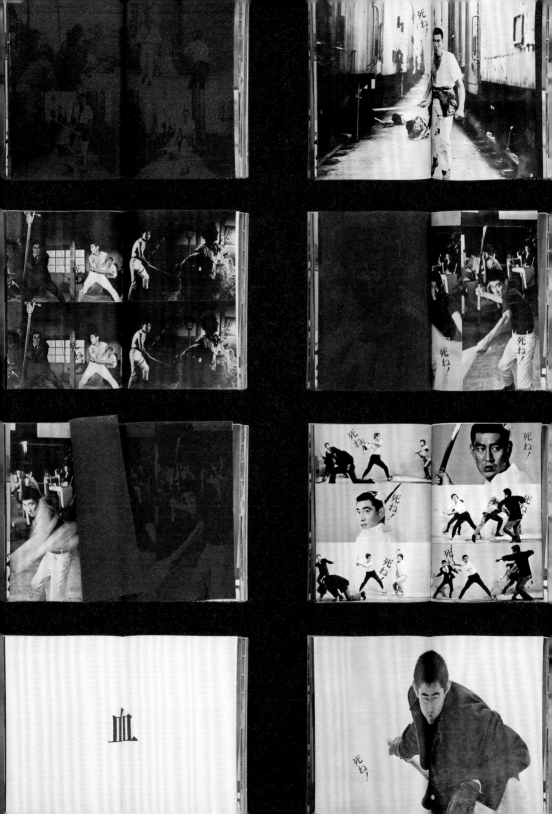

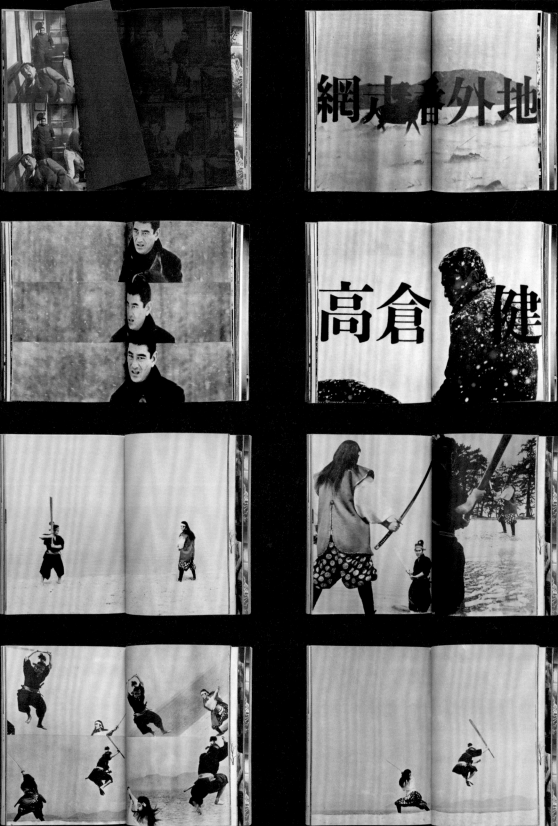

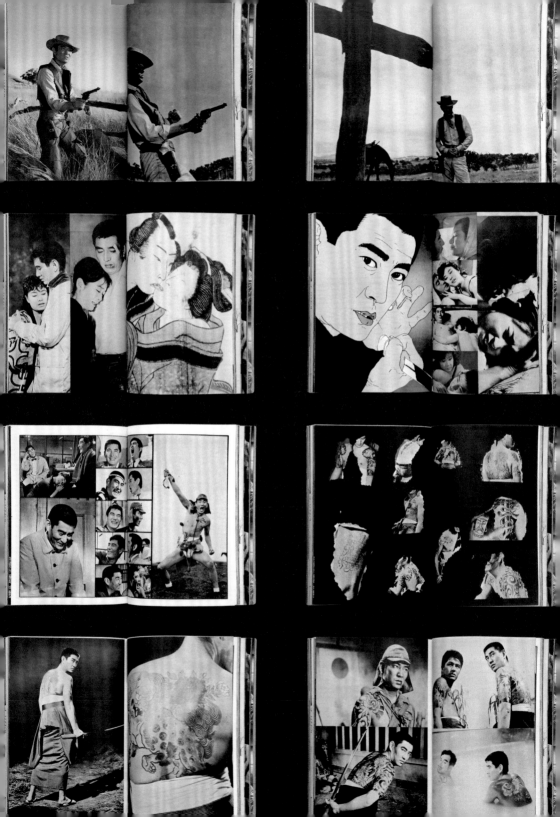

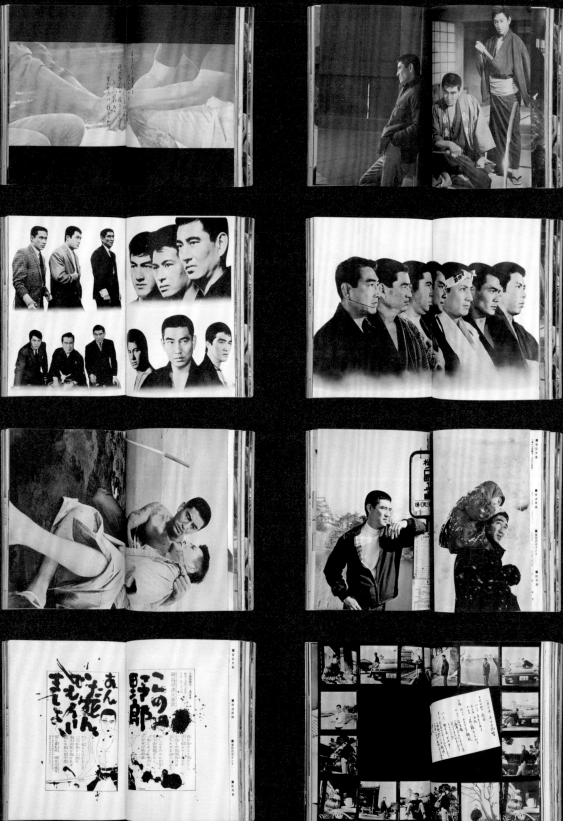

2001　1956

1957　1956

1959　1958

1961　1960

1963　1962

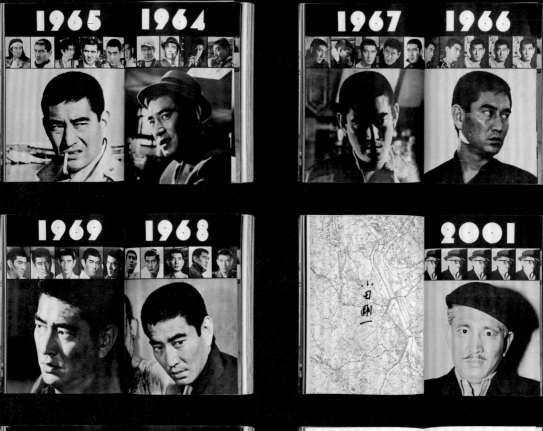

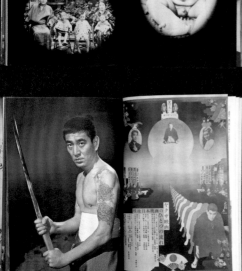

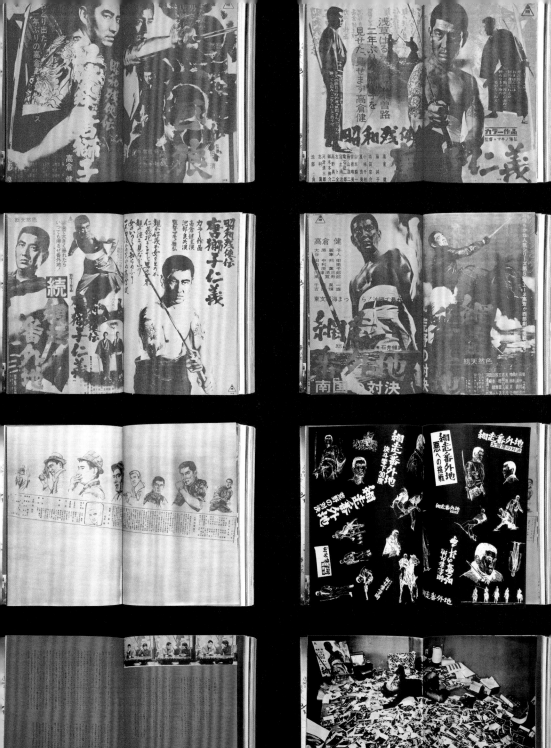

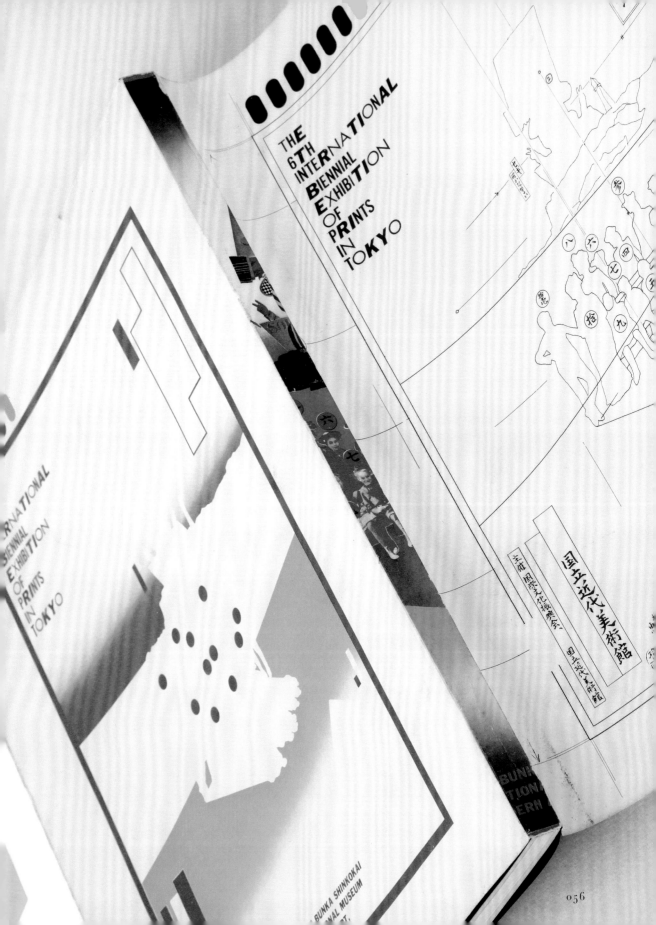

THE
6TH
INTERNATIONAL
BIENNIAL
EXHIBITION
OF
PRINTS
IN
TOKYO

INTERNATIONAL
BIENNIAL
EXHIBITION
OF
PRINTS
IN
TOKYO

←01 01｜『第6回東京国際版画
ビエンナーレ展』
東京国立近代美術館｜1968

ビエンナーレ用のポスターを制
作して、そのプロセスを表紙と裏
表紙、見返しに使って版画的に
見せた。版画のコンセプトにぴっ
たりということで、イタリアの審
査員が版画作品のグランプリ対
象に選出しようとしたけれど、も
ともと応募作品じゃなかったか
らね。無理やりにでも受賞対象に
してしまうイタリア人の気質はす
ごいなあと思った。いいと思った
ら、はみ出したものでもぐんぐん
押す。日本じゃこうはいかないな。
ぼくはもちろん受賞はせず、別の
版画家が取ったけれど、美術界
では随分論争を呼んだようだ。

02｜『不道徳教育講座』
中央公論社｜1969
P: 篠山紀信

実は、この前に出した別案は、著
者の三島さんにキャンセルをく
らっているんだ。三島さんは何
とか形にしようとして、ぼくの全
集から写真を探してきて、それを
表紙に使った。この写真、女の子
の背中に蛍光色で花札の模様を
描いて、ブラックライトを当てて
篠山（紀信）さんが撮影したもの。
赤や緑などの色がきれいに浮き
上がって、ちょっと不思議な様
相になっている。とても凝った作
品に仕上がった。ぱっと見た感じ
では、どうなっているかわからな
いところが狙いだ。タイトルなど
の文字は、いじって図案風文字
のタイポグラフィにした。ちょっ
と読みにくいけどね。

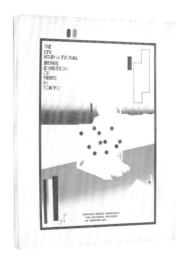

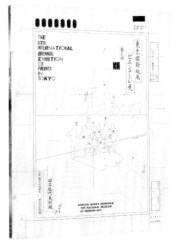

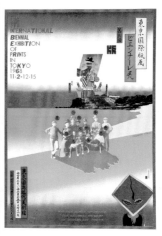

01

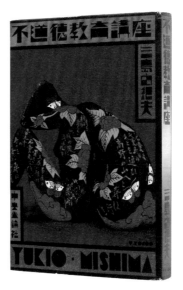

02

11月号

ダーク・サイド・ノベル／生島治郎
立体構成ルポ〈殺人者はすぐ
そこにいる〉〈繁栄するSEX企業〉

全部読切

小説CLUB

昭和23年12月6日第3種郵便物認可
昭和44年11月1日発行（毎月1回1日発行）
昭和43年10月25日国鉄東局特別承認
雑誌第3016号小説クラブ第22巻第11号

01

10月号

嶋岡晨一
狂想曲JAPAN（ピカレスク小説）
立体構成ルポルタージュ〈異常な性〉

全部読切

小説CLUB

02

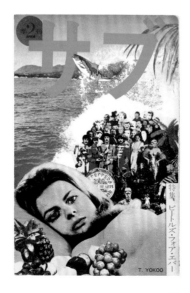

第2号

サブ

特集 ビートルズ・フォア・エバー

T. YOKOO

01, 02｜『小説CLUB』
桃園書房｜1969

編集部から「女優の顔を描いてく
れ」とリクエストされたので、藤
純子さんとか、知り合いの女優さ
んの顔を描いた。それまでこうい
う本では写真や洋画ばかり使わ
れていたので、イラストの表紙は
画期的だったし、書店でもインパ
クトが大きかった。続けたかった
けれど、編集長が変わって2号で
終わっちゃったのが残念だね。

03｜『サブ』
サブ編集室｜1971

ビートルズ特集ということで、ビー
トルズファンの編集長が素材
を提供してくれた。それをコラー
ジュしたもの。当時の趣味だった
ユートピックな感じが全面に出
ている。

04｜『朝日ジャーナル』
朝日新聞社｜1971

『朝日ジャーナル』にヌードなん
て、よく採用してくれたと思う。
廃刊になっちゃったけれど。ヌー
ドをダイレクトに表したくて、あ
まり手を加えなかった。

05｜『デザイン批評』
風土社｜1969

怪談『耳なし芳一』をイメージし
たセクシャルなデザイン。人間の
本能を表したかった。当時、モダ
ニズムデザインはセクシャルな
要素を排除していたから、逆に絵
でデザインを批評しようと思っ
たんだ。ぼくは肉体感覚とかセク
シャルな要素とか、人間の持つ
本能的なものは、デザインにとっ
て不可欠だと思っている。

06｜『季刊写真映像』
写真評論社｜1971

これも南国のユートピアだね。当
時のぼくのライフスタイルだっ
たから、どんな仕事にも使ってい
たよ。

03

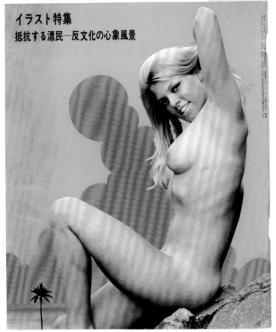

報道
解説　朝日ジャーナル
評論

1971
Vol.13
No.11

80円

3・19

イラスト特集
抵抗する漂民―反文化の心象風景

デザイン批評

季刊第10号

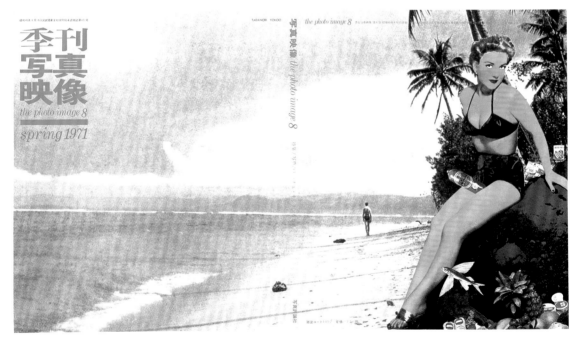

季刊
写真
映像

the photo image 8

spring 1971

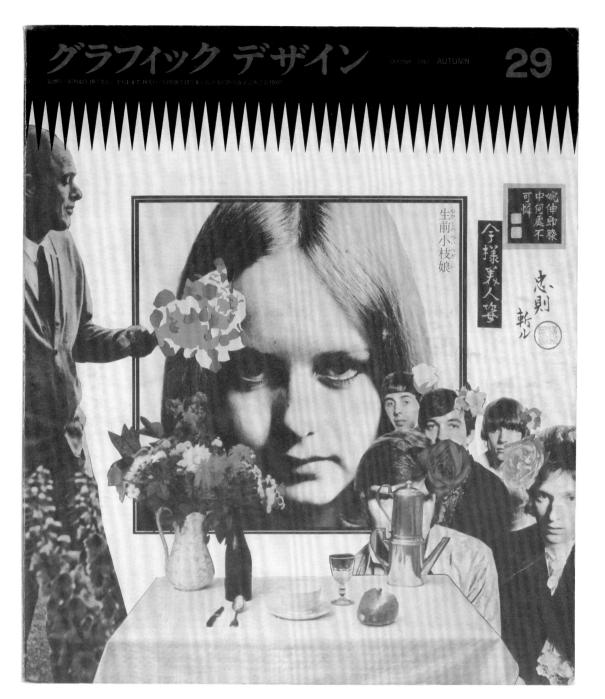

01｜『グラフィック デザイン』
ダイヤモンド社｜1967

当時のイギリスのスター、ツィッギーとロックミュージシャンの写真をコラージュ。ベトナム戦争が論争を呼んでいたこの頃、愛と平和を訴えていたヒッピー、フラワーチルドレンのイメージだ。今見ても新鮮だね。

02｜『アイデア』
誠文堂新光社｜1969

中心に絵ハガキを置き、その延長線上を勝手に想像して描いたもの。1枚のハガキから想像の羽を伸ばしている。

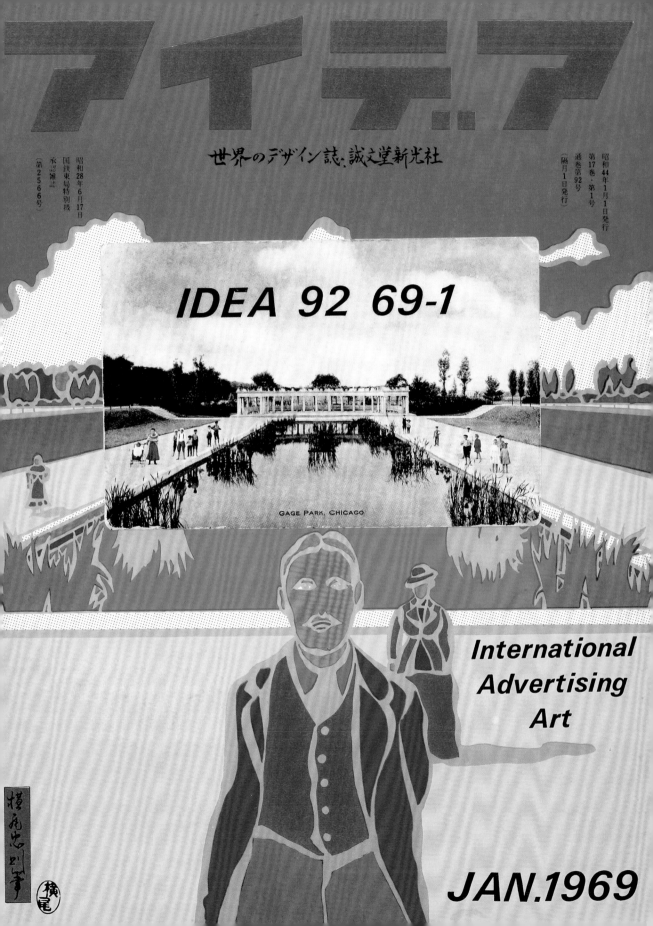

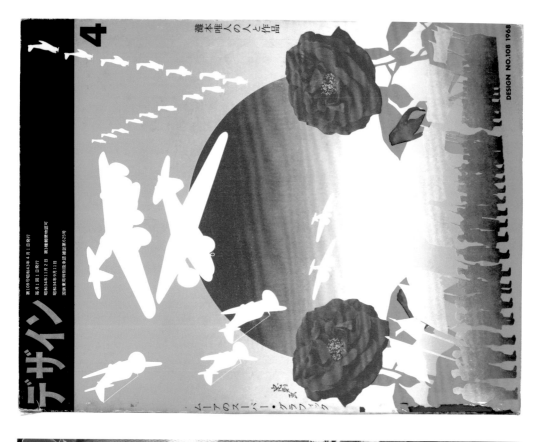

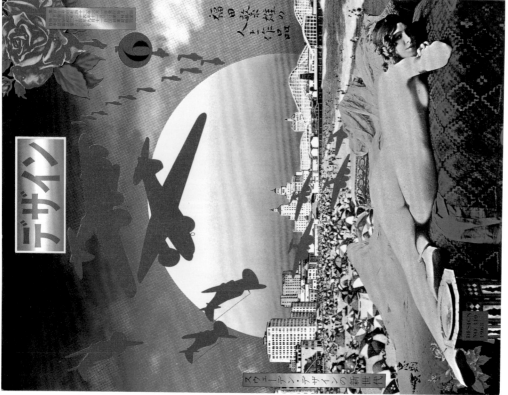

リアルなものは必要ない。

記憶から引き出したものでいいんだ。

01-03 │『デザイン』
美術出版社 │ 1968

ぼくにとっては"南方＝戦争"と
いうイメージがある。

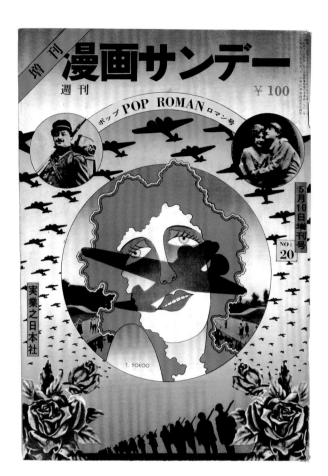

01

01 │『週刊漫画サンデー』
実業之日本社│1968

ユートピックな楽園と太平洋戦
争の記憶を打ち出した。戦闘機は
あくまでも幻影だから、ペラペラ
のシルエットでよかったんだ。

PP. 064−067 │『まんが No.1』
日本社│1972−73

赤塚（不二夫）さんが私財をつぎ
込んで発刊したが、6号でつぶれ
てしまった。インド、楽園、宇宙
を考えている頃。創刊号は度肝
を抜くような仕掛けが欲しいと
思って、めくるたびに別の表紙が
出てくる、全部で3点の表紙を盛
り込んだ。もしかしたら赤塚さん、
「お金がかかりすぎる」と困った
かもしれないな。

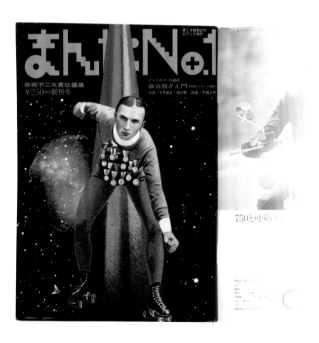

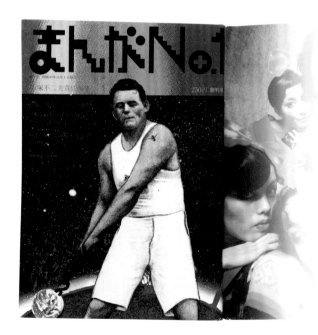

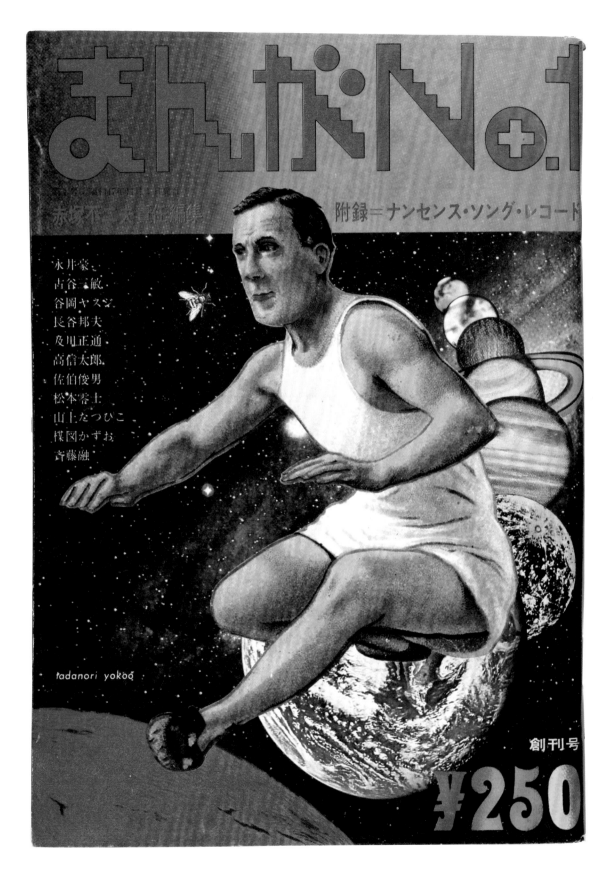

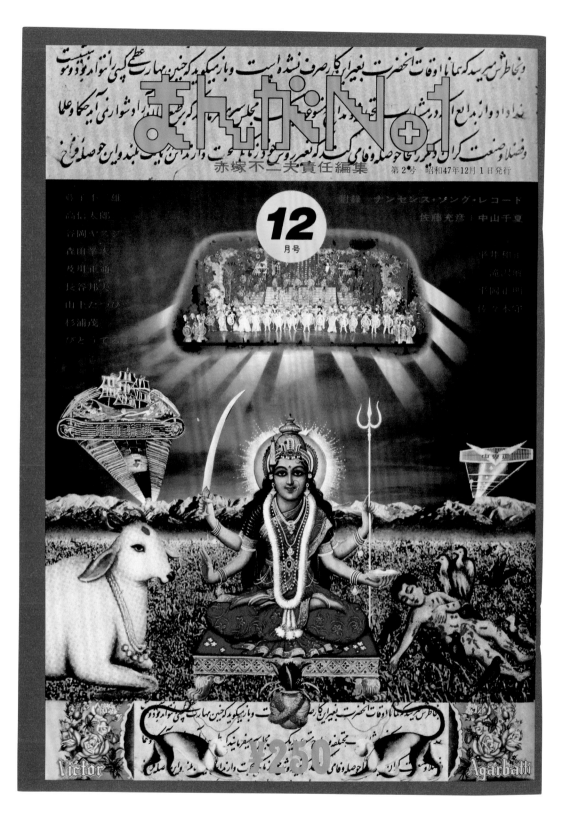

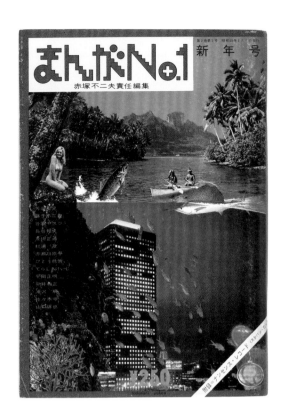

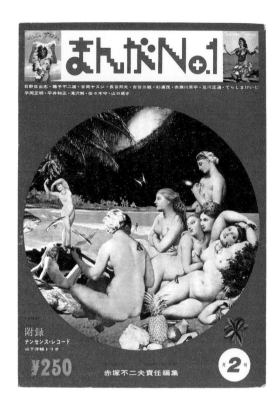

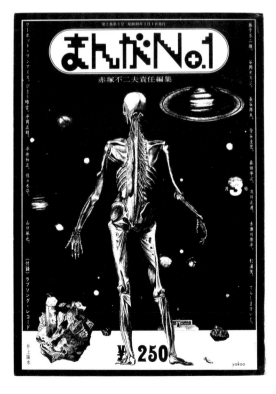

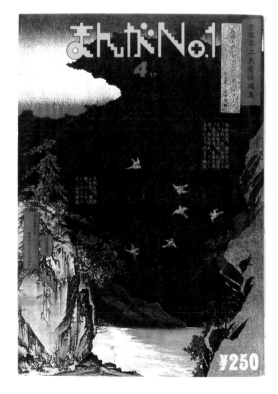

カラー特別企画 もうひとつのニッポン　決定版シリーズ 世界の前衛科学　★あしたのジョー・巨人の星・ワル・リュウの道

5月24日号　80円
原画・ちば□□□・大抵横度・横尾忠則

22

50ページ！異色歴史劇画 鮫〈後編〉　競作！ナンセンス大合戦 秋竜山・谷岡ヤスジ・南泉寿・北山竜・星川てっぷ□□□・はらたいら

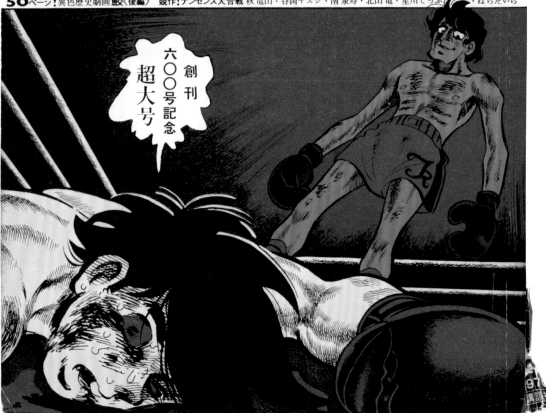

創刊
六〇〇号記念
超大号

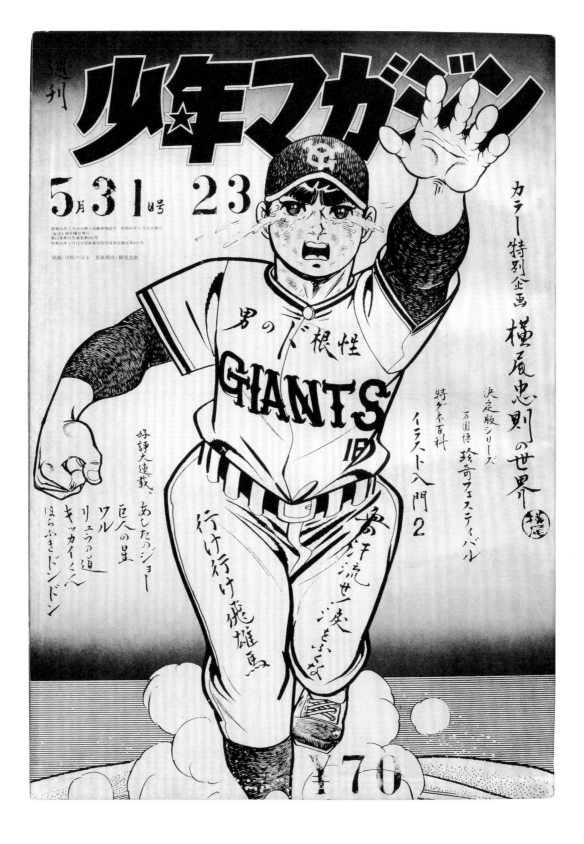

PP. 068-073
『週刊少年マガジン』
講談社│1970

9巻で終わったあまりにも有名な漫画雑誌。これはまさに"省エネデザイン"。東宝のポスターや著名な漫画家の絵に色指定して使うなど、ぼくは何もやっていないからだ。ちょうど休業宣言していた頃だったため、ぼくが手掛けているとわからないようにしていたつもりだった。「このデザイン誰?」って不思議に思って目次を見ると、「ああ、やっぱり横尾さんか!」と思われるほうが面白いじゃない。ひと目見てヘンなものを狙っていた。あまりにもヘンなことをやっていたので、担当編集長はけっこう社長に嘘もついた。2号目（P.069）のときは社長に「横尾君の表紙で、80万部を100万部に伸ばしてくれ」と無茶なことを言われたよ。「それって無理じゃない?」って最初は思ったけれど、最終的に実現させたという実績も残っている。読者が社会に望む需要を満たしたという結果だね。

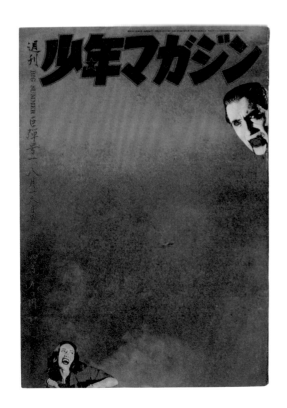

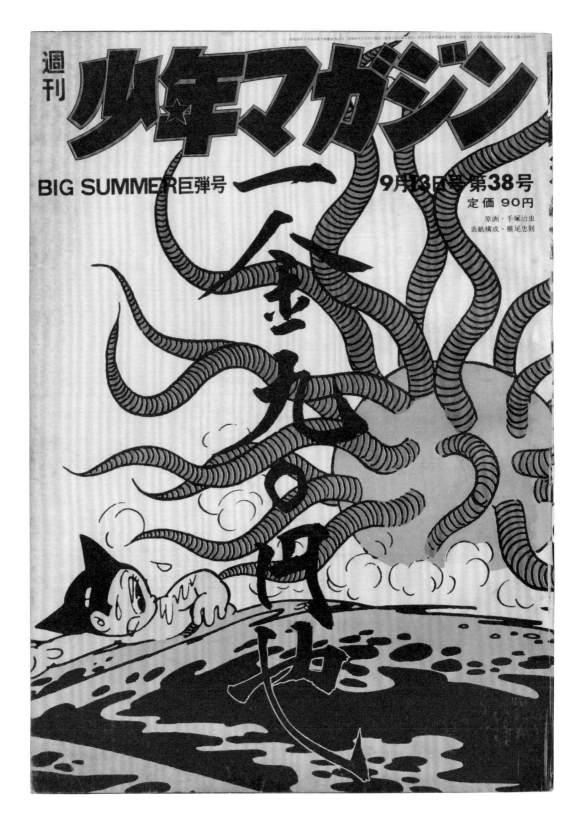

01 ｜『マリリン・モンロー・
ノー・リターン』
文藝春秋 ｜ 1972

反復するのがぼくは好きだ。この
ときは著者の野坂さんからマリ
リン観音をリクエストされたの
で、マリリン観音を描き、繰り返し
反復させた。

PP. 075－081 ｜『新輯版薔薇刑』
集英社 ｜ 1971
P: 細江英公

三島さんとの最後の作品で、いろ
んなエピソードが残っている。こ
の本（の見本刷）を見た三島さん
は、切腹自殺する3日前に電話で、
「これは俺の涅槃像か?」と言った。
仏陀のように金粉をまとって、オ
ダリスク風の三島さんを描いた。

これはカメラマンの細江（英公）
さんによる写真集だが、ぼくは撮
りおろしの朝日が昇るシーンが
欲しかった。そこで細江さんにお
願いしたところ、「そんな写真は
東京では撮れない」と反論された。
そしたら三島さん曰く、「横尾君
が欲しがっているんだから、撮っ
てよ」。結局、細江さんは徳之
島まで自腹でロケに行く羽目に
なった。そんな細江さんも凄いね。

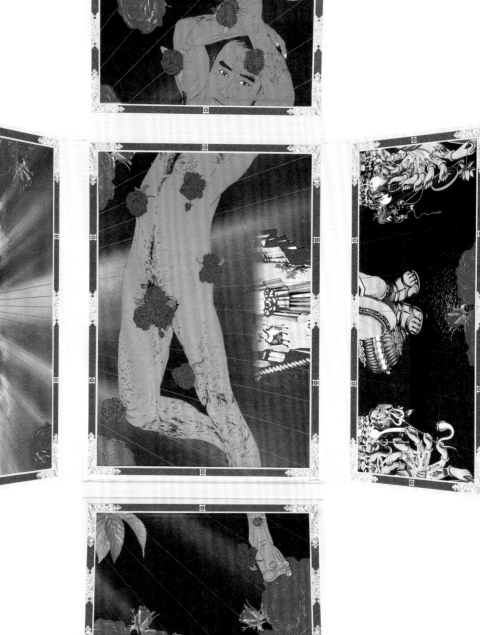
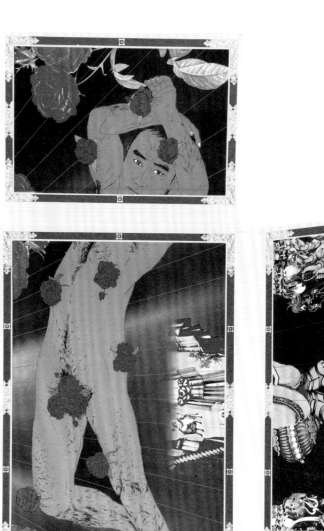

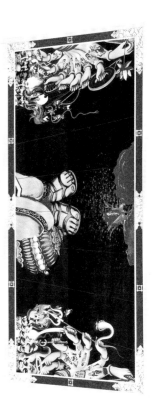

細江英公寫眞作品

新輯版 薔薇刑

三島由紀夫　被寫體及序　及題簽

横尾　忠則　挿畫及裝幀

別輯版 薔薇刑　限定版 1971

寫眞　細江英公
被寫體　三島由紀夫
挿畫　横尾忠則

Ordeal by Roses
Bœdlœd
Photographs Eikoh Hosoe
Model Yukio Mishima
Illustrations Tadanori Yokoo

Preface for Eikoh Hosoe　Yukio Mishima

One day, without warning, Eikoh Hosoe appeared and transported me bodily to a strange world. Even before this, I had seen some of the magical work produced with his camera, but Hosoe's work is not so much simple magic as a kind of mechanical sorcery; it is the use of this civilized precision instrument for purposes utterly opposed to civilization. The world to which I was debated under the spell of his lens was abnormal, warped, warmthless, grotesque, savage, and promiscuous ... yet there was a clear undercurrent of lyricism murmuring gently through its unseen conduits.

Yes, it was a strange city to which I was taken ... a city not to be found on the map of any land: a city of immense silence, where Death and Eros fraternized wantonly in broad daylight on the squares ... We stayed in that city from the autumn of 1961 until the summer of 1962. This is the record of our stay, as told by Hosoe's camera.

Yet I was not the only one who was placed in a position where he did not rely on his own eyes.

細江英公序説　三島由紀夫

さうだ、私が連れて行かれたのはふしぎな一個の都市であつた。

しかし自分の目を信じないままに置かれたのは私一人ではなかつた！

This is the true rose.

This is a photograph, so it is as you see: there are no lies and no deceptions.

1 海の目

Ordeal by Roses
1957(?)
1 Sea's Eyes

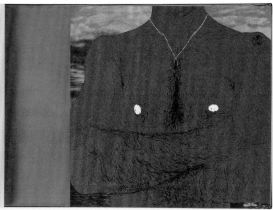

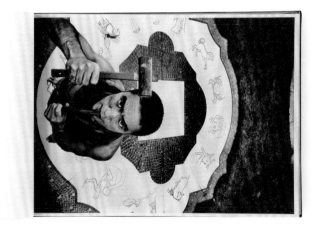

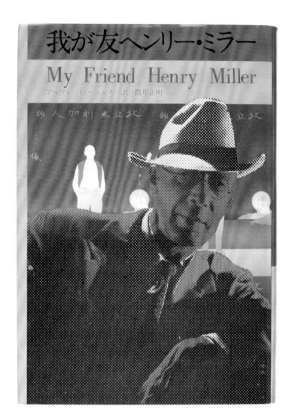
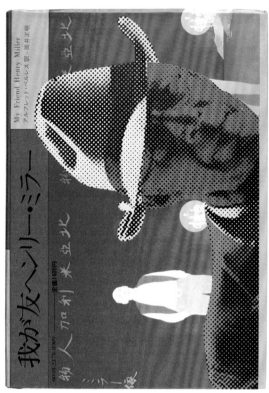

01

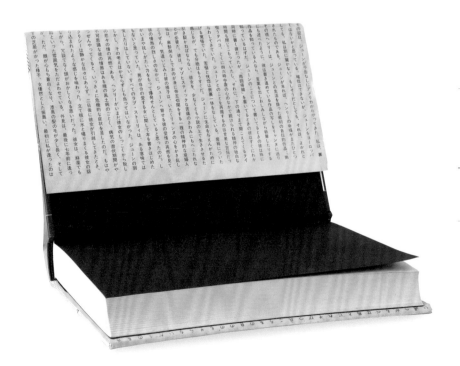

01｜『我が友 ヘンリー・ミラー』
立風書房｜1974

背後にヘンリー・ミラー展のポ
スター、手前にポートレート。ポー
トレートはドキュメント的な効果
を出すため、新聞に掲載された小
さい写真を拡大して使っている。

02｜『ヘンリー・ミラー絵画展』
アート・ライフ・アソシエーショ
ン｜1968

ヘンリー・ミラー絵画展のために
デザインしたもの。彼の家のトイ
レで撮った写真なんだ。壁にい
っぱい貼ってあるのが面白くて。
トイレなのがわかりにくいので、
白く抜いて、便器の形を出し、あ
とは想像して楽しんでもらえる
ようにした。

TriQuarterly ³¹

Contemporary
Asian
Literature

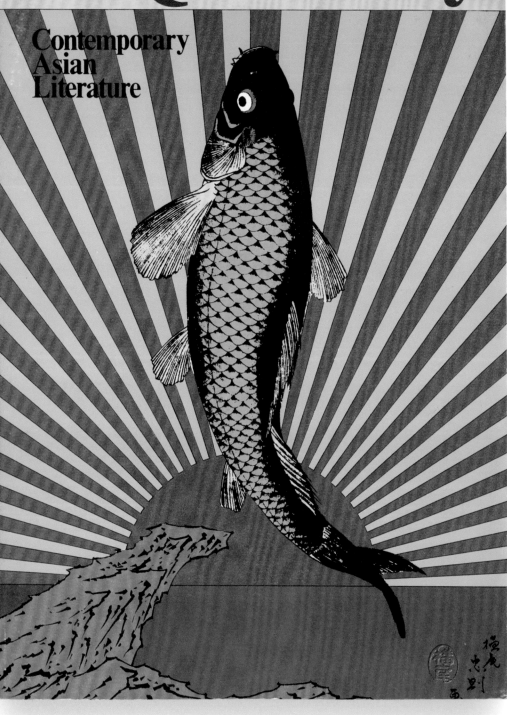

01 │『Tri Quarterly』
Triquarterly Books │ 1974

海外から依頼されたときは、日本的な要素を要求されるので、「これでもか！」と日本を入れてやる。迎合ではなく、皮肉たっぷりに。特にアメリカではバタくさいくらい日本的な要素を入れると、すごく喜ばれるよ。これもひとつのテクニックだね。

02 │『TADANORI YOKOO'S POSTERS』
XARAVEL │ 1974

海外向けのカタログだね。

03 │『100 POSTERS OF TADANORI YOKOO』
講談社 │ 1978

表紙に使っているのは、最後の「日宣美展」で論争が起きたポスター。モダニズムデザインが捨ててきたデザインをぼくがもう一回拾ってきたものだから、「けしからん」ということで、ぼくの除名運動が起きたんだ。でも、こういう運動が起きるのは、美の基準を作ってしまっていたから。自分たちのテイストではないものを排除していたんだ。

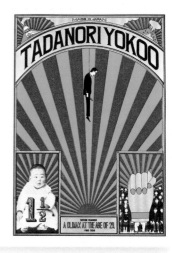

02

03

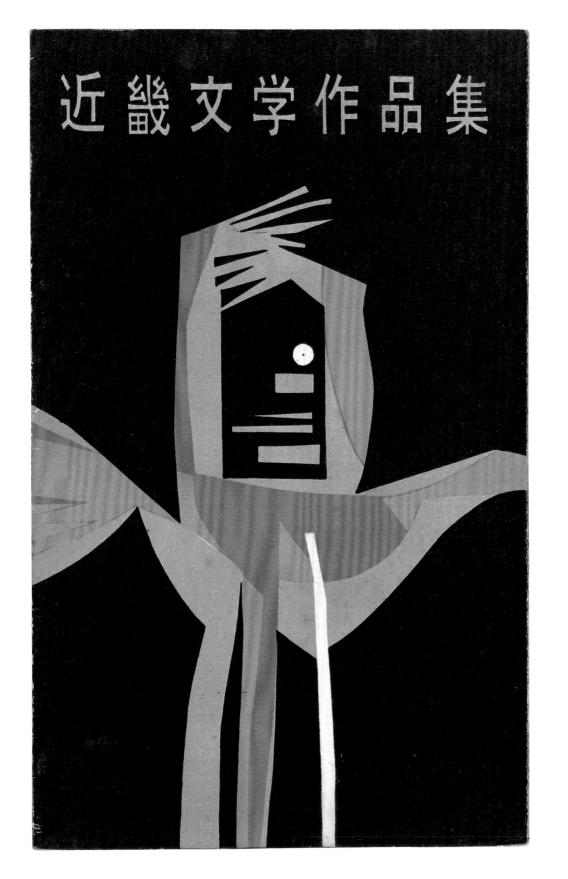

近畿文学作品集

神戸時代の頃にデザインした本
で、これが生まれて初めて手掛け
た装幀。19歳で神戸新聞に入って
間もない頃の仕事だったと思う。
装幀は当時憧れていた田中一光
スタイルのイラストレーションを
描いた。まるで切り紙によって描
いたような造形作品にしてみた。

02　03

04　05

06　07

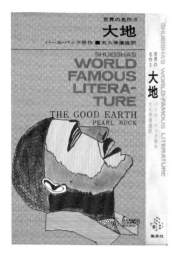

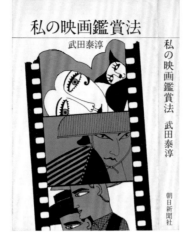

01　　　　　　　　　　　　　　　　　　　　　02

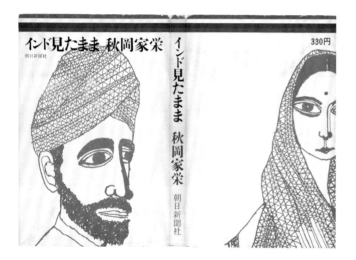

03

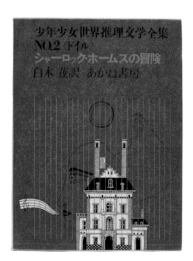

04　　　　　　　　　　　　　　　　　　　　　05

01｜『世界の名作3 大地』
集英社｜1963

02｜『私の映画鑑賞法』
朝日新聞社｜1963
AD: 山城隆一　D: 横尾忠則

03｜『インド見たまま』
朝日新聞社｜1963

04｜『少年少女世界推理文学
全集NO.2 シャーロック・
ホームズの冒険』
あかね書房｜1963

05｜『一日一史』
筑摩書房｜1963

06｜『世界の名作7 嵐が丘』
集英社｜1964

07｜『少年少女世界推理文学
全集NO.8 エジプト十字架の
秘密』
あかね書房｜1964

日本デザインセンター時代の仕
事で、ぼくはイラストを提供した
だけ。デザインはADが介在して
いるから、会社員としての仕事だ
ね。デザイナーとして評価され
ないで、イラストレーターとして
しか評価されてなかった。どれ
ひとつ気に入ってない。

08｜『青い眼でみた日本』
原書房｜1964

海外文学なので、左右にはタイプ
ライターの文字を配置した。瞳
をもろに青くして、象徴的に見せ
ている。

09｜『男性センス学』
ダイヤモンド社｜1965

日本デザインセンターを辞めて
個人で受けた仕事。頭を空っぽ
に描き、"知識ばかりだとセンス
がなくなる"ってことを比喩的に
表現した。この人物は、ぼくの装
幀した本を持っているんだ。どこ
かに皮肉とか、ブラックユーモア
のセンスを取り入れることを、ぼ
くは大切にしている。

世界の名作・7
嵐が丘
E．ブロンテ原作■荒 正人訳

SHUEISHA'S
WORLD
FAMOUS
LITERA-
TURE
WUTHERING HEIGHTS
E. BRONTE

世界の名作7
嵐が丘
E．ブロンテ原作
荒 正人訳

SHUEISHA'S WORLD FAMOUS LITERATURE

集英社

06

少年少女世界推理文学全集
NO.8〈クイーン〉
エジプト十字架の秘密
亀山龍樹訳 あかね書房

07

青い眼でみた日本
ウイリアム・フォークナー他14編

JAPAN as OTHERS see HER

原書房
Written By William Faulkner and Other Writers

08

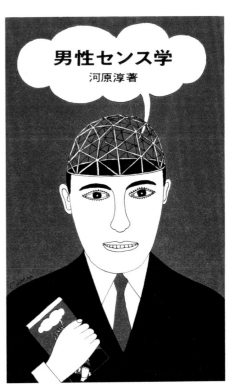

男性センス学
河原淳著

男性センス学——河原淳著

ダイヤモンド社
6745

09

01

02

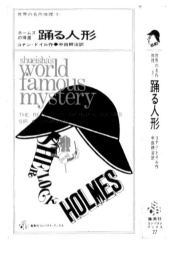

03

04

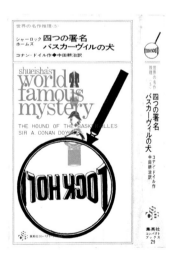

05

06

これも日本デザインセンターで
イラストを提供したもの。カット
自体は当時としてはインパクトが
あるよね。

日本デザインセンターにいた頃は、
モダンデザインを見よう見まねで必死にやった。
しかし、やりたいことはそれではなかった。
辞めた途端それが吐き出すように爆発した。
しかしモダンデザインがぼくの根底にあったから、いわゆる
“カッコイイもの”を作ることに抵抗はまったくない。
しかし、それは誰が作ってもいいようなものだ。

インド、禅、ニューエイジ、オカルト。
ぼくがやっていたことは、
当時まだ早すぎたのかもしれないが、
社会が求めている声が、
ぼくにモノを作らせていた。
大衆が社会に求める声。
それを無視することはない。

『ファースト・セックス』
自由国民社 | 1973

超常現象的なものや神秘主義に
興味を持ち始めた頃だ。このと
きはたまたまこの本とは関係な
く、滝の絵を描いていたので、装
幀にその絵を使うことにした。タ
イトルから女性のヌードをイメ
ージさせて、滝のあちこちに女性
をちりばめている。

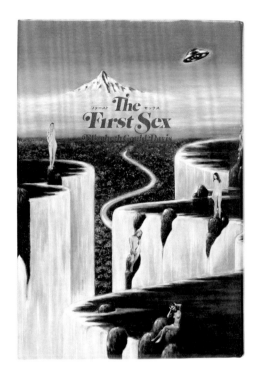

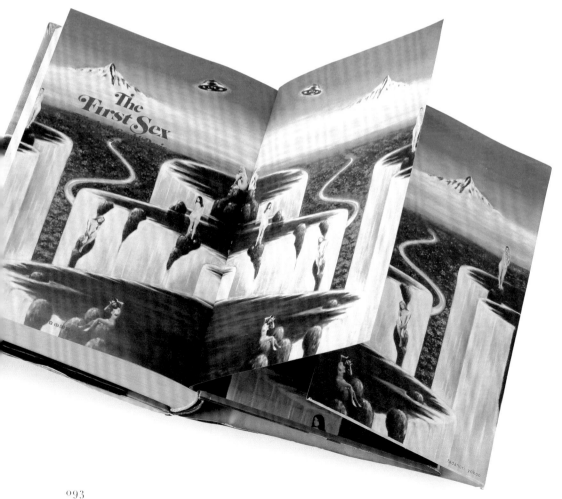

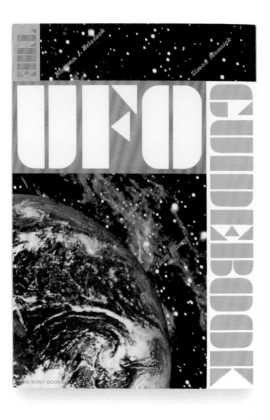

01

01 │『UFOガイドブック』

CBS・ソニー出版│1979

ガイドブックということから、コ
ミックっぽくサブカルチャーっ
ぽく、ざっくりしたデザインに仕
上げた。タイトルは英字だけ、宇
宙の写真を全面に使ってインパ
クトのある表紙にした。

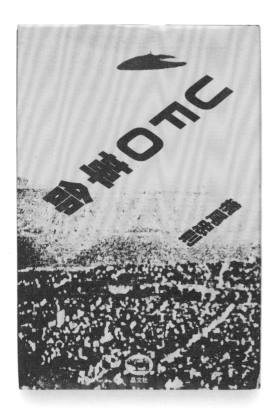

02

02 │『UFO革命』

晶文社│1979

UFOとコンタクトした人を訪ね
て、日本中旅をした。そのインタ
ビューをまとめたもの。ドキュメ
ントなので、写真を効果的に使
った。カバーは2色、見返しや扉
は赤1色でまとめ、UFOの超常的
な不吉さを象徴している。

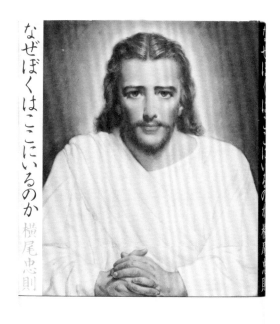

03

03 │『なぜぼくはここにいるのか』
講談社 │ 1976

聖書を愛読していた頃があって、キリストを表紙に使うことも多かった。当時、興味があるものは何でも装幀デザインの素材にしていたから。絵は自分で買ってきたもので、何かに使いたいと思っていたんだ。ちょうど使える本ができてうれしかった。

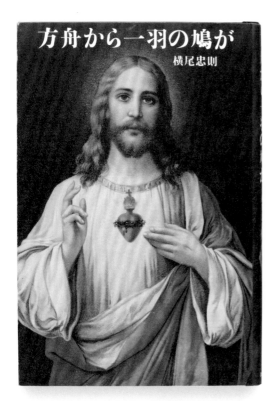

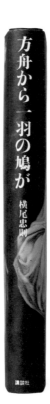

『方舟から一羽の鳩が』
講談社 | 1977

表紙はキリストで、タイトルはノ
アの方舟にちなんでいるけれど、
内容自体は聖書とはあんまり関
係がないぼくのエッセイ集だ。で
も、見開きから扉までキリストが
満載だね。

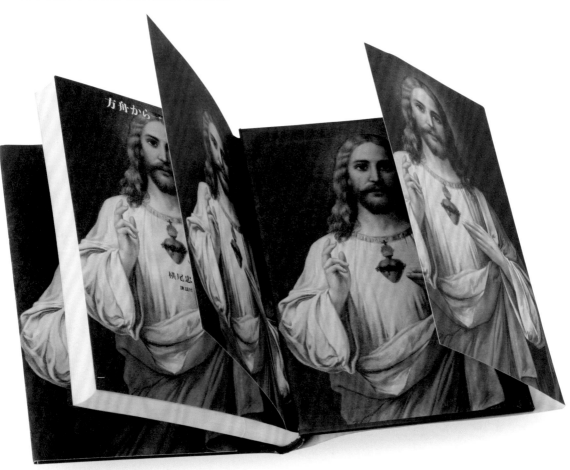

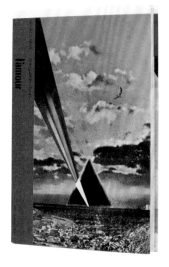

01

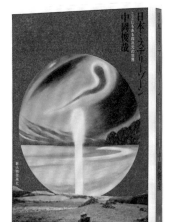
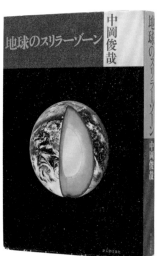

02 03

03

01｜『愛』
河出書房新社｜1973

フランスの作家兼映画脚本家、マルグリット・デュラスの小説。なぜプリズムを使ったか覚えていないけれど、表紙は昼、表4は夜、時間を変えて見せている。

02｜『日本ミステリーゾーン
――ここにもある四次元の世界』
新人物往来社｜1973

03｜『地球のスリラーゾーン』
新人物往来社｜1977

中岡さんは有名な心霊のドキュメンタリー作家であり潜在能力研究家で、超常現象などの書籍もたくさん書いている。『日本ミステリーゾーン』は恐山をイメージして絵と写真で合成し、異質感を出した。『地球のスリラーゾーン』は、地球がテーマなので、パカッと割れたように地球を描いた。

04 『そして──
ぼくは迷宮へ行った。』
芸術生活社 │ 1976

森本さんの旅行記だ。イスラム
の聖書、コーランからパターンや
アラビア文字を拝借して、森本さ
んが撮った現地の写真をコラー
ジュしている。エレガントでエキ
ゾチックな雰囲気に仕上げたか
った。アラビア語を使うなんて、
当時は新鮮だったし、タイトルの
最後にぼくが「。」をつけて文章
のように見せたら、森本さんがえ
らくびっくりしていた。今は何で
も「。」をつけちゃうけど、当時は
見当たらなかったからね。今だ
ったら当たり前すぎて、ぼくなら
逆に「。」を取っちゃうなあ。

05 『神秘学序説』
イザラ書房 │ 1975

高橋さんがシュタイナー学につ
いて書いた一冊。神秘主義的な
記号を入れた。当時の文字はツメ
打ちが主流だったけど、それに抵
抗して、あえてツメ打ちをばらし
てレイアウトした。

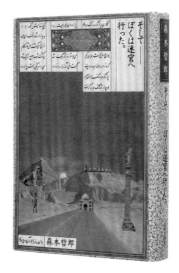

04

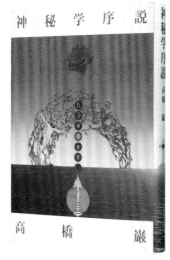

05

05

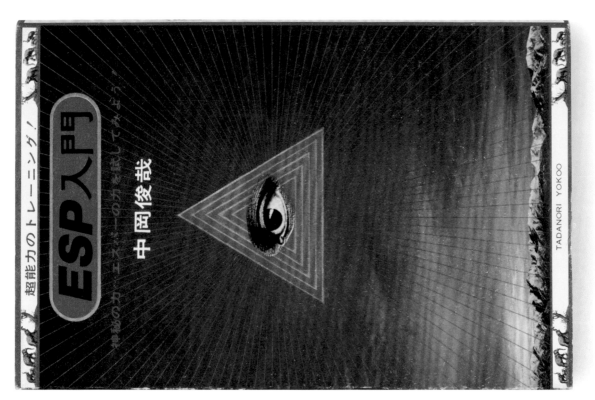

超能力のトレーニング！

ESP入門

神秘の力、エスパーの力を試してみよう！

中岡俊哉

TADANORI YOKOO

ヨコオ

0270—321—6016　定価500円

01 『ESP入門』
日本文芸社 | 1973

ESPは超感覚知覚のことで、その
実例を挙げて紹介している。オカ
ルティズムがまだ日本では一般
的に知られていない頃で、その後
少しずつ浸透していったよ。

PP. 101 – 102
『千年王国への旅』
講談社 | 1974

豪華本だったので、発送用のケー
スも作った。装幀デザインという
よりも、もっと広い意味でブック
デザインと言ったほうがぴった
りかもしれない。

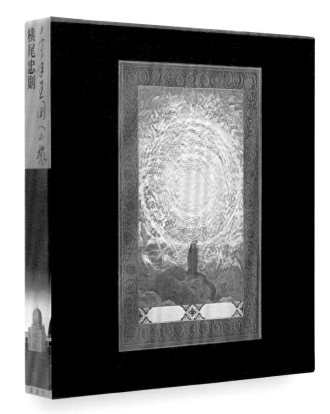

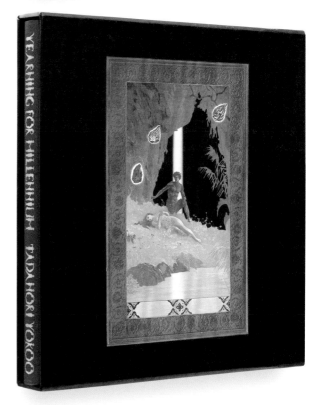

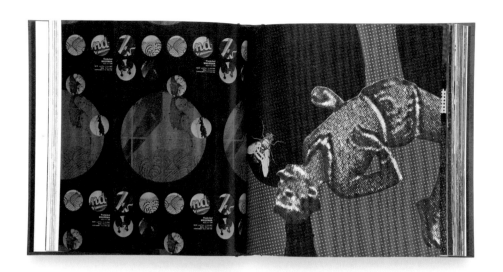

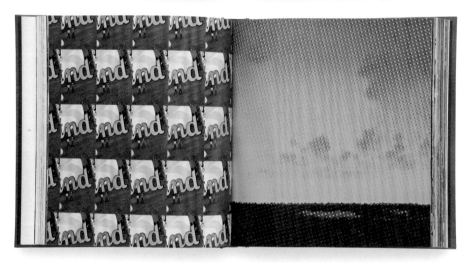

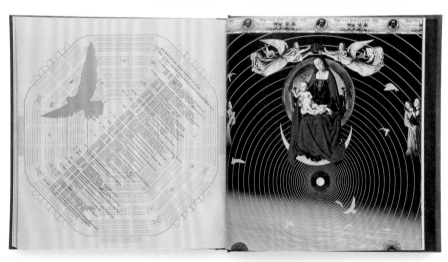

01 │『善の遍歴』
新潮社 │ 1974

版画として出来ていたストックの
一部を、この装幀に利用した。

02 │『聖和——大阪聖徳学園
四十年のあゆみ』
大阪聖徳学園 │ 1974

大阪聖徳学園に依頼されてデザ
インした。表紙と表4がつながっ
ているような図柄にしている。

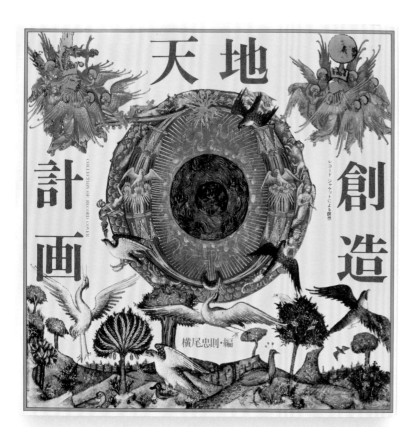

『天地創造計画』
学習研究社｜1978

ロックやクラシック、民族音楽。5
万枚という膨大な数のレコード
ジャケットから、300点を厳選し
て編纂した。ジャケットだけで地
球と人類の問題を描いてしまお
うという試みで、まさにレコード
ジャケットによる『天地創造』だ。
地球を中心に、まわりをいろんな
世界が取り囲んでいる。内容は輪
廻転生とか、当時のぼくが心惹か
れているテーマを盛り込んだ。内
部のレイアウトが掲載されてい
ないのが残念。

01 | 『ぼくの音楽 ぼくの宇宙』
晶文社 | 1978

チック・コリアから個人的に頼まれた仕事。日本版がオリジナルで、アメリカでも翻訳版が発行された。三角形はユダヤ教の伝統に基づいた神秘主義のカバラ思想のマークだ。アメリカのロックやジャズをやっている人は、たいてい神秘主義を勉強してマスターしている。チック・コリアもやはりその一人だ。音楽家には哲学的な人が多いって、いつも感心するよ。

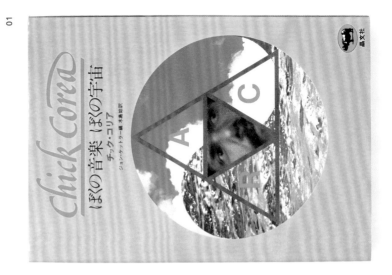

02 | 『なぜ燃えて生きない』
主婦の友社 | 1979

特に記憶にないが、チベットっぽい、奇々怪々なイメージの絵だなあ。

03 | 『チョウたちの時間』
角川書店 | 1979

ディメンションが交錯している。斜めから見たこういう世界は得意だ。SF的な見せ方だね。

01 | 『第三の眼——
あるラマ僧の自伝』
講談社｜1979

チベットのグル（聖者）が書いた
本で、チベットマンダラから図像
を引用して点在させた。

02 | 『超能力探検』
読売新聞社｜1975

"超能力"というストレートなタイ
トルから、サイキックな雰囲気を
出したくて、第三の目のある額に
マークを貼りつけた。

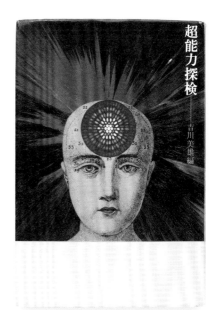

02

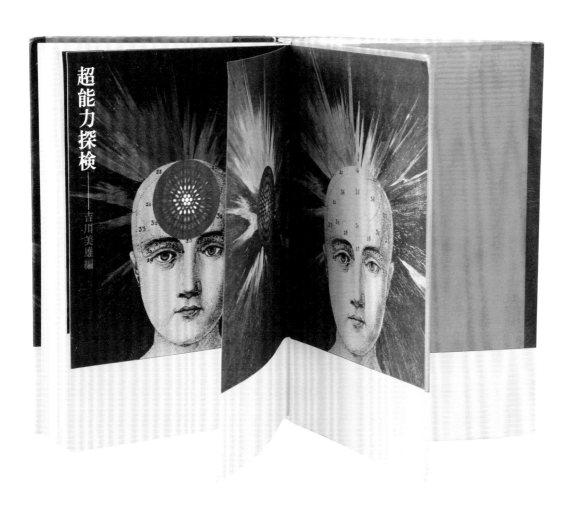

『横尾忠則』（作品集）
三ツ進 | 1977

チベットかな？タイかな？ニュー
エイジ的なものに関心が強かっ
たので、ありとあらゆるところに
登場していた。今はもう卒業した
けれどね。

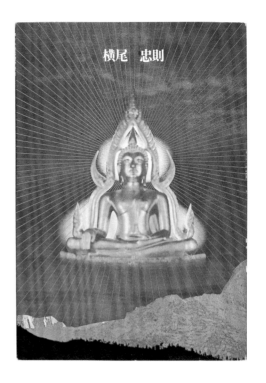

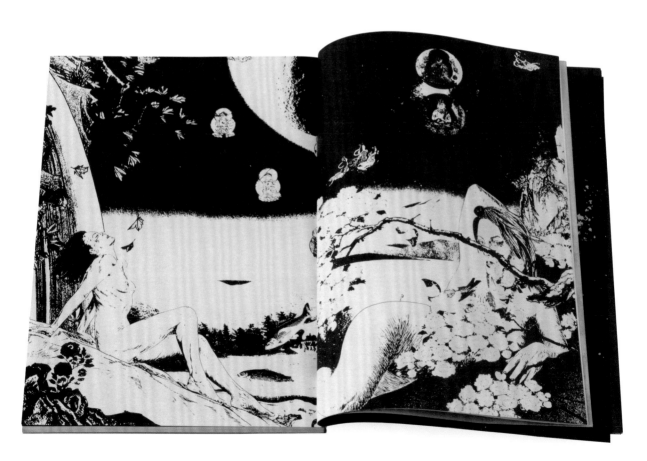

超自然の謎
フランク・エドワーズ
斎藤守弘訳
角川文庫

四次元の謎
フランク・エドワーズ
矢野徹訳
角川文庫

01　02

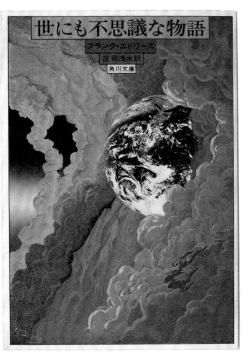

世にも不思議な物語
フランク・エドワーズ
庄司浅水訳
角川文庫

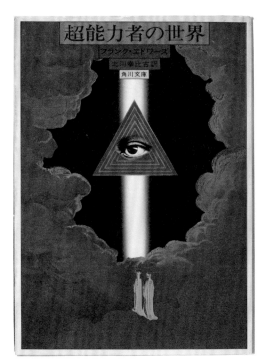

超能力者の世界
フランク・エドワーズ
北川幸比古訳
角川文庫

03　04

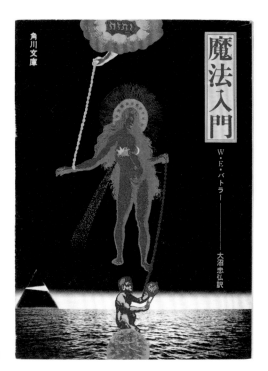

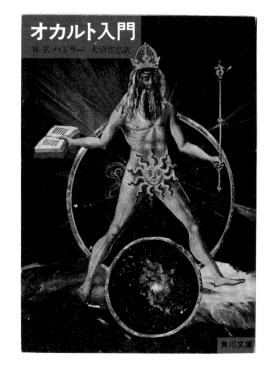

05 06

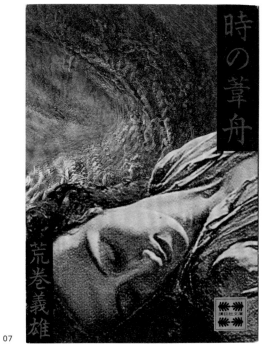

07

この当時は超能力ブームがマスコミを席巻していて、この種のテーマを扱った本が雨後のタケノコのように乱立したものだ。こんな時代の潮流が来る前からぼくは超自然的な現象や神秘主義に傾倒していて、ぼくの中に精神世界的な領域を築き上げた。そんなぼくの関心事に気づいていたように、メディアがこの種の仕事を要求してきた。それに便乗したことは確かだが、既にぼくの中では食傷気味であったことは確かだった。

週刊読売

① 特別企画

元気と病気

聞くも涙語るも笑いの大将主一座談会

野坂昭如・青島幸男ほか

各界名士が初めて公表する

わが持病

② 特別企画

ヒトラーの研究

百五〇円

五月二二日号

tadanori YOKOO

PP. 112−115 │ 『週刊読売』
読売新聞社 │ 1975

『週刊読売』は何カ月か続けて仕事をした。編集長が変わってから、降りちゃったけどね。週刊誌なので、毎日やっている感じだった。ハワイ風の女性を登場させたり、ユートピックな世界に結びつくことが多かったね。毎号特集のテーマがあったので、内容に合わせて資料を集めてもらい、基本的にはそれに即したデザインを心掛けたよ。でもインド風の図像が出てきたり、ぼくが得意とする火の玉が何号にも渡って出てきたり、当時のぼくの趣味が全面に出ている。この火の玉はよく使うモチーフだった。今思うと、相手にとってはお気の毒、って気もするなあ。

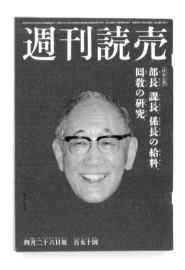

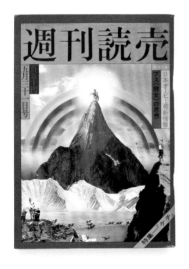

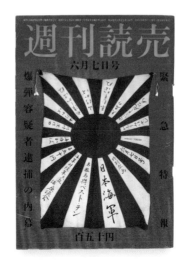

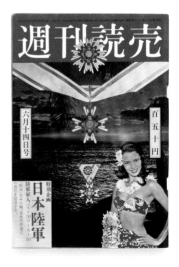

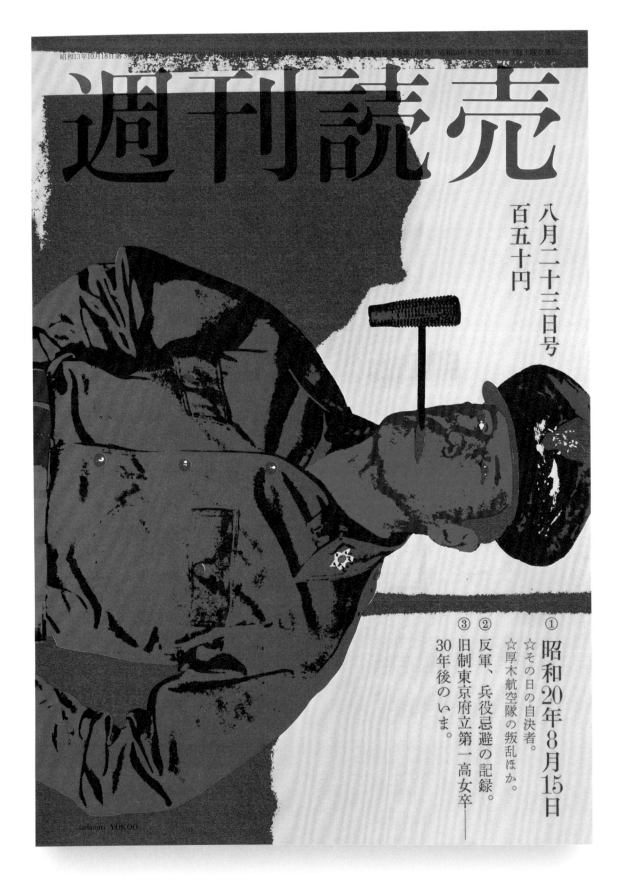

週刊読売

八月二十三日号
百五十円

① 昭和20年8月15日
☆その日の自決者。
☆厚木航空隊の叛乱ほか。
② 反軍、兵役忌避の記録。
③ 旧制東京府立第一高女卒——
30年後のいま。

Tadanori YOKOO

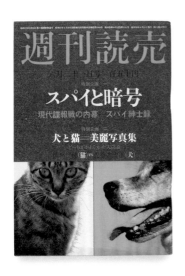

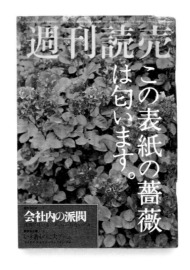

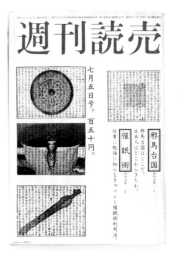

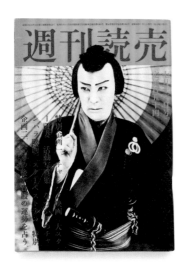

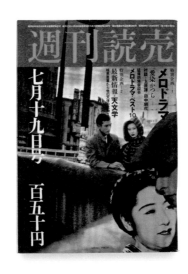

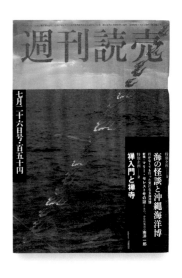

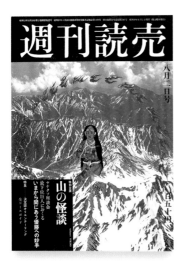

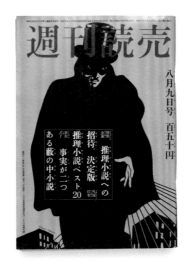

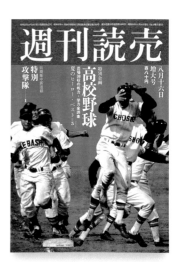

『話の特集』
話の特集 | 1974

創刊から1年間、表紙デザインを
手掛けた。ポートレートの"友だ
ちシリーズ"や"アイドルシリー
ズ"とはまったく違うデザインに
なっている。当時この雑誌は何を
やってもいい頃だったので、ぼく
が夢中になっていたニューエイ
ジ的な世界をモチーフにした。宇
宙、図像、天使、マニエリスムの
絵…。毎回印象を変えて作って
いた。今なら、もうこういうデザ
インはやらないだろうなあ。

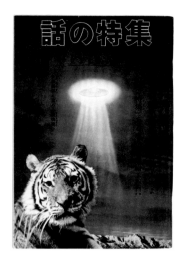
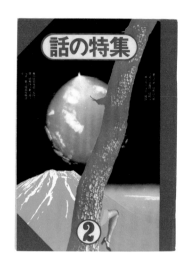

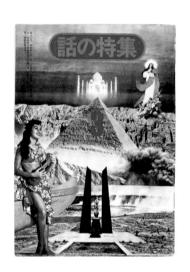

第105号　昭和49年10月1日発行　昭和42年2月14日　国鉄東局特別承認2542号　昭和41年3月18日第3種郵便物認可

話の特集

十　　月　　号

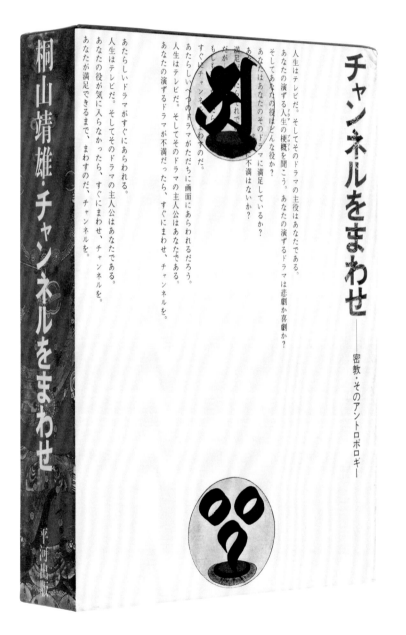

チャンネルをまわせ ——密教・そのアントロポロジー

桐山靖雄・チャンネルをまわせ

平河出版

人生はテレビだ。そしてそのドラマの主役はあなたである。
あなたの演ずる人生の梗概を聞こう。あなたの演ずるドラマは悲劇か喜劇か？
そしてあなたの役はどんな役か？
あなたはあなたのそのドラマに満足しているか？
あなたはあなたのその役に満足しているか？不満はないか？
もしもあなたが満足できないで、すぐとチャンネルをまわすのだ。
あたらしいドラマがただちに画面にあらわれるだろう。
人生はテレビだ。そしてそのドラマの主人公はあなたである。
あなたの演ずるドラマが不満だったら、すぐにまわせ、チャンネルを。

あたらしいドラマがすぐにあらわれる。
人生はテレビだ。そしてそのドラマの主人公はあなたである。
あなたの役が気に入らなかったら、すぐにまわせ、チャンネルを。
あなたが満足できるまで、まわすのだ、チャンネルを。

01 | 『チャンネルをまわせ——
密教・そのアントロポロジー』
平河出版社 | 1975

02 | 『密教——超能力の秘密』
平河出版社 | 1976

桐山さんは阿含宗の管長をしている人で、密教に関する本をたくさん書いている。『チャンネルをまわせ』は大当たりした本だ。装幀は神秘主義のマークと文字だけのシンプルなデザインにしている。当時、ぼくがニューエイジ的なものをデザインに持ち込んだように見えるけれど、実は少しずつ社会が興味を持ち始めて、ぼくの感覚と一体化されていったんだ。でも、他にまだ、こういうデザインを出来る人がいなかったから、ぼくに集中したんだと思う。

01

本のイメージが書体を選ばせる。だから探す必要はない。
相手が答えをくれているのだから。
カギ穴に違うカギを入れても開かない。
明朝にゴシックを突っ込んでもダメ。
向こうが手を挙げているのだから、それを使ってあげればいい。
答えはすべてそこにあるのだ。

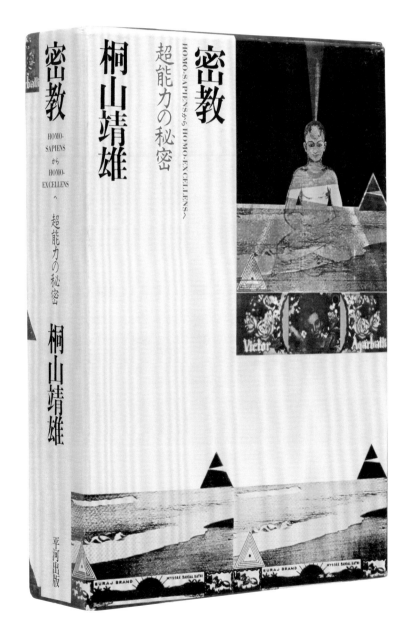

02

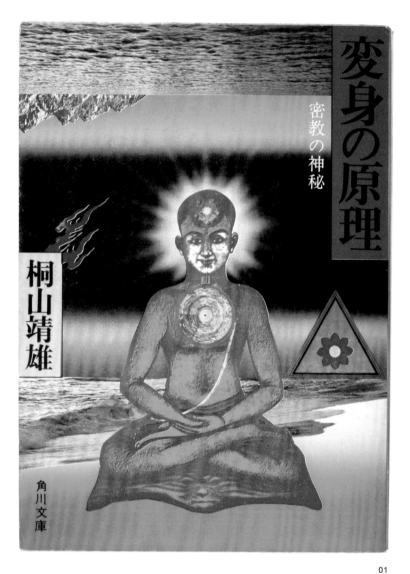

01

01 │『変身の原理』
角川書店 │ 1975

『変身の原理』は、何だかおどろ
おどろしい感じだねえ。

02 │『密教誕生』
平河出版社 │ 1976

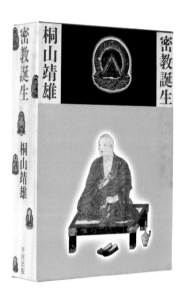

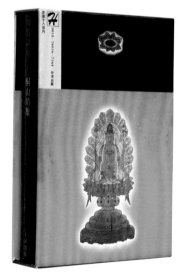

02

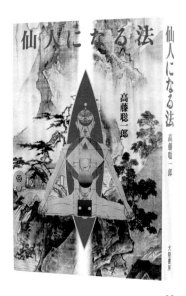

03

03 ｜ 『仙人になる法』
大陸書房 ｜ 1979

この頃ぼくは実際に瞑想を日課
にしていた。最初はヨーガから入
ったが、その後禅寺に参禅する
ようになっていった。瞑想を行っ
ていた頃は何度か神秘体験を得
たが、後に坐禅をするようになっ
たとき、禅師から神秘主義は悟り
とは無関係で単に"魔境"である
と教えられた。

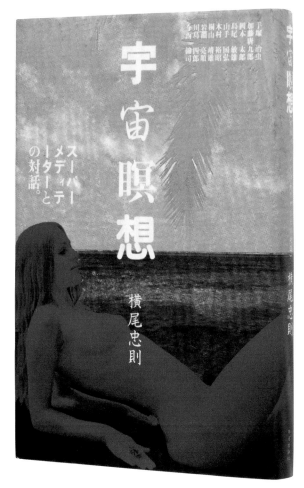

05

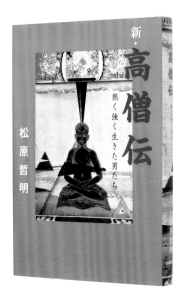

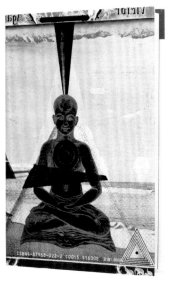

04

04 ｜ 『新・高僧伝──
熱く強く生きた男たち』
出版開発社 ｜ 1986

05 ｜ 『宇宙瞑想』
平河出版社 ｜ 1980

当時の社会や時代をデザインが
表している。今ならこういう仕事、
来ないだろうな。

季刊

無次元

昭和五十年六月二十五日発行　第一巻第一号　一年四回発行

創刊号

特集 恐怖

Tadanori Yokoo

例えば車の広告を依頼されたとき、その車が欲しくなるのではなく、恋人とドライブに行きたくなるデザインにする。その差は極めて大きい。作品そのものが肉体性を持たなければいけない。パソコンの世界だけではダメなのだ。

『季刊無次元』
富士美術印刷｜1975−76

ぼくの"火の玉シリーズ"だ。こういう世界に興味を持っている人だと思われていたから、輪をかけてこういった仕事の依頼が来ていた。

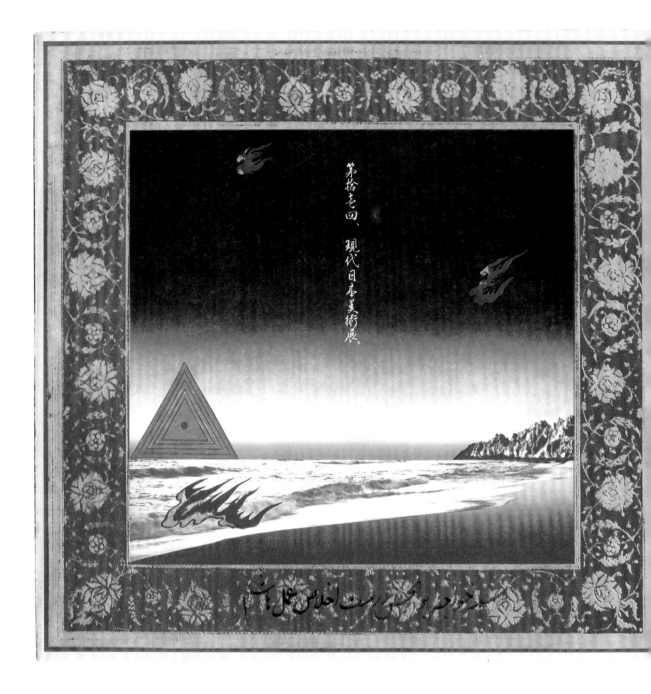

第拾壱回、現代日本美術展。

『第11回 現代日本美術展』
毎日新聞社／
日本国際美術振興会｜1975

現代美術のカタログなのに、こん
なオカルトチックな絵。クライア
ントも迷惑だったかもしれないな。

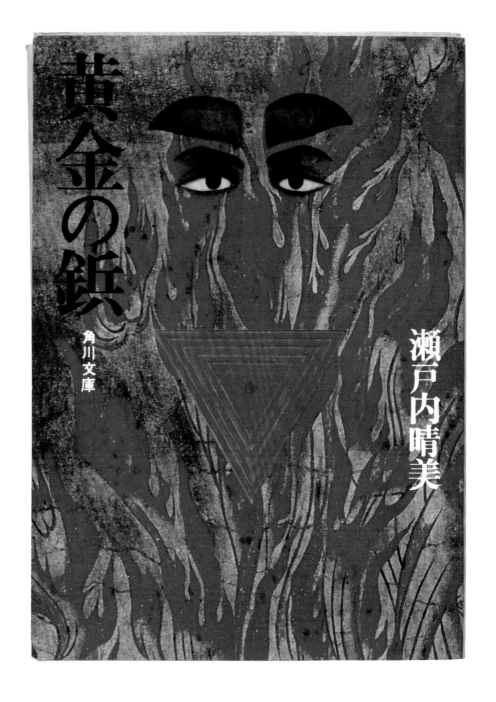

『黄金の鋲』
角川書店｜1972

小説と図像、関連していたわけじゃない。ぼくが勝手に方向づけただけで、瀬戸内さんは何も言わなかった。

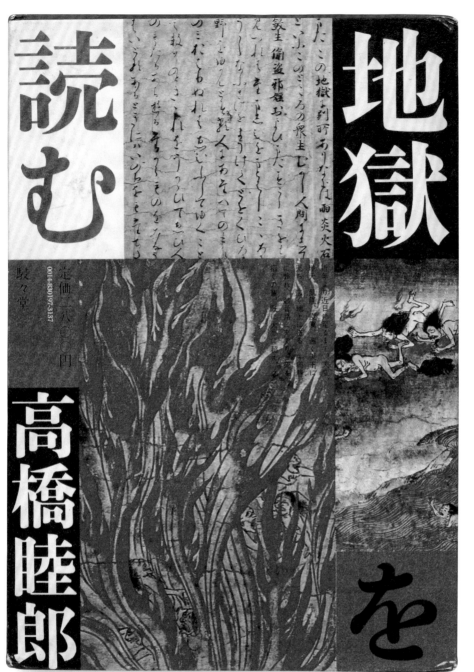

表1

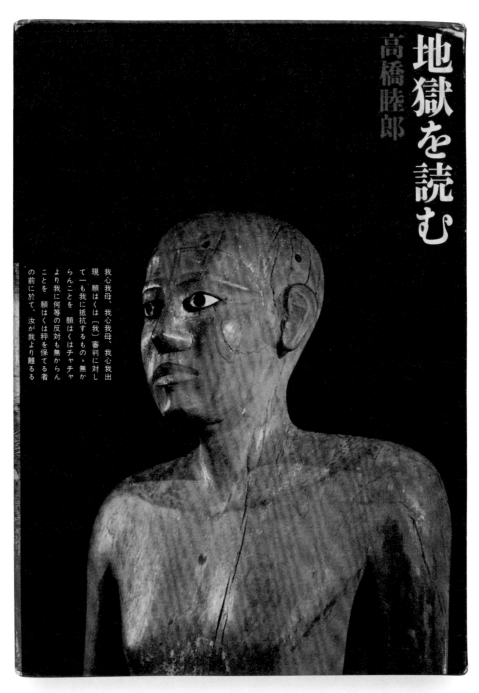

<div style="writing-mode: vertical-rl;">

地獄を読む

高橋睦郎

</div>

我心我母、我心我母、我心我出
現願はくは「我」審判に対し
て一も我に抵抗するもの〝無か
らんことを願はくはチャチャ
より我に何等の反対も無からん
ことを願はくは秤を保てる者
の前に於て、汝が我より離るる

表4

PP. 126−128 │『地獄を読む』
駿々堂出版 │ 1977

『地獄を読む』という力強い本の
タイトルにふさわしいデザイン
だと思う。書店でも目立っていた
んじゃないかな。詩人・文筆家で

ある高橋さんが、エッセイを交え
ながら仏教やキリスト教、イスラ
ム教など、世界に伝わる〝東西の
地獄〟について書いている。1冊
の本を2種類装幀したものだ。こ
ういうのはどこに文字を入れれ
ばデザインの形がよくなるか、本

能的にわかっていて手が動く。
わざわざ背に入れた文字を表4
に持っていった。表紙は往生要
集、表4はエジプトの冥界だ。確
か、どこかの装幀賞を取った記
憶があるよ。

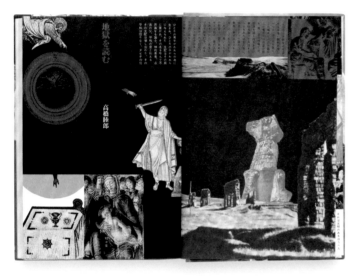

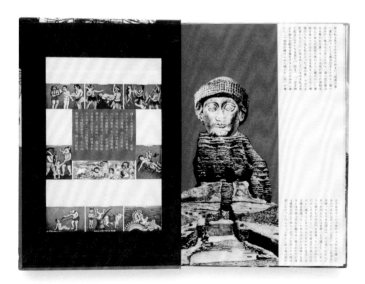

『地獄を読む』中面

PP. 129 – 131
『The Meditation』
平河出版社 | 1977-79

昔、印刷所の現場でよく見た、インキが定着するまでの試し刷り、いわゆる"ヤレ"と言われるもののイメージを取り入れた。インキが定着するまで、いろんな印刷物が何度も何度も同じ紙に重ねられていくと、面白い刷りの形ができる。デザインによる抽象表現主義だね。中身は他のデザイナーがデザインしていた。内容を咀嚼しないで形にすると、品性がなくなる。佇まいをわかってデザインしないと、美しくできないんだよ。それにしてもなんでこんなに文字を大きくしたんだろう。編集部にサービスし過ぎたな…。

The

Meditation

メンタル・アドベンチャー・マガジン

創刊・秋季号

MONTY PYTHON

129

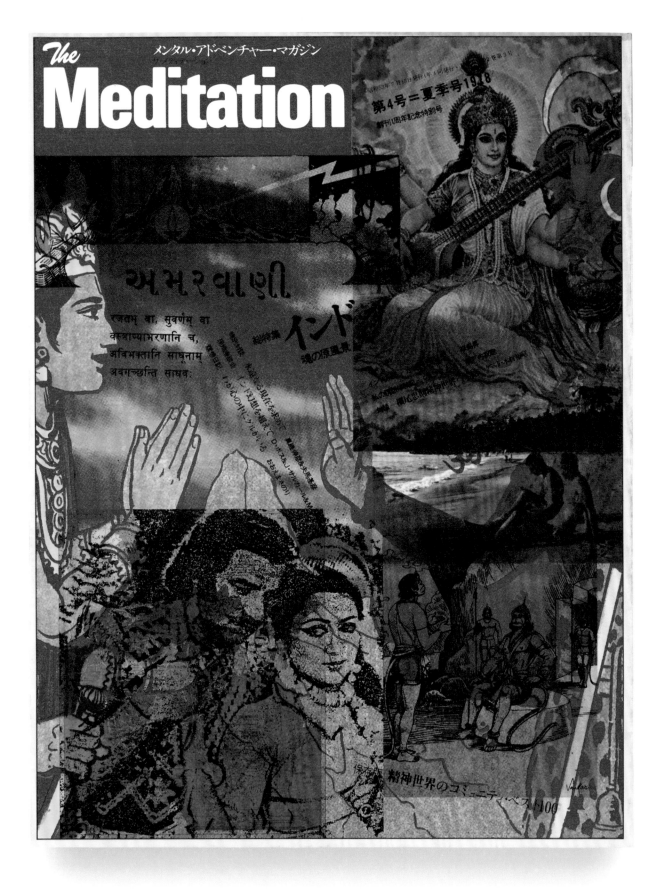

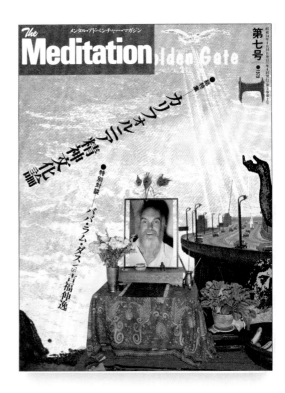

01

02

03

04

01 │『竜の柩』
祥伝社 │ 1993

02 │『新・竜の柩』
祥伝社 │ 1994

03 │『霊の柩』
祥伝社 │ 2001

04 │『蒼夜叉』
講談社 │ 1991

フォーマットに従ってデザインし
たもの。ビジュアルに使ったのは、
サンタナのアルバム「ロータス」
の絵柄だ。またここでも、好きな
ストックを反復している。

01

02

01 │ 『総門谷〈上〉』
02 │ 『総門谷〈下〉』
講談社 │ 1985

03 │ 『総門谷』
講談社 │ 1987

03

01

02

04

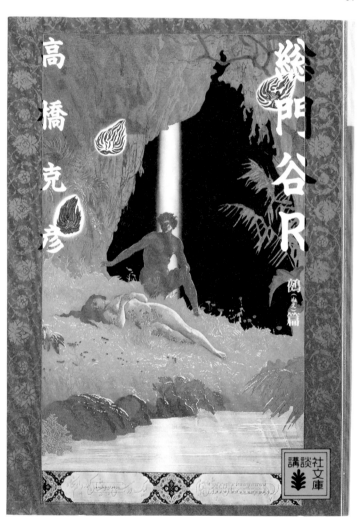

03

単行本の絵柄を再利用した省エネデザイン。ぼくのストックのB全ポスターを縮小して、枠を外して使っている。

05

06

07

08

09

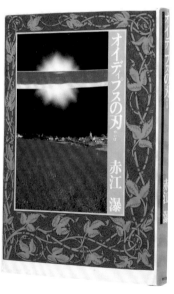

01

01 │『オイディプスの刃』
角川書店│1976（第5版）

ダイナミックできれいなデザインに仕上がっているな。見返しもカバーと同じイメージで統一している。昔は見返しまでデザインする人がいなかった。カバーや表紙までで終わりだった。でもぼくは、せっかくのスペースがもったいないと思ってデザインを始めた。戦後のモダニズムデザインをする人の中では、きっとぼくや杉浦康平さんが一番早かったんじゃないかな。今は当たり前のことになっているけれど。

02 │『難病列島』
竹書房│1976

ぼくにはあまり堅い本は来ないんだけどな。こういうタイトルの本はめずらしいかも。

03 │『宇宙衛生博覽會』
新潮社│1979

筒井さんは、ハチャメチャなものが渾然一体となっている小説を書く人だ。だから、装幀でもその雰囲気を出した。タイトルにある"宇宙"とはかけ離れたルネサンス後期の美術、マニエリスムの絵をコラージュして、およそ似つかわしくない組み合わせの面白さを出した。50年以上経っているので、こういう絵を引用しても大丈夫。

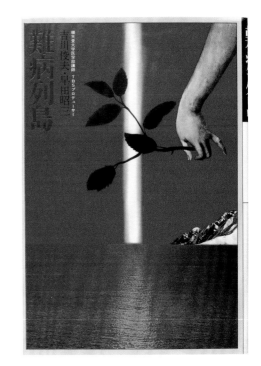

02

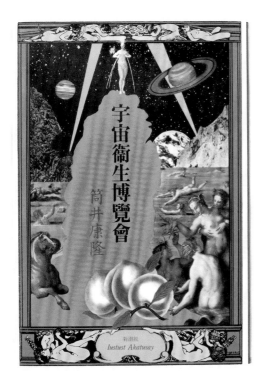

03

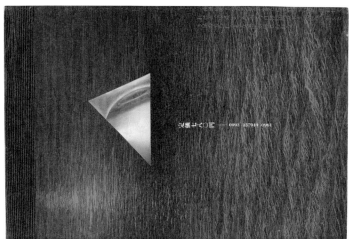

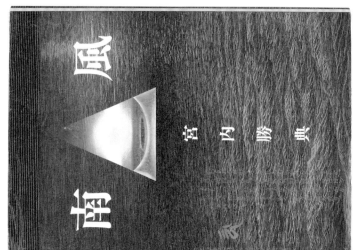

01｜『南風』
河出書房新社｜1979

宮内さんがまだ小説家になる前、出版社の文芸公募に作品を送ったことがあって、そのときに「もし新人賞取ったら、装幀してください」って言われた。そしたら見事に受賞したんだよ。だから約束通りに依頼を引き受けた。

02｜『未知の次元』
講談社｜1979

著者のカルロス・カスタネダは、ニューエイジ運動に影響を与えた人だ。この本は、それを信仰する人々のバイブルの一冊になっている。装幀には銀とスミの2色だけ使って、次元を超えて入り込んでしまう、不可思議な内容を表した。岩の上の人がハンカチでつままれると、どこか異次元に行ってしまう、そんなシーンだ。

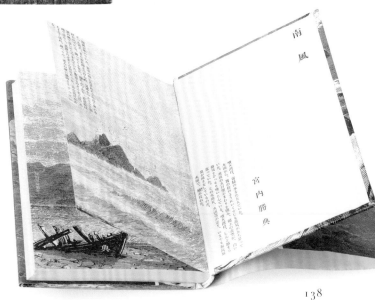

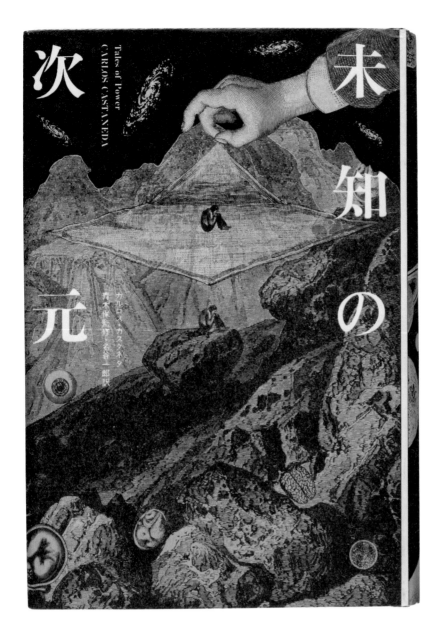

01

01｜『私の夢日記』
角川書店｜1979

ぼくの夢日記の本。どうってこと
ない。

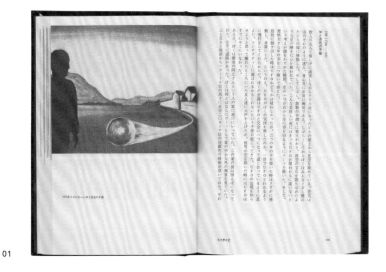

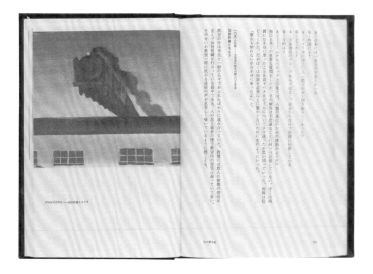

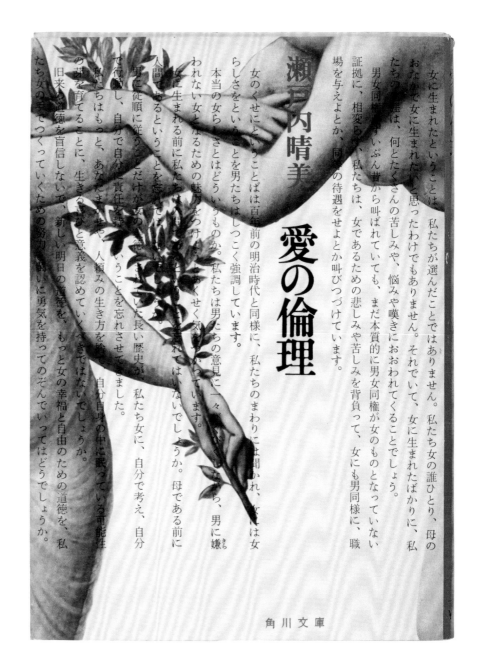

瀬戸内晴美

愛の倫理

「女に生まれたということは、私たちが選んだことではありません。私たち女の誰ひとり、母の
おなかで女に生まれたいと思ったわけでもありません。それでいて、女に生まれたばかりに、私
たちの運命は、何とたくさんの苦しみや、悩みや嘆きにおおわれてくることでしょう。

男女同権がさいぶん昔から叫ばれていても、まだ本質的に男女同権が女のものとなっていない
証拠に、相変らず、私たちは、女であるための悲しみや苦しみを背負って、女にも男同様に、職
場を与えよとか、同一の待遇をせよとか叫びつづけています。

女のくせにということばは百年前の明治時代と同様に、私たちのまわりには聞かれ、女は女
らしさをといらことを男たちはしつこく強調しています。

本当の女らしさとはどういうものか。私たちは男たちの意見に一々、女らしくなく、男に嫌われ
われない女となるための魅力をつけよ、あくせく気にかけています。

女に生まれる前に私たちは、まず人間であるということを忘れさせられてはいないでしょうか。母である前に
人間であるということを忘れ、男に従順に従うことだけが女の徳とされた長い歴史が、私たち女に、自分で考え、自分
で行為し、自分で自分の責任を負うということを忘れさせてきました。

私たちはもっと、あなたまかせや、人頼みの生き方を捨て、自分自身の中に眠っている可能性
の芽を育てることに、生きがいと意義を認めていくべきではないでしょうか。

旧来の道徳を盲信しないで、新しい明日の道徳を、もっと女の幸福と自由のための道徳を、私
たち女の手でつくっていくための努力に勇気を持ってのぞんでいってはどうでしょうか。

角川文庫

時間をかければいいものが出来るとは限らない。

火事場の馬鹿力みたいに、

限られた時間だからいいものが出来るんだ。

02 │『愛の倫理』
角川書店 │ 1978

『愛の倫理』というタイトルに合
わせて、文芸本らしく、ボッティ
チェリの絵の上に文字をのせた。
ぼくがよくやっている手法だ。

01

02

01 『ニジンスキーの手』
角川書店｜1974

02 『オイディプスの刃』
角川書店｜1979

赤江瀑さんの著書で、シリーズものなので同じ構成にしている。耽美幽玄の世界を描いた神秘的な内容に、ポップな色処理を施した。ギリシャやローマの世界を彷彿とさせる肉体的なモチーフを、ハッとさせられるような色鮮やかな世界に仕上げた。およそ似つかわしくない組み合わせだけれど、あえて違うものを合わせることで、思いがけない効果がある。背の部分を外すと、1枚の絵になるんだ。

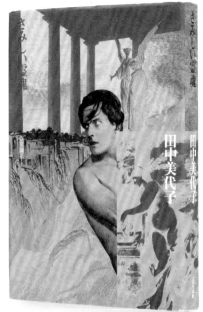
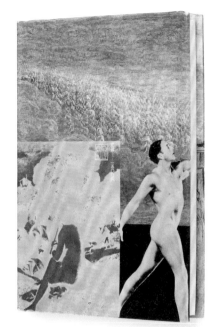

03

03 『さみしい霊魂』
エポナ出版｜1979

田中さんは、三島由紀夫評論で有名な人だ。がんばってやった感じがするね。

04 『マルゴォの杯』
角川書店｜1979

赤江さんの著書はたくさんやったなあ。

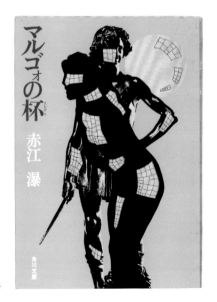

04

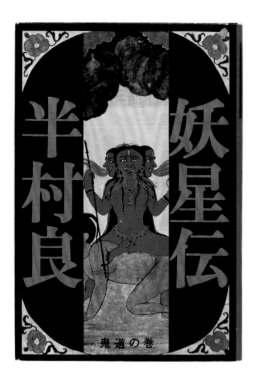

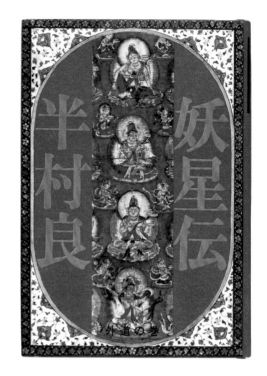

PP. 144−147 |
『妖星伝　一巻〜七巻』
講談社｜1975-93

『妖星伝』はものすごく売れたシリーズだったけど、2作目はどういう風に取りかかろうか考えて いなかった。中身も読んでいなかったし。「じゃあ、勝手に解釈しちゃおう」ということで、チベットのタントラに登場する図像を引用したんだ。でも途中でこのパターンがネタ切れしちゃって、イスラムのパターンを引用した。そ してまたその後、タントラパターンに戻っている。ヒロエニスム・ボッシュの絵を使ったり、ぼくのストックを使ったり。今見るとタイトル文字や著者名がずいぶん大きいね。当時は大きすぎてびっくりされたし、「こんなのデザイ ンじゃない」と言われたものだよ。でも、今は当たり前になっている。古典っぽい仕上がりで、賞を取ったこともあった。シリーズは未完の形で著者が亡くなってしまったけど、続いていたらまた違った展開ができたかも知れないなあ。

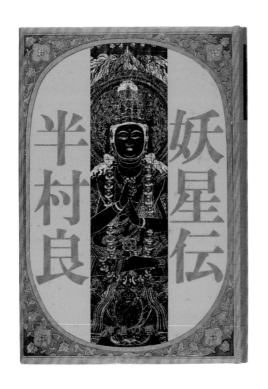

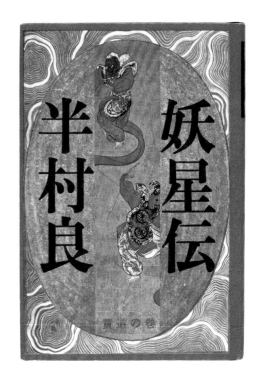

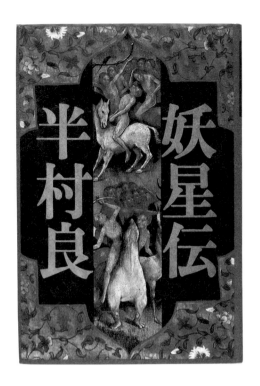

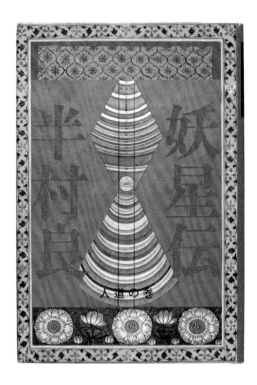

ISBN4-06-206213-5 C0093 P1300E (0)

定価1300円（本体1262円）

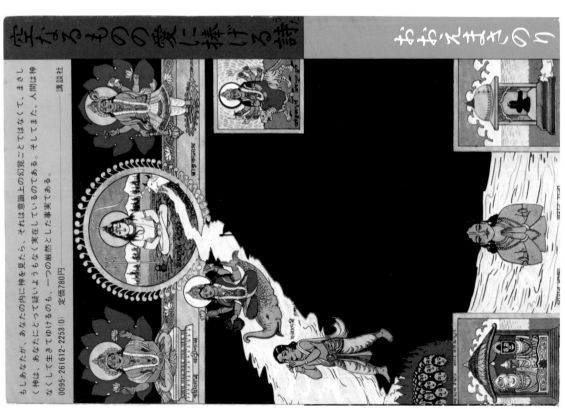

おおえさんはメディテーション
を研究している人だから、イン
ドで買った絵のコレクションの中
から引用した。コレクションを使
うことは多くて、あっちで使った
り、こっちで使ったり、何度も登
場させている。写真を組み合わ
せることも多いな。

02　03

04　05

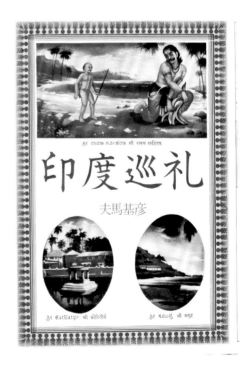

これもインドだ。紀行ものなので、
それ風にしている。

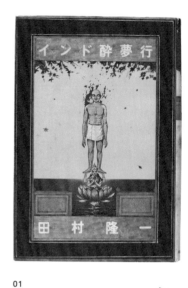

01

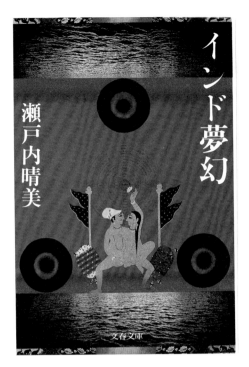

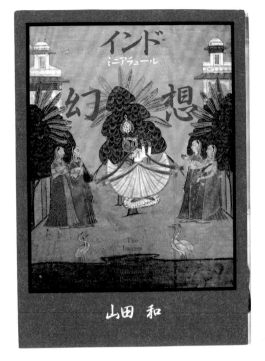

02

03

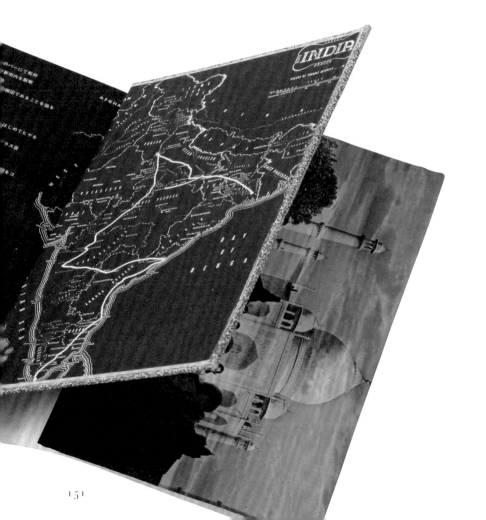

02 │『インド夢幻』
文藝春秋 │ 1986

───

03 │『インド
ミニアチュール幻想』
平凡社 │ 1996

───

インドへの憧れが目覚めたのは、
1970年代半ば頃。ニューヨーク
に行ってもインドに傾倒してい
る人々に会ったり、自分の中にま
さに"インド"が流れ込んできて、
それが日常になった。日常がこう
なると、仕事もこうなる。このデ
ザインは厳密に言うとチベット
のものもあるけれど、どれもイン
ドっぽいモチーフを利用してい
る。『インド夢幻』はカーマ・スー
トラをテーマにしたものだ。

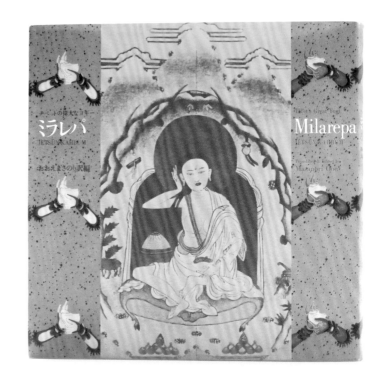

01 | 『チベットの
偉大なヨギー ミフレパ』
めるくまーる社 | 1980

明けても暮れてもこういうチベッ
トとかインドとか、そんな本
ばかりを読んでいた。今はもう、
用語さえ忘れちゃったけどね。
MOMAでピカソの絵に打たれて
画家宣言したとたん、それまで夢
中になっていたことみんなキレ
イに忘れちゃった。捨てた女の
顔はもう忘れた、みたいな。残り
火が燃えているとやっかいだか
ら、次のステップに行くときはい
つも断捨離してしまう。

02 | 『チベットの
偉大なヨギー ミラレパ』
オーム ファウンデーション |
1976

『ミラレパ』の豪華版。これは聖典
だから全部がジャバラになって
いる。見返しと扉は写真で構成
し、中面は文字だけ。こういう聖
典を読むのは仏教徒にとって修
行のひとつだ。ぼくも全部空で言
えるくらい覚えていたけど、もう
忘れた。当時は着るものはイン
ド更紗、お香を焚いたり、インド
音楽を聴いたり。生活そのものが
"インド"だったよ。

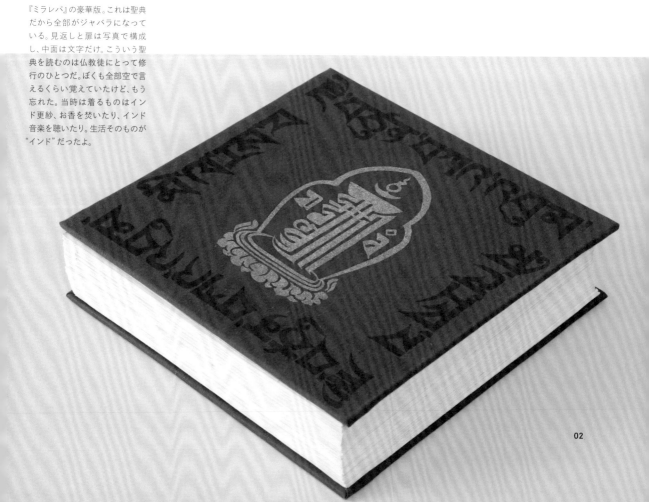

自分が発祥でも、他人がやるとそれをもうやめる。
仏教用語でそれを「善行為」と言う。
潮時だと思って、後から来た人に譲る。
人がマネしてくれることで、自分は成長する。いいことだ。
自分を新しく変えてくれる。相手を否定する必要はない。

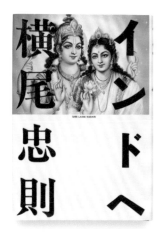
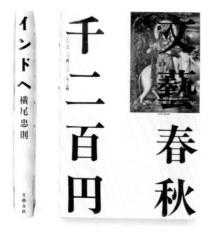

『インドへ』
文藝春秋｜1977

またインドかあ、多いね。この本
の企画が文春の企画会議にかけ
られたとき、まだ日本ではインド
がめずらしいということで、発行
部数が下げられたというエピソー
ドがある。でもぼくとしては文句
は言えないし、しょうがないかと
思っていたら、発売後すぐに4刷
りまでいった。実際にはインドを
求めていた読者がたくさんいた
っていう証拠だね。編集部の考
えが、時代に合っていなかった
っていうことだ。編集者がいか
に時代を読むかってこと、大切
だと思う。

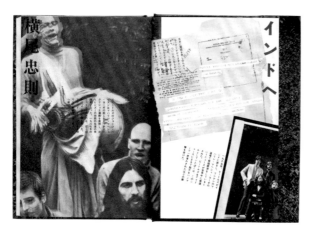

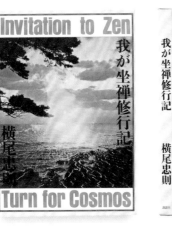
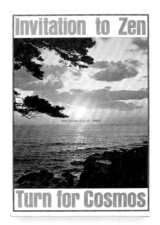

『我が坐禅修行記』
講談社｜1978

1年間坐禅の修行をしたときのルポルタージュ本。当時、ニューヨークで"禅"が流行っていて、ニューヨークに行って知識人に会うといつも"禅"について話をふっかけられた。それならお寺に入って、勉強しなくちゃと思って。本を読んで勉強しようとは思わず、お寺に入って肉体体験するのが一番近道だと思ったんだ。このときの体験はアメリカからもらったメッセージのようなものだから、タイトル文字にはわざと英字を使って"Zen"と表記した。

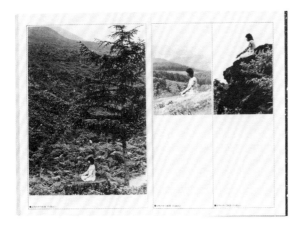

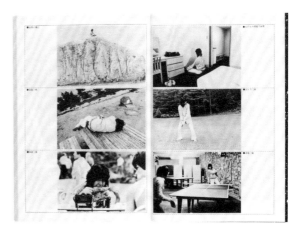

P. 156 ｜『アイデア』
誠文堂新光社｜1978

『アイデア』までインドになっちゃった。モダニズムの本の中では意外性があって、書店でも目立ったよ。牛の頭の上に描かれている人物は、実はぼくがメディテーションしているところだ。読者には気づかれないけれど、ちょっとした遊び心だね。

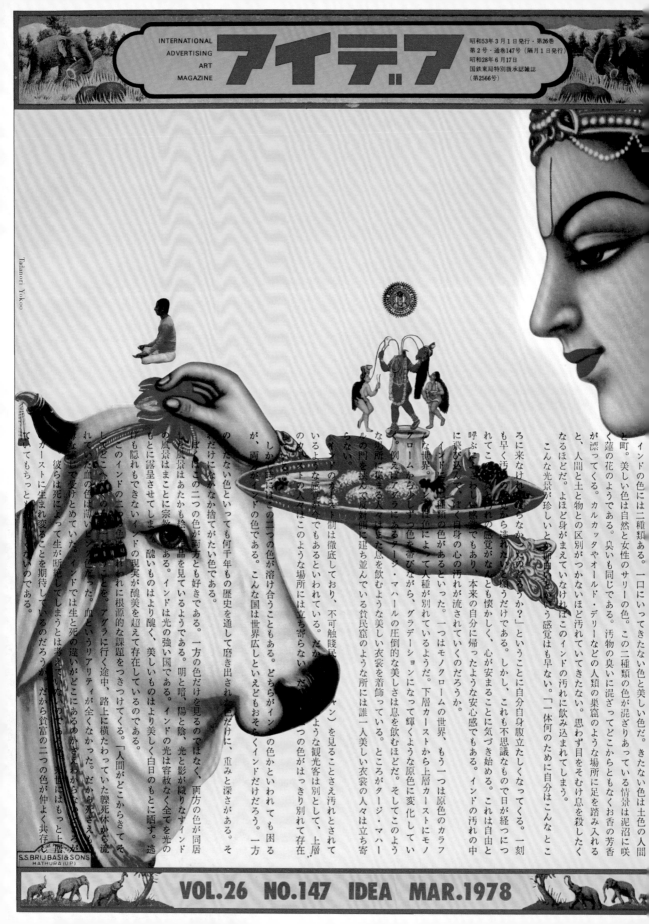

INTERNATIONAL ADVERTISING ART MAGAZINE アイデア

昭和53年3月1日発行・第26巻
第2号・通巻147号（隔月1日発行）
昭和28年6月17日
国鉄東局特別扱承認雑誌
（第2566号）

Tadanori Yokoo

インドの色には二種類ある。一口にいってきたない色と美しい色だ。きたない色は土色の人間と町。美しい色は自然と女性のサリーの色。この二種類の色が混ざりあっている情景は泥沼に咲く蓮の花のようである。匂いも同じである。汚物の臭いに混ざってどこからともなくお香の芳香が漂ってくる。カルカッタやオールド・デリーなどの人類の巣窟のような場所に足を踏み入れると、人間と土と物との区別がつかないほど汚れていてきたない。思わず目をそむけ息を殺したくなるほどだ。よほど身がまえていなければこのインドの汚れに飲み込まれてしまう。こんな光景は珍しいと思間もう感覚はも早ない。「一体何のために自分はこんなところに来なければならないのだろうか？」ということに自分自身腹立たしくなってくる。一刻も早く汚れから逃れたいと願うだけである。しかし、これも不思議なもので日が経つにつれてこの汚れにも懐かしく、心が安まることに気づき始める。これは自由と呼ぶにふさわしい感覚でもあり、本来の自分に帰ったような安心感でもある。インドの汚れの中に自身の心の汚れが流されていくのだろうか。

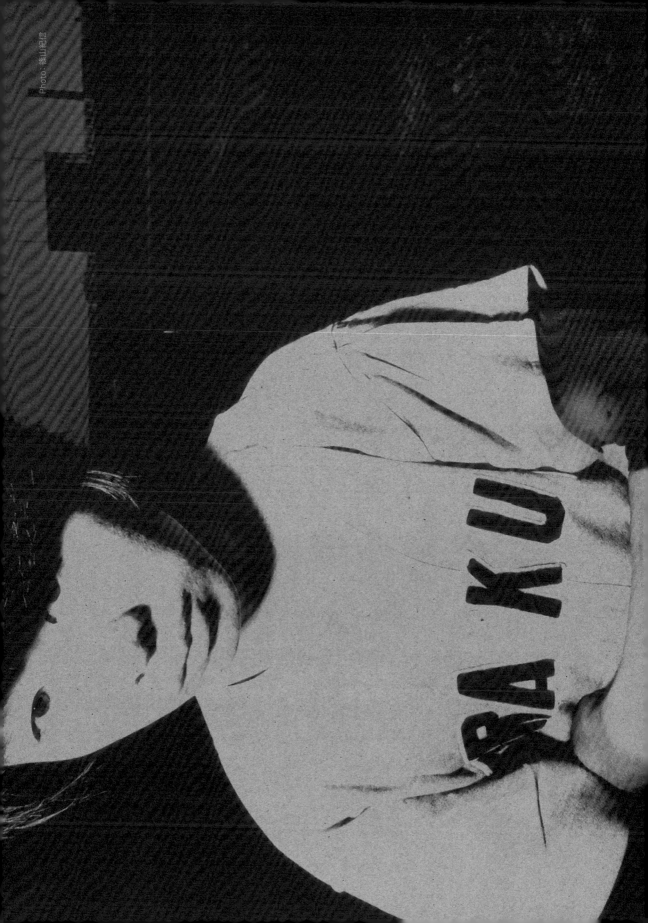

デザインは形だけで作るのではなく、
中身があってこそ美しい。
テーマが持っている本質を表したい。
内容に意味がなければ、美しくない。
ぼくは、意味のないものは作らない。

PP. 159−160 ｜ 『PUSH』
講談社 ｜ 1972

これはぼくのエッセイ集で、イラ
ストレーターを休業していたと
きのもの。とても斬新な本だね。
ただ "PUSH" というタイトルを
背表紙だけに入れた。観念的な
ものを撮影してビジュアルで見
せるって、非常に難しい。日記な
ので、本当はあんまり読まれたく
ないんだ。だから読むのが恥ず
かしいって思われるように、ヌー
ドをいっぱい入れた。ヌードを
延々と載せると、恥ずかしくて人
前じゃ開けないし、電車の中で
読むとしたら、さっさとめくっち
ゃうでしょ。タイトルは、電車の
中で思いついたんだ。大至急決
めないといけなくて、たまたま
電車のドアに "PUSH" という文字
を見つけたんだよ。それで、「よー
しこれだ!」って思って。字体も
電車で見たそのままのものを使
った。写真は、海外の通信社から
1枚いくらかで借りて使ったね。

PUSH

著者：織友志朗

昭和四十七年六月十六日第一刷
発行所　株式会社講談社
東京都文京区音羽二ノ十二ノ二十一　郵便番号一一二
電話〇三（九四五）一一一一（大代表）　振替東京三八〇〇

印刷所／信毎書籍印刷株式会社
製本所／株式会社大進堂

定価七六〇円（送料共）　昭和四十七年

乱丁本・落丁本はお取り替えいたします

0095-300746-2259（0）（丸子）

Printed in Japan

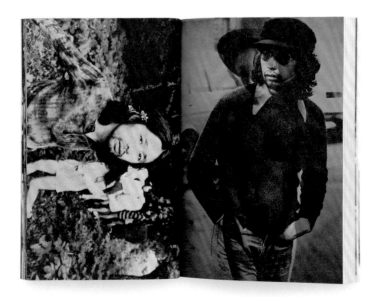

『PUSH』中面

PP. 161–163
『SHOOT DIARY』
アラベル出版 | 1981
P: 倉橋正

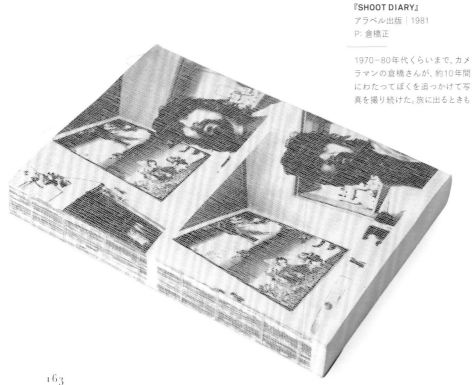

1970–80年代くらいまで、カメラマンの倉橋さんが、約10年間にわたってぼくを追っかけて写真を撮り続けた。旅に出るときも一緒についてきたよ。彼のライフワークになっていたんだ。『芸術生活』に連載された写真を1冊の本にまとめた。写真を使った日記だから、中面には言葉を入れずに写真と場所名だけで構成した。装幀はアートの立体作品を狙って、普通は背固め表紙と中面をつなぐ芯材として使われる寒冷紗を表に貼っている。普段は見せないものをあえて見せた、本のストリップだな。大きな出版社じゃなかったので、実現出来たんだと思う。

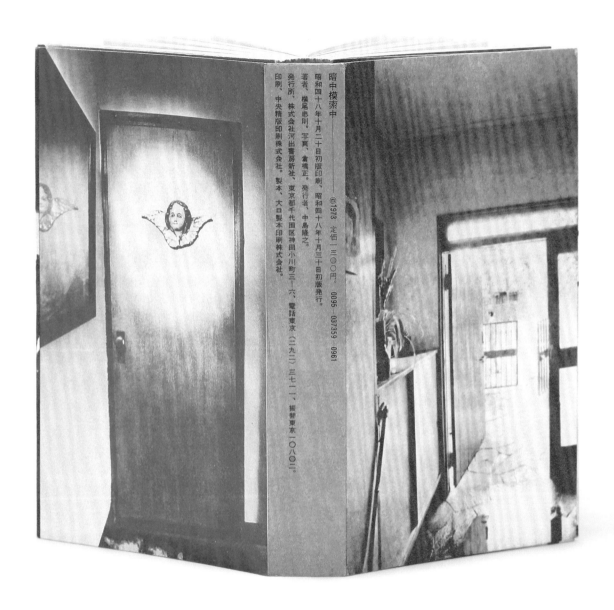

暗中模索中

昭和四十八年十月二十日初版印刷、
昭和四十八年十月三十日初版発行。

著者、横尾忠則。写真、倉橋正。
発行者、中島隆之。

発行所、株式会社河出書房新社、
東京都千代田区神田小川町三ー六、電話東京（二九二）三七一一、振替東京一〇八〇二。

印刷、中央精版印刷株式会社。製本、大口製本印刷株式会社。

©1973 定価一三〇〇円。 0095・037359・0961

『暗中模索中』
河出書房新社 | 1973

ぼくの家の中をぐるっと360度写
真に撮って、見返しや扉に使って
いる。開いても開いてもそれが出
てくる。ぼくが娘を抱いていたり、
犬を抱いていたり。それを1色で
刷った。奥付は全部、背表紙に入

れた。出版社とちょっとはもめた
かも知れないけれど、まあ大丈夫
だったよ。裁ち落としギリギリま
で文字を組んで、もしかしたら裁
断したときに切れたところもあっ
たかも知れないが、まあ読まれな
くてもいい。ひとつの立体作品と
して作ったものだからね。

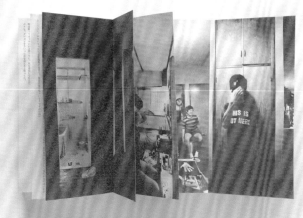

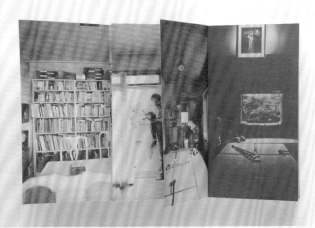
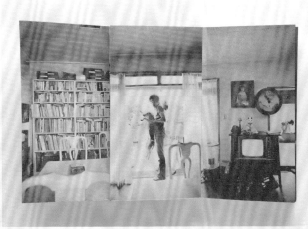

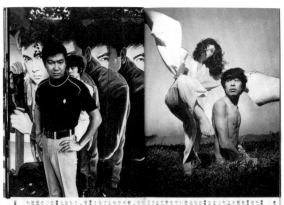

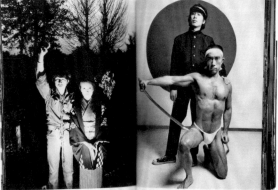

01 | 『横尾忠則そしてインド
篠山紀信』
松坂屋｜1976

篠山（紀信）さんがポートレートを撮ったカタログで、三島由紀夫さんや高倉健さんとか、ぼくが興味を持った"アイドル"が登場している。終着点はインドで、何年もかかって出来た本だ。カバーは帯風のデザインにして、対談しているぼくのコメントを入れている。

02 | 『光る女』
水兵社｜1979

井上光晴さんに頼まれて書いたファンタジックな小説が、2編入っている。自分の本だから、丸い窓から女性がのぞいているだけの、非常にさりげない装幀にした。斜めの線が背表紙のところで三角形を結ぶようにしたくて、このデザインをしたようなものだ。

01

166

定価──一二〇〇円

光る女　横尾忠則　　水兵社

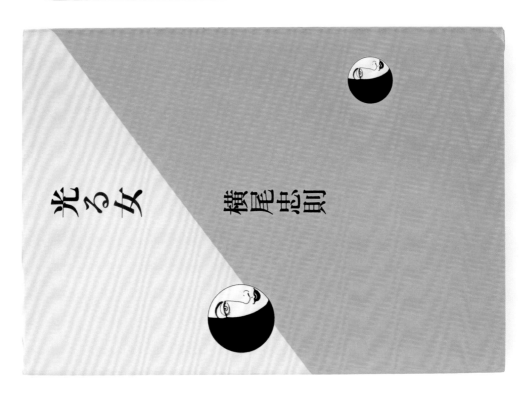

光る女　　横尾忠則

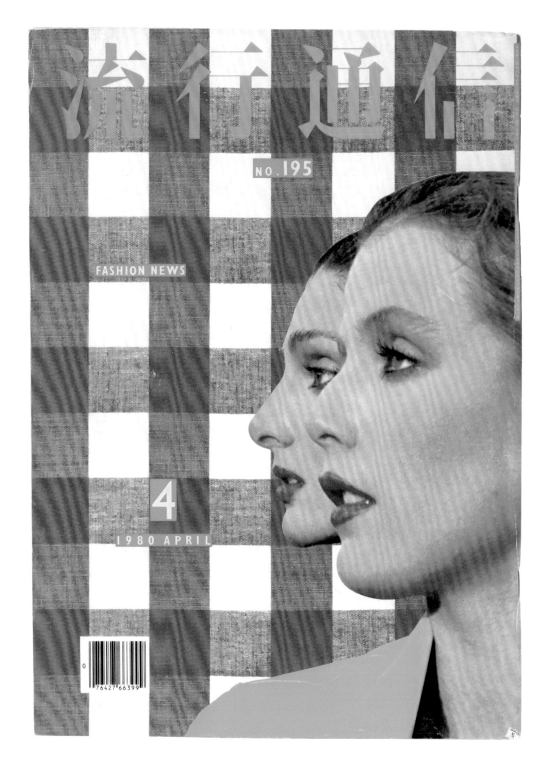

PP. 168−170｜『流行通信』
流行通信｜1980
AD: 横尾忠則
D: 湯村輝彦、養父正一
P: 十文字美信（表紙）

アートディレクターとして依頼された仕事で、本当は「廃刊までやって欲しい」と言われていた。でもとにかく時間が取られるし、くたびれるし、これ以上はできないと思い、最終的には1年で降ろ

してもらった。表紙だけじゃなく、中面の編集まで携わらなければいいものができないから、撮影に立ち合ったりしたね。カメラマンの交渉までさせられた。ファッション誌だからといって、誰もが狙

っている路線じゃなく、逆にぶち破りたいと思っていたね。このギンガムチェックの表紙も、それを意識した。

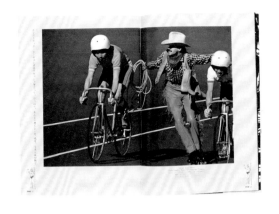

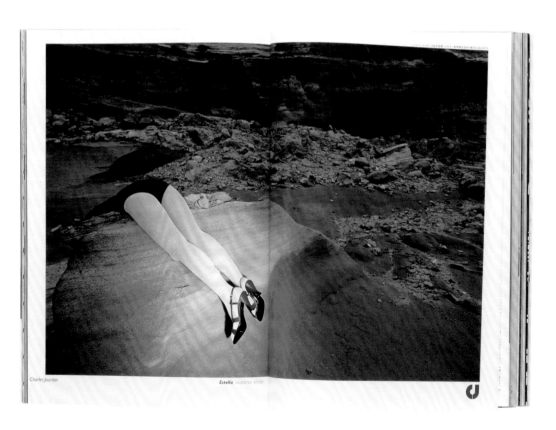

Charles Jourdan

Estella

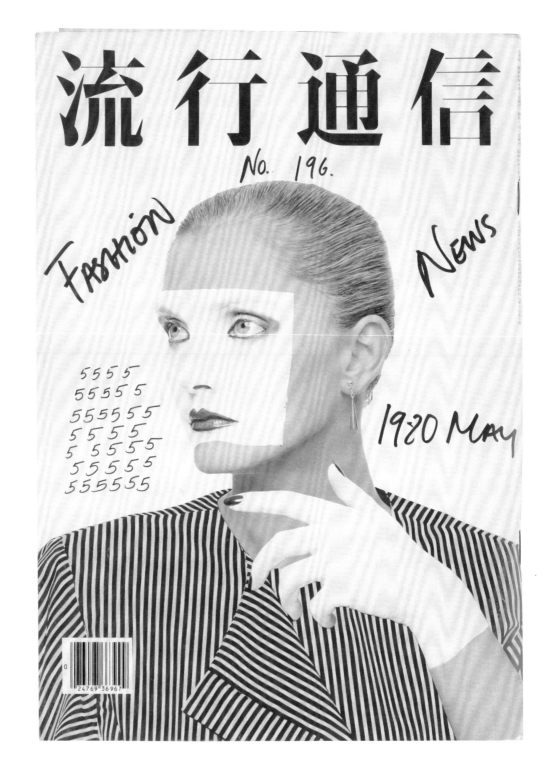

PP. 171-175 ｜『流行通信』
流行通信｜1980
AD: 横尾忠則　D: 湯村輝彦、
養父正一　P: 鋤田正義（表紙）

5月号ということで、英文字や数
字を外国の人に書いてもらって、
それを表紙に使った。日本人には
書けない文字が欲しかったんだ。

その中からいいものを選んで使
うんじゃなくて、試しにたくさん
書いたものなど、そのまま全部ま
とめて並べたら面白くできた。

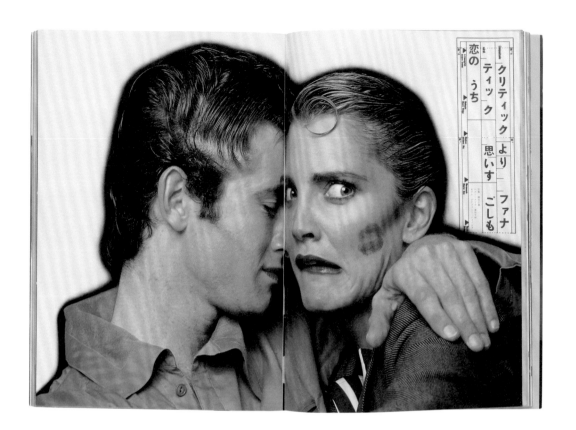

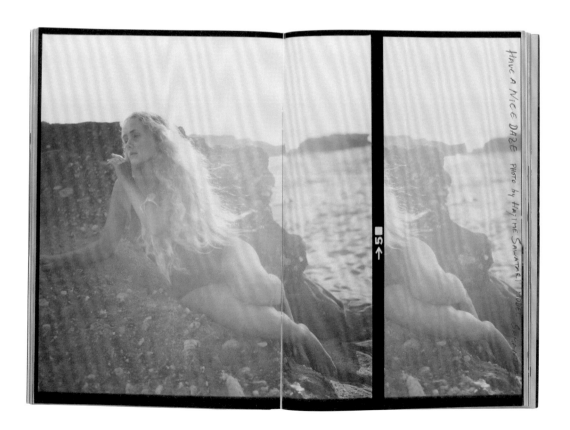

Have A NICE DAZE Photo by HAJIME SAWATARI

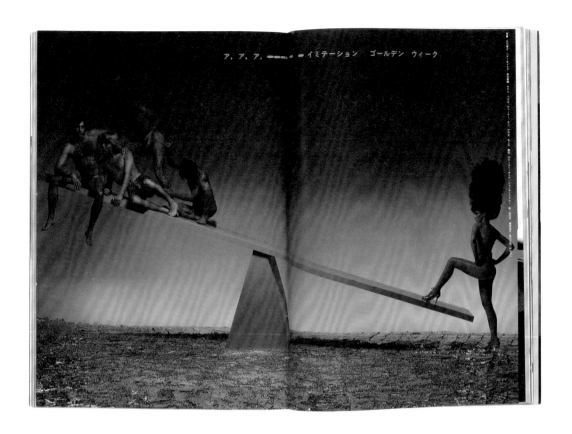

ア，ア，ア，━ ━ ━ ━ ━イミテーション　ゴールデン　ウィーク

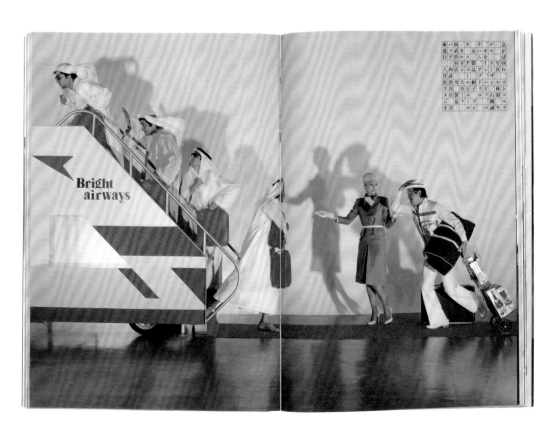

Bright
airways

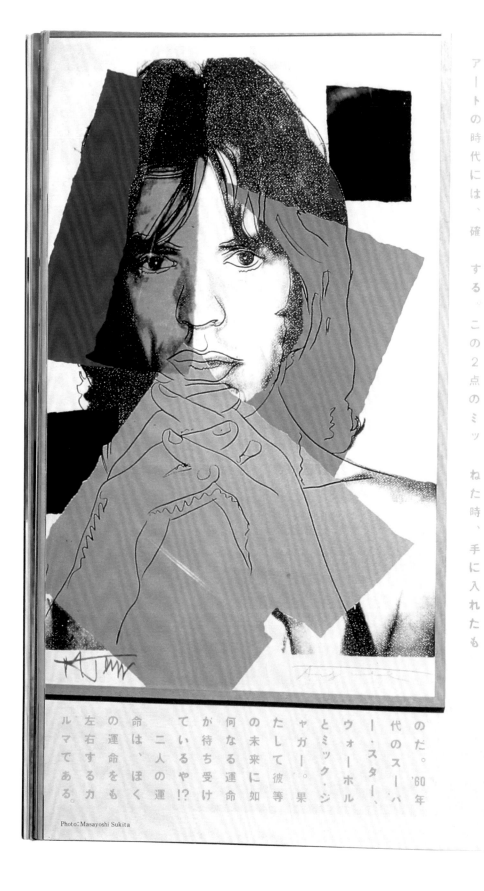

このミュージシャンであまり画には時裏のヨミトヤやコンセプチュアル・アートの時代には、確…する。この2点のミッ…ねた時、手に入れたも

でも、僕は彼に執着
ークのウォーホルを訪

のだ。'60年
代のスーパ
ー・スター、
ウォーホル
とミック・ジ
ャガー。果
たして彼等
の未来に如
何なる運命
が待ち受け
ているや!?
二人の運
命は、ぼく
の運命をも
左右するカ
ルマである。

Photo: Masayoshi Sukita

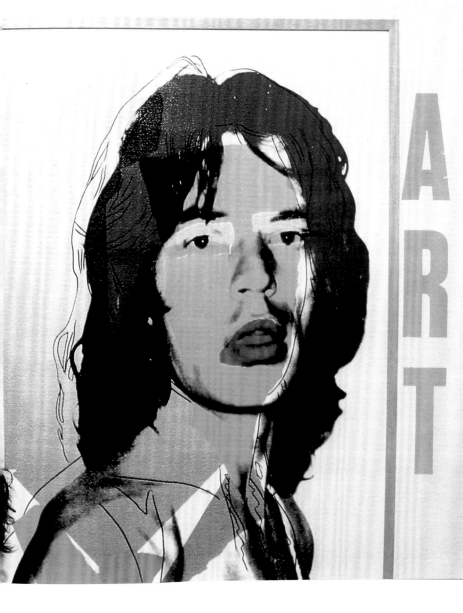

アンディ・ウォーホル
横尾忠則

この間、馴染みの洋書店に「最近、アンディ・ウォーホルの画集は入っていませんか?」と尋ねた。すると、返事はこうだ。「もうウォーホルの時代じゃないらしいですよ。若い人が興味ないんですかね」。

これはちょっとショックである。ウォーホルといえば、かつてのビートルズがそうであったように、常にぼくの中で興味の対象であり続けているからだ。60年代のアメリカのア

A
R
T

175

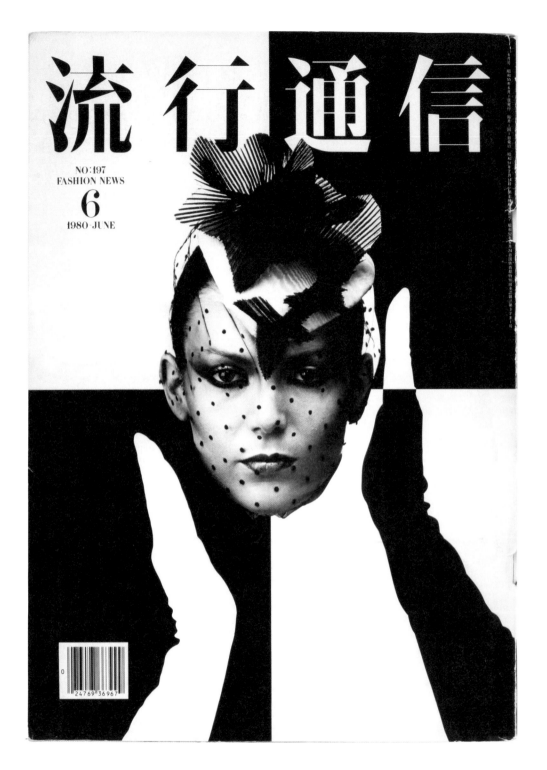

流行通信

NO:197
FASHION NEWS

6

1980·JUNE

24769 36967

PP. 176－179｜『流行通信』

流行通信｜1980
AD：横尾忠則
D：湯村輝彦、養父正一
P：有田泰而（表紙）

この雑誌の特徴は、毎回テーマを決めて、一冊まるごと踏襲することだった。カメラマンも一人に絞ることが多かった。物撮りや、イメージ写真まですべて。とても大変だけれど、一冊の世界観を

出すには一人のカメラマンがいい。この号では表紙も中面記事もすべてモノクロ、広告だけカラーにした。そしたら、クライアントから「広告が目立ってしょうがない」って言われたよ。

176

APOCALYPSE THEN

写真—井筒紋治

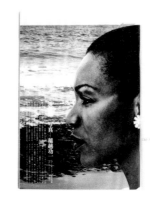

Mme
Françoise Morechand
present

THE
renoma
SHOW

joint
Mods Hair
·
Shigeru Yamasaki
1980

renoma COUTURESE CO.,Ltd.

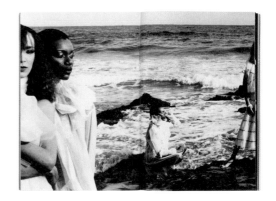

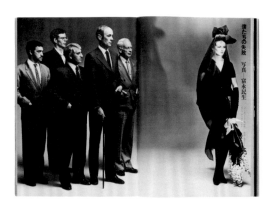

僕たちの失敗　写真　富永民生

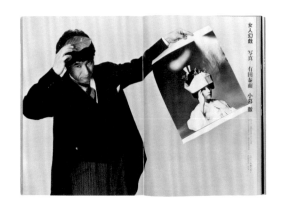

女人幻戯　写真　有田泰而　小邾徹

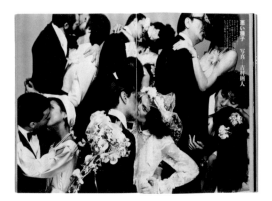

悪い種子　写真　吉田制人

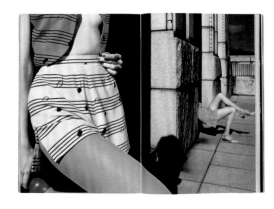

CINEMA

FLASH ON REPORT

ビューティー（BODY）　写真　富永民生

FOOD/カナール・ア・ロランジュ

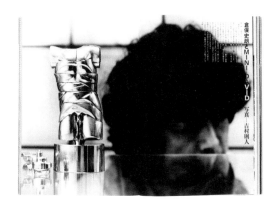

倉俣史朗と MINIDAVID 写真・吉村則人

小暮徹

佐藤幸子 写真・小暮徹

ZELLA

ZERO-IN 写真・久留幸子

NICOLE

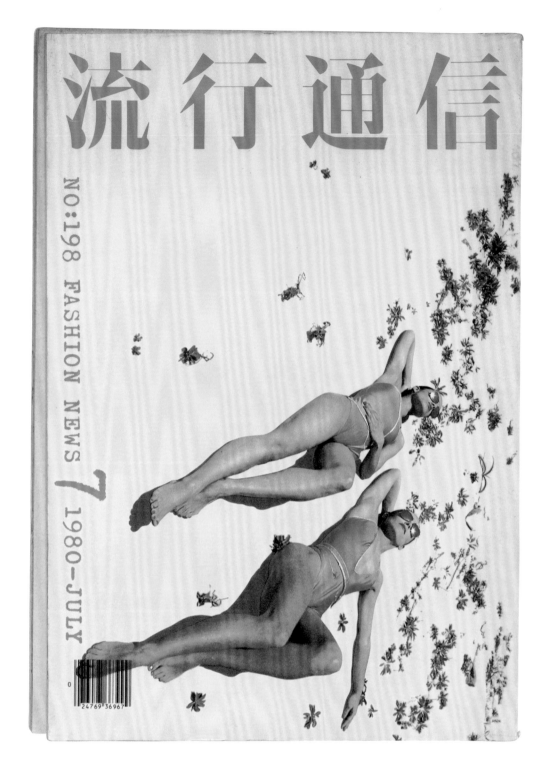

流行通信

NO:198 FASHION NEWS 7 1980-JULY

0 24769 36967

『流行通信』
流行通信｜1980
AD: 横尾忠則
D: 湯村輝彦、養父正一
P: 浅井慎平（表紙）

この号では、どのページも縦開きにレイアウトをした。めくってもめくっても、最後のページまで、横組みのレイアウトにしている。表紙はモデルの顔をアップにす

るのではなく、思い切り引いて、誰もが考える狙いをぶち破った。当時はびっくりされたよ。

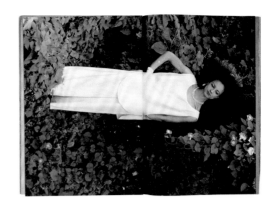

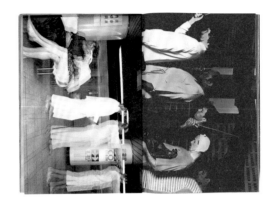

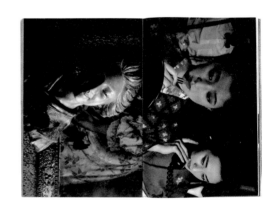

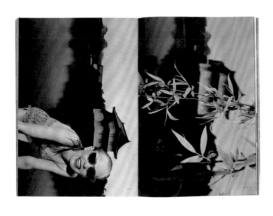

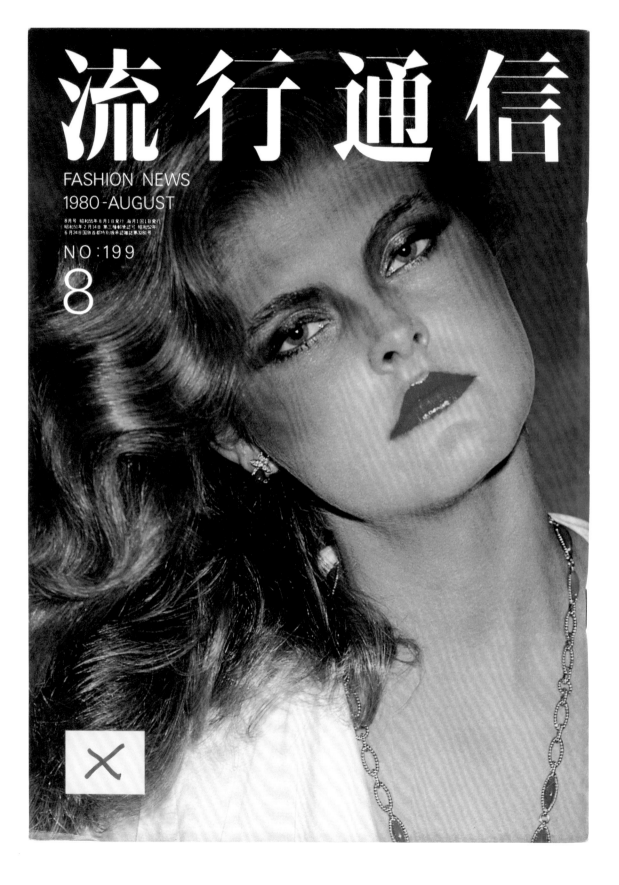

流行通信

FASHION NEWS

1980-AUGUST

8月号 昭和55年 8月1日発行 毎月1回1日発行
昭和51年 2月14日 第三種郵便認可 昭和52年
6月24日国鉄首都特別扱承認雑誌第3281号

NO:199

8

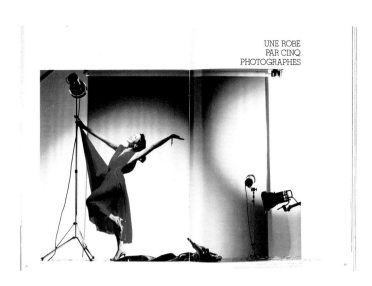

UNE ROBE
PAR CINQ
PHOTOGRAPHES

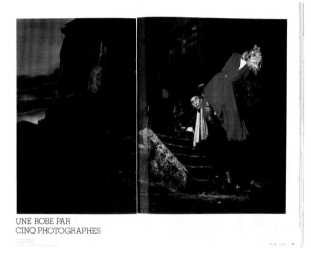

UNE ROBE PAR
CINQ PHOTOGRAPHES

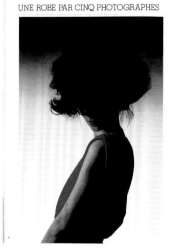
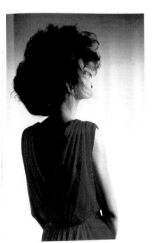

UNE ROBE PAR CINQ PHOTOGRAPHES

既
存
の
イ
メ
ー
ジ
の
逆
行
を
や
れ
ば
い
い
。

『流行通信』
流行通信｜1980
AD: 横尾忠則
D: 湯村輝彦、養父正一
P: 吉田大朋（表紙）

いかにもファッション誌らしく、
『VOGUE』とか『Harper's BA-
ZAAR』とかのイメージで仕上げ
た。日本でまだ使われていなか
ったバーコードを、洋雑誌のよう
に毎号入れていたんだけど、「そ
う毎回同じことはしないよ、アカ
ンベー」ってことで、バツにした。

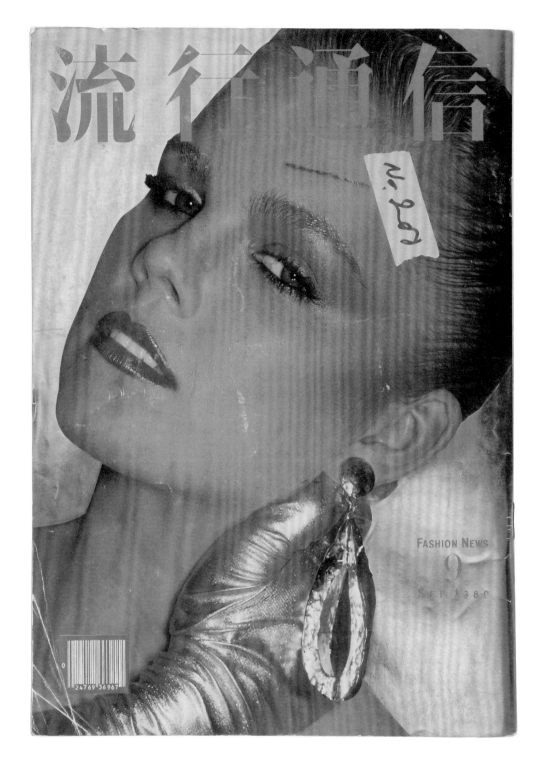

PP. 184-187 │ 『流行通信』

流行通信 │ 1980

AD: 横尾忠則

D: 湯村輝彦、養父正一

P: 操上和美（表紙）

表紙のモデルに金ピカのバンソウコウを貼って、手書きで号数を入れた。ちょっとワイルドでダーティなイメージを作りたかったんだ。暴力的な感じというか。中

では東京やミラノ、ベルリンとか、都市ごとにテーマを区切ってフューチャーしている。

東 京

MITSUHIRO MATSUDA
YŌJI YAMAMOTO
REI KAWAKUBO
ISSEY MIYAKE

P.24　製品〈K-364〉〔見えない〕
P.27　製品〈コム・デ・ギャルソン〕〔NIX〔深白〕〕
　　　アクセサリー「ワンピース黒白」
P.28　製品「ライガドム革帽子」
　　　アクセサリー　ベスト・インター・ナショナル
P.32、33　製品「ライガドム革帽子」
　　　製品「ヴィザインシヤツ」
　　　アクセサリー　ベスト・インター・ナショナル
　　　針　モード・ミ・ションコモ
P.34、35　製品「コム・デ・ギャルソン」〔NIX〔深白〕〕

Photo:Biton Jimmy
Hair&Make-up:Yasuo Hase
Model:Miyuki, Kanda Toshiki Sforal

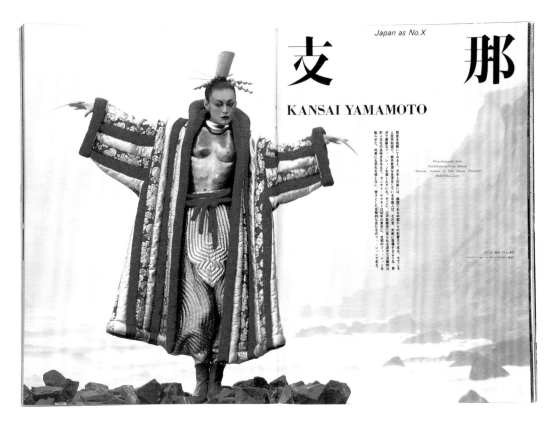

支 那

KANSAI YAMAMOTO

Photo:Nobuyoshi Araki
Hair&Makeup:Chizuo Sakura
(Shiseido Institute of Total Beauty Research)
Model:Miki,Lauren

P.37、38　製品「PRAY東京」
　　　アクセサリー　カバーサージ「自分白ムル真宝」

伯林 1930

BERLIN 1980

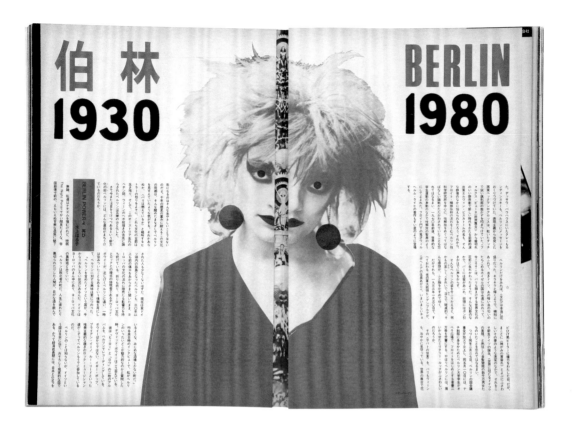

BERLIN POWER+ 再び

Japan as No.X

美 羅 乃

SPORTMAX
KRIZIA (MARIUCCIA MANDELLI)
GIORGIO ARMANI

Photo/Hiroshi Yoda
Hair&Make-up/Takumi Watanabe
Model/Jane Kitty

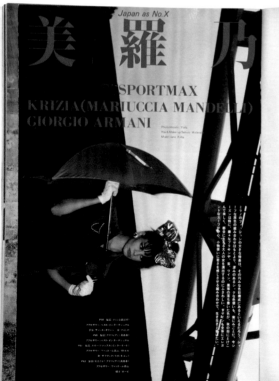

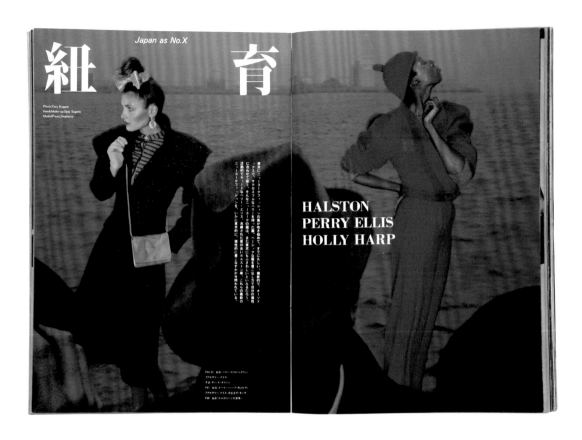

紐　育

Photo:Toru Kogure
Hair&Make-up:Seiji Sugeno
Model:Paula,Stephanie

東京にニューヨーク・ファッションの風が吹き始めて、すでに久しい。運動的で、機能的で、ナチュラルな服を着ようとした自分の気分に一致する、ニューヨークのハードな面性に刺激的でここ一番のヘルストン暮った。一気にヘルリー・エリスや、遊び感覚で有名なホルストン暮、これらの最新の活動的でセクシーな服を、いかに東京的に、復讐的に着こなすかが今問われている。

**HALSTON
PERRY ELLIS
HOLLY HARP**

P/M #5　製品「ヘリー・エリス」トップス
アクセサリー：ナイス
手袋：サー・エ・オワンン
P/M 製品「ホーリー・ハープ」[名ほど半]
アクセサリー：ナイス　靴なまマ・キャサ
P/M 製品「ヘルストン」ジャけ色・サ

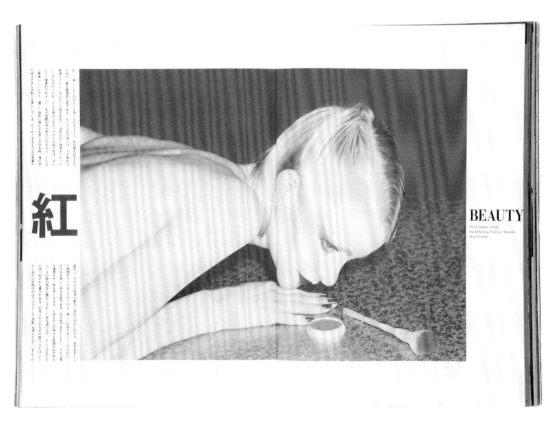

紅

BEAUTY

Photo:Yasushi Handa
Hair&Make-up:Yoshikou Machida
Model:Danielle

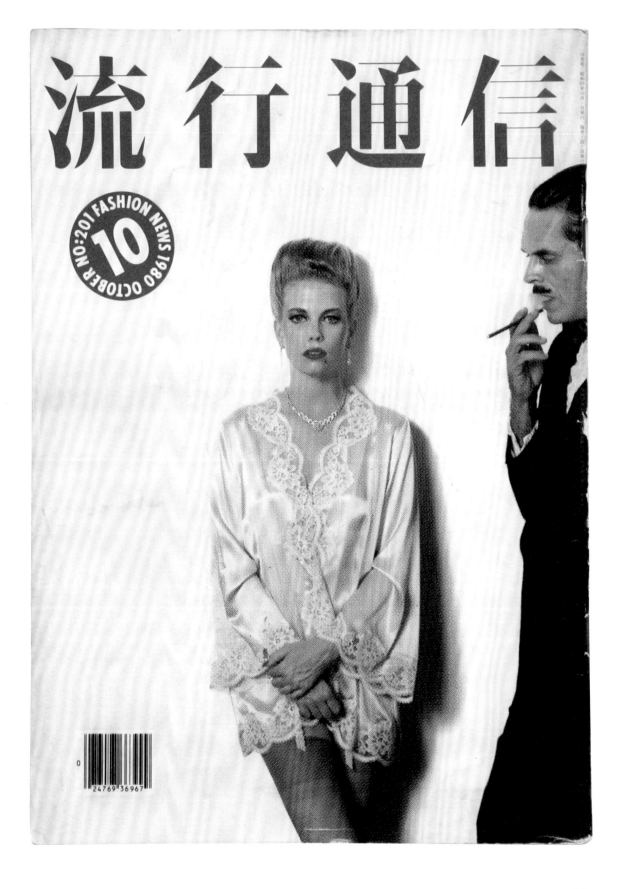

流行通信

FASHION NEWS NO:201 1980 OCTOBER **10**

その気になれば、思いものと同もない。スーパーマンは電話ボックスの中で、渡のステージ衣裳に着替える時を今かと待っている。超人ハルクは木綿のシャツを破きつつ、巨大な市に向かって走り出そうとしている。住みなれた市であっても、巨大魚の一匹や二匹、潜んでいるものなのだから。見知らぬ市の小さな海豚の大群など、気

あたため潜に鴨は来るかも

加藤郁乎

『流行通信』
流行通信 | 1980
AD: 横尾忠則
D: 湯村輝彦、養父正一
P: 鋤田正義（表紙）

表紙に男女ふたりを起用して、あえて男性を半分に切っている。映画のワンシーンのように見せたかった。中面にその余韻を引きずって、一冊のビジュアルもそのイメージで一貫させたね。表紙で中面の世界を暗示させているから、早い時期にイメージを固めていた。

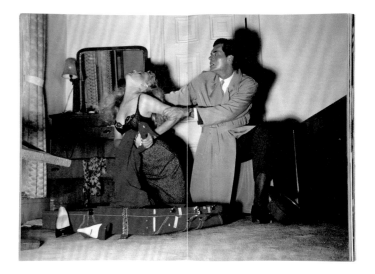

FASHION NEWS 11 NOVEMBER 1980

PP. 190-192 │『流行通信』

流行通信│1980
AD: 横尾忠則
D: 湯村輝彦、養父正一
P: 富永民生（表紙）

この号のテーマは"絵画"だ。表
紙はアンディ・ウォーホルの作品、
「牛の壁紙」の前で撮影し、この
号のコンセプトを暗示させた。
中面でもウォーホルの「靴」など、

いろんな絵画をちりばめている。
号によっては、フォト・ディレク
ションもやったよ。

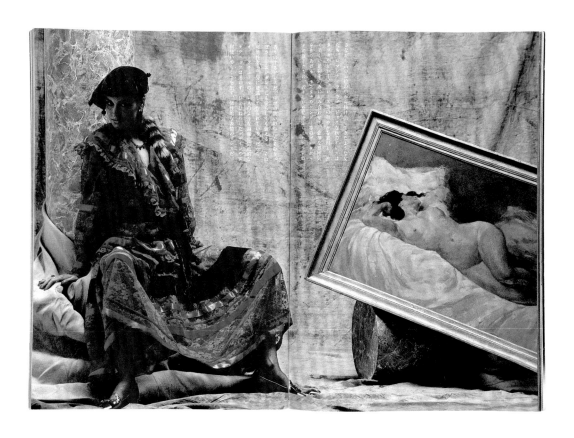

SPECIAL STORY

Too Much Decoration

Photo:Toru Kogure (Rebecken listed on page 72.)

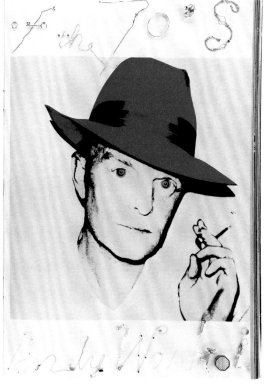

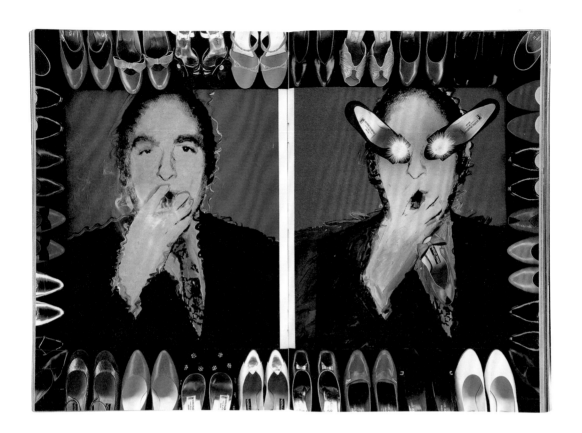

CHARLES JOURDAN Lenclos No.020860 ¥32,000

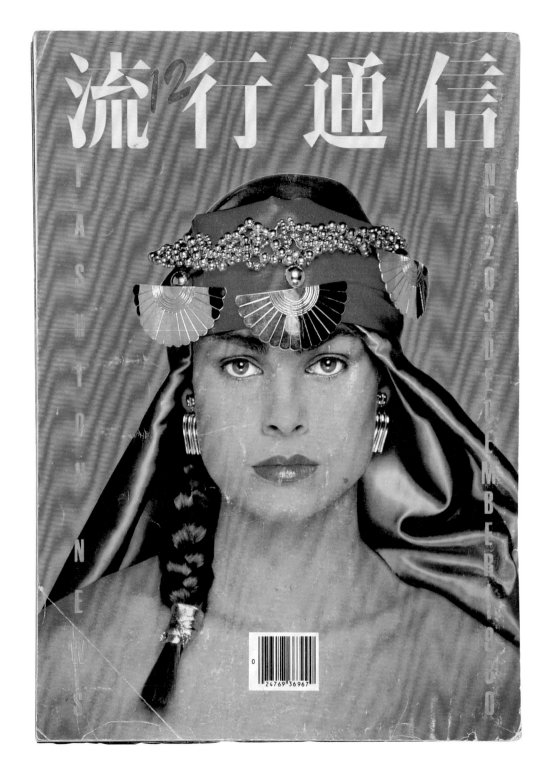

PP. 193–195 │『流行通信』
流行通信 │ 1980
AD: 横尾忠則
D: 湯村輝彦、養父正一
P: 吉田大朋（表紙）

この号はどこかオリエンタルな、エキゾチックなエロティシズムの雰囲気を演出してみた。相変わらずバーコードが入っているが、単なる装飾だ。

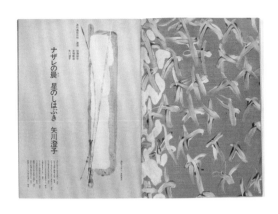
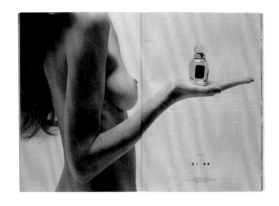
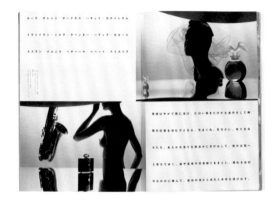
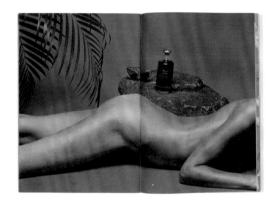

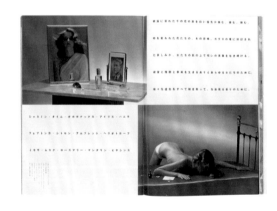

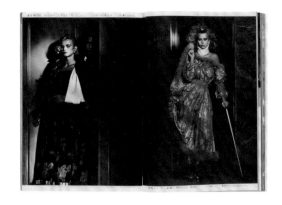

流行通信

1月号・昭和56年1月1日発行・隔月1回・1日発行・昭和51年2月14日・第三種郵便認可・昭和52年・入日区特殊郵科 5役条誌雑誌第3281号

No. 204

1

Fashion News

January

1981

PP. 196-198 │『流行通信』
流行通信 │ 1981
AD: 横尾忠則
D: 湯村輝彦、養父正一
P: 小暮徹（表紙）

この後、表紙だけじゃなく、中面でもモデルを後ろ向きにして撮影した号を作った。当時は後ろ向きで写真を撮ったりするのが好きで、このときのぼくのテーマだったから、それをここにも移植した。

して使った。いつも、誰もやったことがないものをやりたいと考えていたんだ。そのうち後ろ姿ばかりを表紙にした雑誌が現れてびっくりしたよ。その犯人は同業者だった。

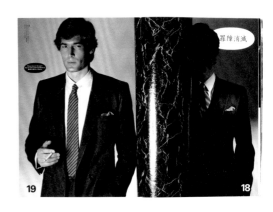

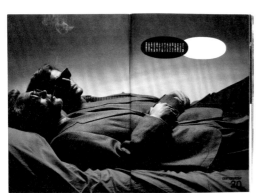

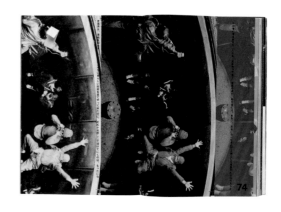

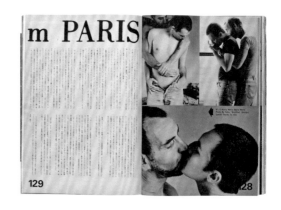

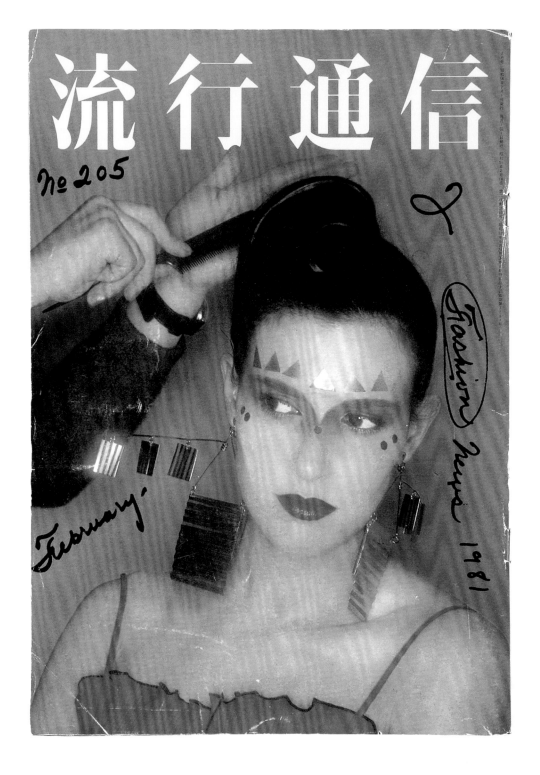

流行通信

№ 205

February.

Fashion News 1981

現場にこそ、面白い発見があるんだ。

PP. 199−200｜『流行通信』
流行通信｜1981
AD: 横尾忠則
D: 湯村輝彦、養父正一
P: 藤原新也（表紙）

自分が現場にいるからこそ、面白い発見がある。この表紙撮影のときがそうだった。モデルがヘアメイクしてもらっているとき、「これのほうがいいじゃない」とピンときて、途中の写真を採用した。そばで見ていて面白かったから、そのまま使おうと思ったんだと思う。

平行音食野菜図鑑

徳野雅仁

de quatre vents

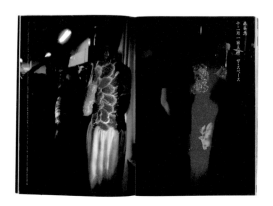

流行通信

N.206 Fashion News 3 march 1981

0 24769 36967

0 24769 36967

0 24769 36967

PP. 201-203 『流行通信』
流行通信｜1981
AD: 横尾忠則
D: 湯村輝彦、養父正一
P: 繰上和美（表紙）

表紙のモデル写真の下部分があいてしまったので、バーコードを3つも入れちゃった。1個じゃつまらないと思ったから。まだバーコードは導入されていなかった

けれど、近い将来、日本にも導入されるだろうな、って確信を持っていたんだ。

君花も花もおぼろか夢愛夜　矢川澄子

流行通信三号

連衆　加藤郁平
　　　吉増剛造
　　　矢川澄子

結子
剛造
澄子
郁平
剛造
結子
澄子
結子
剛造
澄子
結子
澄子
結子
郁平
剛造
結子
澄子

流行の花々や霊明り
はるか遠野に詳摘ある音
かなしみの中からあたり草品
ちりぬるをわか生きは花の花
メイスト一大めの花の恋を焼くり
天地のこと豆ままには夢らせよ
ところでこの疑はしかしのばの
一つは時はかしかしかりほる
雰囲くるときかさの詩子真真
あたため池ろ帆はあそもの
暮図にテラスリア馬は湿まし
ナサザなきーみー
豊かなオートギ子な
豊かなオートギ子な

写真　操上和美

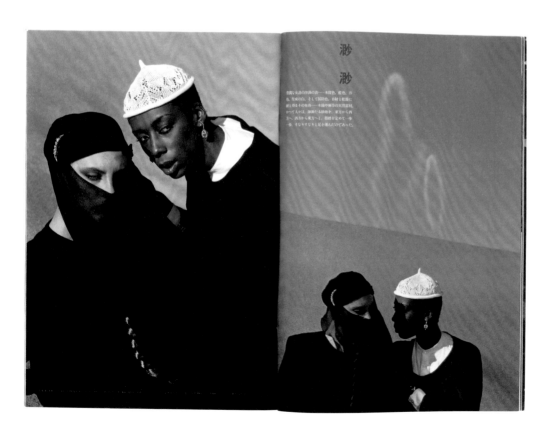

渺
渺

絶闘な女達の群像の古――木茂色、藍色、冷
色、生成の白、そして臙脂色、日射と乾燥に
耐え得るその衣色――本論や絹等の天然素材。
かつて人は、道観に大切物や、家北から北
方へ、西方から東方へ、相根を定めて一歩一
歩、すなわすなきと足を運んだのであった。

202

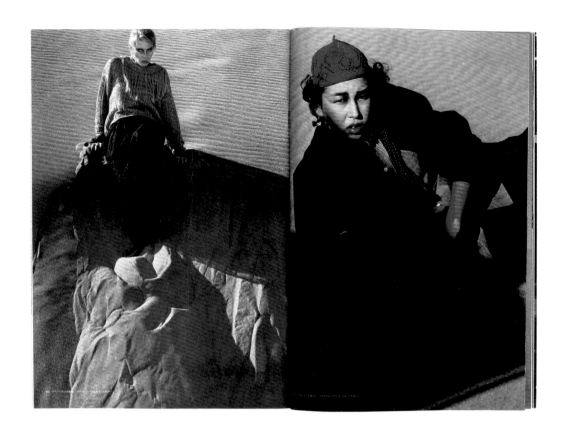

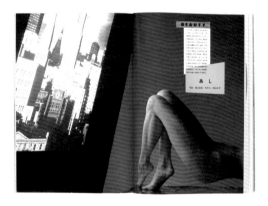

流行通信

FASHION NEWS '207

APRIE 1981

4

HEADED, TADANORI YOKOO, 11:07A.M., 20 JAN.

PP. 204-207 『流行通信』
流行通信│1981
AD, P: 横尾忠則
D: 湯村輝彦、養父正一

これが、ぼくがアートディレクションを手掛けた最後の号になった。最後ということで、表紙も中面も、モデルはみんな後ろ姿。表

紙の写真を撮ったのもぼく。何人ものモデルとヘアメイクを連れて箱根のホテルに行き、撮影をしたんだ。カメラは全部変えて撮っ

ている。8×10とか4×5、35ミリ、オートマチック…。PP. 206-207がそれ。この雑誌でやりたいことは、すべてやりつくしたよ。

流行通信・吟

連載・加藤郁子
　　　古埜隣造
　　　矢川澄子

ILLUSTRATION BY
TADANORI YOKOO

【半仙】

→9

→10

205

HEADED, TADANORI YOKOO, 1:06P.M., 20 JAN.

HEADED, TADANORI YOKOO, 5:16P.M., 20 JAN.

HEADED, TADANORI YOKOO, 10:33A.M., 20 JAN.

HEADED, TADANORI YOKOO, 8:09A.M., 20 JAN.

HEADED, TADANORI YOKOO, 2:00P.M., 20 JAN.

HEADED, TADANORI YOKOO, 7:33A.M., 20 JAN.

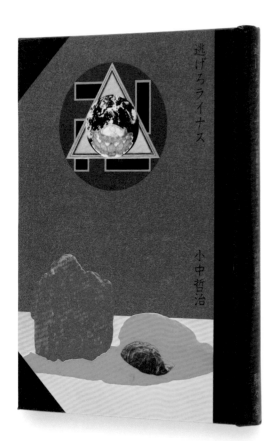

01 | 『逃げろライナス』
駸々堂｜1973

依頼してきたのが京都にある駸々堂という出版社で、編集担当者がすごく本に興味を持っていた人だった。そんなこともあり、カバーなしで、表紙がむき出しの潔い作りにした。昔の帳簿みたいに作りたかったので、背表紙と角に黒い枠を取り入れた。表紙をピカピカの質感に仕上げたから、店頭でとても目立っていたよ。

02 | 『ともだちという名の
我楽多箱』
濤書房｜1975

フランス文学者の平野さんに依頼されたもの。義理の息子の和田（誠）君じゃなく、なぜかぼくに依頼が来たんだよね。これもカバーなしだね。カバーがないと、汚れたらそれっきりだけど、それもいいなと思って。表4にポストカードを使って、異質感を出した。折り返しの写真には文字を載せている。カバーと中面の印象が違う本って、違和感があって逆に目立つんだ。

これも平野さんの著書。装幀デ
ザインには、ぼくがコレクション
していたマッチラベルの絵の部
分を抜き出してちりばめた。まる
で真っ赤な包装紙みたいで、本
の内部まで包装したように見せ
たかった。書店でも異彩を放つ
たよ。見返しや扉も同じデザイ
ンで統一しているんだけれど、
もしかしたらラベルの数が限界
だったから反復したのかも知れ
ないな。

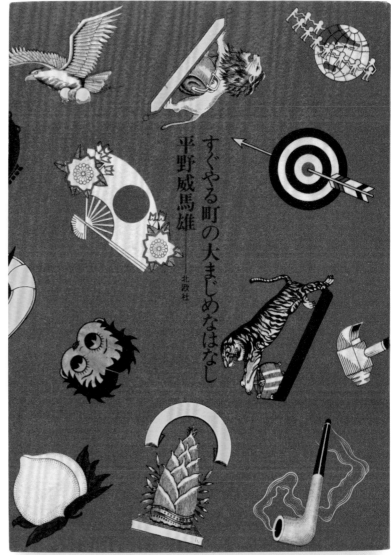

すぐやる町の大まじめなはなし
平野威馬雄
北欧社

03

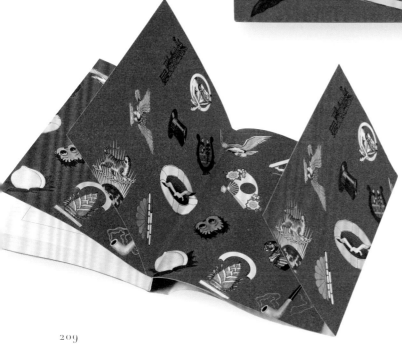

01 『今日の音楽2——
アクエリアス時代の子』
深夜叢書社／東京音楽社｜1979

ぼくの音楽に関するエッセイ集。
ロックからクラシック、民族音楽
まで、ありとあらゆる音楽を編集
者がぼくの全エッセイから抜き
出して集めた。まあ、エッセイの
がらくた集のようなものだね。だ
からせめて箱だけでも立派にし
たかったんだ。テーマが"音楽"
だから、ト音記号とか音符とかシ
ャープとか、散漫なものを並べ
て、統一感を持たせた。

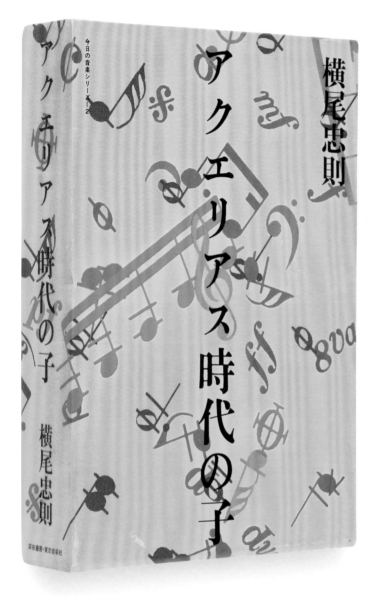

01

02 『カトマンズ・イエティ・
ハウス』
講談社｜1980

装幀に利用したのは、ネパールの
首都・カトマンズの地図。おかげ
で、あんまり努力せずにエキゾチ
ックな雰囲気が出せた。カバーの
文字は地形に合わせて白抜きで
入れて、川に文字を載せたりして、
タイトルと地図を一体化させた。
ちょっとクロスオーバーペインテ
ィングのように視線を固定させ
ずに泳がせる効果を狙ったわけ。　**02→**

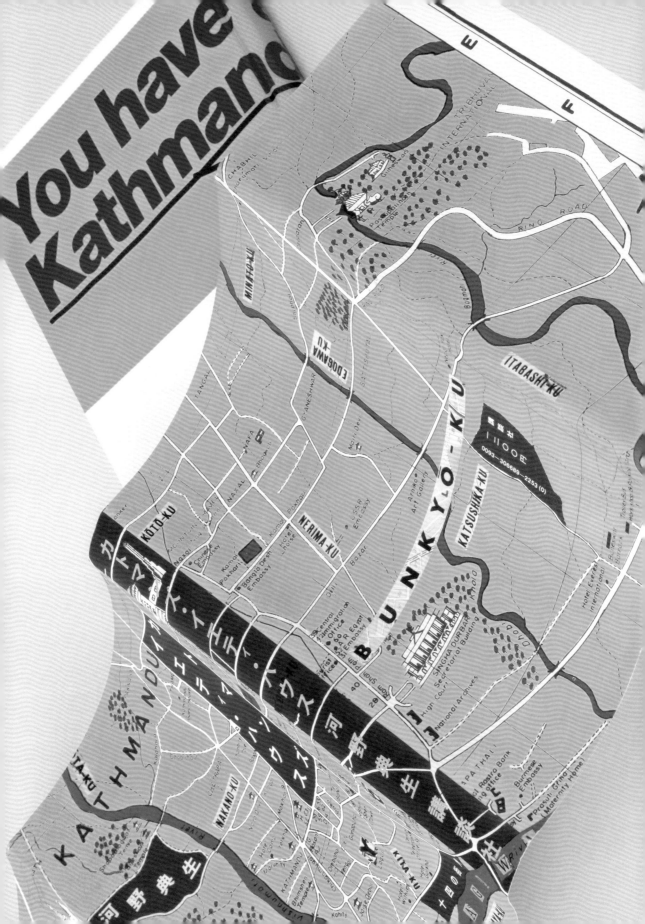

01 │『恋愛学校』
講談社 │ 1980

テーマが"学校"だったので、昔のノートを彷彿とさせるデザインにしている。著者名は瀬戸内さん自身に書いてもらった。もうひとつのテーマが"恋愛"だから、ピンクと黄色で甘く美しい色調にしている。時間はあんまりかけていないが、といってこれは5分じゃできなかったなあ。

01

02 │『啓道大字心経帖』
出版開発社 │ 1980

写経で使うテキスト本なんだけど、あえてポップな色を組み合わせた。抹香くさくはしたくないからね。若い人にも見てもらいたかったし。抽象的なデザインでボックスから取り出したとき、本体が新鮮に見えるようにしたかった。見返しは宇宙の写真を用いて、お経が持つ宇宙観を表している。

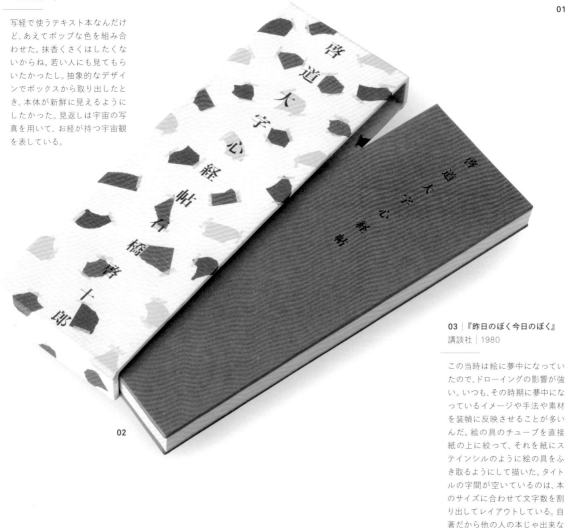

02

03 │『昨日のぼく 今日のぼく』
講談社 │ 1980

この当時は絵に夢中になっていたので、ドローイングの影響が強い。いつも、その時期に夢中になっているイメージや手法や素材を装幀に反映させることが多いんだ。絵の具のチューブを直接紙の上に絞って、それを紙にステインシルのように絵の具をふき取るようにして描いた。タイトルの字間が空いているのは、本のサイズに合わせて文字数を割り出してレイアウトしている。自著だから他の人の本じゃ出来ないことを、自分の本で試している。

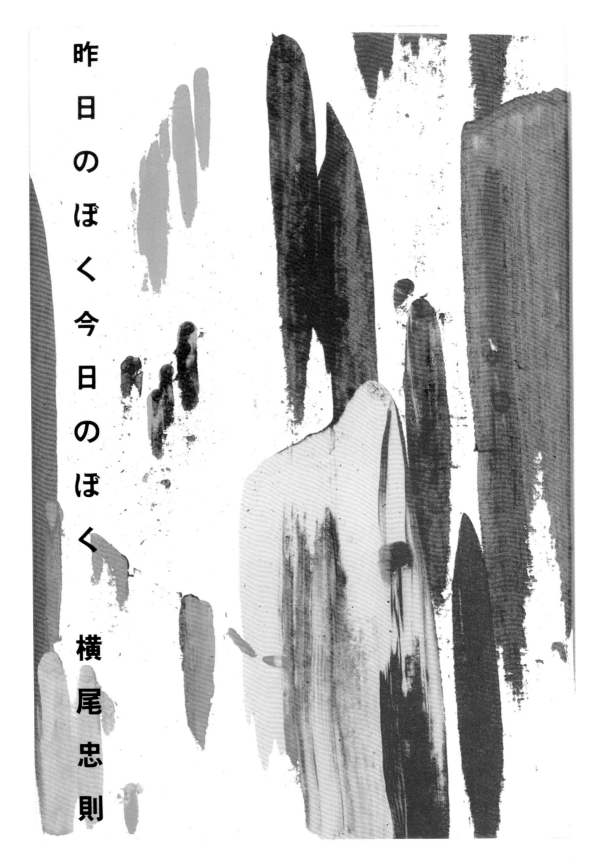

昨日のぼく 今日のぼく 横尾忠則

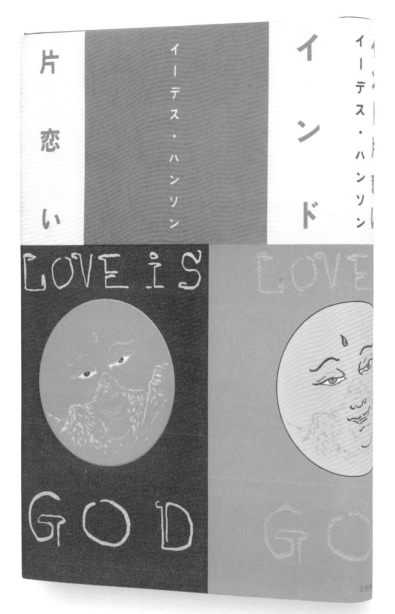

カバー 表1

本体 表1

『インド片恋い』
文藝春秋 | 1981

この頃はもう、何度もインドに行っていた。インドに旅に出て、実際に肉体感覚を得ているから、インド的なものはお手のものだったよ。考え抜いて作らなくてはいけない装幀じゃなかったね。インドってどこに行っても、ヒンドゥー的なカラフルな色が氾濫しているでしょ。それを狙った。"LOVE IS GOD"は、ぼくが勝手に入れちゃったキーワードだ。

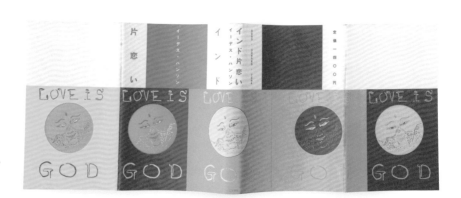

定価 一四〇〇円

0095 - 336560 - 7384

カバー 表4

本体 表4

物事を
「あれ嫌い」
「これ嫌い」と
排除するのではなく、
「あれ面白い」
「これ面白い」と
楽しめばいい。
デザインだって
同じことだ。

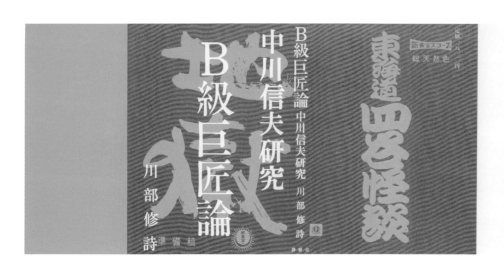

01

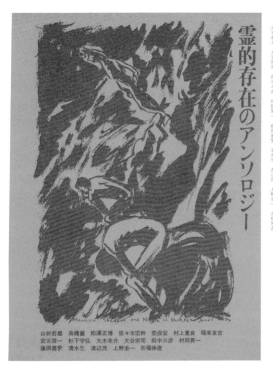

02

01｜『**B級巨匠論 中川信夫研究**』
静雅堂｜1983

中川さんは、怪談映画を撮らせたら右に出る人はいないっていうくらいの名手。装幀に映画で使ったタイトルバックを配置している。怪談映画の監督だからといっておどろおどろしいデザインにはせず、ピンクや黄色、緑など、爽やかな色を組み合わせて、むしろ明るいカラッとした色合いにした。逆説的なコツだね。

02｜『**霊的存在のアンソロジー**』
阿含宗総本山出版局｜1984

よく覚えていないけれど、自分の描いたドローイングを使って、2色で反転させたんじゃないかな。タイトルからイメージして絵を選んだと思うよ。

03｜『**東京ゴールドラッシュ**』
ティビーエス・ブリタニカ｜1983

金色の紙に金のインキで印刷したキンキラキンの世界。表紙も、同じように金色で統一している。タイトルはいたずら書き風に文字をレイアウトした。紙とインキの質が違うので、インキを抜いた部分が同じ金でも角度によって見え方が違ってくる。若い頃、印刷会社に勤めていた経験があるので、こういう印刷技術については自信があったんだ。現場にいたからこその、知識や経験値だと思うよ。

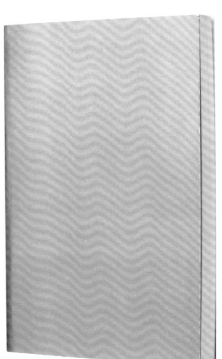
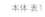

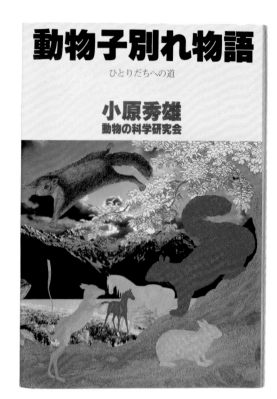

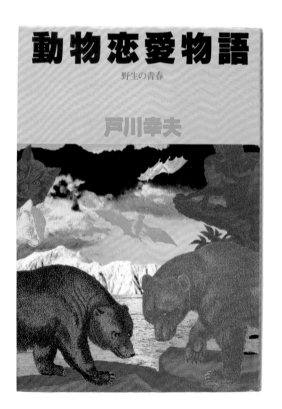

01

02

03

01 │『動物子育て物語』
02 │『動物子別れ物語』
03 │『動物恋愛物語』
佼成出版社 │ 1978

04 │『ミッドナイト・
ホモサピエンス』
河出書房新社 │ 1985

上野動物園の動物園長を務めた、中川さんの著書だ。ちょうどサンタナのアルバムを制作していた時期で、白黒1色のペン画の動物に背景に写真を組み合わせた。タイトル部分はオーソドックスだね。この頃はまだパソコンがなかったので、動物の絵は色指定して印刷所に渡した覚えがある。色指定する前から、全体のイメージは頭の中で出来上がっていた。

『動物物語』と同じやり方だね。いっぱい動物を登場させた。手法も同じだったよ。しかもこの絵はぼくのあるポスターの一部も再利用したものだ。

定価９８０円 ISBN4-309-00398-2 C0093 ¥980E

河出書房新社

ミッドナイト・ポモサピエンス

渡美館見

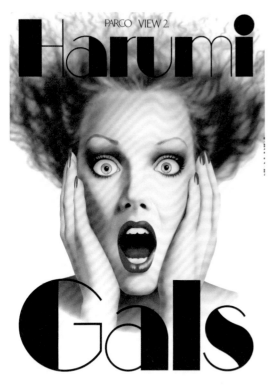

PARCO VIEW 2.

Harumi
Gals

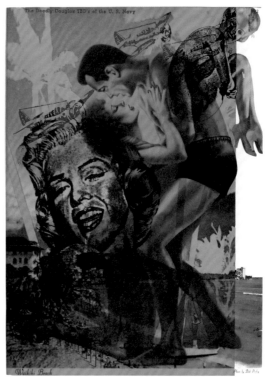

『Harumi Gals／
PARCO VIEW2.』
PARCO出版局｜1978

はるみさんの作品集なんだけど、ぼくの作品のようだ。彼女の絵を素材として、ぼくが作品として仕上げている。はるみさんはどう思っただろう。内心許せなかったんじゃないかな。それにしても彼女、ぼくには一言も文句言わなかったね。

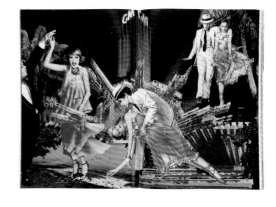

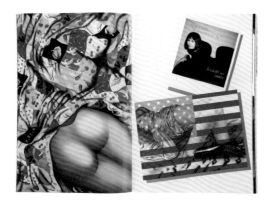

illustration in japan 1978

定価 6800円　0071-269696-2253(0)

01 │『年鑑日本の
イラストレーション'78』
講談社 │ 1978

イラストレーターズクラブの年
鑑を装幀したこともある。机を囲
んでいる人物はみんな、実在の
イラストレーターをモデルにし
たんだ。スターウォーズに出てく
るキャラクターみたいに、怪物風
にデフォルメしている。実際のモ
デルによく似ているよ。

PP. 223－225 │
『MADE IN JAPAN
ヨーガン・レールのテキスタイル
THE TEXTILES OF
JURGEN LEHL』
PARCO出版 │ 1983

ドイツ人のテキスタイルデザイ
ナー、ヨーガン・レールが日本に
来たばかりの頃、よくぼくの家に
自転車に乗って遊びに来ていた。
今は有名になっちゃったけど、当
時はまだ、海のものとも山のもの
ともつかない人物だった。彼の
初めてのテキスタイル作品集と
いうことで、ちょっと面白いもの
を作ろうと考えたんだ。ただテキ
スタイルを並べるだけではなく、
その源流になったエレメントを
集めてそれを見せた。例えば、土
のイメージだったら、アリゾナの
風景とか。暗示させるものと並べ
ることで、想像が拡張される。

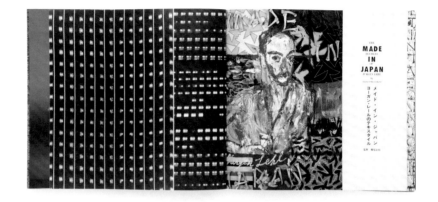

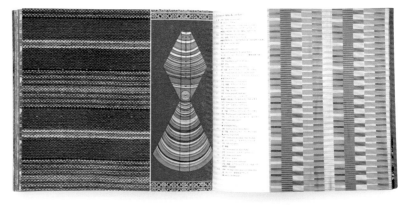

用意された素材をそのまま並べるだけじゃなく、
その源流になったものを並べて暗示させる。
そうするとデザインがぐっと深いものになる。

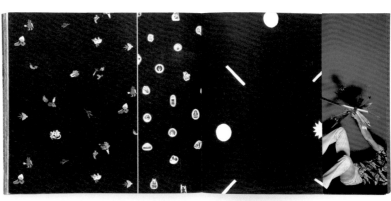

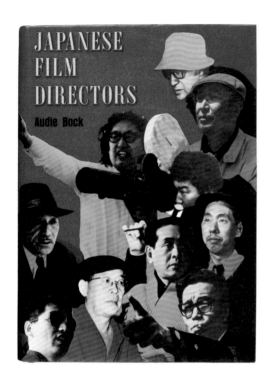

01

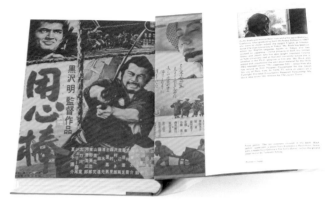

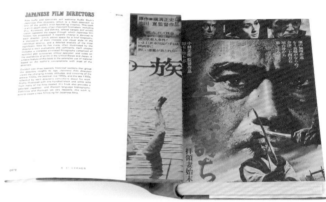

394-50372-4

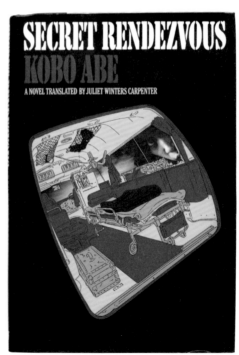

02

01 | 『JAPANESE FILM DIRECTORS』
講談社インターナショナル | 1978

ぼくの友人でアメリカの映画評論家のオーディ・ボクが書いた日本映画論だ。監督の写真をコラージュしてポップなデザインにした。見返しには「用心棒」など、映画ポスターのクローズアップを使っている。

02 | 『SECRET RENDEZVOUS KOBO ABE』
Alfred A.Knopf,inc. | 1979

安部公房の翻訳本で外国の出版社からの依頼だ。ちょうどこの装幀を手掛ける少し前に、救急車に乗ったんだ。サイレン鳴らして救急車を走らせると、道行く人がみんな振り返る。その様子を窓から見ているとすごく面白くて、後日デザインソースとして使った。窓の形をデフォルメして、救急車の中を描いている。ぼくは救急車から外を見ていたのに、ここでは道行く人から見られている風景にして、立場を逆転させた。

03 | 『フィッシング・オデッセイ ── 釣り人の詩 テールウォーク』
講談社 | 1979

著者の浜野安宏さんは、アメリカやカナダに釣りに行ったり、ヒッピーっぽい暮らしをしているネイチャーリストで、自然を思想的にとらえている人だ。彼のそんな精神的世界を表現したかった。表紙に文章を入れるってめずらしかったから、とても目立つデザインになったね。

04 | 『美と愛の旅1 ── 印度・乾陀羅』
05 | 『美と愛の旅2 ── 敦煌・西蔵・洛陽』
講談社 | 1983

瀬戸内さんの2冊のシリーズで、最初に白、後で赤を出版した。同じフォーマットで色を変えている。当時はよくインドに行っていたから、どういう風にすればインド的にデザインできるか、もう体でよくわかっていたよ。

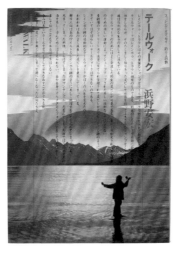

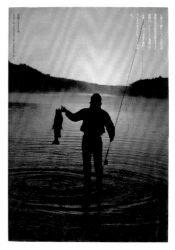

03

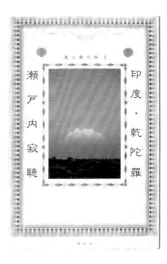

04

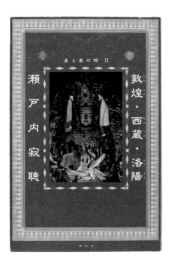

05

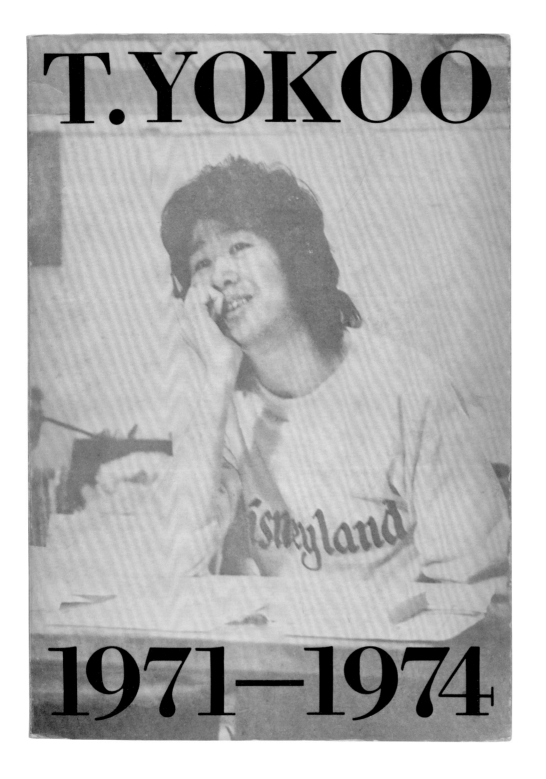

T.YOKOO

1971—1974

01

を薄いグレーで印刷して、洋書の
ような雰囲気で文字を配置した。
ポートレートだから文字はなく
てもいいかな、と思ったくらいだ。

02

02 │『反美的生活のすすめ』
河出書房新社 │ 1977

箱根の旅館で池田満寿夫さんと
対談したときのもので、延々と対
談が続いた。表紙には上下に二
分割して池田さんとぼくの写真
を入れることになったんだけど、
池田さんが「どっちを上にするか、
ジャンケンで決めよう」と言い出
して。ぼくがデザインするんだか
ら、もちろん池田さんを上にしよ
うと思っていたよ。結局池田さん
が勝って、ホッとしたなあ。

03 │『アウトロウ半歴史』
話の特集 │ 1978

平野さんの個人史だから、アルバ
ムみたいに作ろうと思った。昔の
アルバムらしく真っ黒の地色に
して、写真をちょっとセピア調に
して、ノスタルジックな感じを出
した。退色した古写真みたいに。

03

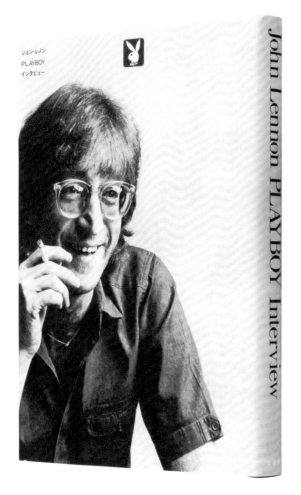

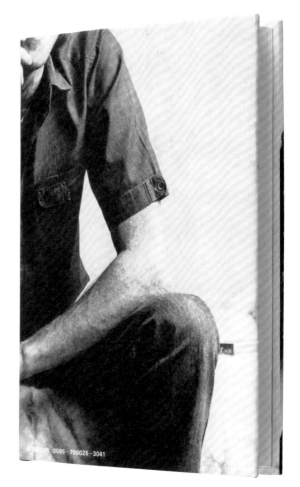

ジョン・レノン
PLAYBOY
インタビュー

John Lennon PLAYBOY Interview

0095-780025-3041

01 │ 『ジョン・レノン
PLAYBOY インタビュー』
集英社 │ 1981

使える素材がこの写真1枚しか
なかったので、トリミングして寄
ったり引いたりしている。イン
タビューそのものが持つ性質を、
写真の寄り引きで表したんだ。1
枚の写真に意味を持たせている。
色は使わないほうがいいと判断
して1色にしたんだけど、「1色し
か使わない」って編集者に言うと
最初はちょっと不服そうな顔を
するよね。でもその後、印刷代が
かからないからちょっと喜んだり。

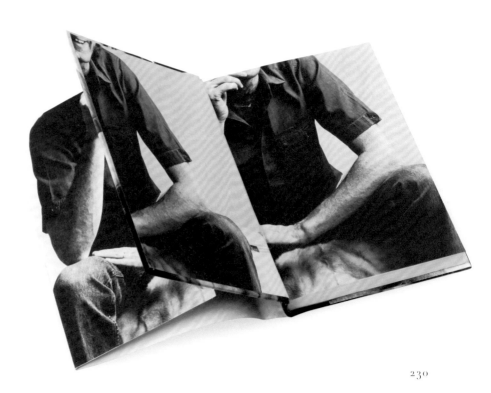

01

02 │『なんたってビートルズ』
東芝EMI音楽出版│1980

表紙はイラストにして、ビートル
ズの4人のサインをちりばめて、
いかにもドキュメントっぽいデ
ザインにした。サインを壁に落書
きしたみたいに見せるため、色は
使わず、スミ1色で仕上げている。

02

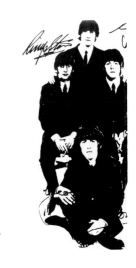

誰も知らなかった
西城秀樹。

西城秀樹＝著

青春の光と影ー出発。
約束、別離、希望。叫び。
感情履歴書。怒り。喧嘩。
別れ。涙。
郷愁。空。夢。縁日。
先生。冒険。友達。
愛ー初恋。友情。家族。
輝ける日ー失意。歓喜。
飛翔。
青春の光と影ー勇気。情熱。
孤独。旅人。再会。

01

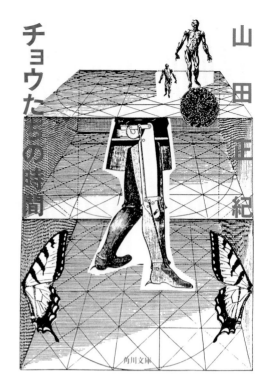

山田正紀

チョウたちの時間

角川文庫

02

03

01 │『誰も知らなかった西城秀樹』
ペップ出版｜1975

これは今でいうタレント本だ。娘が西城さんのファンだったので、コンサートに行ったり、ぼくが出演していた「寺内貫太郎」のテレビドラマの収録に遊びに来たりしていたんだ。そういう個人的な交流の中で出来た本だから、もし娘がファンじゃなかったら、生まれなかったかも知れないな。

02 │『チョウたちの時間』
角川文庫｜1980

山田さんとは雑誌で対談して知り合いになった。その縁で、数冊手掛けたよ。

03 │『ヘンタイよいこ新聞（月刊ビックリハウスより）』
パルコ出版｜1982
AD: 横尾忠則
D: 養父正一、重山千尋

糸井重里さんが編集をやったやつだねえ。表紙に彼の名前がバンと出ている。戦前、戦後を通じて少年雑誌の挿絵のスターだった梁川剛一さんに、ぜひとも表紙を描いてもらいたくて、もう絵はやっていらっしゃらなかったのに、「どうしても」ってことでわざわざ頼んだんだ。ぼくも昔から憧れの人だったから。レイアウトも昔の少年雑誌みたいなスタイルに仕上げたくて、レトロな書体を使い、タイトル文字をあえて右から読ませている。

04 | 『ママに速達』
三樹書房｜1984

著者の宮崎さんは仲代達也さん
の奥さんの妹にあたる人で、娘の
奈緒ちゃんの実の母親でもある。
娘の奈緒ちゃんが仲代さんを描
いた似顔絵や、お母さんに宛てた
手紙をデザインに使った。

05 | 『マイ八宝菜ライフ』
主婦の友社｜1988

近所の中華料理店のマダムチャ
ンさんが描く絵を2–3枚購入し
たことがあって、その縁でエッセ
イ集の装幀を手掛けることにな
った。大きな絵を描く人だった。
自伝的作品なので、彼女の絵や
写真を用いて、アルバム風の要
素を取り入れた。表紙の絵は、タ
イトルとかけ離れていて、逆にイ
ンパクトがある。

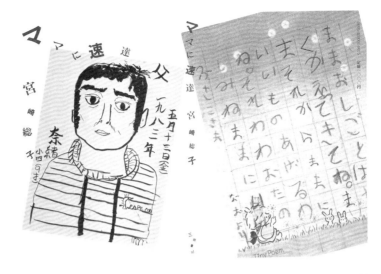

04

05

233

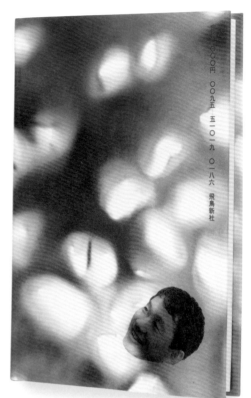

01 カバー

01 本体 表紙

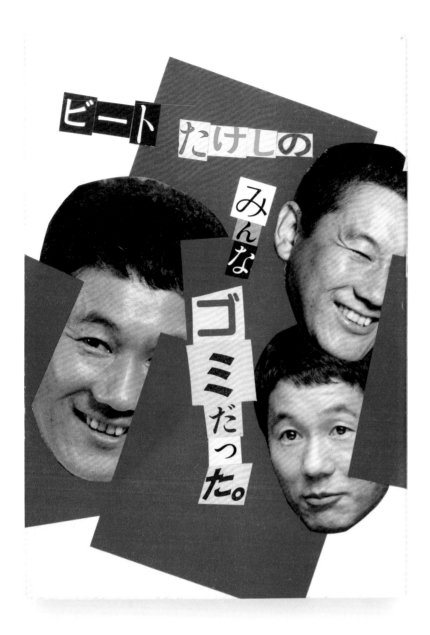

01 | 『あのひと』
飛鳥新社 | 1985

タレント本だから、単純に顔を出
したほうがいいと考えた。当時は
スプレーを使って一連の仕事を
していたので、ここでも反復させ
ている。

02 | 『ビートたけしの
みんなゴミだった』
飛鳥新社 | 1983

タイトルが"ゴミ"というところ
から、書体が違う文字を探して
きて、切り貼りしてタイトルに使
った。ゴミってあらゆるものが寄
り集まっているからね。ごちゃ混
ぜの感じを出した。

01 │『僕の南無妙法蓮華経』
水書坊│1978

ムンクの叫びで、南無妙法蓮華
経…、なんて合うじゃない？ 怒
涛のように押し寄せてくる波に、
ムンクの叫び。文字も思い切り大
きくして、「何だろう？ これ」って
思わせたかった。普通に仏様や
お釈迦様じゃあつまんないよね。
まったくかけ離れたものだから
こそ、面白いと思うな。

02 │『「宝石」傑作選集Ⅰ──
死者は語らず』
03 │『「宝石」傑作選集Ⅱ──
地獄に落ちろ！』
04 │『「宝石」傑作選集Ⅴ──
天球を翔ける』
角川書店│1978-79

雑誌『宝石』に掲載された作品
から抜粋した傑作集だ。古さを出
したくて、レトロっぽい書体を描
いた。10代の頃、バイトで版下を
書いていたので、こういう文字は
得意だった。『死者は語らず』は
骸骨をモチーフにしている。口の
チャックはいいだろう？『地獄に
落ちろ！』はヒッチコックの「めま
い」、『天球を翔ける』はプラネッ
トをモチーフにした。10代の思春
期にインスパイアされた、ミステ
リー小説とか冒険小説とかの影
響を受けたデザインだ。ちなみに
骸骨の後ろのパターンは、今もし
ょっちゅう反復して使っているよ。

←01

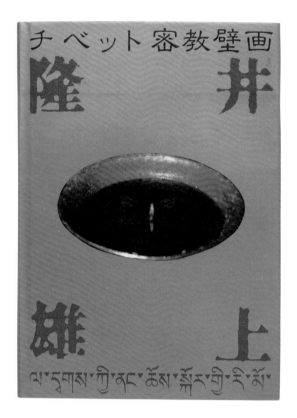

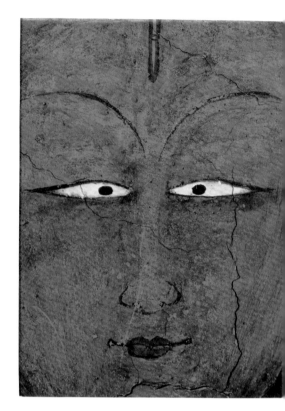

01

02

238

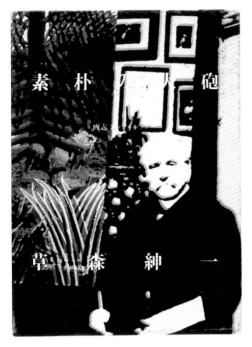

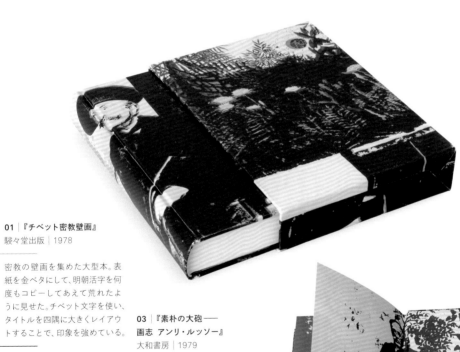

01 │ 『チベット密教壁画』
騒々堂出版 │ 1978

密教の壁画を集めた大型本。表
紙を金ベタにして、明朝活字を何
度もコピーしてあえて荒れたよ
うに見せた。チベット文字を使い、
タイトルを四隅に大きくレイアウ
トすることで、印象を強めている。

02 │ 『怪奇日蝕』
CBS・ソニー出版 │ 1981

著者の式さんがこの絵を使って
欲しいといって、持ってきたんだ。
ちょっとエキセントリックな印象
の絵が主役なので、デザインは
ゴテゴテさせず、シンプルにわ
かりやすくレイアウトしている。

03 │ 『素朴の大砲──
画志 アンリ・ルッソー』
大和書房 │ 1979

ルッソーの絵を白黒コピーにし
て、変質させて表紙に使った。き
っとタブーだったのかも知れな
いけれど、著作権使用料を払う
ほど出版社に予算がなかったし。
そのままじゃ使えないので、目
立たない色を使って着色したら、
独特な雰囲気が出せた。

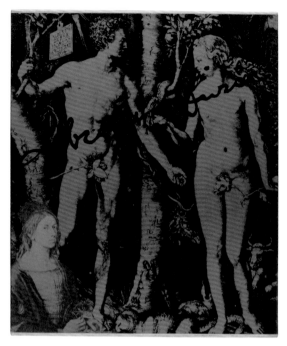

01

講談社｜1980−81

デューラーやピカソなど、世界
に名だたる芸術家の版画全集だ。
デザインのエレメントには著者
のポートレートやサイン、版画作
品を重ね刷りした。版画美術全集
なので、木版やシルクスクリーン
など、版画的な手法をデザインに
取り入れている。あまり小細工は
せず、シンプルに仕上げて1冊ずつ
の特徴を色や素材で際立たせた。

02

03

04

05

06

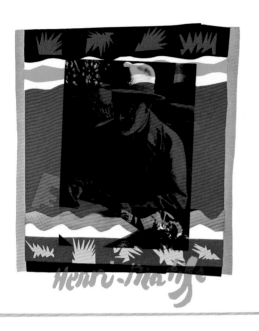

定価3,500円 0371 295370 2253(0)

定価 9,500円 0371-295380-2253(0)

世界の現代版画

MODERN PRINTS

0071-286914-2253(0)

定価 4200円

01 │ 『世界の現代版画』
講談社 │ 1981

表紙には有名なウォーホルの「モンロー」を用いて目立たせ、表4にはジャスパー・ジョーンズの静かな佇まいの作品を配置。ポップアートの代表的な作家の作品を引用し、対照的に仕上げた。タイトルには英字スタンプを用いたが、この手法はジャスパーの作品から引用したイメージだ。

02 │ 『復刻版
現代のイラストレーション』
誠文堂新光社 │ 1987

世界のイラストレーターを日本にも紹介したくて、企画から全部携わった。誰に、どうやってコンタクトを取るかなど、編集的な雑用仕事もしたよ。

01

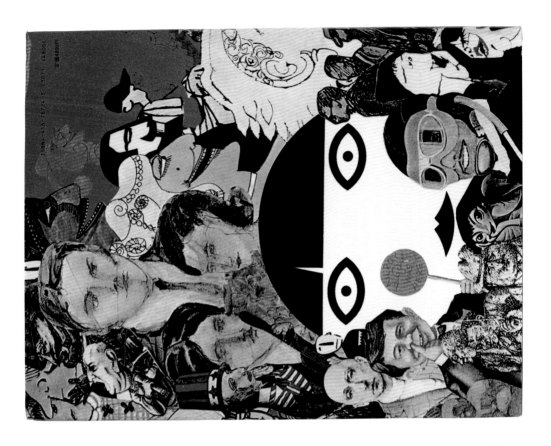

『山口長男作品集』
講談社 │ 1981

これは、本を入れる箱のデザイン
だ。単純な性質を表すように、黒
いラインだけ入れてシンプルに
見せている。一点一点が見事な
タブローになっていると思うよ。

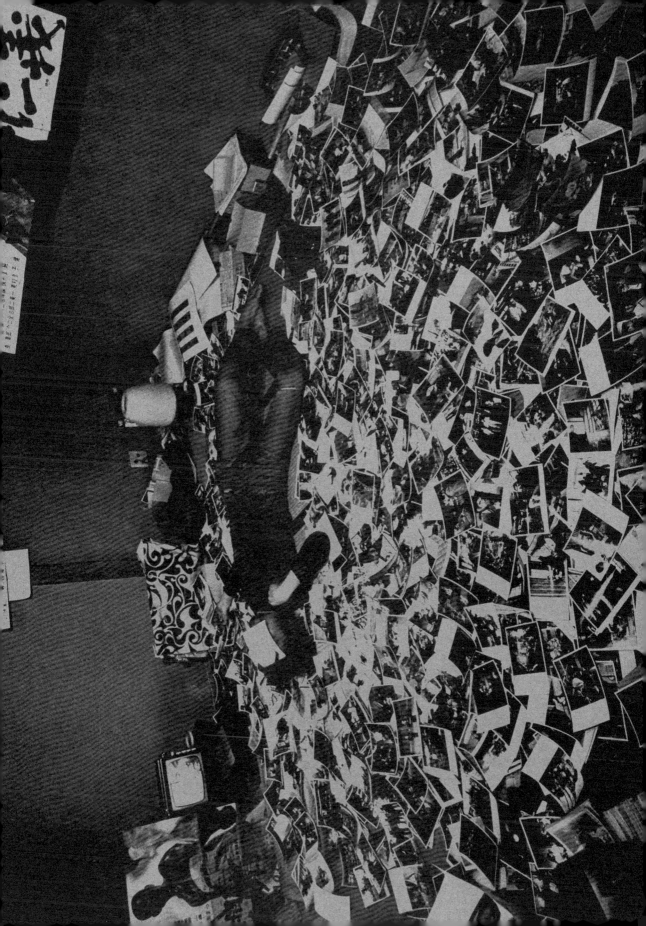

人間を感じる。
肉体を感じる。
浮世を感じる。
そんなデザインに
したらいい。

PP. 249–253 | 『江戸のデザイン』
駸々堂出版 | 1972

ADC（東京アートディレクターズ
クラブ）の会員賞をもらった作品
で、著者の草森さんからお任せで
頼まれた。タイトルは"江戸"だ
けれど、隠しテーマはこのときに
夢中になっていた"楽園"。「自由
にデザインしていい」と言われて
いたので、ぼくの興味のある素材
を活かしている。色使いもポップ
なところと、渋いところを共存さ
せた。デザインするときは、資料
を自分で集めたり、編集部からも
らったりして、内容は読まずに進
める。中身を読んでしまうと説明
的になってしまうし、そこまでの
時間もない。説明的なデザインは、
つまらない。

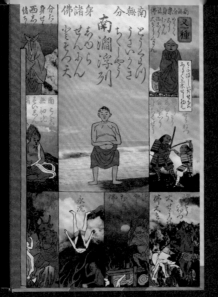

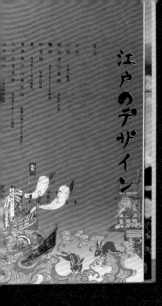

江戸のデザイン

草森紳一

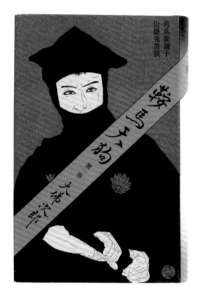

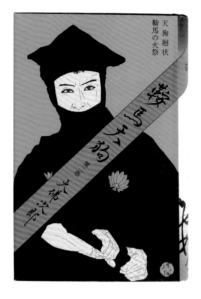

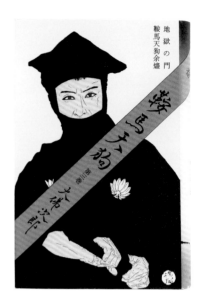

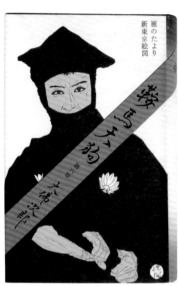

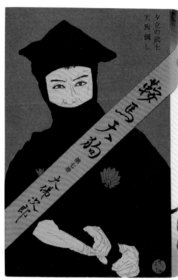

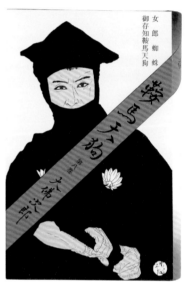

『鞍馬天狗 第一巻―第十巻』
中央公論社｜1969

鞍馬天狗に扮した嵐寛寿郎の写真をイラストレーション化した。タイトル文字をたすき掛けにして、色を変えてバリエーションを出した。この本を書店などでずらっと並べたとき、背表紙のタイトル文字を見せたかった。そのためにデザインしたようなもんだ。今はこの手の本をよく見るが、先駆けだと思うよ。

254

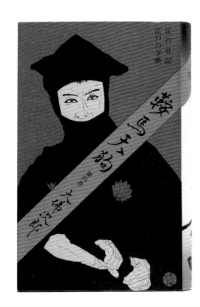

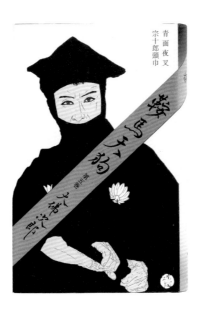

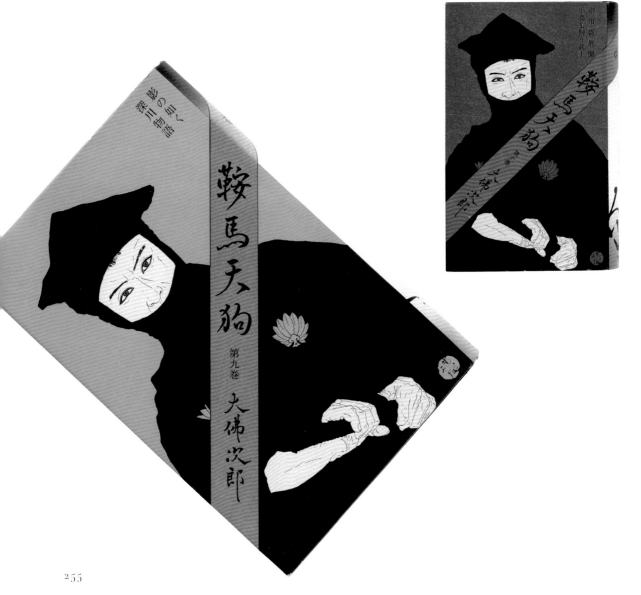

01 │『天誅組始末記』
大和書房│1970

内容の時代劇に対して、現代的
な要素を盛り込んだ。表紙には合
戦の様子をポップな色合いで配
置し、開くと著者の小中陽太郎さ
んのポートレートが登場する。黄
とピンク、鮮やかな色で平面さを
強調した。

02 │『風の絵本』
話の特集│1976

表1や表4に、田島さんが住んで
いる、田舎の環境をコラージュ。
動物や木々などをあえてトリミ
ングして、画面の外に続いていく
ようなストーリー性を持たせて
いる。『風の絵本』というタイト
ルからイメージして、背景に風神
を引用した。

02

03

03│『対談集 盲滅法』
創樹社│1971

ぼくは小さい頃からずっと郵便屋さんになりたかった。だからポストカードもたくさんコレクションしている。装幀にも引用することが多い。表紙に目が見えないという暗闇、見返しに農園の太陽の光を使い、対照的に仕上げた。深沢七郎さんの"ラブミー農場"をイメージした。

04│『伝円了』
草風社│1974

平野さんは幽霊や超常現象の研究家として知られている。幽霊の話なので、色を使わずおどろおどろしい幽霊のイラストを用いた。これは、絵草紙からイメージしたものだ。

04

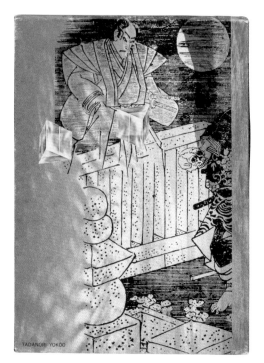

TADANORI YOKOO

01

01｜『日本のハムレット』
南窓社｜1972

表紙にはシェイクスピアの顔を
入れ、ハムレットの多面性を表現
するためプリズムをちりばめて
いる。ハムレットは実に多面性の
あるキャラクターだから、それを
プリズムの光で表した。プリズム
だけ着色して、際立たせている。

02｜『妖説太閤記〈上〉』
03｜『妖説太閤記〈下〉』
講談社｜1978

風太郎さんが好きだったので、文
庫本だけれど、ちょっと興奮して
凝って作った。タイポグラフィだ
けで本の性質を表したかったん
だ。めったに使わない写植を使
ったね。上巻には豊臣秀吉、下巻
にはねねのさし絵を用い、黒文
字とラインで緊張感を持たせた。
"妖説"というタイトルから、怪しげ
な雰囲気を出している。

02　03

04 │ 『金花黒薔薇艸紙』
集英社 │ 1975

金子さんが書いた文字や絵を中面にも使っている。他人のふんどしで相撲をとるっていうスタイルですよ。それで面白いものができることもある。こういう遊び心は、世阿弥からヒントを得た。世阿弥は舞台に上がる前、その日の観客に合わせて演じたそうだ。いつも全力投球が良いとは限らない。

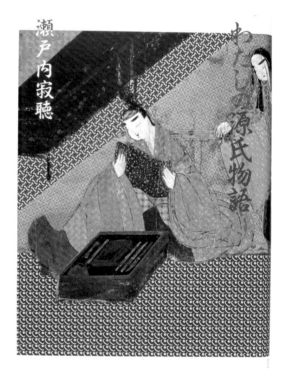

01

02

03

04

05

06

07

08

01｜『美は乱調にあり』
角川書店｜1975（第12版）

ぼくは文庫本の装幀が好きじゃ
ない。だから省エネデザインだ。
おいしいところは単行本が持っ
ていっちゃう。単行本は先発投
手、文庫本はリリーフピッチャー。
この表紙の花、ちょっと怖いくら
いだね。そういえば、この間山田
（洋次）さんからもらった花に似
てるな。

02｜『恋川』
角川書店｜1975

阿波文学から、文楽人形をモチー
フにして楽園的に仕上げた。阿波
の青空を背景にして、人形が浮か
び上がるような効果を狙った。

03｜『煩悩夢幻』
角川書店｜1974

昼のイメージではなく、夜を表し
たかった。夜桜の写真を使って
いる。

04｜『わたしの源氏物語』
小学館｜1989

源氏物語の絵巻物の一部を使っ
て、現代的なパターンで表現した。
絵の形を外したところに象嵌し
ている。こうすると、絵がぽっか
りと浮かんでくるような効果が
出せる。見返しにもその延長上の
パターンを敷いた。ここには掲載
されていないけれど、この本の挿
絵がいいんだけどなあ。

05｜『純愛〈上〉』
06｜『純愛〈下〉』
講談社｜1979

大きなサイズの色紙をトリミン
グしただけだね。単純な手法だ
けれど、タイトルからイメージさ
れる可憐さや華やかさが感じら
れるな。

07｜『彼女の夫たち〈上〉』
08｜『彼女の夫たち〈下〉』
講談社｜1978

瀬戸内さんは着物に造詣が深い
ので、千代紙を2種組み合わせて、
着物のイメージにした。当たり前
に着物を使ったらつまらないで
しょ。めずらしく、上下巻同じデ
ザインにしている。

01 | 『生きるということ』
皓星社 | 1978

表紙から見返しまでの導入部は、
時間性を表している。演劇が始
まるときの期待感のように…。見
返しには、御簾の向こうにある物
語が透けて見えるようにトレー
シングペーパーを使った。本当
は和紙を使いたかったんだけど。
挑発的なエロティックな世界を、
デザインに落とし込みたかった。
折り返しの"同行二人"という文
字は、ぼくの書。自分と仏を表し
ている。このデザインは最初に
Tシャツを作って、それを装幀に
したんだ。

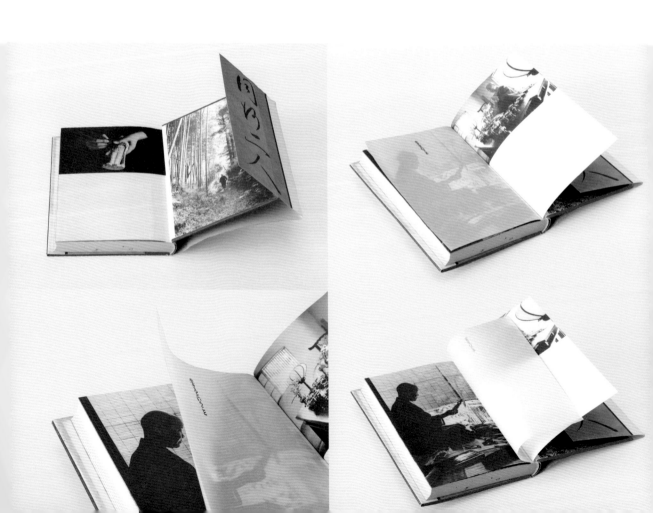

瀬戸内さんの著書ということか
ら、文学的な香りをちりばめた。
嵯峨野＝自然。この絵はニュー
ヨークで描いて送ったものだ。

江戸時代の捕物帳なので、捕物
帳をイメージさせる小道具を入
れた。どちらかと言えば、適当に
作った。あまり凝っていない。

これは三枝さんとぼくが知って
いる郷里の植物を用いた、二人
の共通イメージだ。華やかな世
界ではなく、田舎の前近代的な
環境が舞台。色は単純化して白
いバックに黒い月を描き、月を
ネガにした。感覚と理性の両方
でデザインしている。1本の黒い
線は、シャネルの香水の箱から
インスパイアされ、西洋的な洒
落感と土着性をひとつに考えた
結果だ。この線がないと間抜け
に見えるな。

02

03

04

05

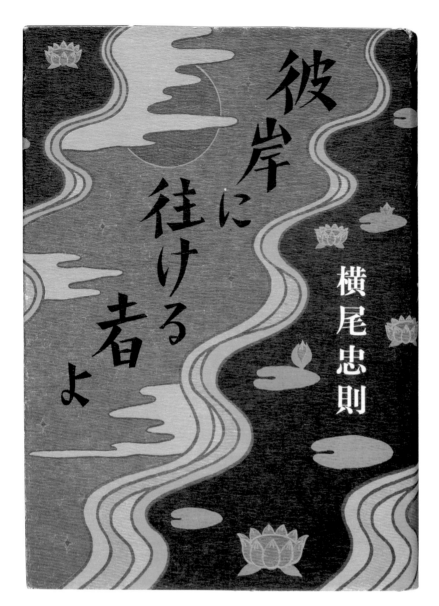

01│『彼岸に往ける者よ』
文藝春秋│1978

『彼岸に往ける者よ』というのは、般若心経に出てくる言葉だ。題名は描き文字にし、絵柄は水・月・雲をモチーフにした。自分の著書ということで、あえてわかりやすくタイトルに即したデザインにしている。表紙は、モノクロネガに色指定した。

PP. 265-267
01│『幻花〈上〉』
02│『幻花〈下〉』
河出書房新社│1976

これは新聞小説の挿絵を装幀に使ったもので、絵の大きさをそのまま利用している。偶然が作品を作らせたレディメイドだ。ジョン・ケージの音楽みたいに、チャンス・オペレーションとでも言おうか。日常生活でもよくあることだ。例えば、絵を描いているときに筆を落として、キャンバスに偶然絵の具がつく。その絵の具が思いがけない効果を生み出すこともあるんだよ。

日本の原風景に、
シャネルのパッケージのような
ラインをスッと入れる。
それだけで、佇まいが美しくなる。
西洋的なものと土着的なものを
相対的にとらえない。
ひとつに考えることで
面白いデザインが出来る。

02 カバー

02 表紙

267

太陽
THE SUN, monthly deluxe

特集■尾崎士郎
人生劇場

尾崎一雄／豊田　穣
写真＝篠山紀信　挿画＝横尾忠則

特別企画
その後の沖縄

舟橋聖一
源氏物語

『太陽』
平凡社｜1972

好きな仕事は一生懸命になっちゃう。この表紙は、「人生劇場」のスチール写真を借りてきて絵にしたもの。「各ページに絵を入れて欲しい」という編集部からのリクエストがあったので、一点ずつ力を入れたよ。刺青は点描だから時間がかかった。髪の毛なんか、今見るとすごいね。

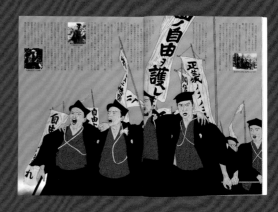

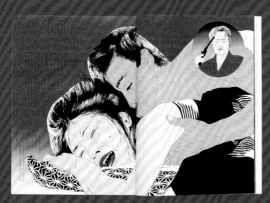

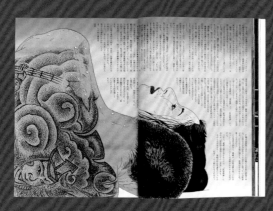

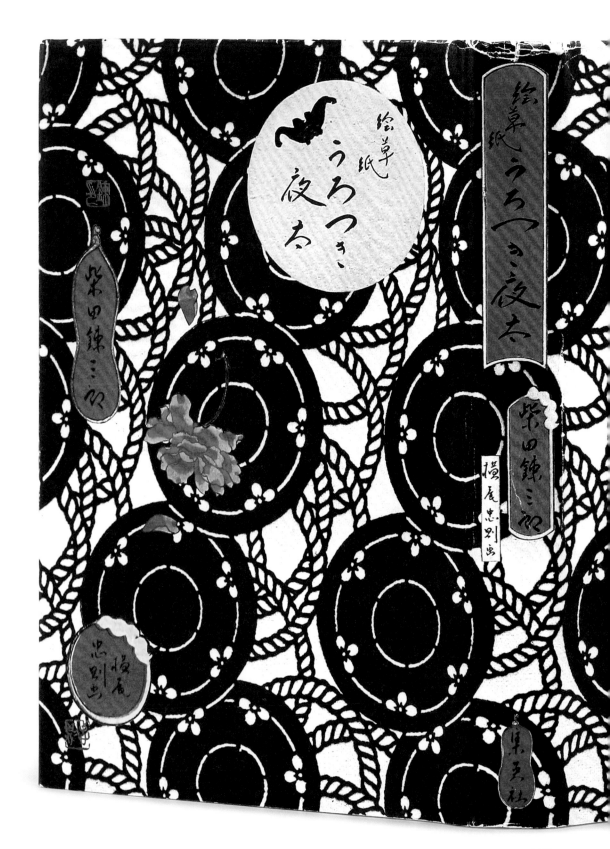

絵草紙
うろつき夜太

絵草紙うろつき夜太

柴田錬三郎

横尾忠則画

270

本体 表紙

PP. 270-285
『絵草紙うろつき夜太』
集英社｜1975

このときは柴錬（柴田錬三郎）さんと1年間、ホテルに缶詰めになった。その交流から生まれた作品だ。毎回違うことをして、多面性を出し、ありとあらゆることを吐き出した。全部吐き出したときが、本当の悟りだと思う。なかなか悟りにまで漕ぎつけないけどねえ。柴錬さんは、ぼくと組んだばかりにペースが崩れたと思うよ。ぼくは時代劇を描く自信がなかったから、主役は田村亮さんに毎回演じてもらい、それをぼくが写真に撮って絵にした。俳優や女優も出たりするので、編集部は「高くつくからやめてもらいたい」と思ったんじゃないかな。いろんなところに凝っていて、カバーを外すとクロス装になっていて、わざわざ布を探しに行って見つけたんだ。

人間の本能をデザインで表したい。探偵小説や活劇に登場するような血沸き、肉踊る、肉体的なもの。デザインには肉体感覚が必要だ。

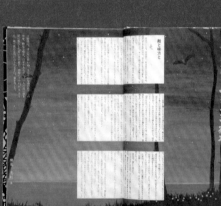

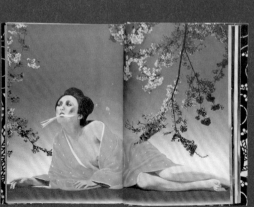

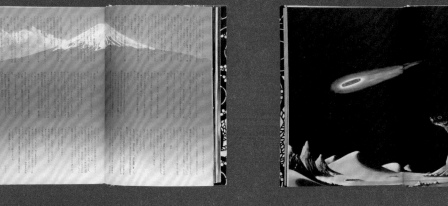

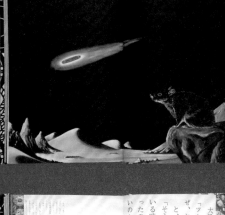

「ツキがなかったのは、おれじゃなくて、湊屋だった
ぜ、お妻」
と、云った。
「そうだったねえ。……でも、お前さん、尾けられて
いる時、あたしに、湊屋にもどって待っていろ、と云
ったのは、なにやら、不吉な予感があったからじゃな
いのかい?」

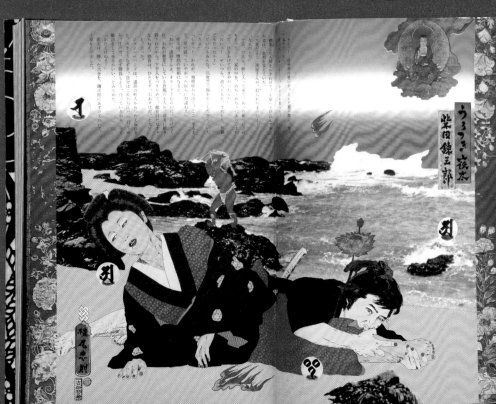

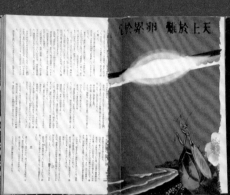
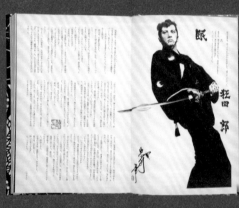

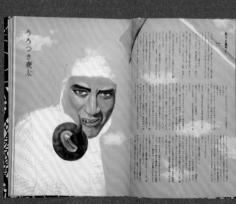

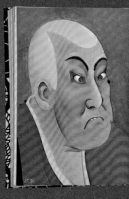
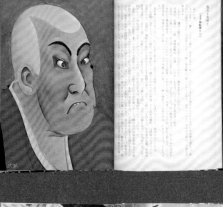

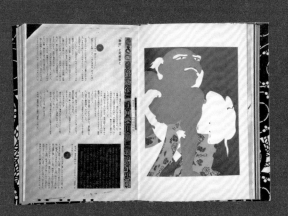
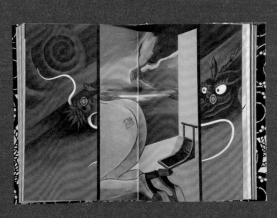
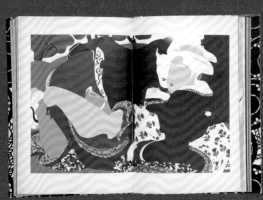

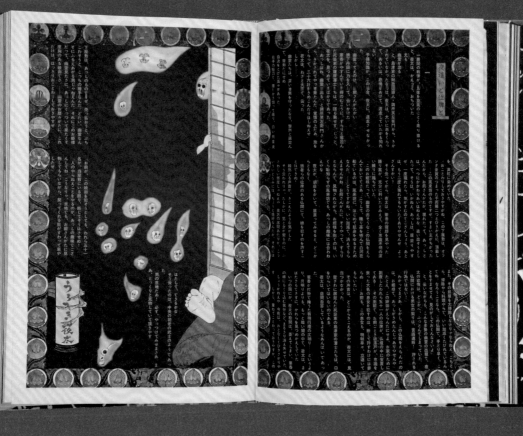

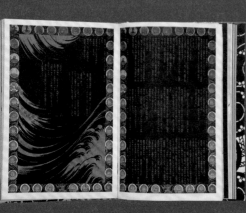
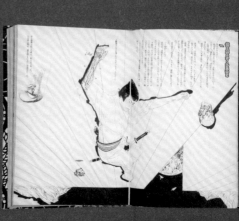

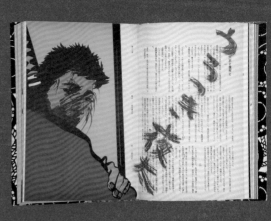

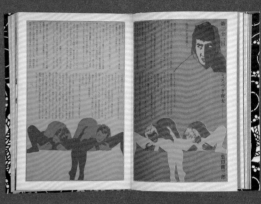

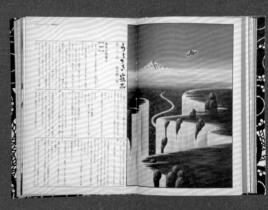

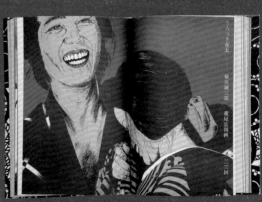

った折であった。

突如——。

凄じい音響とともに、門扉が、大木で
もぶちつけられたように、破壊された。

「代官田中角之丞殿に、物申す。天下革
命党が、万民のため、その首級を挙げ、
百姓どもの膏血をしぼった年貢をもらい
受け申す！」

——あっ！

夜太は、闇の中で、声のない叫びを発
した。

——あの声は、西郷但馬のものだぞ！
やっぱり、下総にかくれていやがった！

（つづく）

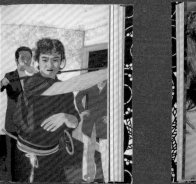

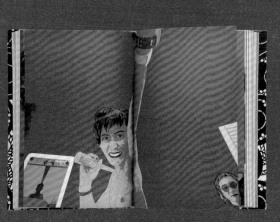

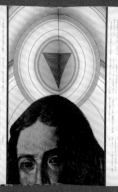

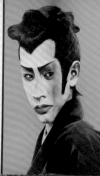

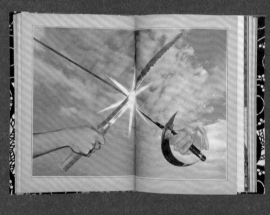
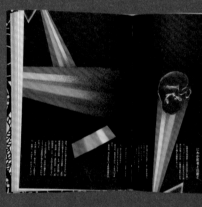
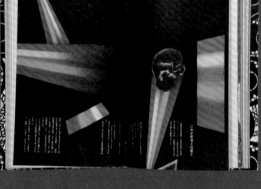

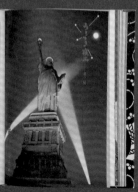

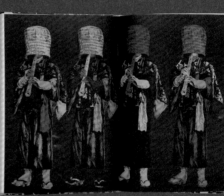

それからの一刻あまりの情景を、描くには、ざんねんながら、読者諸君、今回の紙数は尽きた。作者は、やれやれと、背のびして、これから、睡眠剤をのんで、ねむらせて頂く。さようなら。

（つづく）

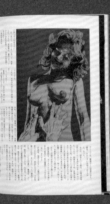

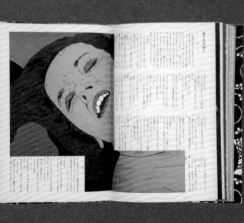

夜太にとっては、癒しかゆしであった。

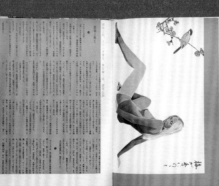

さて、その結果は、どうなるか、次回に上ります。作家も、これから、（値）て、どういうことになるか、

ホテルの一室で、翌日後夜にして考えるわけである。

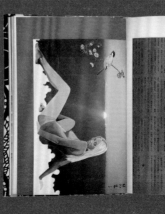

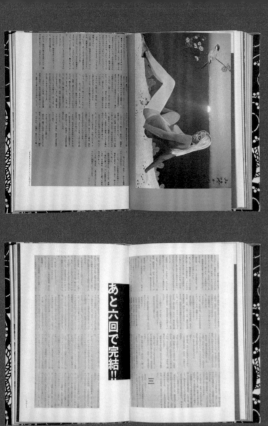

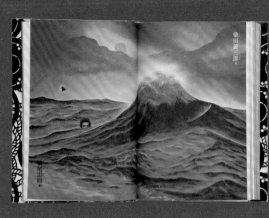

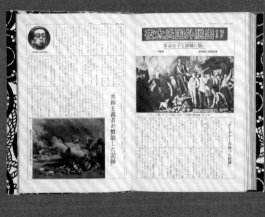

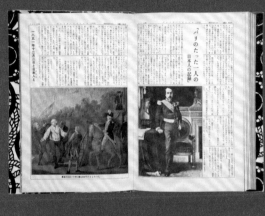

（大団円）
おわり

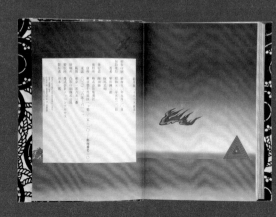

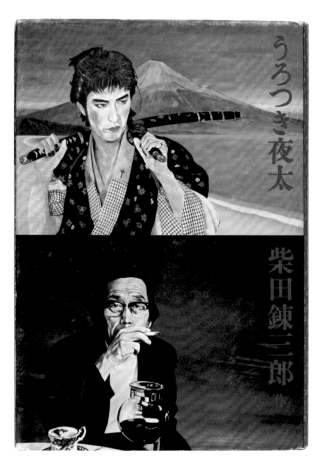

01｜『うろつき夜太』
集英社｜1974

『週刊プレイボーイ』に連載され
ていた『うろつき夜太』の小説だ
けをまとめた単行本。これが最初
の『うろつき夜太』だ。作者の肖
像画を表紙に使うなんてあんま
りやらないことかも知れないね。

02｜『絵草子うろつき夜太』
集英社｜1992

1974年に刊行された『うろつき
夜太』が、1992年に文庫として
復刻されたもの。

01

02

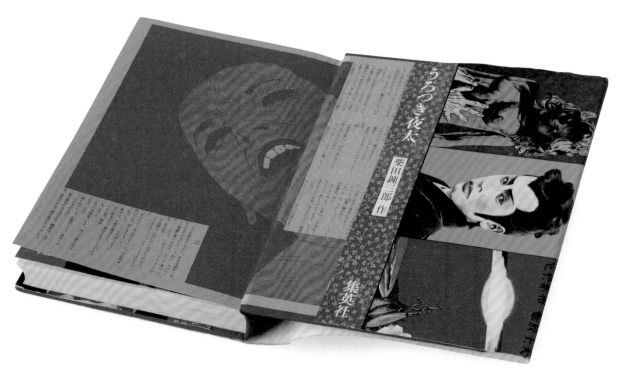

PP. 287-290
『柴田錬三郎自選　時代小説全集
第一巻-第三十巻』
集英社｜1973-75

月に1冊のペースで、3年くらい
かけて作り上げた。ちょうど柴錬
さんと『うろつき夜太』の仕事を
やっていた頃だ。フォーマット
を決めたら、内容を集めて、その
都度いろんなことをやっている。

うろつき夜太の絵を登場させた
り、文字を入れたり、足の裏をあ
しらったり。考えてやるというよ
り、とにかくパッパッと思いつき
でデザインした。当時は見返しの
デザインをする人はいなかった
から、表紙のデザイン料しかもら
えなかったけどね…。デザイン料
の交渉は、いつもしないんだ。編
集者まかせだった。

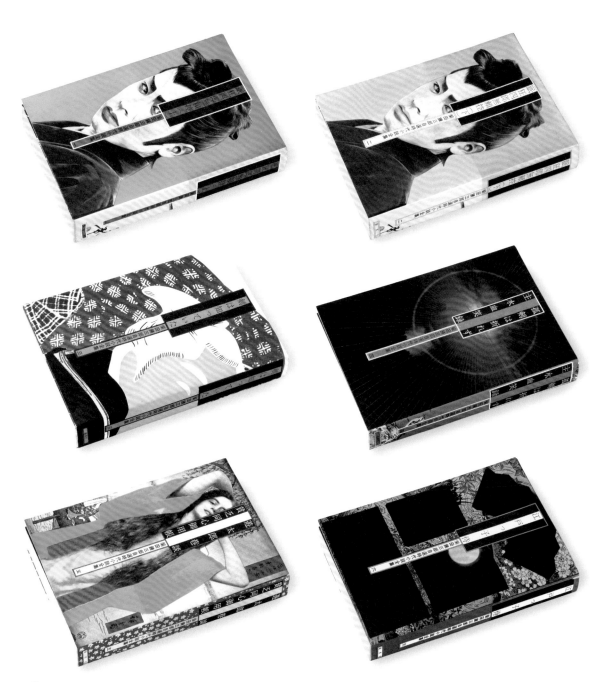

287

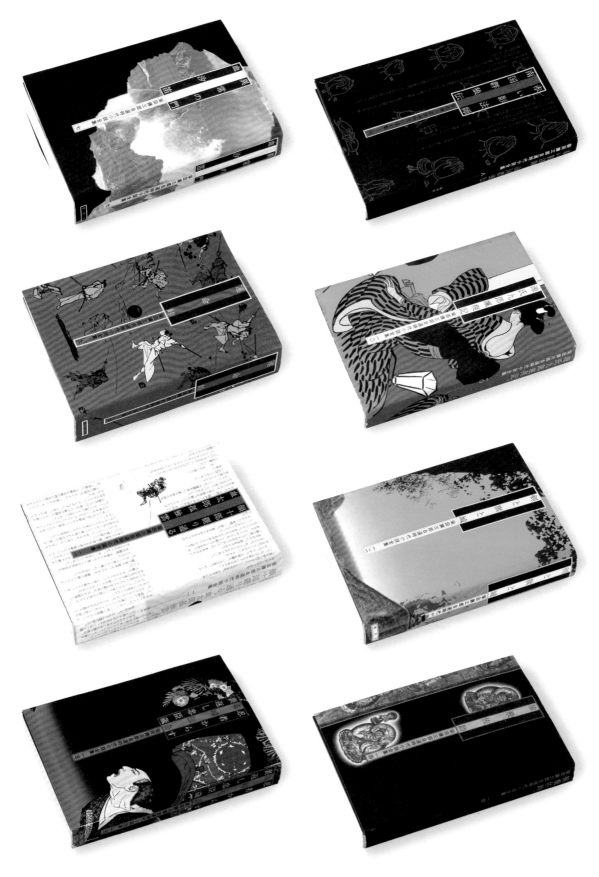

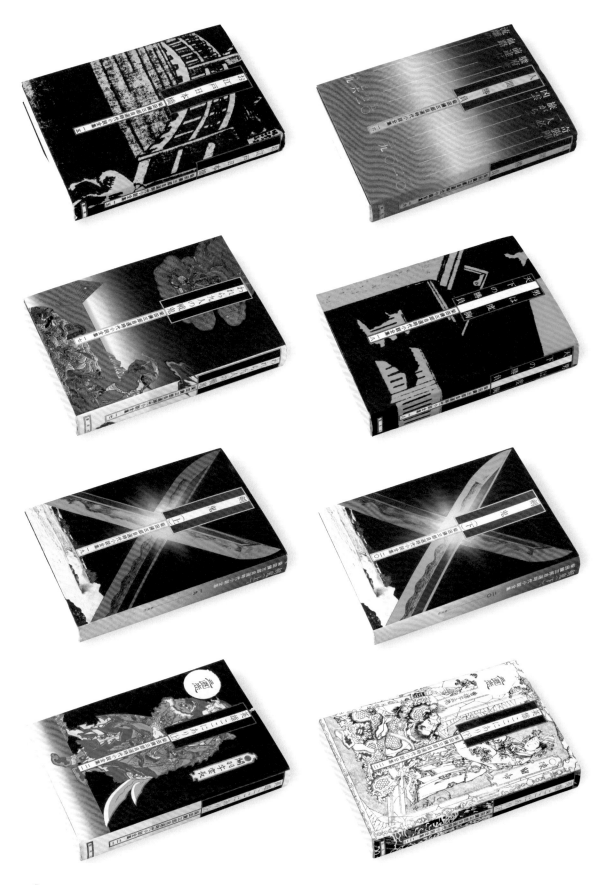

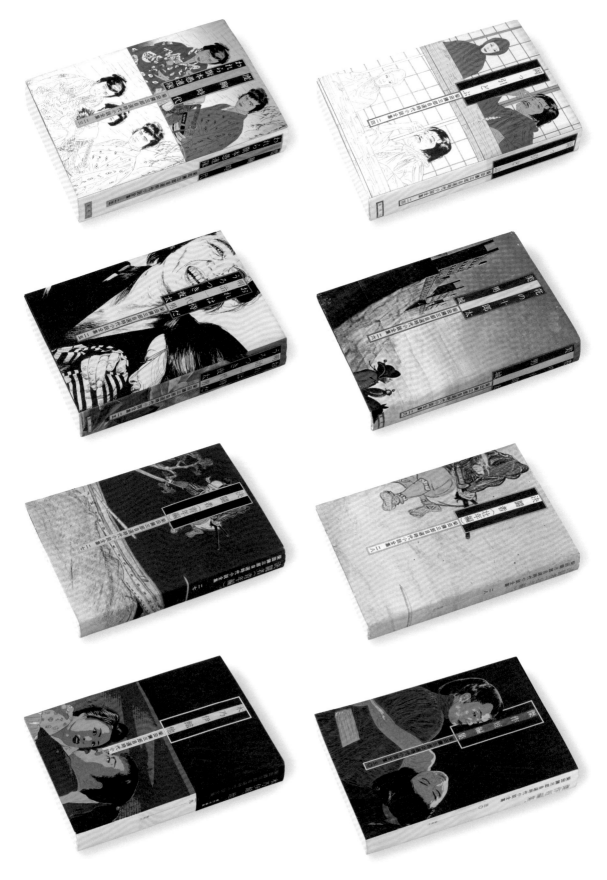

01

02

01 │ 『バートン・ホームズ
写真集 総天然色 日本幻景』
02 │ 『バートン・ホームズ
写真集 カラー・ドキュメント
日露戦争』
読売新聞社 │ 1974

フォーマットは自分で作ってい
る。乃木大将の写真をコラージ
ュしたり、バートン・ホームズの
女性の写真を使ったりした。モノ
クロ写真に人工着色している。

03 │ 『アサヒカメラ』
朝日新聞社 │ 1978

竹久夢二のハイカラな世界をト
レーシングペーパーの上から、ピ
エト・モンドリアンのパターンを
用いて表現。写真雑誌なのでカ
メラ的な世界を意識し、トレーシ
ングペーパーの上から色鉛筆で
着色して製版者に色のイメージ
を伝えた。

03

PP. 292-294｜『国枝史郎
伝奇文庫 第一巻―第二十八巻』
講談社｜1976

簡単でインパクトのあるフォーマ
ットが必要とされたので、そのセ
オリーを最初に考えた。一番最
初にやったのは、そのシステム作
りだった。タイトル文字を十字に
入れて、書体や色を変えてバリ
エーションを増やした。とにかく
たくさん作らなくてはいけなか
ったので、掘り出し物の図案文字
を発掘してきては使っていたん
だ。平体かけたり、長体かけたり
して。写植が大好きだったからね。
若い頃印刷所に入って、暇なと
きはいつも現場を見に行ってい
たくらいだよ。これでブックデザ
イン賞ももらった。国枝さんの新
しいファンがたくさんついたシ
リーズだった。

国枝史郎 神州纐纈城 (上) 伝奇文庫 第五巻

国枝史郎 神州纐纈城 (下) 伝奇文庫 第六巻

国枝史郎 名人地獄 伝奇文庫 第七巻

国枝史郎 任侠二刀流 (上) 伝奇文庫 第八巻

国枝史郎 任侠二刀流 (下) 伝奇文庫 第九巻

国枝史郎 神秘昆虫館 伝奇文庫 第十巻

国枝史郎 剣侠受難 (上) 伝奇文庫 第十一巻

国枝史郎 剣侠受難 (下) 伝奇文庫 第十二巻

国枝史郎 暁の鐘は西北より 伝奇文庫 第十三巻

国枝史郎 娘煙術師 (上) 伝奇文庫 第十四巻

国枝史郎 娘煙術師 (下) 伝奇文庫 第十五巻

国枝史郎 生死卍巴 伝奇文庫 第十六巻

国枝史郎
十二神貝十郎手柄話
伝奇文庫

第十七巻

国枝史郎
血煙天明陣（上）
伝奇文庫

第十八巻

国枝史郎
血煙天明陣（下）
伝奇文庫

第十九巻

国枝史郎
猫の蚤とり武士（上）
伝奇文庫

第二十巻

国枝史郎
猫の蚤とり武士（下）
伝奇文庫

第二十一巻

国枝史郎
血曼陀羅紙帳武士（上）
伝奇文庫

第二十二巻

国枝史郎
明暗二道
伝奇文庫

第二十三巻

国枝史郎
あさひの鎧（上）
伝奇文庫

第二十四巻

国枝史郎
あさひの鎧（下）
伝奇文庫

第二十五巻

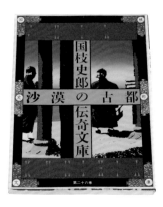

国枝史郎
沙漠の古都
伝奇文庫

第二十六巻

国枝史郎
銅銭会事変　短篇
伝奇文庫

第二十七巻

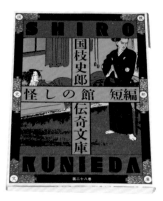

国枝史郎
怪しの館　短編
伝奇文庫

第二十八巻

01 | 『美神たちの黄泉』
角川書店｜1978（再版）

赤江瀑さんは歌舞伎通の伝奇小説家なので、見返しに歌舞伎の定式幕を使った。世界観を瞬時にわからせるための技術だよ。表紙は人物をシルエットにして余計な情報を省きつつ、読者の想像を掻き立てるようにした。

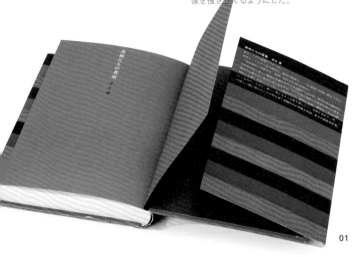

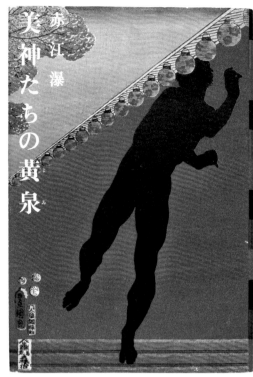

01

02 | 『上空の城』
角川書店｜1977

城の上の不吉な月と密教の梵字を使った、エロティックな歌舞伎のイメージ。カバーには満月を用い、開くと徐々に三日月に欠けていく。そして表4では細い輪郭となる。装幀で、時間性を表した。

02

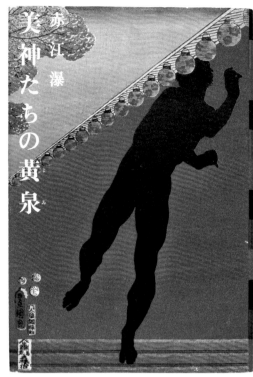（表紙：赤江瀑『美神たちの黄泉』）

（表紙：赤江瀑『上空の城』）

01 | 『嵯峨野より』
講談社 | 1977

表面に凹凸がある新だん紙を使っている。インクののりが悪く、粗い感じに見えるのが狙いだ。ツルンとした紙にするとこういう味が出てこない。当時は紙の種類が少なかったからあまり選ぶ余地がなかったが、このときはそれがよい結果になった。

02 | 『瀬戸内少年野球団』
文藝春秋 | 1979

ぼくの記憶と阿久さんの記憶を同時に表現。子どもの頃は同じ野球少年だったし、年齢も田舎も近いからね。ノスタルジックで半透明、幻影的な世界だ。

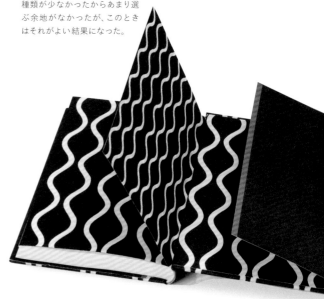

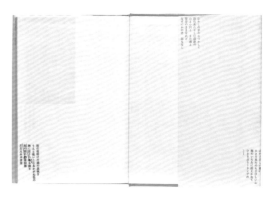

PP. 297–299
『明治大正図誌 第1巻－第17巻』
筑摩書房｜1978–80

文字を入れるフォーマットから

手掛けた。雑誌掲載用の図版を
編集部から何点か見せてもらい、
そこから選んで使った。資料がい
つも違うから、1冊ずつ違った印
象の本に仕上がった。

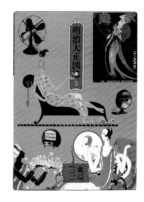

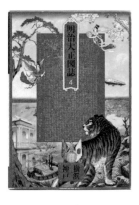

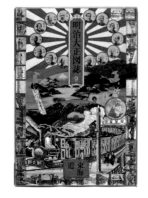

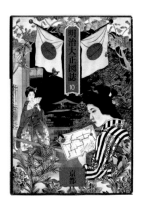

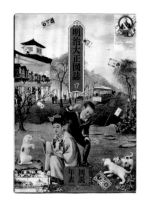

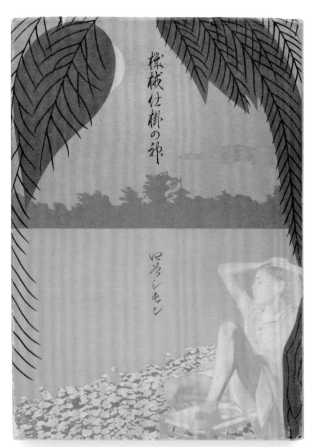
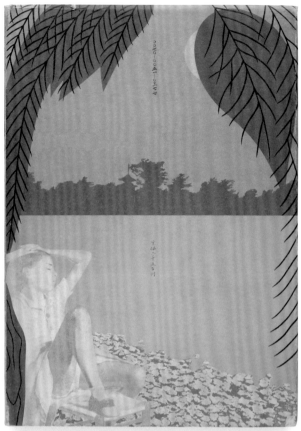

『機械仕掛の神』
イザラ書房｜1978

これは上野の不忍池だ。近くの芝居小屋にシモンが出ていたからね。少女はバルテュスのイメージなんだけど、そのままでは使えないので色を薄くし、全体の色をそれに合わせている。退色したみたいに見えれば狙い通りだ。それと、花札の柳から月がちらっと見えているのもぼくの狙い。タイトルから機械的なものを自然で表し、人工的で安定感のないデザインにした。この頃、浮遊感のあるデザインが多かったねえ。どこかふわっとした時代を暗示していたんだ。

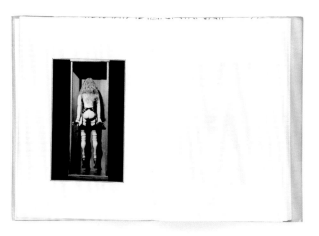

01　01 中面→

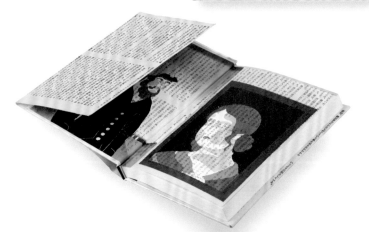

01 │『壺中庵異聞』
文藝春秋｜1974

あれこれ絵にしてはまずい内容
だと思って、表紙は文芸誌をそ
のまま使った。イラストが入った
見返しは買ってきた人のお愉し
み。文学的なイメージなので、藁
半紙風の紙に刷った。

02 │『蘆の髄から』
番町書房｜1976

この装幀を手掛けているとき、檀
さんが亡くなった。だからこれは、
檀さんに贈ったレクイエムのデ
ザインだ。上は天国、下は浄土の
世界を示している。血のような水
平線の先は、向こう側の世界。ち
ょうどこのとき、ぼくは荒涼とし
た恐山のような挿絵を描いてい
た。いつもぼくは、"生"と"死"を
意識しているのかも知れない。

02

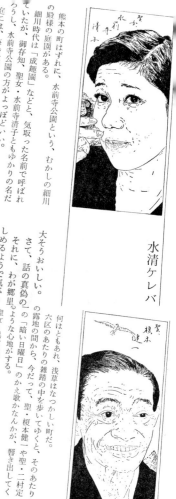

水清ケレバ

聖女　水前寺清子

熊本の町のはずれに、水前寺公園という、むかしの細川の殿様の庭園がある。

細川時代は「成趣園」などと、気取った名前で呼ばれていたが、御存知、聖女・水前寺清子ともゆかりの名だ。

うらし、水前寺公園の方がよっぽどいい。

庭にある、池の水は底まで澄み通っているから、メダカの一尾、鯉の姿までくっきりと見えるほど、毎秒六立方メートル、というドエライ湧き水が、一本あれば……

その水は絵津湖に流れ込んでいる。ここの湧き水の中に成育した水前寺ノリのしいでだ。

観光案内のしいでだ。

柳川のノリは、「水前寺ノリ」とか「寿泉苔」とか呼れ、お吸物の実や、酢のものに、サッパリしていて、大そうおいしい。

さて、話の真骨の「の暗い日曜日」のかえ歌かなんかが、響き出してくれに、わが郷里のような心地がする。

そこで、気がさ。先輩の大奮闘の、浜村美智子の、

デーオ　デーオ

いたく本……というぱえてくるような心地がする。

前は聖・森児島四郎云々というのは、柳川の鬼童小路に、きまって、浅草に立ちよってみるならわしだ。

だけを紙上匿名といえば、なにしろ、一時間たっても、一旦、合わせたような怪童の浅草、つまり水道の術を心……

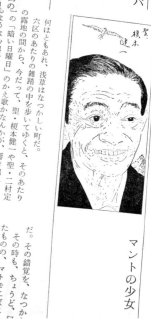

マントの少女

聖　榎本健一

何はともあれ、浅草はなつかしい町だ。

六区のあたりの雑踏の中を歩いてゆくと、そのあたりだ。その錯覚を、なつか。

その時も、ちょうど、たものの、マトモに家に。

そこで、浅草にたどりつれようとしたとたん。

「旦那、旦那。女の子を一ポン引きにしたら、奇妙「ダラクさせちゃったら可てさ、明日にでも郷里に帰れだけでいいんだから」

そういって、私の方にばすように押しつけてよこ聖少女はマントを着ている

空を飛ぶ

聖　ウィルバー・ライト

私たちが少年の頃に、よく耳にした俗曲に、空飛ぶ飛行機ナイルス、スミスというのがあった。少年が歌う歌ではない。宴会の席上で、聖女・キレイドコロの声にあわせて、体制派の聖・オヤジどもが、やにさがって歌う歌である。

スミス飛行機ハ風カゼマカセ
ワタシャアナタニ心マカセ
ナイルスや、スミ

と歌い、聖・オヤジが木の練兵場でやった、その聖・オヤジは、つい最近まで、この会場設営、つまり…

筑紫の女王

今日では、いったいどのあたりになったか、見当がつかないようなもんだが、福岡市に、伊藤伝右衛門の「アカガネ御殿」というヤシキがあった。五○○M道路あたり、今の電気ビルの裏手、そのあたりが、今の炭鉱王の御殿であった。

たようなおぼろげな記憶があるが、あまりアテにはならぬ。しめながら、そのヒノキの門の前に立ちつくしめぬが、一種異様な、憧憬ともつかぬ、とも、酩前の、不思議な昂奮にふるえていたという、

げなから、私はいつも、その御殿のアカガネの屋根を見あげるのは、あまりアテにいや、聖女・白蓮というより、一体となってしまって、妄想の中で。

蓮がいるという妄想だ。そのアカガネの御殿の中に、ワダツミノ沖ニ火燃ユタソヤ想ワレビトハ火ノ国ニワレアリと歌ったケンランの聖女王にいるという幻影だ。

通り、コウフン気味に、すてきな市場がある。その箱立駅の横の方に、自分の部屋に帰り、チビチビと飲んだのじゃない。

真夏の夜の夢

賢　松井亀次郎

つい先日、久しぶりに函館の町に出かけていって、四、五日泊った。

函館……めんどくさい。以下箱立とするが、またな函館というのは、松前時代からの大切な遺産でもあるサイ文字を大切にしているのだろう。ハコダテの当局はワザワザこんな、と思っていたら、松前時代だって、ちゃんと箱立だの、を買いあさり、自分の部屋に帰り、チビチビと飲んだ。

チビチビのビールでは、足に砲弾がおっこりがしってスキーを飲んだ。

こないだも、ちょっともちのよい酒を飲むと、丑の刻いってみれば、カレーライスのようなもどこかの聖女が、トントンと釘を打「そんな、御丁寧な女の方く、また楽しい。

地上最大のショー

聖　トーマス・ローレンス

「クスクス」というモロッコの料理は、たいへんおいしにかんばしい。

お米だが、麦だか、知らないが、荒く碾き割りにしたそのサカナに、ミカンだものクスクスとかいう蒸し器で、長い時間、蒸しあもである。

その湯気の出るもとのナベには、さまざまの肉や野菜ら、私は、「クスクス」がたら、それで煮てある肉や野菜こないだも、ちょっとかけてこ「クスクス」が蒸しあがっ手づかみにしながら喰べてみろう。

もちろん、アラブ料理だからべている料理にちがいない。砂漠の中の、オアシスのほどさって、きっと、この「クス

メジナ（アラブの旧市街）の迷路を歩いていると、まともと、迷いそう……

声が聞こえておりま

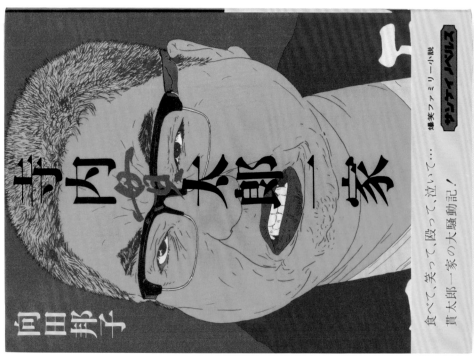

向田邦子＝寺内貫太郎一家
昭和50年4月29日　1刷
0093-075421-2756　¥750

食べて、笑って、殴って、泣いて……　爆笑ファミリー小説
貫太郎一家の大騒動記！

01　『寺内貫太郎一家』
サンケイ新聞社出版局｜1975

テレビドラマの後に発刊した本。
みんな出演者を知っていたから、
俳優の顔を使ってわかりやすく
している。

02 | 『お化けは生きている』
双葉社 | 1974

『話の特集』の表紙で、"友だちシリーズ"として平野さんを描いたもの。雑誌とは区別するため、半分だけ使った。でもカバーを開くと、ちゃんと顔が見られるよ。

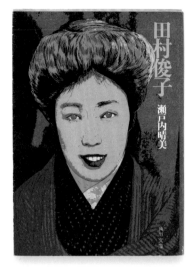

01　02

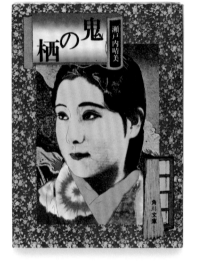

03

01 ｜『談談談』
大和書房 ｜ 1974

瀬戸内さんの対談集。得度したばかりの頃だったから、剃髪した写真をイラストにした。瀬戸内さんは天台宗の尼僧なので、天台密教的なパターンを入れた。表紙にはカバーに使ったデザインを1色で使っている。

02 ｜『田村俊子』
角川書店 ｜ 1975（第14刷）

写真をイラスト化して、その上に元の写真を載せた。この手法は、アンディ・ウォーホルより10年以上ぼくのほうが早かったんだよ。

03 ｜『鬼の栖』
角川書店 ｜ 1975（第7版）

本の中に出てくるモデルを使ったんだと思うけれど、あまり思い出せない。写真に着色して仕上げている。

04 ｜『寂聴今昔物語』
中央公論新社 ｜ 1999
05 ｜『寂聴今昔物語』
中央公論新社 ｜ 2002

説明する必要がないね。ほたるが飛んでいる想像のシーンだ。

06 ｜『地べたから物申す──
眠堂醒話』
新潮社 ｜ 1976

この本のために、柴錬さんのポートレートを描き下ろした。控えめな色にしているのは、色をたくさん使うと、却って目立たなくなることがあるから。控えめにすることで、書店では逆に目立つ、ということも多い。

07 ｜『地球の果てまで
つれてって』
文藝春秋 ｜ 1986

何千万年後、地球が滅び、弥勒菩薩の時代が来る。そんな地球の運命を結びつけた、終末的デザイン。弥勒菩薩の顔に思い切り寄って、トリミング。写真に手を加えてラインを入れ、加工している。

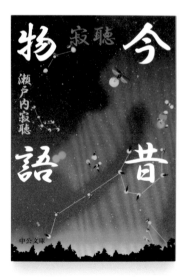

04　05

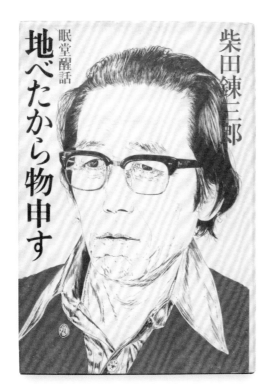

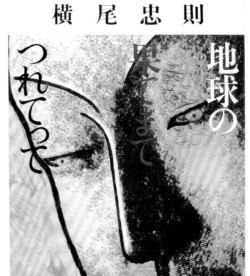

06

07

08 │ 『アイ・ラブ安吾』
朝日新聞社 │ 1992

09 │ 『アイ・ラブ安吾』
朝日新聞社 │ 1995

安吾フェスティバルのポスター
を作ったことがあって、荻野さん
のリクエストで装幀に利用した。
この装幀は逆に色を多用した。

08

09

話の特集

十二月号

友達〈其ノ三〉・シェルドン

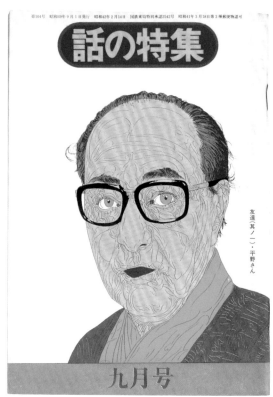

第104号　昭和49年9月1日発行　昭和42年2月14日　国鉄東局特別承認2542号　昭和41年3月18日第3種郵便物認可

話の特集

九月号

友達〈其ノ二〉・平野さん

第109号　昭和50年2月1日発行　昭和42年2月14日　国鉄東局到鉄承認2542号　昭和41年3月18日第3種郵便物認可

話の特集

一月号

友達〈其ノ五〉・和田君

〜レビさん

PP. 308‒312｜『話の特集』
話の特集｜1974−76

『話の特集』の表紙には、"友だち
シリーズ"と"アイドルシリーズ"
の2パターンがあって交互に出
していた。"アイドルシリーズ"に
はエリザベス・テイラーも登場し
たよ。写真そのままは使えないか
らね。写真と絵を重ねたりとか、
いろんな実験的なこともやって
いる。当時、表紙にこういうイラ
ストを飾ることが少なかったか
ら。好きにやらせてもらえたから、
創刊10周年の新春号では、あえ
てイラストを使わず文字だけの
メッセージにした。面白いこと
をやる「ヘンな雑誌」ということ
を印象づけたかった。

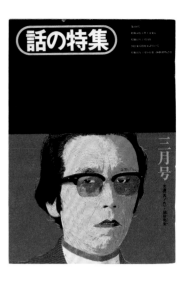

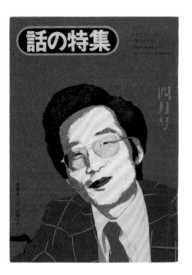

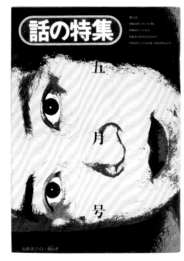

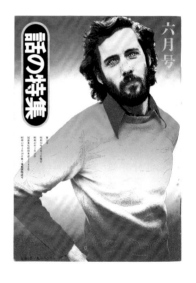

第121号　昭和51年2月1日発行（毎月1回1日発行）　昭和42年2月14日国鉄東局特別承認252-42号　昭和41年3月18日第3種郵便物認可

話の特集 2

デイトナ（其ノ一）リス・ケイコー

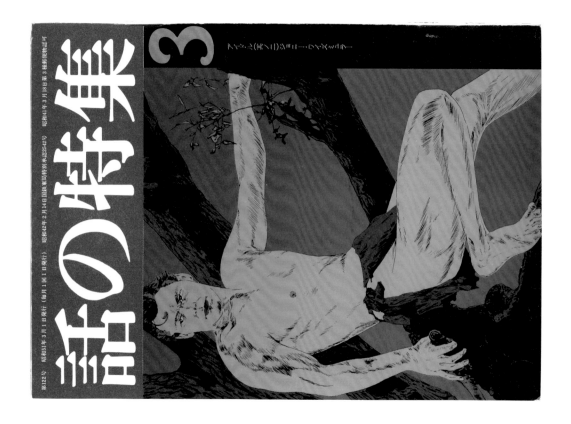

第122号　昭和51年3月1日発行（毎月1回1日発行）　昭和42年2月14日国鉄東局特別承認252-42号　昭和41年3月18日第3種郵便物認可

話の特集 3

デイトナ（其ノ二）スミヨーシ・ロベッピチ

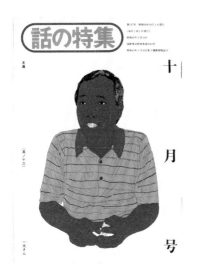

話の特集 十月号

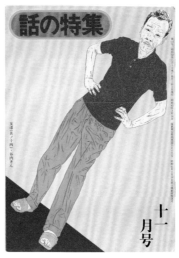

話の特集 十一月号

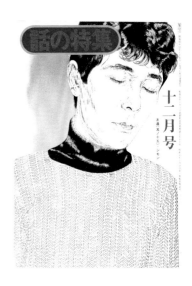

話の特集 十二月号

話の特集

千九百七十六年 一月号

話の特集は
創刊十年です。
新しい雑誌づくりを
続けます。

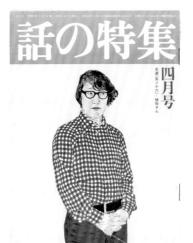

話の特集 四月号

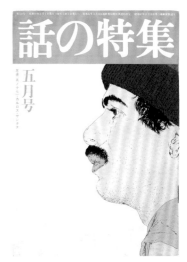

話の特集 五月号

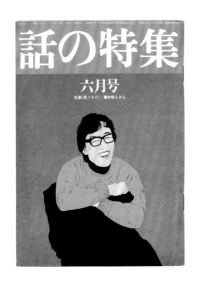

話の特集 六月号

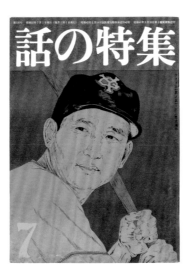

話の特集 七月号

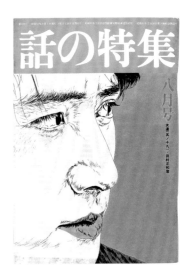

話の特集 八月号

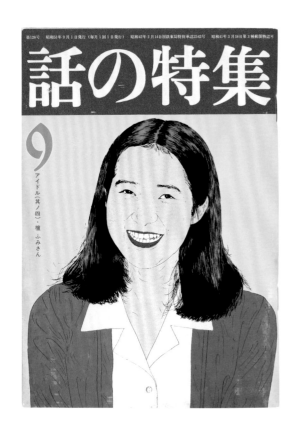

第128号　昭和51年9月1日発行（毎月1回1日発行）　昭和42年2月14日国鉄東局特別承認2542号　昭和41年3月18日第3種郵便物認可

話の特集

9

アイドル〈其ノ四〉・權ふみさん

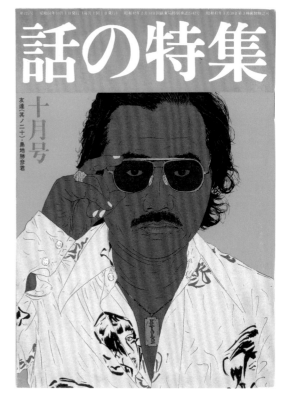

第129号　昭和51年10月1日発行（毎月1回1日発行）　昭和42年2月14日国鉄東局特別承認2542号　昭和41年3月18日第3種郵便物認可

話の特集

十月号

友達〈其ノ二十〉・島地勝彦君

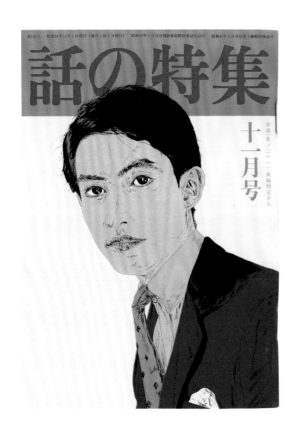

第130号　昭和51年11月1日発行（毎月1回1日発行）　昭和42年2月14日国鉄東局特別承認2542号　昭和41年3月18日第3種郵便物認可

話の特集

十一月号

友達〈其ノ二十一〉・秦穣明宏さん

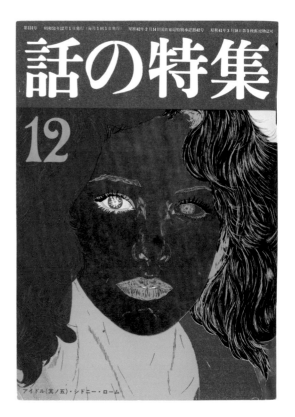

第131号　昭和51年12月1日発行（毎月1回1日発行）　昭和42年2月14日国鉄東局特別承認2542号　昭和41年3月18日第3種郵便物認可

話の特集

12

アイドル〈其ノ五〉・シドニー・ローム

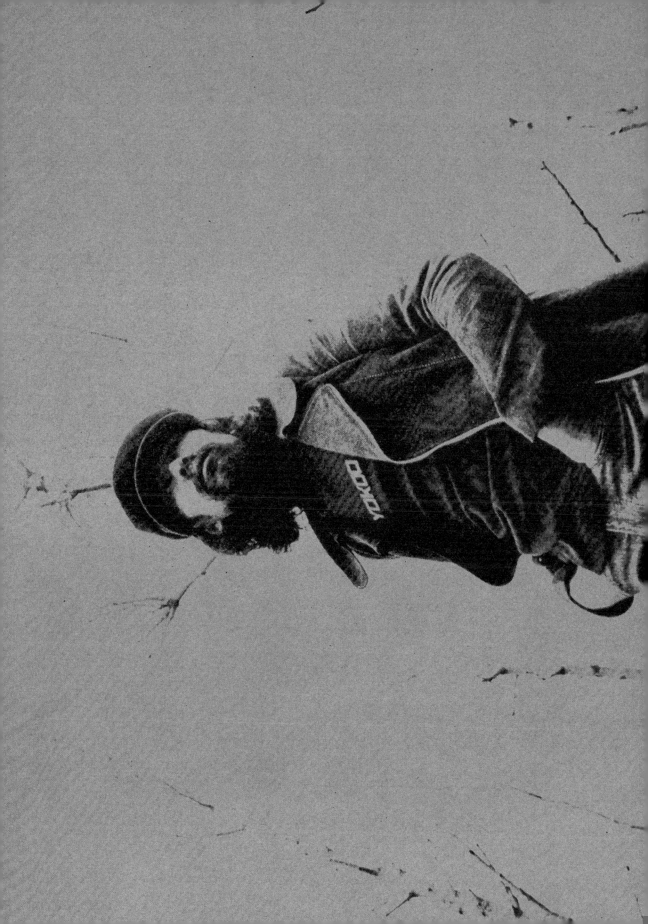

毎日違うことをやって、
自分の多面性を表現したい。
自分の中にある、ありとあらゆること。
透明なものも不透明なものも、
溜まっているものを全部作品として吐き出す。
雑念を全部作品として吐き出したときが、
本当の悟りにたどりついたときだ。
何も出てこなくなるまで吐き出すと、
次の新しいことに挑戦できる。
デザインの完成を考えていない。
完成はない。放棄している。
絵を描き始めてから、そう思った。

『グリニッジの光りを離れて』
河出書房新社｜1980

1980年、ニューヨークのMOMAでピカソ展を見て、"グラフィックデザイナー"から"画家宣言"をした。これがぼくのひとつの転機となった。それから絵画的な作品が増えていき、同時に装幀にも絵画的なものが増えていった。この作品は、著者の宮内勝典さんに依頼された2冊目の仕事。レリーフ状のエンパイアステートビルのオブジェが手元にあったので、薄い紙を載せて色鉛筆でなぞったものだ。ひとつ描いて、その隣にずらしてまたなぞった。タイトル文字も同じように色鉛筆でなぞっている。タイトル文字としては判読しにくいが、逆に書店では目立ったようだ。

01 | 『写Girl 80』
日本芸術出版社 | 1980

これも色鉛筆をこすりつけて描いたスケッチだ。同じ絵を反復させて、面白みを出した。写真集の表紙だから、素材に写真を用い、絵画的に表現している。

02 | 『横尾忠則展』
岡山美術館 | 1980

当時、岡山美術館で展覧会を開いたときの図録。美術館の建物を水彩画で描いて、ドローイング仕立てにしたかった。表紙を開くと、アトリエの写真が見開きで登場する。扉はシンプルに文字のみにして、デザインにメリハリをつけている。

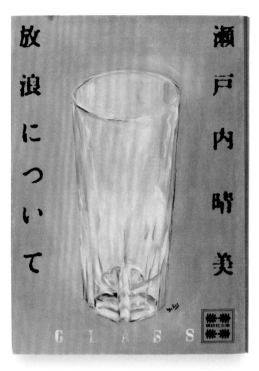

放浪について 瀬戸内晴美

GLASS

01

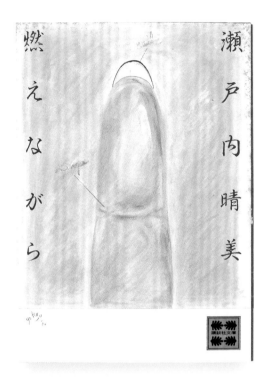

燃えながら 瀬戸内晴美

02

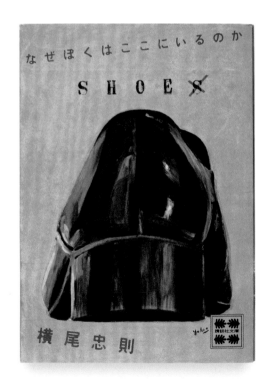

なぜぼくはここにいるのか

SHOES

横尾忠則

03

CONCEPTUAL MAGAZINE 第8巻1号 [通巻84号] 昭和57年1月5日 [毎月1日·15日発売] 昭和39年5月24日 国鉄赤羽駅前郵便局私書箱3240 昭和38年6月1日 第3種郵便物認可

ビックリハウス

赤川次郎 赤瀬川原平 秋山青 安西水丸 YMO 糸井重里 桜田かずや
江本孟紀 小野耕世 木村恒久 桑原茂一 小林のり一 新谷雅弘 竹内まりや
中西俊夫 原田治 ペーター佐藤 矢野顕子 湯村輝彦&タラ 横尾忠則 渡辺和博

君はもう、出初め式を見たか!?

1

360YEN

新年号

GOLDEN TEETH

04

01 │『放浪について』
講談社 │ 1980（第7刷）

この頃は油絵を描いていたので、その延長線上に装幀があった。水が入っていないコップをモチーフにして、"咽喉の渇き＝放浪"を表した。この頃は"五感"を感じさせる装幀を考えていたんだ。

02 │『燃えながら』
講談社 │ 1980

"指"で五感を感じさせている。身体の一部を描くことで、肉体を表現したかった。肉体を感じさせるのは、デザインにとって大切だと思う。

03 │『なぜぼくはここにいるのか』
講談社 │ 1980

"靴"を履くことで、"歩く"という触覚を感じるでしょ。人間は歩いて自分の人生を進んでいく。それを"靴"で象徴したかった。

04 │『月刊ビックリハウス』
パルコ出版 │ 1982

これも歯医者にある口の模型でやはり五感を表したかった。"口＝食べる"こと。これもドローイング。

PP. 319-324 │『広告批評』
マドラ出版 │ 1982-85, 87

ここではいろんな手法を使ったなあ。色鉛筆とか水彩とか写真とか、ルールにしばられずに作っていた。絵画的手法を積極的に取り込んでいた頃だね。約束事にしばられず、プロセス的な部分を活かしていた。デザインの完成を放棄してたから、未完成的な部分が多い。絵を描き始めてから、一般的なデザイン手法から極力抜けだそうと考えていた。反デザイン的な考え方と言おうか。果物のデザインは、実際に果物に薄い紙を載せてゴシゴシ削るみたいになぞった。また後半になるに従って、娘が描いたスケッチを素材にしたものが多くなった。100号目の表紙はとても凝っている。デザインというより、印刷を通した作品だ。大手出版社から出ているものと違うどちらかと言えばマイナーな性格の雑誌だから、好き放題やれた。

広告批評　特集 糸井重里全仕事 [解説・橋本治編]

発表／コピーライターのための「広告学校」

41·9

広告批評　特集 キリストはコピーライターだった？

千葉県 出荷組合

42·10

広告批評　特集 小さい芝居はいいことだ。

アルプス乙女

43·11

広告批評　特集 一九八一年広告ベストテン

44·12

広告批評

45·1

広告批評

46·2

広告批評　広告学校三・四期生募集中

47·3

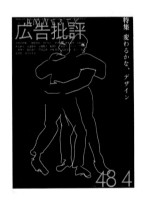

広告批評　特集 変わるかな、デザイン

48·4

広告批評　パルコってだれだ？

49·5

広告批評　特集 日本文学紹介

50·6

広告批評　特集 マンガ形式による現代文化論

51·7·8

広告批評　特集 漫画による

52·9

絵とか写真とか、素材の大きさや色をそのままデザインに利用している。
そこにある偶然が、ぼくに作品を作らせている。
まさに、チャンスオペレーションと言おうか。
偶然性の音楽を生み出した、ジョン・ケージの作品みたいに。

NO, 56 1984 1

NO, 57 1984 2

NO, 58 1984 3

NO, 59 1984 4

NO, 60 1984 5

NO, 61 1984 6

NO, 62 1984 7

NO, 63 1984 8

NO, 64 1984 9

NO, 65 1984 10

NO, 66 1984 11

NO, 67 1984 12

NO, 72 1985 5

NO, 73 1985 6

１９８　　１月２　　発行毎月１回１　　昭和５　　６月２１日第三　　物認可

広告批評

NO, 100 1987 11-12

RAINBOW GIRL ATOP FOUNTAIN OF LIFE, COURT OF THE FLOWERS, 184

FLORIDA EAST COAST RAILWAY, KEY WEST EXTENSION.

EXPRESS TRAIN CROSSING FAMOUS LONG KEY VIADUCT, FLORIDA.

© STANLEY A. PILTZ

9A-H495

CALIFORNIA WORLD'S FAIR ON SAN FRANCISCO BAY

324

01

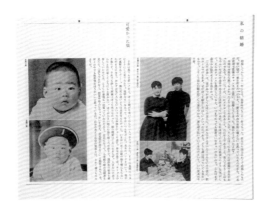

01 | 『8時起床、晴。
今日はいいことがありそうだ』
佼成出版社 | 1980

これはぼくのエッセイ集。表1は
青ザル、表4は赤ザル。ジャング
ルからバナナを盗んできたんだ。
そんな、過去のシルクスクリーン
を再利用した反復作品。

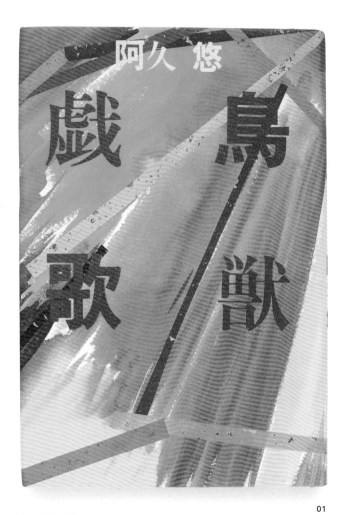

01

01 『鳥獣戯歌』
角川書店 | 1983

阿久さんの単行本だ。うーん、あ
んまり覚えていないけれど、抽象
的なドローイングで表現したか
ったんじゃないかな。

02 『紅顔期』
文藝春秋 | 1981
03 『ブッダと女の物語』
講談社 | 1981

ずいぶんさっぱりしたデザイン
だねえ。『紅顔期』の青一色はめ
くってもめくっても青、『ブッダ
と女の物語』のピンク一色はめ
くってもめくってもピンク。色を際
立たせている。どちらも、スミで
ペン画を描いて、それを背景に
白抜きとか金色であしらった。

02
03

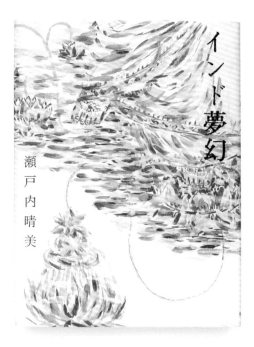

01　02

03　04

01｜『インド夢幻』
朝日新聞社｜1982

ドローイング仕立ての装幀だ。タイトルや瀬戸内さんのイメージで、こんなカラーリングにしたのかもしれないね。

02｜『幸福』
講談社｜1982

もとはぼくの版画。シルクスクリーンや木版など、同じモチーフをいろんな手法で作っておき、そのストックから引用することが多い。

03｜『草宴』
講談社｜1983

文庫本の装幀はストックを使うことがほとんど。瞬時にタイトル文字をイメージするから、たいていは5分くらいで決まっちゃうんだ。

04｜『諧調は偽りなり』
文藝春秋｜1987

これも木版画のストックを利用したもので、時間をかけずに作っている。時間をかけるからいいものが出来るわけじゃないからね。

05 06

07 08

05 | 『こころ〈上〉』
06 | 『こころ〈下〉』
講談社 | 1984

木版画を上下巻分けて、それぞれ
に使っている。同じ印象のドロー
イングを使うことで、シリーズ感
を出したんだ。

07 | 『寂聴巡礼』
08 | 『寂庵浄福』
集英社 | 1984

どちらも寂聴さんのシリーズ本
だったから、同じシルクスクリー

ンのストックを使って色違いで
刷った。色で印象が変わるから
ね。ぼくはデザインを考えるとき、
悩むことは一切しない。もし悩む
ことがあったら、それは悩みを楽
しんでいるんだ。

01

02 03

この時期は依頼があると、ほとんどぼくのドローイングのストック作品から引用していた。引用したい作品とか文字の置き方とかは、ほぼ瞬時に決まるから、まさに省エネデザインだ。あえて重々しくなく、軽く作っていたんだね。文庫本は大衆性が肝心だから。筒井さんの装幀なんかは、わざと編集者とか素人がデザインしたかのように、非常にアマチュアっぽくデザインしている。時代遅れのデザインに見せかけたりとかね。そういうアマチュアリズムが大切で、あんまり難しくすると大衆から遊離しかけていっちゃう。それってあんまりよくないと思うよ。

ここでもストックから引用したデザインが多い。たまにスケッチをそのまま装幀に使うこともあるけれど、それはすごくめずらしいよ。何を使うかを決めるときは、対象物であるその本に対する考え方が大切。対象物が何を言わんとしているかを把握して、ドローイングや文字を選ぶ。ただ引用するだけでなく、自分の中で消化して、また形を変えて命を吹き込んでいるよ。もちろん時間はあまりかけていないが、かけているように見える完成度を保つことが重要になってくるよね。

04 05

06

07

月刊 アーガマ 48

昭和54年6月26

7月号

明日によびかける仏教経典の現代語訳＝サンユッタ・ニカーヤ／梵動経

阿含経 現代語訳—「梵動経」末木文美士
きたやまおさむインタビュー

阿含宗総本山出版局

7

PP. 332−334
『月刊アーガマ』
阿含宗総本山出版局
1984, 87−88

ぼくは、1980年代から絵を描くのが日課になっていた。いつも絵ばかり描いていたので、手に持っている筆で、その辺にある紙にさっと描くのが習慣になっていた。だから装幀にも自然と絵画的な作品が増えた。この「アーガマ」にはぼくの絵だけじゃなく、写真とかぼくの娘のスケッチも取り入れた。写真と素人の絵、そしてぼくのデザイン技術で出来ている。絵の主題はパフォーマンス的なものが多い。年度が改まってからはタイトル文字を変えてイメージを一新している。

01 | 『BOOGIE WOOGIE WALTZ』
綺譚社｜1982

大友さんが描いたマンガ風の風景

画を消すようにしながら、その上
にぼくの絵を描いていった。タイ
トルも描き文字にし、抽象的に仕
上げて外国の本のようにしている。

01 02→

01 │『年鑑日本の
グラフィックデザイン'82』
講談社 │ 1982

02 │『Graphic Design in
Japan vol.2』
講談社インターナショナル │
1982

左は国内用の年鑑、右は海外用
の年鑑として同じモチーフでデ
ザインした装幀だ。どちらも風神
をモチーフにして、ちょっとタッ
チを変えている。今でこそタイト
ル文字まで手書きというのはた
まに見るけれど、当時は装幀など
ではかなりめずらしかったと思う
よ。両方とも海外用にも見えるね。

七十七歳の詩集　成瀬光政

講話　洗心術

早島正雄

老子は現代に生きている

中東の地政学

米ソ争奪の構図

渡辺蓊持　加瀬覚　田久保忠衛　村松剛　矢島鈞次　吉田

INSHALLAH

AMNESTY

アムネスティ年次報告書——1982　アムネスティ・インターナショナル

01｜『七十七歳の詩集』
パノラマ・アドバタイジング｜
1982

02｜『講話 洗心術——
老子は現代に生きている』
ABC出版｜1983

03｜『中東の地政学——
米ソ争奪の構図』
ABC出版｜1982

04｜『アムネスティ年次報告書
——1982』
大陸書房｜1983

こうしてみると、いろんなジャンルの装幀をやっているなあ。当時は文庫本の依頼がすごく多くて、少なくともいつも6-7冊はかかえていたから、ササッと終わらせることも大切だった。ひとつひとつの詳細はあまり記憶がないが、絵画的な作品を描くのに夢中になっていた。ぼくは手法とか画材とか色とか、あまり決め込まないようにしている。よく見ると赤と黒を使っていることが多いけれど、特に好きな色というものはない。色はその組み合わせによって変わってくるから。何事も限定しないようにしているんだ。

どれもひとつずつ、手法や画材を
変えている。『孔雀王』の山田正
紀さんの装幀は色鉛筆を使って、
あえて女性の後ろ姿を表現。桃
井かおりさんの装幀は、彼女の写
真を利用して、いつも煙草をくわ
えていたので、そこに煙草と煙を
ササッと描いた。タイトル文字も
全部手書きにしている。瀬戸内さ
んの『まどう』は格子模様を描き、
そこに人物のシルエットを配置
して、不思議な不安定感を出した。

05

06

07

08

青と茶を使って、1日で一気に描
いた作品だ。本当はもっと大きな
絵に仕上がっているんだけど、そ
れを部分的に切り取っている。装
幀は絵の練習をする上でも、大切
な習慣と言えるね。装幀の仕事を
通して、絵画作品の訓練をしてい
るようなものだ。

09

10

11

『大菩薩峠 一―三巻、
十六―二十巻』
富士見書房｜1981―82

実際に多摩川の源流をたどりな
がら、そこから見える風景をスケ
ッチした。場所によってそれぞれ
の風景が違うから、いろんな表情
を出すことができた。春や秋な
ど、季節によっても変化をつけた。
写生画をクローズアップしている
ので、ちょっと抽象的なイメージ
に仕上がっている。

（十七）

大菩薩峠

中里介山

恐山の巻

時代小説文庫

（十八）

大菩薩峠

中里介山

農奴の巻

時代小説文庫

（十九）

大菩薩峠

中里介山

京の夢おう坂の夢の巻

時代小説文庫

（二十）

大菩薩峠

中里介山

椰子林の巻

時代小説文庫

話せばわかるか

糸井重里対談集

糸井重里

01

糸井重里全仕事

広告批評の別冊③

糸井重里へ／谷川俊太郎・鶴見俊輔　対談＝木村恒久・糸井重里

大増補
大改訂版

02

川崎徹全仕事

広告批評の別冊②

川崎徹論＝吉本隆明・別役実・野坂昭如・柄本明

03

仲畑貴志全仕事

広告批評の別冊①

仲畑貴志論＝野坂昭如・泉麻人　坂本龍一

04

01｜『話せばわかるか』
飛鳥新社｜1983

02｜広告批評別冊
『糸井重里全仕事』
03｜広告批評別冊
『川崎徹全仕事』
04｜広告批評別冊
『仲畑貴志全仕事』
マドラ出版｜1983

『話せばわかるか』は、文字を落
書きみたいに描いたもの。下の3
冊は糸井さんとか有名なコピー
ライターの写真を使って、顔の上
に名前をイラスト的にあしらっ
た。これも落書きみたいだね。

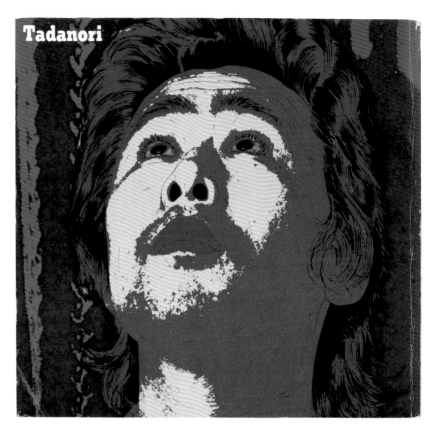

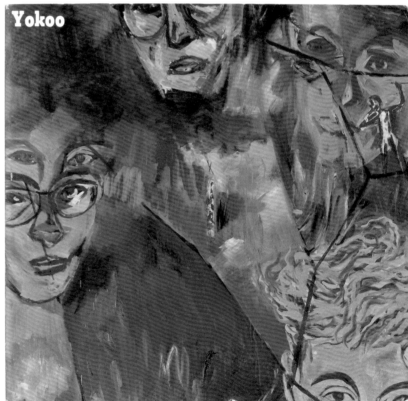

05 │ 『横尾忠則の世界』
西宮市大谷記念美術館 │ 1983

これは、展覧会用のカタログとし
て制作したもので、実際に展示さ
れていたポートレートをそのまま
装幀にしている。上はシルクスク
リーン、下は油絵だ。

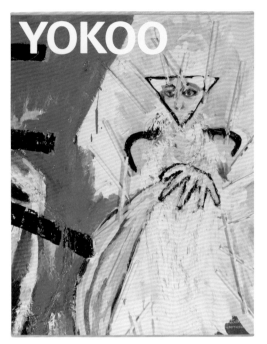

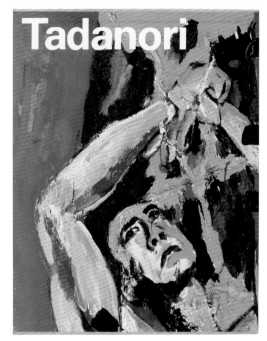

01 │『横尾忠則画集』
神戸新聞出版センター│1983

ぼくが1950年代に勤めていた神戸新聞社の出版部から発刊されたもの。初めての画集なのに、すごく大きいんだ。地方の出版社だったから、頑張ったんだねえ。

02 │『三島由紀夫「日録」』
未知谷│1996

この頃から少しずつコンピュータをいじりだした。下のストライプはコンピュータで描き、ストックのタブローと組み合わせた。表4では同じ図柄を反転させて四分割にしてパターンのように見せている。パソコンがあるからこそ、こういう遊びも可能になる。まさに、アナログ＋デジタルの融合だな。

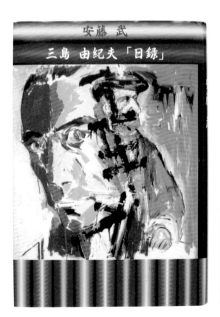

03 │『アイデア』
誠文堂新光社│1984

モーリス・ベジャール主宰のバレエ団がミラノスカラ座で「ディオニソス」の公演をしたとき、ぼくが舞台美術を担当したんだ。20枚くらいスケッチした中の1枚を、『アイデア』の表紙に使った。文字が絵画を邪魔しないようにあしらっている。

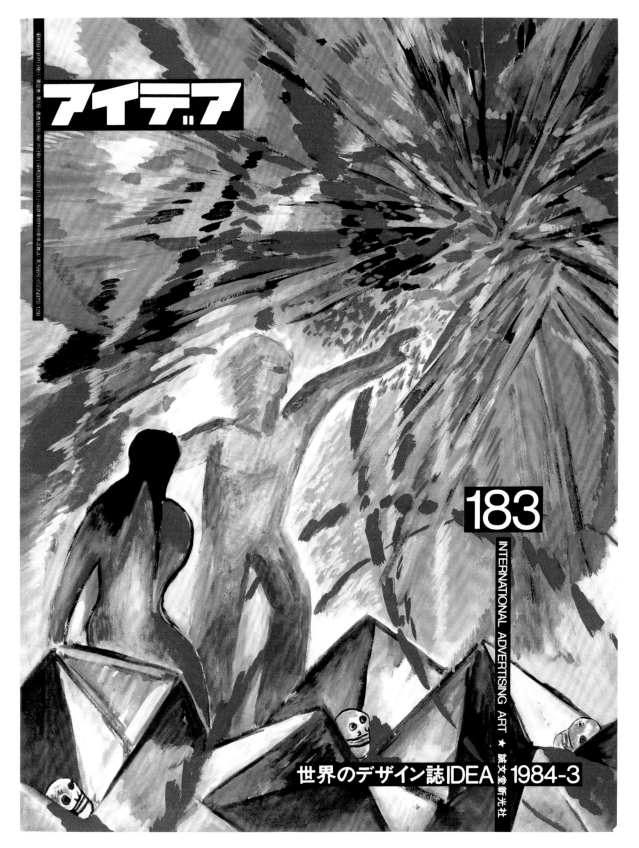

アイデア

183

INTERNATIONAL ADVERTISING ART ★

世界のデザイン誌IDEA 1984-3 誠文堂新光社

01 │『ネオロマンバロック——
横尾忠則展図録』
西武美術館 │ 1987

1987年に西武美術館で展覧会を
開いたときのカタログだ。絵画だ
けのシンプルな装幀にしている。

02 │『横尾忠則の画家の日記』
アートダイジェスト │ 1987

ぼくはずっと日記をつけている。
もう40冊以上になるよ。記録す
ることに興味があるんだ。この本
はその日記をモチーフにし、日記
の中身をカバー、表紙、見返し、扉
などに使った。

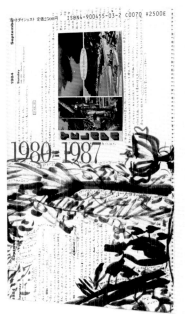
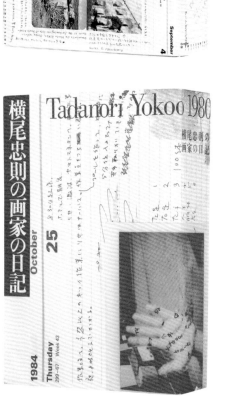
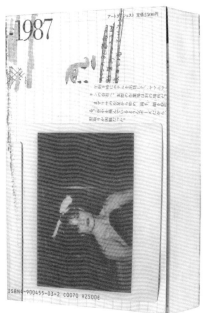

画集・絵画の中の映画
CINEMA IN PAINTING BY TADANORI YOKOO
横尾忠則

02

03

01 │『横尾忠則の版画』
講談社│1990

ぼくの版画の作品をまとめた本
だ。版画を流用してデザインして
いる。版画のストックは、装幀デ
ザインに活かされることが多い。
反復が好きだから、何度使って
も気にならないんだね。

02 │『画集・絵画の中の映画』
ビクター音楽産業│1992

絵画に使われている映画のシー
ンばかりを集めた本。展覧会に合
わせて発刊したんだ。表紙の女
性は、マリリン・モンローをモデ
ルにし、天使と踊っている。彫刻
のようなフォルムにし、赤を用い、
際立たせた。

03 │『横尾忠則日記人生』
マドラ出版│1995

13年分の日記人生をまとめた1
冊。日記の中から面白い部分だけ
抜粋して、365日にまとめたもの。
ドローイングやコラージュなどの
作品を載せている。

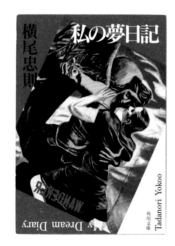

04

04 │『私の夢日記』
角川書店│1988

ぼくが1955年から1988年に見
た夢を、そのまま書き綴った本で、
これは文庫本だ。装画は油絵を
使用した。これも天使と踊ってい
る女性だ。まさに夢だね。こうして
みると、"夢"に関する本が多いね。

05 | 『龍の器――Dragon Vessel』

PARCO出版局 | 1990

このドラゴン・ヴェッセルの本は、中身を1ページずつ変えて面白く仕上げているんだ。カバーは右と左に色分けして、額縁みたいに見せている。この当時、ぼくが凝っていた手法のひとつ。額縁の中にタイトルをぐるっと配置し、文字をデザインのエレメントとして利用した。この本に収録されている絵は、ヨーロッパの神話に登場するロジャーとアンジェリカをモチーフにしたものだ。

06 | 『芳年――狂懐の神々』

里文出版 | 1989

これは、19世紀に狂死した最後の浮世絵師・芳年のエロチシズムや狂気を描いた本でぼくが監修している。タイトルを反転したりつなげたりして、遊んでいる。一見すると、浮世絵に関する本だとは誰もわからないかもしれない。その意外性こそ面白い。

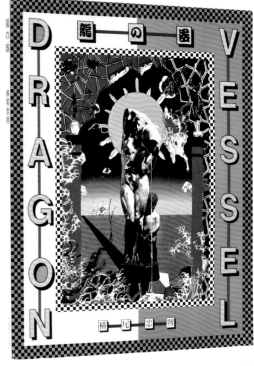

05

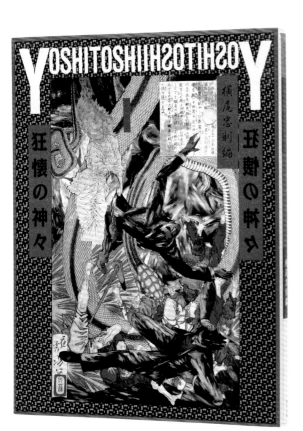

06

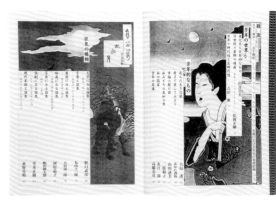

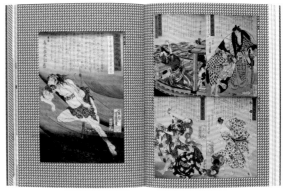

349

高橋克彦さんから依頼される本はかなり多いね。どれも直接指名されたものばかりだ。彼がデビュー当時、『総門谷』を書いたとき、ぼくの絵を見てインスピレーションを受けたらしい。その関係で付き合いが始まった。頼まれるのは文庫本が多いので、いつもだいたい短時間で仕上げているよ。単行本は先発投手、文庫本はリリーフピッチャーだからねえ。その代わり、けっこう好き勝手にやらせてもらっているよ。

01

02

03

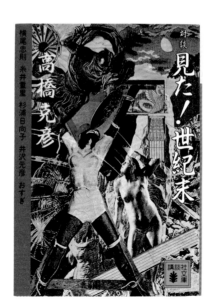

04

06

05 │ 『女神の発見』
思潮社 │ 1988

著者の福田和夫さんから依頼が
あって手掛けた。破滅的なイメー
ジの表紙とは対照的に、表4では
1色の写真を使って静かな印象
にしている。

───

06 │ 『ブルータス』
マガジンハウス │ 1985

このときの撮影は大変だった。出
版社のスタジオに行き、写真をど
んどん並べてスプレーをかけて
大きな作品を作った。出来たも
のはスタジオに置いてきちゃっ
たけどね。スプレーを使うことは、
この時期とても多かった。四方を
額縁のように囲むのも、よくやっ
ていた手法だ。

07 │ 『Tokyo, form and spirit.』
Walker Art Center. │ 1986

ミネソタ州ミネアポリスにある
ウォーカーアートセンターに出
品したときのもの。カタログにぼ
くの作品が使われた。いかにも
日本的な要素が多いので、アメリ
カ人の好みそうな図柄になって
いるね。勝手に左右をトリミン
グされていて、文字も入っていな
いのはちょっと疑問だけど。逆に
新しいね。

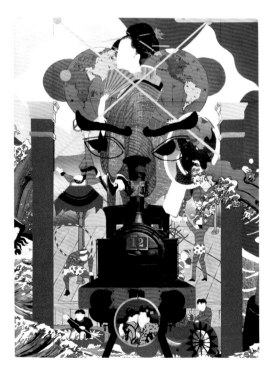

07

01 │『欄外紀行』
思潮社│1991

ポスターでよく"額縁シリーズ"を作っていて、それを装幀に導入したのがこれ。本のサイズに合わせて配置したので、本当に額縁のように見える。表4はあえて右上に寄せて、不思議な"間"を作った。

01

02 │『三日芝居』
集英社│1985

紙の上に葉っぱを置いて、上からいろんなカラースプレーをかけると、こんな模様が出来る。ササッと早く出来ちゃった省エネデザインのひとつだ。

02 カバー

02 本体 表紙

03 │『創立20周年記念誌』
青年会議所兵庫ブロック│1985

青年会議所のための記念誌。これもスプレーを使った作品で、鳥の羽根をイメージして、スプレーのぼかしを上手く利用した。

04 │『なぜ花をいけるか──
大和花道のいけばな』
講談社│1986

木の枝を置いてスプレーをかけた。『三日芝居』の続きだね。素材とスプレーの色を変えるだけで、やることが同じなので、いろんなバリエーションができる。ラクチンだね。

05 │『夢遍路』
皓星社│1986

06 │『混沌を生き抜く思想
21世紀を拓く対話』
PHP研究所│1992

07 │『戦争と仏教──
思うままに』
文藝春秋│2005

梅原猛さんは日本を代表する哲学者で、古典美術に造詣が深い。ぼくも狂言が好きだから、そんな個人的なお付き合いから、装幀の仕事を依頼されることが多かった。神道や仏教を研究しているので、いろんな本を書いているようだ。テーマに合わせてデザインを変えるようにしている。個人的な付き合いから仕事に発展することって、けっこうあるね。

03

04

05

06

07

『par AVION』

SDC出版部 | 1988

ドローイング：横尾美美

そうそうたる人物が登場して、7
号で終わってしまった幻の雑誌。
このシリーズの表紙には、ぼくの
絵だけじゃなくて、娘の絵や写
真が盛り込まれている。以前、娘
がルソーやピカソなどの名画を
よく模写していたので、それを使
ったんだ。名画をそのまま使うと、
著作権使用料が膨大になるから
ね。これは娘の絵だから問題な
し。『広告批評』の延長線とも言
える作品だね。

デザインもすべて、アートって考えていいんじゃない？
写真とか絵とか、素材をひとつの風景やひとつの物質としてとらえて、
頭で考えず、自由に表現していいと思う。

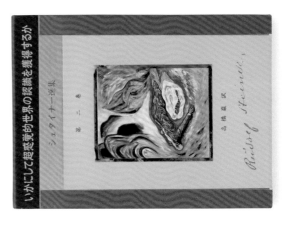

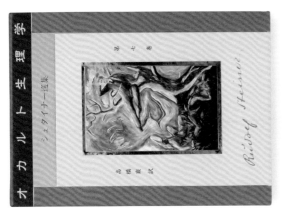

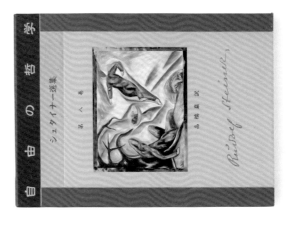

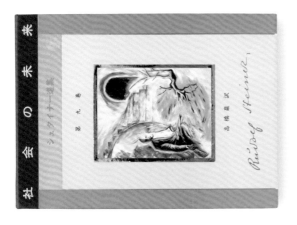

01 │ 『道観』
日本道観本部 │ 1987–88
ドローイング：横尾美美

中国から伝わる道教の"導引術"っていう、気のトレーニングを教えてもらったことがある。肉体の改善みたいなものだ。そのよしみで頼まれて手掛けたデザイン。ポストカードを並べてスケッチしたもので、まあ、ほとんどポストカードだねえ。娘が描いた図像や建築物、動物やカエルなど、モチーフもバラバラでそれだけにユニークさが際立った。

02 │ 『ルドルフ・シュタイナー 選集 一一二巻、七―十巻』
イザラ書房 │ 1987–89

ルドルフ・シュタイナーはアントロポゾフィーの創始者だ。このシリーズでは、当時描いていた絵を使った。ひとつずつ切り貼りしてフォーマットに合わせてデザインをしている。今思うと、とても贅沢なカバーだなあ。昔段はこんなことしないんだけど。

01

02

マルキ・ド・サドの選集に、シュールレアリズムで知られるフランスの画家、クロヴィス・トルイユのぼくが持っている本物の絵を模写して使った。元の絵じゃ使えないので、「じゃあ、模写しましょう」ということになって。模写するのは絵の勉強にもなるし、作品にも使えるし、一石二鳥だ。2枚の絵を分割して、パズルのように組み合わせている。少しずつ組み合わせていくと、5巻目には1枚の絵になるという仕掛け。ちょっとしたユーモアだ。

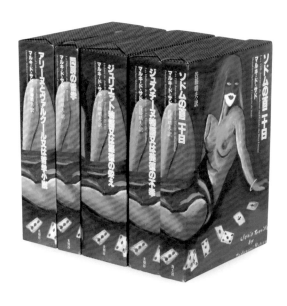

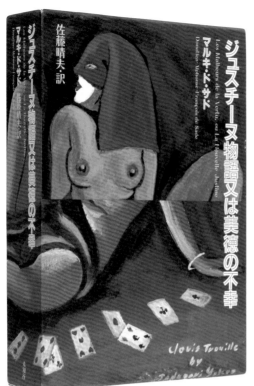

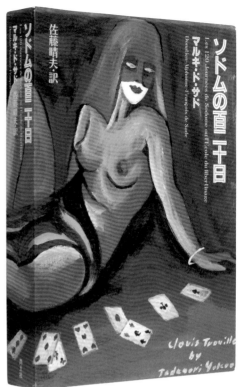

03　　　　　　　　　　　　　　04　　　　　　　　　　　　　　05

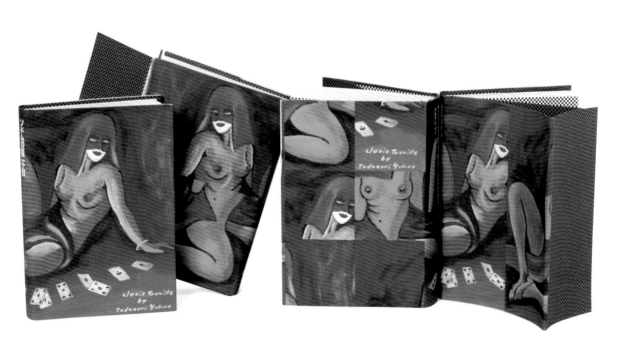

01

02

03

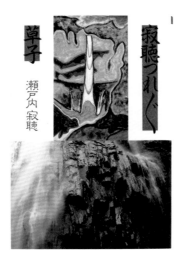

04

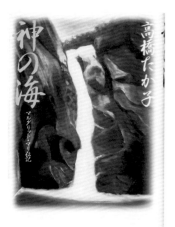

05

01 │『日本幻想紀行〈上〉』
02 │『日本幻想紀行〈下〉』
講談社｜1979

キャンバスに描いた滝の絵を使
った。過去のストックからの流用
だ。滝の絵は好んで描いている
ので、あちこちで登場しているよ。

03 │『導かれて、旅』
JTB日本交通公社出版事業局｜
1992

霊的な波動に導かれた不思議な
出会いの旅がテーマ。ここにも
滝が出てくるんだ。好きなもの
は何度でも出すからね。

04 │『寂聴つれづれ草子』
朝日新聞社｜1993

これも滝がモチーフになってい
る。絵画と写真を組み合わせて、
不思議な空気感を出している。

05 │『神の海──
マルグリット・マリ伝記』
講談社｜1998

ここにも滝が登場する。1980年
代終わりから1990年代にかけて、
滝がぼくにとっての重要なテー
マだった。

06 │『私と直観と宇宙人』
文藝春秋｜1997

07 │『赤の魔笛』
朝日新聞社｜2001

08 │『寂聴訳 絵解き般若心経』
朝日新聞社｜2007

09 │『榎本武揚』
中央公論新社｜
2008（改版第6刷）

ぼくのタブローの作品の中で"赤
のシリーズ"と呼ばれるものがあ
る。ここで使われているのは、ど
れもその部類に入る作品だ。さ
まざまな色がある中で、特に"赤
だけ"が好きというわけじゃない
が、黒と同様に登場することが多
い。意識しているわけではない
が。『赤の魔笛』はぼくのペイン
ティング集で、"赤のシリーズ"を
集めたものだ。やはり"赤"はどこ
か身近な色なのかもしれないな。

TADANORI YOKOO

横尾忠則

私と直観と宇宙人

文春文庫

06

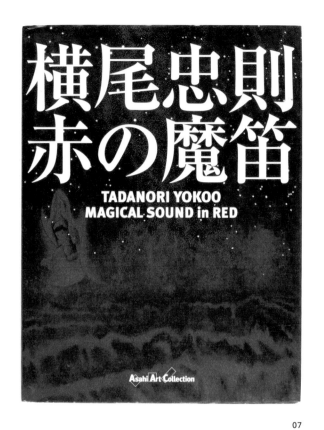

横尾忠則 赤の魔笛

TADANORI YOKOO
MAGICAL SOUND in RED

Asahi Art Collection

07

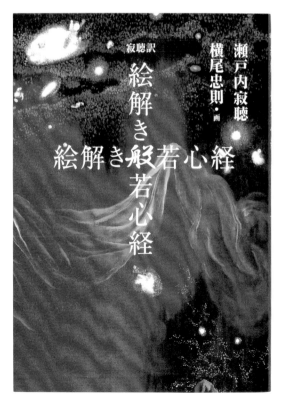

寂聴訳
絵解き般若心経
絵解き般若心経

瀬戸内寂聴
横尾忠則・画

08

改版
榎本武揚

安部公房

中公文庫

09

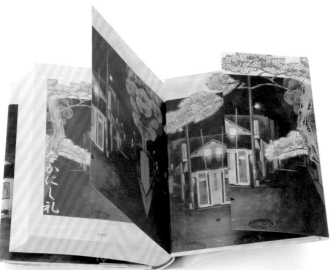

01|『さくら伝説』
新潮社｜2004

02|『さくら伝説〈上〉』
03|『さくら伝説〈下〉』
新潮社｜2006

なかにし礼さんが以前、ぼくの
"Y字路"シリーズを購入してくれ
たことがあって、その絵を応接間
に飾ってくれていた。それがきっ

かけで、この本の装幀に彼のコレ
クションの"Y字路"を使うことに
したんだ。タイトルが『さくら伝
説』だったから、あとから桜の木
を配置させた。"Y字路"は横位置
だったので、折り返しにもそのま
ま表紙の延長線として使えるの
が都合よかった。するとそこに絵
にない架空の第三のY字路が現
れるんだ。

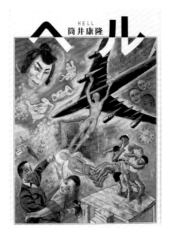

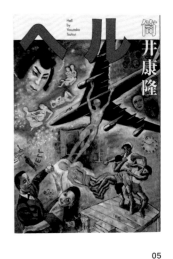

04

05

04 | 『ヘル』
文藝春秋 | 2003

05 | 『ヘル』
文藝春秋 | 2007

表2と表3を開いて見開きのように
してみると、"HELL" という文
字が出てくる。気付かない人も多
いと思うけれど、こういうちょっ
とした仕掛けが好きだ。気付い
た人だけが共有できる"秘密"の
ようでもある。子どもの頃に読ん
だ探偵小説みたいな、人をだま
したりするちょっとした謎や秘
密、そしてユーモアをちりばめる
と、なんだかワクワクするね。

06 | 『ぜんぶ手塚治虫!』
朝日新聞社 | 2007

07 | 『太陽の地図帖003
坂本龍馬──青春の航海地図』
平凡社 | 2010

08 | 『秘花』
新潮社 | 2010

09 | 『倫敦暗殺塔』
講談社 | 1992（第5刷）

絵画的な装幀デザインには、わり
あいシンプルでわかりやすいもの
も多い。過去のストックを流用
することもあるが、本の内容に合
わせて描き下ろすこともたまに
ある。ストックにしても、描き下
ろしにしても、モチーフは本の主
題に合わせることが肝心だ。『坂
本龍馬』や『秘花』などは、主題
がわかりやすく、大衆性に沿っ
たデザインと言えるだろうね。

06

07

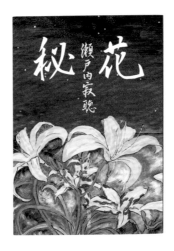

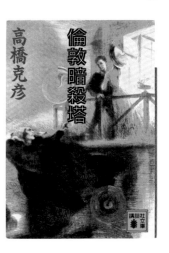

08

09

01

光文社知恵の森文庫

02

01｜『コブナ少年──
横尾忠則十代の自伝』
文藝春秋｜2004

素朴な少年時代から、ちょっぴり
エロティックな性の目覚めまで、
ぼくの十代の青春を綴った文庫
本の自伝小説。カバーには過去の
ストックから引用した絵を使った。

02｜『死の向こうへ』
光文社｜2008

子どもの頃から"死"について意
識することが多かった。"死"を
感じることは"生"を感じること
だ。それはまた、ぼくの作品の源
流でもある。

蓄枕一

　西脇駅前の目抜き通りに消防署がある。消防署とい
っても無人で、消防車を格納した車庫と火の見やぐら
が立っているだけだ。西脇の町は夜の九時にもなれば
人通りも絶え、辺りはゴーストタウンのように真っ暗
になる。

　消防署の前の道路で数人の黒い影がうごめくのが、
闇を通して遠かに浮かび上がっている。突然、彼等の
中から数条の光線が夜空に向かって放たれた。それら
が懐中電灯の光であることはすぐわかった。光線は驚
くほどの高みに達した。星一つない夜空はどんより曇
っているように思えた。空に向かって放たれた光線は
雲にまで達しているのか、数個の大きな白い円光が上
空に揺らめいている。

　しかし目が光に慣れるに従って、円光の中に映し出
されているものがとんでもないものであることに気づ
き、ぼくは驚きと恐怖のためもう少しでその場にしゃ
がみこんでしまいそうになった。円光がとらえた物は
雲ではなく、巨大な惑星の地表の一部だったのだ。地
球の一部としか思えないほどの距離に接近した巨星が
視界いっぱいにのしかかってきて、今にも地上を押し
潰さんばかりだった。まるで、その存在を闇の中に隠
し、地球と人類の種子を遠かに監視しているかのよう
に思えた。それにしても、いつの間に地球にそれほど
までに接近したのだろう。夕刻にはそこには何もなか
ったというのに。

　このようなかつて人類が経験したことのないような
緊急事態が発生しているのにもかかわらず、町はいつ
もと変わらず静かに眠っている。懐中電灯を照らして
いる数人の黒い影とだけが、間もなく迎えようと
している世の終わりの証言者として立ち会わされてい
るかのようだ、次第に恐怖が胸を締めつけ始めた。

蓄枕十一

　すでにぼくは数人の男を斬ったが、最後に
斬らなければならない。男は学校の教室の
の床に座っている。その男の頭頂部にぼくい
置き、手に力を入れて、押すように斬った。
ッッと男の頭の中に食いこんだ。そのまま刃
下ろしていった。顔が縦に真半分に割れ、
っと腰の方まで入っていった。変な感触が
実に気持が悪い。腰のところまで刃を下ろ
こでコツンと音がして刃が骨盤にぶつかっ
もう一度手に力を入れて骨盤を斬り落とし
この男は完全に縦に真っ二つに斬られたこ

タイトルが『夢枕』なので、"夢"
を絵で表現した。作品ではない
から、軽く仕上げている。メモす
るように、ページのところどころ
に色をつけた。

夢絵日記
夢枕
YUMEMAKURA
BY
TADANORI YOKOO

忠則　横尾

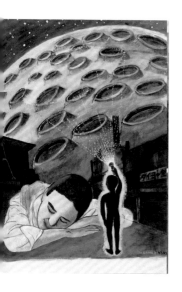

夢枕八

　インディー・ジョーンズ に出てくるような怪しげな東洋的な
素朴な家の中に、この家の主人が座る台座がある。その台座に座る
と危険だと思っていたが、ぼくはそこに座るような羽目になる。台
座の背後にはカーテンが垂れ下がっているだけの粗末な造りだ。カ
ーテンにふと背をもたれたところ、カーテンがフワッと揺れて、ぼ
くはカーテンの後ろに転がるように落ちた。カーテンの奥は洞窟に
なっていた。突然、洞窟の奥から異常な磁力が働き、ぼくの体は猛
烈なスピードで洞窟の奥に飛ばされるように引っぱりこまれた。異
常なスピードだ。時速五、六百キロはあろう。このまままっ飛んで
いって壁にでもぶつかれば、体はこっぱみじんになってしまう。す
っ飛ばされながら、こんなことが現実に起こるはずがない、と自分
に言い聞かせる。きっとスピルバーグの映画のシーンに違いない。
そう思うと急にこの場面が映画のスクリーンに早変わりし、客席の
観客の頭が見えたりするが、ちょうどぼくの目がカメラのようになっ
て、ぐんぐん後ろに引いていくようだ。
　ふと気がつくと、前方から猛烈なスピードで、ジェットコースタ
ーのようなスピードで走ってくるトロッコがぼくに迫っている。ト
ロッコの中には子供が沢山乗っている。まるでスピルバーグの「グ
ーニーズ」の場面の再現だ。
　やがて洞窟を抜け、山中の外界に出た。無事であったことが不思
議だ。

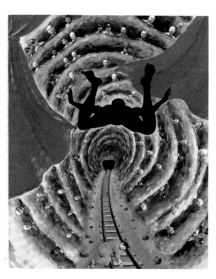

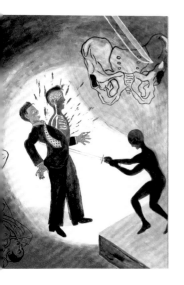

夢枕三十九

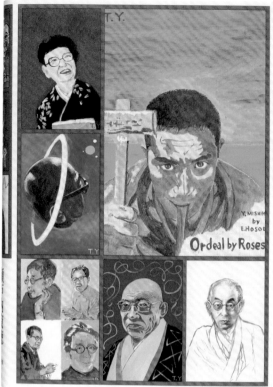

01

366

01 | 『奇縁まんだら』
02 | 『奇縁まんだら 続』
03 | 『奇縁まんだら 続の二』
04 | 『奇縁まんだら 終り』

日本経済新聞出版社 | 2011

最初はこのボックス型のパッケージ、箱だけで売る予定もあったんだよ。ルービックキューブみたいに、中で紹介しているポートレートをぎゅっと詰めた。でも買う人が「何だろう?」と戸惑うだろうということで、本を入れて発売した。内容は瀬戸内さんが今まで会った人々についてのエピソードなので、ありとあらゆる人のポートレートをちりばめた。四角に分割したり、丸抜きにしたり。ポートレートの数が多かったから。装幀はシンプルなデザインにすることを心掛けた。中面には見開きごとに挿絵を盛り込み、人間味をクローズアップしている。

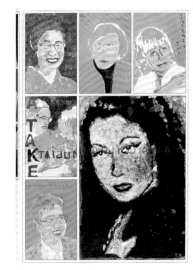

02

03

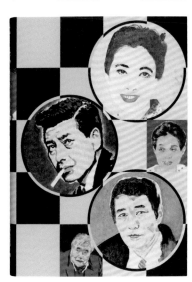

04

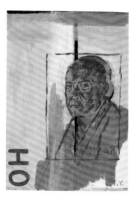

ているから。

「へえ、そうでしたの、わたくしあの人に惚れてますわ」
とつぶやいた。それはいい得て妙だった。
そんなことを思い出しながら、私は一片の黒、過ぎ去りし日の設計の羽織袴の盛装で寝室の玄
関に立った。ぴったりして座ってしまった。勝さんは黒紋付の盛装で座をとき、忠告を出し、
「先生、ようやっと、玉緒お引廻している時、別れると今や。今日はお礼に参りました。
ごめんなさいとおわやまってしまった、吹き出したのは一人同時だった、あとはひろいで打
「ゼンセ、わざわざうちの乗つたあの飛行機に同乗客がいたのか御存じですか
「さあ、わからない」
「ジャンボでっせ、五百人乗りですわ、ところがあの時ドキ、実は五百一人の集客がいますわ。
その一人は誰かと思います？」

うう、わからない」

横で蟹岡おっちゃんが酒で締めて呑んでいる。

「かの子のことなんか、もう世間じゃすっかり忘れてるよ。本もちっとも出てない。」
岡本太郎だよ」
「はい。でもかの子さんが好きなんです」
「どこが」
「差じゃないところ。すべての点で、とみ出たところ」
「ふうん、まあ、やってみてもいいよ。「花親子となってるから、互いに干渉しない」
それが常識的だが、うちじゃ、それ」
「かの子さんと平さんのどちらがお好きですか」
「そりゃ、かの子だよ。」「平は常識的だが、かの子に人格を認めあった芸術家なんだから
私は舞闘の試験にパスしたが、かの子さんの遅れた日まで長い親交が始まった。
その日から、太郎さんの遅れた日まで長い親交が始まった。

思いつくユーモア作家と思われていたむきもあった。
日常の遠藤さんは、つとめて孤独癖の面もよい言動をとらなかった。私とはついつか年
齢を越え、逢えば必ず冗談の口に興じていった。と呼びかけ、新潮社の編集者田辺さんのおもと新築祝いの小宴の時だった。
はじめて逢ったのは、新潮社の編集者田辺さんのおもと新築祝いの小宴の時だった。
田辺さんとの関係の作家たちが招かれた。私も同列末席でいって、いつも背が高く、脚が日本人離れし
と近所、一帯に聞こえるような大きな声で、エレガンちと出席した。遠藤さんがやってきた。
が振った。仕立てのよいダークスーツを着こんで、スマートで上品なその一座であった。
で長く、仕立てのよいダークスーツを着こなすを、南仏調で陽気な雰囲気が盛り上がり、その酒
が溢れていって、その冗談を喜んだ。どんなに洒落を連発しても、それは笑い声を呼んだ。
第三の新人たちの米戦後、語いとでも言いたい。はにかみで。
船していた。遠藤さんはつっかえるなり「ダーウ、遠藤です」

ことに円地さんが源氏物語の現代語訳を開始された。一九七七（昭和四十二）六十二歳の十
月のことだった。私の仕事先に、円地さんは原宿に移って居住いた。
るようになった。円地さんは家族のように暮らした。
東京大学の図書館の下に暮らしづくりられていた。責教院源氏田萬月氏で週ー週日住まいか
るのおすそわけをいただく。今や女流第一の代表作家でありながら、生涯野を吹いたことないと云う、私などにすれば本当に品のいい女性として、戦前古稀時代から、服飾ばかり
御本人からも聞かされた。

「それは、言い方に、あなたがおきなのよ」
と訳した。私に、よく仕事を一週日たのですが一緒に選ばれたのですが
なぜ、こんなに選ばれたのか

「た、自分が小説家になって、女流文学者会に入会してからのことだ、女流文学者やパール・バ
ックを招いて話をきくということになった。私は四十歳になったばかりで、パールとははじめて
ノーベル賞を受賞していた。彼女がアメリカの女性として
会場に入っていけと、すでに二十数年近くが過ぎ
白い一色の洋服になったカートと止めるやか色やさしい。顔つきになっていた。首筋ののソルを何のア
クセサリーも付けずに上着の白くなった髪を正面から少し覗くように髪をしていて、ひとりの
紹介されると、にこやかな笑顔で
日本にこんなにたくさんの女性作家が活躍するとはばらしい、胸が熱くなった。
住まいも出て行おうに向かう人なのだから、悩みこむように、首筋のシングルで
白い一色の洋服をカートにとどまるやさしい、胸が熱くなった
パール・バックのこのやさしさは両親と共に宣教師の資格も持っていた経歴によってもたらさ
れるのだろうか。

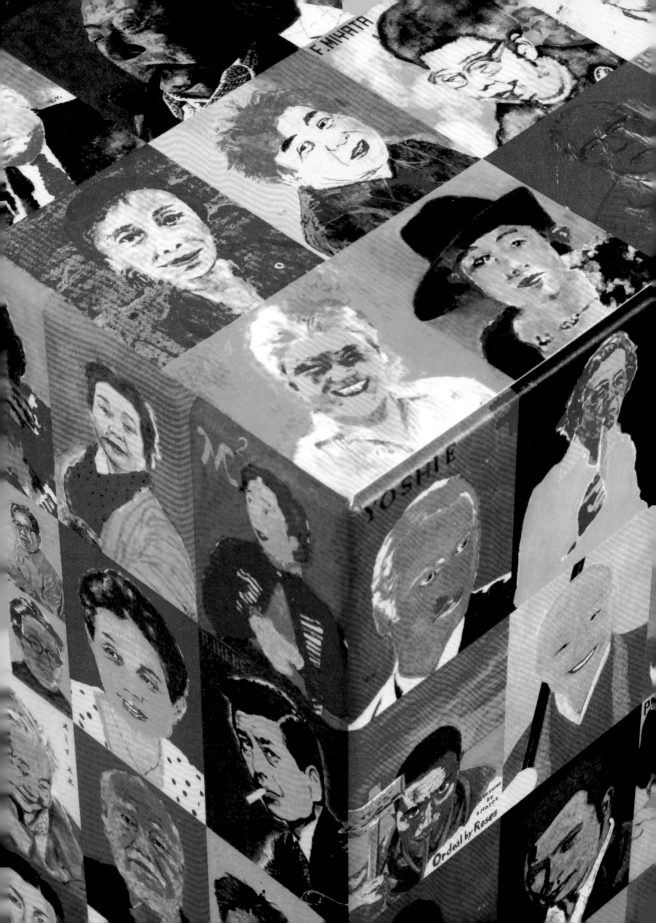

ぼくはいつも、
"死"というテーマを持っている。
デザインするときも、
どこかにひょこっと顔を出してくる。
人間はいつかは死ぬ。
"生"と"死"は切り離せない。
だからより充実した人生を求める。
ぼくは生き方を作品にしている。

01

02

01 | 『愛と幻想のファシズム〈上〉』
02 | 『愛と幻想のファシズム〈下〉』
講談社 | 1987

1980年代終わりくらいから、少しずつパソコンをいじるようになった。覚えるに従って込み入った絵やデザインを楽しむようになり、装幀にも取り込むようになった。ドローイングや指定原稿よりも難しいものが簡単に出来てしまうから、徐々に複雑怪奇な作品が増えた気がする。得意の

マークを何度も反復するのも、お手のものだ。著書の希望に必ずしも合っていたかはわからないけれど、いろんな方法を試したよ。村上龍さんは、いつも装幀に使いたいぼくの作品を指定してくれるから、選ぶ苦労をしなくて済む。あとはタイトル文字をどうするかを考えるだけだから、とてもラクだよね。上巻は引いて、下巻は寄って、同じシリーズでもトリミングを変えて変化をつけた。

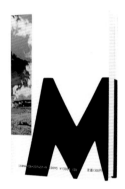

03 | 『魔術師　adept arcana』
PARCO出版局 | 1985

アメリカのパフォーマンス・アーティスト、リサ・ライオンを起用したデザイン。彼女をハワイに案内してビデオ作品を制作した。そのときの映像を集めた写真集だ。写真集としては評価されなかったけれど、きれいな写真ばかりだ。カバーは風景と彼女の写真をラップするようにして使い、幻影的なシチュエーションに見せた。

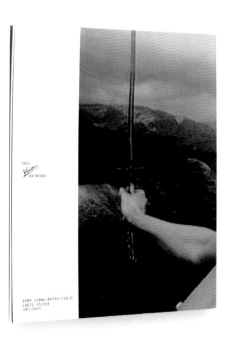

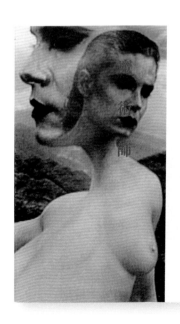

03

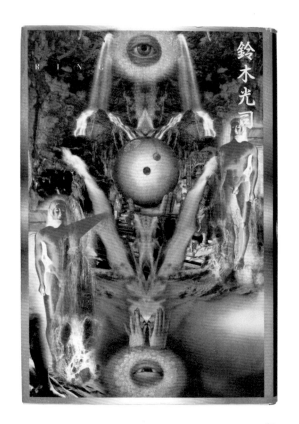

01

02

03

デザインは単に商業的なものでは
つまんないものになっちゃう。
そこに造形の世界と一体化させる必要がある。
イメージと造形、この両輪があってこそ、
高度なものになるから。

鈴木光司

01 | 『リング』
角川書店 | 1995（改訂版）

02 | 『らせん』
角川書店 | 1995

03 | 『ループ』
角川書店 | 1998

鈴木光司さんの有名な3部作で、ものすごくヒットしたよね。ぼくは2作目の『らせん』から手掛けたんだけど、爆発的に売れたんだ。続けて3作目の『ループ』も売れてすごかった。でも1作目はあんまり売れていなかった。それは別の人のデザインだった。ところが、それもぼくが手掛けた途端に物凄く売れ始めた。

04 | 『フィジーの小人』
角川書店 | 1993

村上龍さんの装幀、こんなにやっていたのか…。これも、作品を指定してくれたから、簡単にできた。彼の中のイメージを表現するのには、こういったデジタルの複雑さはちょうどよかったのかも知れないね。10代の頃に読んだ江戸川乱歩の探偵小説とか、ミステリー小説とか、数はそう多くないけれど、多感な頃に受けた本のインパクトが、こういったビジュアルに生かされている。想像の源泉になっているんだと思うよ。

04

05 | 『ヒュウガ・ウイルス──
五分後の世界II』
幻冬舎 | 1996

06 | 『ヒュウガ・ウイルス──
五分後の世界II』
幻冬舎 | 1998

07 | 『五分後の世界』
幻冬舎 | 1994

08 | 『五分後の世界』
幻冬舎 | 1997

05
06

07
08

01 02

01｜『刻謎宮』
徳間書店｜1993
02｜『刻謎宮』
徳間書店｜1997

03 04

03｜『悪魔のトリル』
講談社｜1992（第5刷）

04｜『書斎からの空飛ぶ円盤』
マガジンハウス｜1993

05 06

05｜『星封陣』
講談社｜1993

06｜『聖夜幻想』
幻冬舎｜1977

高橋さんからの依頼の装幀デザインも、この時期は複雑なものになっている。パソコンが使えるようになって、おもちゃを手にしたような気分だったんだろうな。パソコンだとより複雑なものができるようになったから、どう駆使しようかと考えていた時期だ。不透明な、いかがわしい世界をどんどん吐き出していた。今はもうこんなデザインやりたくないなあ。もしこのときに全部吐き出していなかったら、今もまだやっていたかも知れないね。

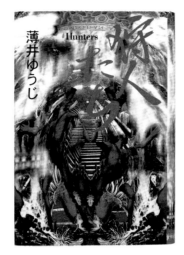

07 08

09

作者から指名されて手掛けることになったけれど、どういう著者なのかわからないまま進めていった本も中にはある。この頃は、物質的な現実がすべてではなく、背後の見えない世界と現実とをひとつにしたようなデザインを作っていた。パニック＆アウトみたいな。デジタルになってより複雑化した感じだ。何でもできちゃうからね。手で切り貼りしたり、指定原稿を作る必要もなくなったし。きっとすごく楽しかったんだと思う。でも今は卒業した。

10 11

01

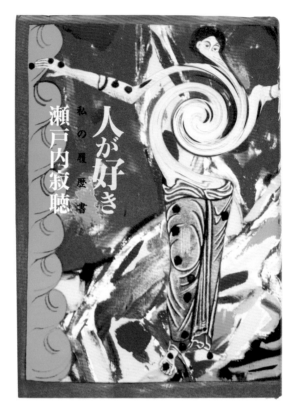

02

03

04

01｜『バースデイ』
角川書店｜1999

鈴木さんは次々とヒットを飛ばした作家だ。彼のような小説を書く人が、日本にも増えてきた頃だ。新しいミステリー小説の時代だね。混沌とした世界をぼくはデジタルで表現していった。

02｜『人が好き』
日本経済新聞社｜1992

瀬戸内さんの装幀デザインにまで、コンピュータ作品の余波が来ちゃったねえ。瀬戸内さんからは直接何も言われなかったけれど、もしかしたら「気持ち悪い」って思ってたかも知れないな。

03｜『三浦和義事件』
角川書店｜1997

04｜『世紀末日本紀行』
徳間書店｜2000

いろんな本、やってたなあ。どんなに気持ち悪くても、どうしたら美しくできるかってことは、いつも考えてたよ。ただのおどろおどろしいものではなくてね。デザインには美しさが不可欠なんだ。

05　06

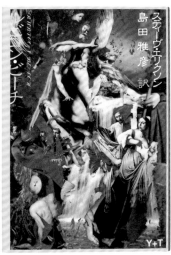

07　08

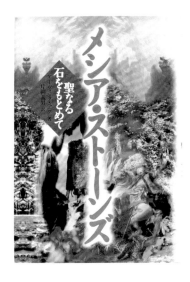

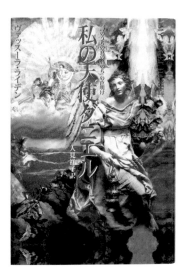

05｜『ルビコン・ビーチ』
筑摩書房｜1992

06｜『LOUDNESS』
ドレミ楽譜出版社｜1992

07｜『メシア・ストーンズ』
角川春樹事務所｜1995

08｜『私の天使ダニエル──「神のうちの真のいのち」の夜明け』
天使館｜1997

この頃は、こういう精神世界的な仕事ばかり来ていた。おかしな異次元をテーマにした装幀デザインの依頼ばかりやってくるんだ。まるで、向こうからやってきた本が、ぼくに「吐き出しなさい、もっと吐き出しなさい」と言わんばかりに。だからとことんやった。短期間にさっとやってしまおうと思っていて、実際ササッと出来ちゃったよ。

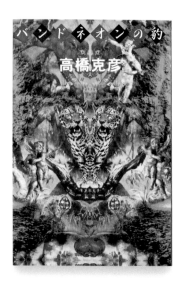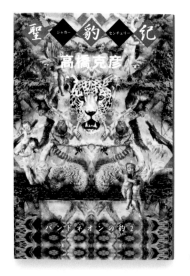

01 『バンドネオンの豹』
02 『バンドネオンの豹2 聖豹紀』
講談社｜1996

01　02

03 『刻謎宮II──光輝篇』
徳間書店｜1998
04 『刻謎宮II──渡穹篇』
徳間書店｜2001

03　04

05 『刻謎宮II──渡穹篇』
徳間書房｜1999
06 『刻謎宮II──光輝篇』
徳間書店｜1996

高橋さんとも長い付き合いだか
ら、いつもお任せだ。文句を言わ
れることもない。著者から依頼
されるものはほとんどがそうだ。
だから、こういういかがわしい
世界でも、大丈夫だったのかも。
「これじゃ嫌だ」って言われたら、
「あ、そうですか。じゃあいいで
す」って断っちゃうね。これも仕
事をこなしていくひとつのテク
ニックかも知れない。このときは
タイトルからイメージするモチー
フを使い、反転させたりしてシン
メトリックな美しさを表現した。

05　06

07 │『スウォッチ聖書——
mono Special Edition』
WORLD PHOTO PRESS │ 1993

08 │『ラッキー・ミーハー』
思潮社 │ 1993

07　08

09 │『コスミック・トリガー——
イリュミナティ最後の秘密』
八幡書店 │ 1994

10 │『世紀末日本紀行』
講談社 │ 1994

09　10

11 │『女たちのやさしさ』
岩波書店 │ 1996

12 │『ジャングル・ラヴ』
ゲイン │ 1993

「スウォッチ」の本までこの世界
だ。すごいね、びっくりだ。みんな
ぼくをこういうタイプの人間だ
と思って仕事を持ってくる。こう
いうものを描かせて、ぼくの作品
像にしていたんだと思う。だから
そういう仕事が増えていっちゃ
うんだ。パソコンを使うようにな
ってからも、モチーフは変わって
いない。滝や神秘主義的なマー
ク、天使。デジタルになったこと
で、よりおどろおどろしい雰囲気
を出せるようになった。

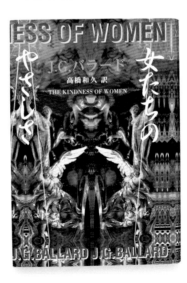

11　12

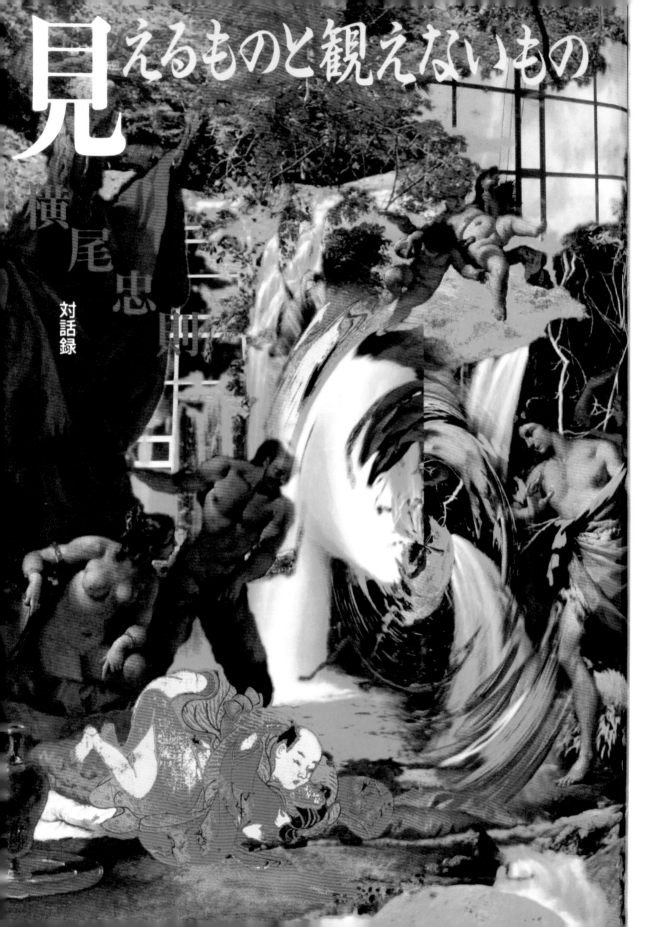

見えるものと観えないもの

横尾忠則

対話録

ぼくの対談集だ。淀川長治さんや栗原慎一郎さん、荒俣宏さんとか、いろんな著名人と対談をした本。古典絵画的なものをモチーフにしている。

ポスターを制作する過程でのコラージュ技法をまとめた本。絵画的要素があるデザインだ。絵画的な手法をよりリアルに表現できるのも、デジタルならでは、と言える。フォーマットは別の人がデザインした。

梅原猛さんの作品も、やっぱりこんな感じになっている。テーマが、日本史における「神々の死」をえぐることだから、ぴったりだったかも知れない。

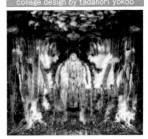

増補新版
横尾忠則のコラージュ・デザイン
collage design by tadanori yokoo

河出書房新社

02

気持ち悪くても、
そこに美しさがないといけない。
ただのおどろおどろしいものではなく、
どうしたら美しいものが
出来るかが大切だ。
そのためにはぼくは古典を探る。

←01

03

04

01

02

03

01 │ 『アジアもののけ島めぐり
　　──妖怪と暮らす人々を訪ねて』
光文社 │ 1999

02 │ 『世紀末百貨店』
宝島社 │ 1993

03 │ 『聖林聖書』
小学館 │ 2007

1980年代から絵画として描き始
めた"滝"を、デジタルで表した。
ドローイングや版画と違う効果
が出るね。デジタルだからより面
倒なことをしている。滝の風景の
中に人物や仏様、天使を配したり、
文字と組み合わせたり。面白いこ
とができるのが、デジタルの魅力
だね。『聖林聖書』は左右に英字
が切れるように配置して、見返し
へと続くような広がり感を出した。

04

05

06

07

04｜『深沢七郎の滅亡対談』
筑摩書房｜1993

深沢さんの対談集。カバーには深沢さんの写真を使って、猫とか蝶とか、いろんな生き物を上から載せた。赤い炎と目の上の蝶が、何とも怪しい雰囲気に仕上がっている。

05｜『オーランドー』
筑摩書房｜1998

イギリスの女流作家、ヴァージニア・ウルフの小説だ。両性具有の詩人、オーランドーの伝記というところから、登場人物を思わせる人物の写真を使って、コラージュ的に仕上げた。

06｜『死刑の遺伝子』
南雲堂｜1998

島田さんと錦織さんが日本の死刑史について書いている。テーマが「死刑」だから、人物を歪ませて、血の赤をポイントにしている。体の形が渦巻くように歪ませて、恐怖感を出した。

07｜『一生一回いのち一個──ビジネスマンへ！幸福のヒント39』
小学館｜1999

めずらしく仏教によるビジネスマン向けの本だけど、ちょっと仏教的な世界を暗示させる風景にした。

01

02

03

04

高橋さんのミステリー小説の装幀デザインを、シリーズで手掛けた。高橋さんは浮世絵愛好家なんだ。タイトルに合わせて、写楽なら写楽的な図柄、広重なら広重的な図案にしている。広重は「名所江戸百景 大はしあたけの夕立」を引用した。ただ引用するだけじゃつまらないから、形を崩したり、違うものを載せたり、ちょっとした遊びをプラスした。『広重殺人事件』には、ぼくの得意な"火の玉"をあしらった。

デザインを上下に分けて、ちょっとした遊びを入れた。帯を外すと豹の顔が逆さになって出てくる。帯って基本的に好きじゃないから、何か面白いことをやってみようかと思って。読者が帯を外したとき、初めてわかる面白さ。ちょっとした仕掛けだ。テーマが「豹」だから、大衆性を考えてビジュアルもわかりやすくした。

タイトルから女性の妖怪風のビジュアルにしている。どこか宇宙的だ。左に顔だけ載せているのが遊びのひとつ。

このあたりのデザインは、すごくシンプルになってきているね。炎の中に顔をコラージュして、文字を次元が交錯したように見せた。シンプルだからこそ、不気味さが引き立つんだ。

05

06

07

08

01 │ 『炎立つ 壱―伍』
講談社 │ 1995

高橋さんの時代物のシリーズで、これも混沌としているな。デジタルだけど、絵画的要素を入れている。土偶や仏像、墓石が炎に包まれているように見せた。フォーマットが同じなので、各シリーズの文字色だけ変えている。タイトルはぎりぎりいっぱいに広げ、白にしたことで、スッキリと目立つように仕上がった。これもわかりやすく大衆性を意識した装幀だ。

02 │ 『新選組血風録』
中央公論社 │ 1998（改版3版）

映画やテレビドラマにもなった小説。ぼくは幕末の活劇的なものが好きで、怪奇的な要素も好きだ。その両方がうまく組み合わさっていると思う。図柄は大島渚監督の映画「御法度」のポスターをそのまま使った。

02→

紙にデザインすること、キャンバスに油絵の具で描くこと。素材とツールが変わるだけ。創造は同じことだ。

新選組血風録

司馬遼太郎

大島渚監督作品『御法度』原作
12月18日（土）全国松竹系ロードショー

中公文庫

01　02

01 ｜『スウェーデンボルグの
惑星の霊界探訪記』
たま出版 ｜ 1993
────────
02 ｜『彷徨う日々』
筑摩書房 ｜ 1997
────────
デジタルでパターンを作るのは
面白い。立体的に見えるし、応用
も効くからだ。写真を使うときも、
パターンを載せたりすると、表現
の幅が出てくる。この本では、そ
んな手法を活かした。

03-05 ｜『幻想皇帝
アレクサンドロス戦記
第1-3巻』
角川春樹事務所 ｜ 1996-97
────────
馬に乗ったアレキサンダー大王
を作って、色を変えて遊んだ。シ
リーズものだと、効果的に見える。
これもデジタルだからササッと
出来ちゃうんだね。

06 ｜『神の刻印〈上〉』
07 ｜『神の刻印〈下〉』
凱風社 ｜ 1996
────────
波紋みたいな、電波みたいなパ
ターンを利用した。これも同じビ
ジュアルで色を変えた、省エネデ
ザインのひとつだ。

08 ｜『天使の愛』
講談社 ｜ 1992
09 ｜『新世紀版 天使の愛』
講談社 ｜ 2001
────────
中森樹庵さんからの「天使の愛
と励ましのエネルギー」を、ぼく
がビジュアル表現した。彼女と
のコラボレーションで、本文には
何十枚もの天使のビジョンをデ
ジタルで描いた。新世紀版では、
同じビジュアルで、背景を変え
印象を変えた。テーマに合わせ、
"天使"をわかりやすく表現した。

03

04

05

06

07

08

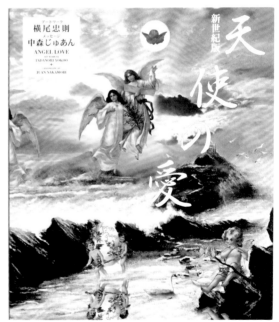

09

01

02

01 │『真夜中の弥次さん
喜多さん1』
02 │『真夜中の弥次さん
喜多さん2』
マガジンハウス│1996-97

パソコンで竹とかストライプと
か雲とか、立体的なパターンを作
る方法を発見した。面白くなって、
何度も反復するようになった。竹
を障子の組子に見立てることで、
夜空の月を愛でているようなシ
チュエーションを演出した。1巻
目にはお遊びのキャラクターを
入れ、2巻目には花札の図案をプ
ラスしている。しりあがりさんの
本だから楽しみながら作ったよ。

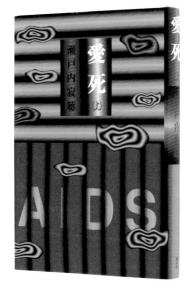

03

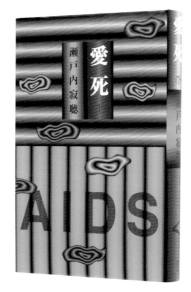

04

03 │『愛死〈上〉』
04 │『愛死〈下〉』
講談社│1994

ストライプのパターンと、雲のよ
うなパターンだけで勝負したシ
ンプルなシリーズだ。「エイズ」
という重々しいテーマの小説だ
から、逆にポップできれいな色
を使っている。でもパターンの立
体感が、どこかおどろおどろしさ
も醸し出しているんだ。そういえ
ば、松原さんという知り合いのお
坊さんがいて、「横尾さんの作品
によく似たものを見ますね」と言
われたことがある。ぼくは自分が
考えたものを他の誰かがやり始
めると、潮時だと思ってやらなく
なる。それが仏教用語で"善行為"
だということを、松原さんが教え
てくれた。

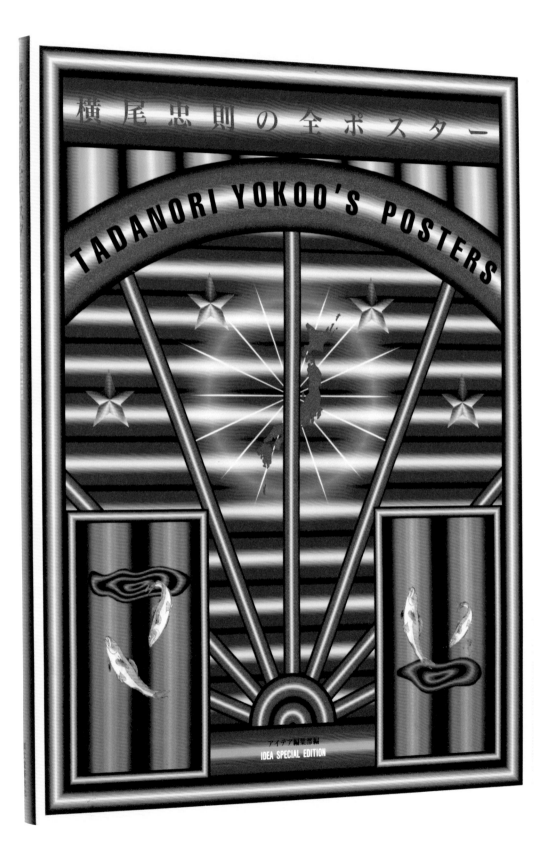

横尾忠則の全ポスター

TADANORI YOKOO'S POSTERS

アイデア編集部編
IDEA SPECIAL EDITION

01 『横尾忠則の全ポスター』
誠文堂新光社│1995

当時のぼくのポスターを全部集
めた作品集。デジタルのストライ
プを渦巻きにしたり、湾曲させた
り、斜めにしたりさらに進化させ
た。ひとつのパターンが出来ると、
パソコンでいろんな変化を楽し
めちゃう。ちょっとした変化をつ
けるだけで限りなく遊べるのも、
シンプルなパターンだからこそ。

02 『天と地は相似形』
日本放送出版協会│1994

03 『導かれて、旅』
文藝春秋│1995

これも、パソコンで作ったパター
ンを全開して使用している。スト
ライプを並べたときと、1本だけ
独立させたときの印象が変わっ
てくるのが面白い。重ねた名前
の英字にも陰影をつけて、デザイ
ンと一体化させている。ちょっと
読みにくいけれど、どちらも自分
の著書だから、軽く作りたかった。
『導かれて、旅』はパワースポッ
トを巡る旅がテーマなので、宇宙
的なモチーフを配した。

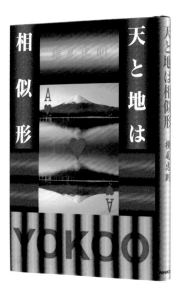

02

03

山田風太郎傑作忍法帖

甲賀忍法帖

山田風太郎傑作忍法帖

伊賀忍法帖

01 02

山田風太郎傑作忍法帖

忍びの卍

山田風太郎傑作忍法帖

柳生忍法帖 上

03 04

山田風太郎傑作忍法帖

柳生忍法帖 下

山田風太郎傑作忍法帖

笑い陰陽師

山田風太郎傑作忍法帖

くノ一紅騎兵

山田風太郎傑作忍法帖

剣鬼喇嘛仏

09　10

11　12

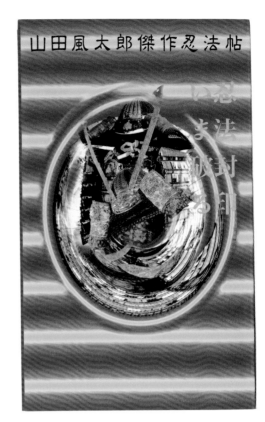

ひとつのパターンを使って、絵柄
だけを変えていきたいと思った。
同じ色だとまぎらわしいから、色
を変えている。あまり考えないで
直感で作ったんだ。陰影のある
ストライプの上にリアルな絵画
的モチーフを重ねることで、不思
議な距離感が出来て浮き立って
見える。その効果を狙った。いつ
も装幀は1パターンしか作らな
い。何パターンも作って提案する
のは一見相手にとってもよさそ
うだけれど、本当はそうじゃない。
自信がないように見えるだけだ。

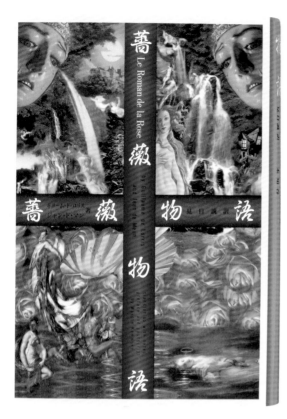

01

02

ASEI KOBAYASHI

01 │『薔薇物語』
未知谷│1995

特に覚えていないけれど、ヴィーナスや滝をモチーフにした。タイトル文字を十字にしたのがポイントかな？ 左右の絵をあえてトリミングすることで、広がり感を出した。

**02 │『亜星流！──
ちんどん商売ハンセイ記』**
朝日ソノラマ│1996

亜星さんまでこんなんなっちゃってるよ。すごいね。亜"星流"って言葉から、瞬時に星が流れてくるイメージがわき上がった。でもこうしてみると、まるで仏さんみたいだ。亜星さんがありがたく見えるよね。

**03 │『見えるものと
観えないもの』**
筑摩書房│1997

ぼくの対話集で、島田雅彦さんや黒澤明さんと対談している。前にパソコンで作ったストックを使った。"見えるもの＝開いた目"と"観えないもの＝閉じた目"という、わかりやすいビジュアルだ。このビジュアル、鈴木光司さんの『リング』とリンクしているね。

03→

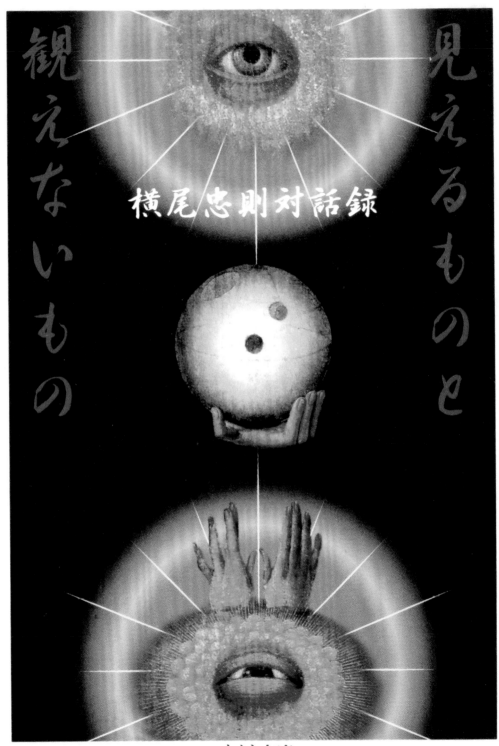

見えるものと観えないもの

観えないもの

横尾忠則対話録

ちくま文庫

01 『コズミック・ファミリー
　　——アクエリアスの夢を生きる女』
フィルムアート社｜1998

ニューヨークに行ったときにお
世話になった、明本さんという人
のエッセイ集。占星術をしている
ので、資料を借りてデザインした。

01

02｜『寂聴古寺巡礼』
新潮社｜1997

『古寺巡礼』というタイトルから、"古寺＝奈良"的に作っている。あまり遊びを入れず、しっとりとした雰囲気でまとめている。これもストライプに節をつけた竹モチーフの反復だ。

03｜『虚空のランチ』
講談社｜2001

写真を使って、青空と夜空を対比している。赤江さん、突然最近亡くなってしまって、すごく残念だ。ちょっと前に手紙をもらったばかりだったのに。

04｜『王様と恐竜──
スーパー狂言の誕生』
集英社｜2003

梅原さんはスーパー狂言の台本を書いていて、この舞台の美術と装束をぼくが担当した。原作の装幀も手掛けたよ。骨になった恐竜の口には王の姿。シュールな構図で、梅原さんの世界を表現した。

02

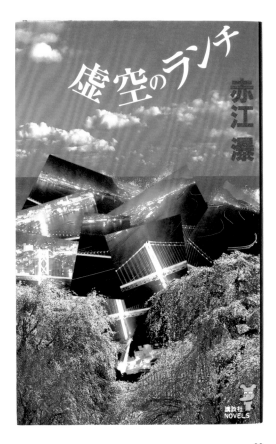

03

04

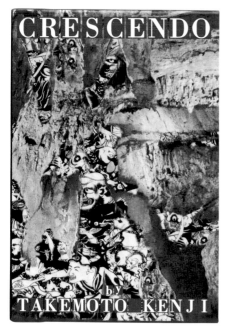

外函

本体 表紙

『クレシェンド』
角川書店 | 2003

何をやっているか複雑でわから
ないなあ。"血沸き肉踊る"みた
いなものだ。10代の頃に読んだ、
江戸川乱歩の探偵小説とかに影
響を受けていると思う。怪奇的で

どこかユーモラス。多感な時期に
インスパイアされたものは、大人
になっても鮮烈に残ってるもの
だね。カバーのタイトル文字は全
部英語にして、デザインの風景を
邪魔しないようにしている。背表
紙はわざと歪ませて、見たときに
異和感を感じさせるようにした。

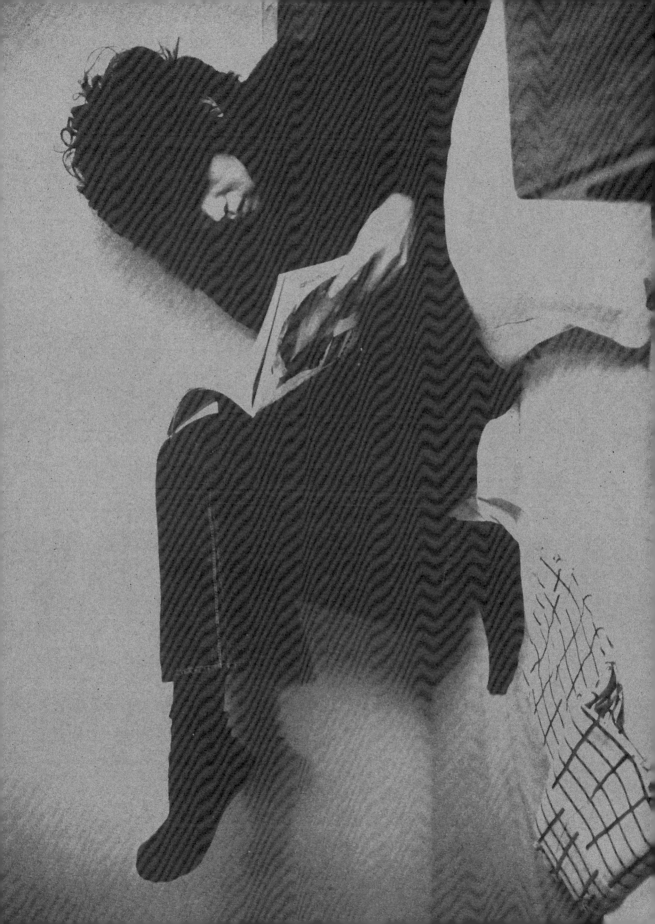

"大衆的な美学"で見せたいと思っている。
それはつまり、自分の中の
アマチュアリズムを出し、
素人っぽく見せるということ。
デザインが前面に出ると、
一般消費者から離れていく。
それは自己満足であり自己執着である。

カバーにはタイトルと"頭上注意"
の文字、開くと見返しに野菜の種
がズラリ。表紙にも扉にも"頭上
注意"。一見するとコレ、「アート
と何の関係があるの?」って不思
議に思うでしょ。これは、"アート"
が持つパワーを"野菜の種が地
面の下で成長して実をつける"、そ
んなパワーとリンクさせた。ユー
モラスにデザインを表現した一
例だね。意味がないとデザインは
つまんない。すぐにわかっちゃっ
てもつまんない。言葉で説明する
のは、もっとつまんない。

02

01

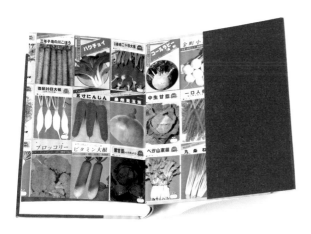

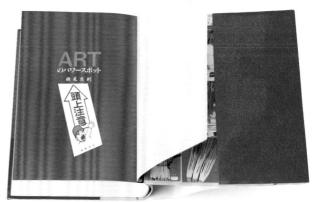

デザインにも世阿弥のような遊びの要素が大切だ。能とか歌舞伎とか、日本古来の伝統的な芸能にヒントがある。ぼくはお勉強からではなく、そういう楽しみからインスパイアされてきた。デザインから影響を受けるというのは、結局誰かの作品と似てしまう。むしろデザインとは直接関係のない、芝居や映画、美術、文学、古典芸能を見てきた。ライフスタイルそのものがデザインになる。

横尾忠則

TADANORI YOKOO

忠則 横尾

POSTER ART

ポスタア藝術

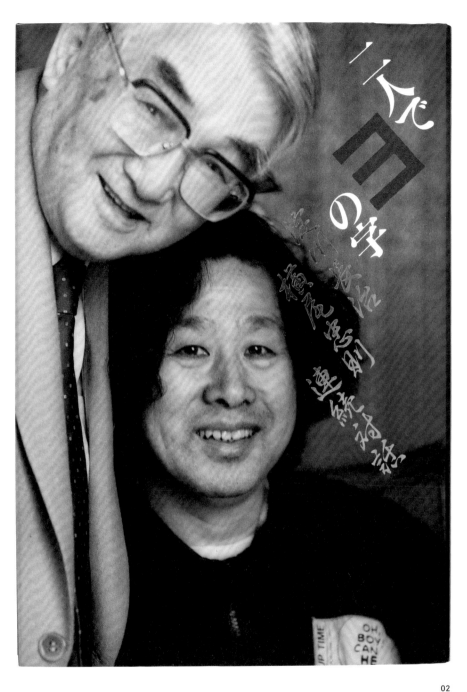

01 │『横尾忠則ポスタア藝術』
実業之日本社 │ 2000

タイトル文字をつなげて遊んだ。
わざとロシア・アヴァンギャルド
の子どもっぽいデザインみたい
にして、言葉遊びのように表現し
た。"ポスタア"とか古い言い方に
したのも、それを強調したかった
からだ。

02 │『二人でヨの字──
淀川長治・横尾忠則連続対話』
筑摩書房 │ 1994

"ヨ"の文字は淀川さんとぼくの名
前から。写真を使った。まあ、ど
うってことないけど。タイトルを
斜めにして、"ヨ"だけ赤字にして、
面白おかしくしている。二人の親
密さが出ればよかった。

01

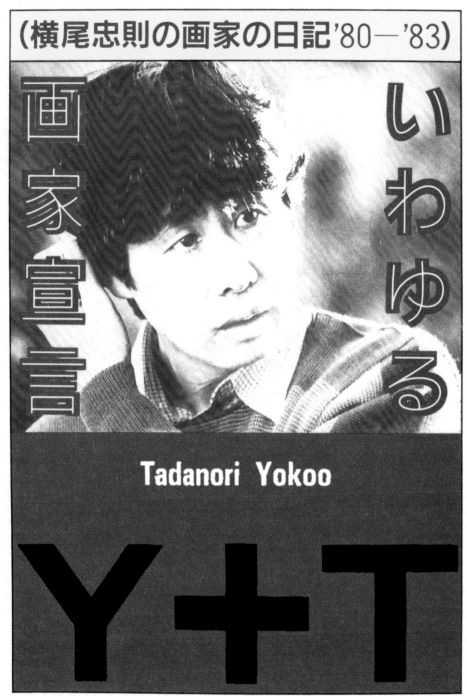

（横尾忠則の画家の日記'80—'83）

いわゆる

画家宣言

Tadanori Yokoo

Y+T

ちくま文庫

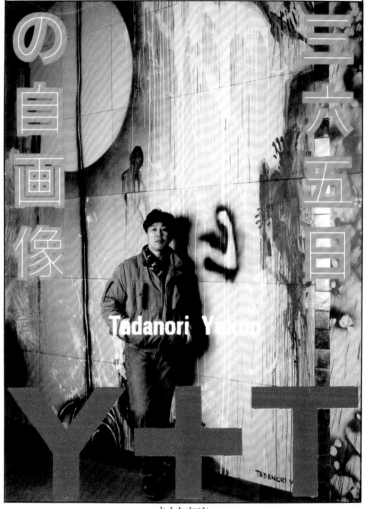

（横尾忠則の画家の日記'84—'86）
三六五日の自画像
Tadanori Yokoo
YYT
ちくま文庫

01｜『いわゆる画家宣言』
筑摩書房｜1991

ピカソとの衝撃的な出会いによって"画家"に転身した話が書いてある。ぼくのエッセイ集だから単純にぼくのポートレートを使い、顔だけに寄った写真にした。

02｜『365日の自画像』
筑摩書房｜1992

1980年代のぼく自身の日記。シリーズだね。これもポートレートを使ったデザイン。ここでは全身の引きの写真を使っている。シリーズものの場合、こんな風にト

リミングで印象を変えることが多い。『いわゆる画家宣言』と同じフォーマットだけど、ベタ帯にせず、縦位置の写真サイズを活かした。

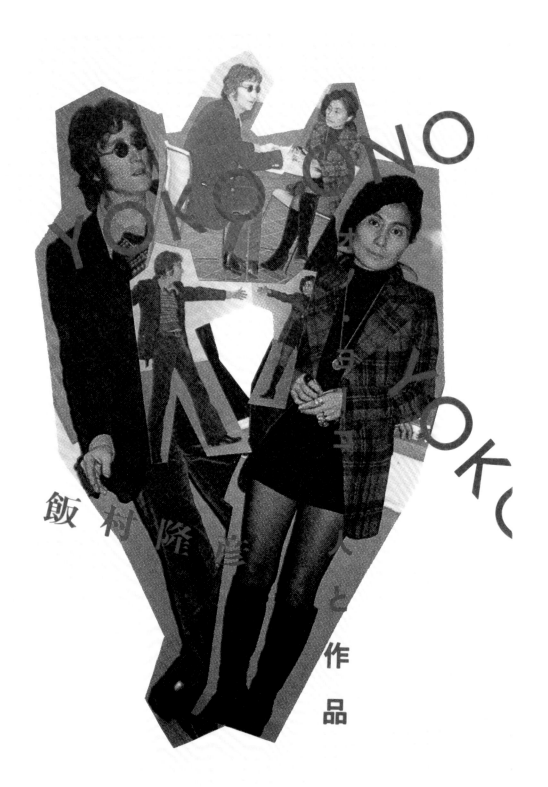

YOKO ONO
YOKO ONO
オノ・ヨーコ

飯村隆彦　人と作品



ぼくは、誰か他のデザイナーが作ったものから影響を受けることはない。受けるのは、現代音楽とか、アートとか、ヌーヴェルヴァーグ映画とか、古典芸術とかだ。

01 『YOKO ONO オノ・ヨーコ 人と作品』

文化出版局｜1985

写真に対する文字の入れ方とか、ダダの影響を受けている。既成のデザインに対するぼくなりの反抗だね。ジョン・レノンとオノ・ヨーコのありネガを届けてもらって、それをコラージュして使った。

02 『エクザイルズ── すべての旅は自分へとつながっている』

講談社｜2000

03 『大島渚のすべて』

キネマ旬報社｜2002

『エクザイルズ』はタイトルや著者名を自由に組み合わせて、文字をデザインの中心エレメントにした。『大島渚のすべて』は彼のポートレートと色で勝負。写真を思い切ってトリミングすることで、思いがけない力強さが出てくる。

02

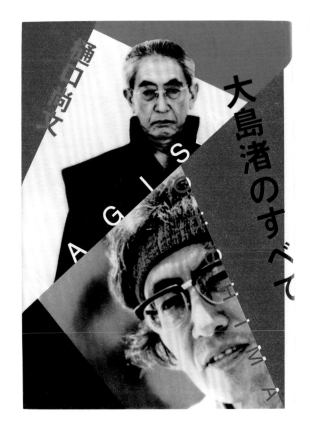

03

01

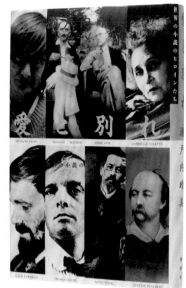

02

01 | 『生きた 書いた 愛した
 ──対談・日本文学よもやま話』
新潮社 | 2000

02 | 『愛と別れ──
 世界の小説のヒロインたち』
講談社 | 1987

03 | 『寂庵浄福』
集英社 | 2002（改版）

04 | 『寂聴巡礼』
集英社 | 2003（改版）

どれも瀬戸内さんの著書。瀬戸内
さんは天台宗の尼僧なので、『寂

庵浄福』と『寂聴巡礼』では日本
的なものにチベット密教的なマー
クを加えた。違うものをミックス
することで、新しいモノを表現し
たかった。『愛と別れ』では小説
の中に出てくる人物のポートレー
トを装幀に使った。

05 | 『アジア産業革命の時代
 ──西太平洋が世界を変える』
日本貿易振興会 | 1989

これ、ぼくの作品かなあ？ あん
まりスッキリしているんで、他の
人のかと思ったよ。

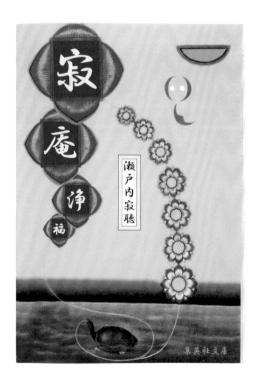

03

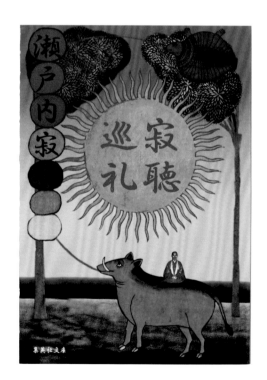

04

世界人民大

和国国万岁

ISBN4-8224-0456-0 C0060 P2500E 定価2,500円（本体2,427円）

アジア
産業革命の
時代

渡辺利夫 監修

01 | 『「幸福の扉」を開きなさい
── 新しい「愛」と「運命」に
出会える本』
大和出版 | 1992

中森さんは天使とコンタクトして
いた人で、女性ファンの多い
人だったから、天使をモチーフに
して作った。

02 | 『ガラス病』
勁文社 | 1994

手形を2-3枚組み合わせた。こ
こにも天使を登場させている。天
使の羽は、指紋のようになってい
るんだ。

03 | 『天才たちのDNA』
マガジンハウス | 2001

「天才」という言葉から、ビジュア
ルには脳細胞のイラストを使っ
た。『DNA』というタイトルなので、
左下から細胞がちょっとのぞい
ているみたいに見せた。これもほ
んのユーモア。

04 | 『不可触民の道
インド民衆のなかへ』
光文社 | 2001

山際さんの写真を使い、壺の上に
密教的なパターンを入れて、は
い出来上がり。このパターンがな
かったら、愛想のないデザイン
になるな。

01
03

02
04

05 | 『ぼくらの経済民主主義』
日本放送出版協会 | 2002

う〜ん、こんなタイトルの本、な
んで引き受けたんだろう？

06 | 『別冊太陽
新世紀少年密林大画報』
平凡社 | 1999

ぼくが少年時代最も大きい影響
を受けた、密林冒険物語の挿絵を
大量に集めて、編集、レイアウト
も全部やった本。タイトルからす
ぐにイメージできるように、南洋
一郎著「バルーバの冒険」の中の
『密林の孤児』の巻の表紙絵をそ
のまま引用した。

05

別冊太陽

子どもの昭和史

新世紀少年密林大画報

THE GREAT JUNGLE GRAPHICS
OF
THE NEW CENTURY FOR BOYS
Children of the Showa Era

構成

横尾忠則
Directed by Tadanori Yokoo

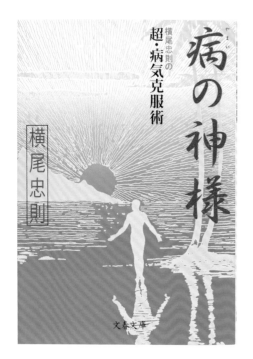

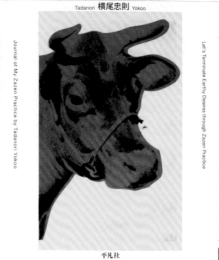

01

02

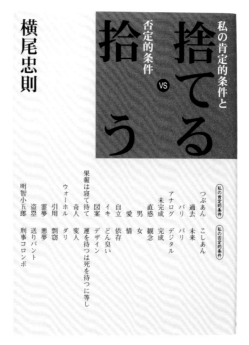

03

04

今のデザイナーはがんばりすぎている。ストイックすぎる。がんばったはいいが、大衆から遊離してしまうと、ただの自己満足になる。自己満足で終わっちゃうと、大衆に嫌われてしまうよ。

05

06

07

08

基本的に自分の本の装幀には、あんまり力を入れない。軽く無責任にやりたいね。だからアンディ・ウォーホルとか、他の人の作品を引用することも多い。『坐禅は心の安楽死』にはウォーホルの「牛の壁紙」を引用した。これは禅の極意「十牛図」を表すためだ。『ぼくは閃きを味方に生きてきた』は、"ひらめき"だから、目をひらめかせて目薬をさした。矢印を入れて、あえてやぼったく通俗的にしている。自分なりのアマチュアリズムだね。『捨てるVS拾う』は文字だけで軽く済ませた。『名画 裸婦感応術』にはピカソの「アヴィニヨンの娘」の絵を借用した。デザインは数秒で決まっちゃったよ。

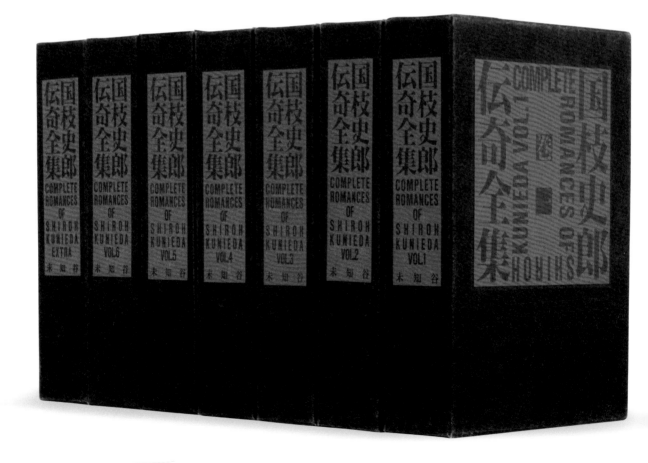

『国枝史郎伝奇全集 巻一−補巻』
未知谷｜1992−93, 95

国枝さんは日本の伝奇小説家だ
から、昔の雰囲気を出したかった。
ボックスのラベルの赤で古さを
出したかったけれど、ぴったり
のインキがなかった。それで特
殊な染料で染めてもらった。文
字はわざわざ活字を買ってきて、
押してラベルを作った。手作り
で大変だったけど、文字だけで
伝奇的な雰囲気を出せたと思う
よ。サラッと仕上げている装幀も
多いが、手間暇かけて自分のこ
だわりを追求することも多い。

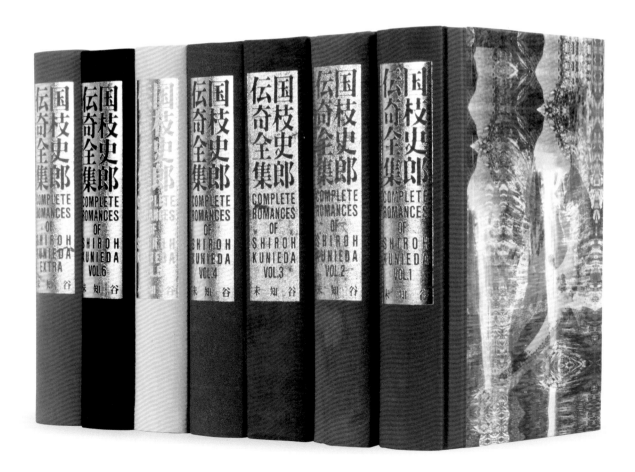

100人いたら100人が否む。
そこにヒントがある。

瀬戸内寂聴全集　伍

新潮社

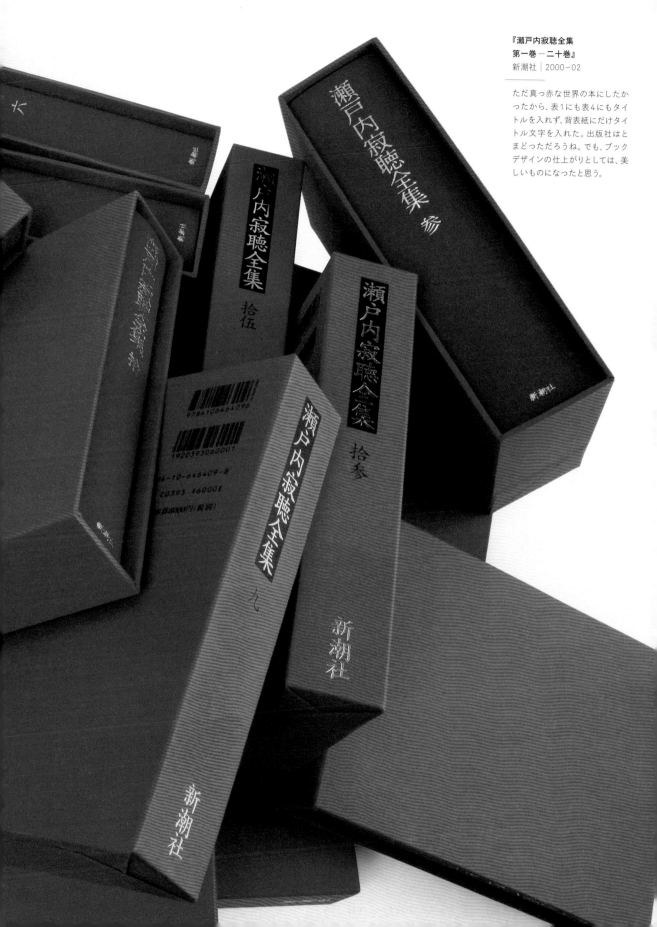

『瀬戸内寂聴全集
第一巻ー二十巻』
新潮社｜2000-02

ただ真っ赤な世界の本にしたか
ったから、表1にも表4にもタイ
トルを入れず、背表紙にだけタイ
トル文字を入れた。出版社はと
まどっただろうね。でも、ブック
デザインの仕上がりとしては、美
しいものになったと思う。

Pin. vol.01

絶対みつかる私だけのビューティーサロン

Niigata 新潟

PP. 424—426
『Pin──絶対みつかる私だけの
ビューティーサロン』
ストーク｜1998−2000

美容雑誌だから、毎回キレイな
女性をモデルに起用して表紙を
デザインした。"モード感"を出し
ているね。写真の上に"＋"とか
"＝"とかの記号を載せて遊んだ。
途中でこの本はポシャっちゃっ
たけれど。

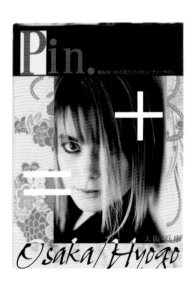

PP. 427−433

『流行通信 OTOKO』

流行通信 │ 1992

ファッション誌『流行通信』の男
性版。以前、1年間『流行通信』を
やって疲れちゃったけど、これは
また気を取り直して創刊から手

掛けた。アートディレクターとし
ての仕事だった。よく出来ていた
と思うのに、3号で終わっちゃっ
て残念だ。幻の本だね。創刊号の
表紙には美輪（明宏）さんに登場
してもらい、あえて男性か女性
かわからないようなビジュアル
にした。センセーショナルなデビ

ュー号にしたかったから。2号目
はテーマがSFだったので、それ
を体現したイラストを使った。3
号目にはモッくん（本木雅弘）に
登場してもらって、表紙も中面
もすべてぼくが撮った。『流行通
信』のときと同じで、一冊ごとに
テーマを設け、レイアウトもそれ

に従って進めている。この雑誌で
はいろんな実験的なことをやっ
たね。ビジュアルを逆さにしたり、
火で燃やしたりとか。燃やした
ページは文字が読みにくかった
んじゃないかな。読者に読んで
もらう、という媚びたスタンスで
はなかったかも知れない。

特集：日本の「占い」

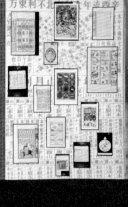

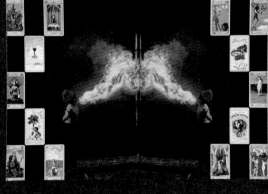

タロット

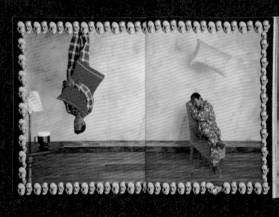

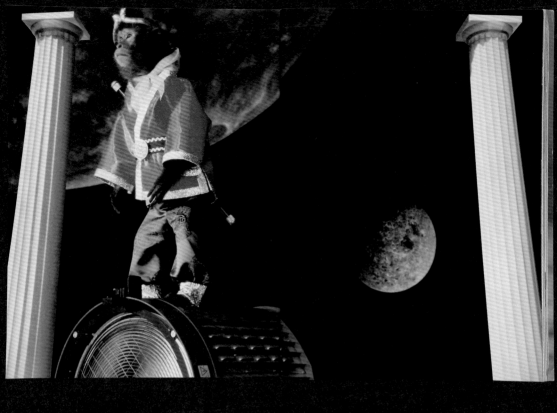

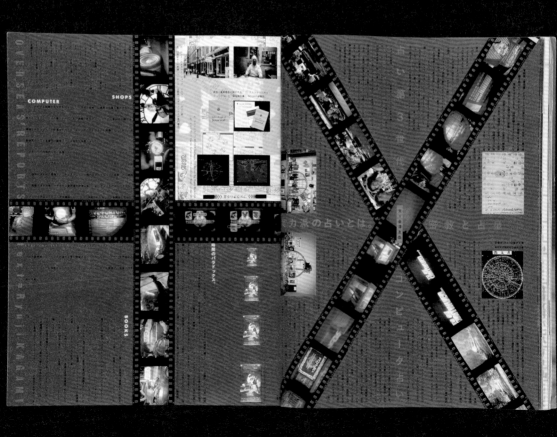

流行通信 男 6月号　平成4年6月1日発行（毎月1回1日）発行

ITIKO

JUNE 1992 6月号　No.20 オトコ

特集

SF的

現在形

SF的視点でいまの世界を見てみれば……
宇宙論、終末論、身体論、コンピュータなど

タルコフスキー、クローネンバーグ
ジュール・ヴェルヌ、レイ・ブラッドベリ、J・G・バラード、他

対談　クリストファー・ロイド vs 竹中直人

連載　構長思想回帰の六天使

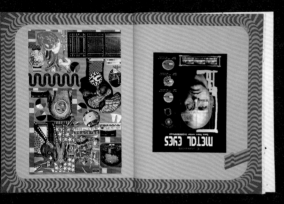

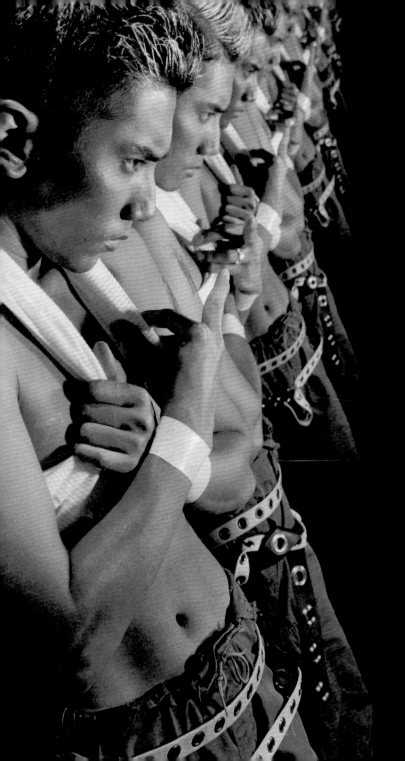

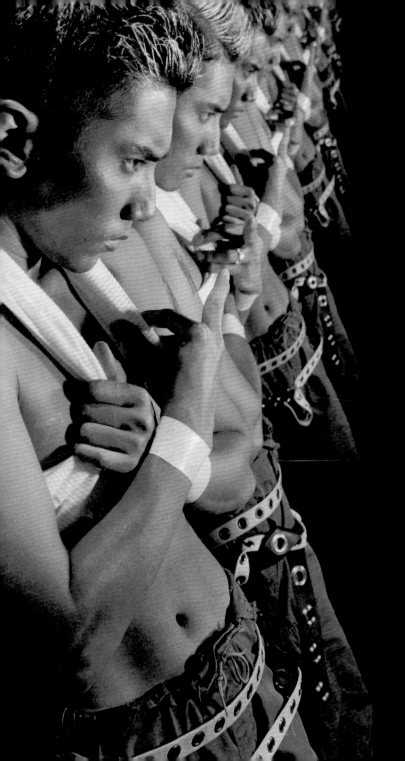
流行通信 男

JULY 1992 7月号 No. 3

7月号　平成4年7月1日発行毎月1回1日発行

OTOKO

®

横尾忠則、初めて
本木雅弘を撮る！

特集：友・・・・「友情」新・考察
僕たちはメディアから友情を教わった。

酒脱漫遊
FASHION SPECIAL

INTERVIEW
野田秀樹、演劇を大いに語る

連載　横尾忠則　帰りたい天使

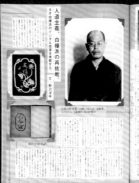
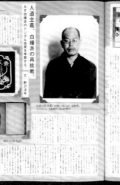

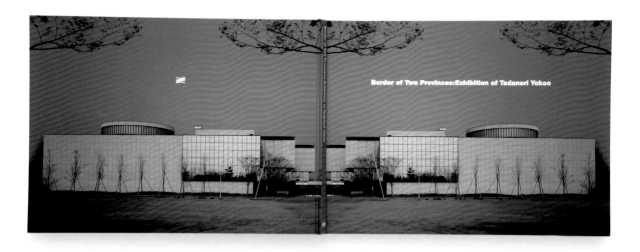

Border of Two Provinces:Exhibition of Tadanori Yokoo

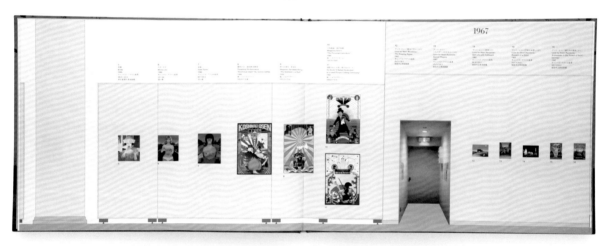

1967

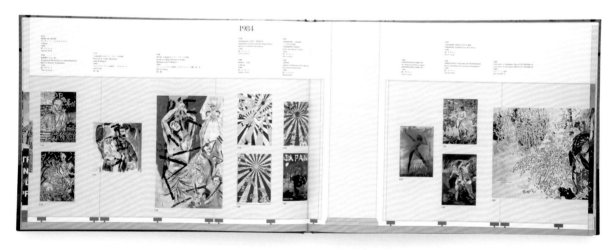

1984

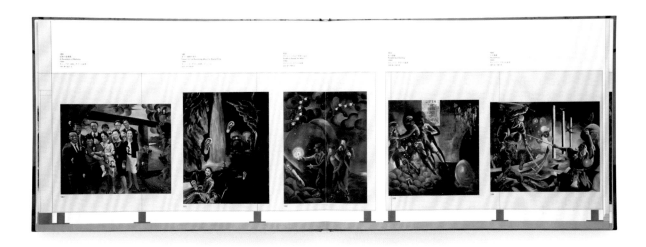

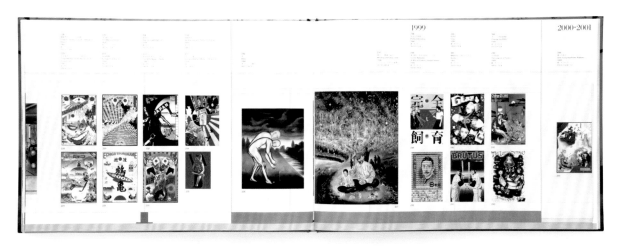

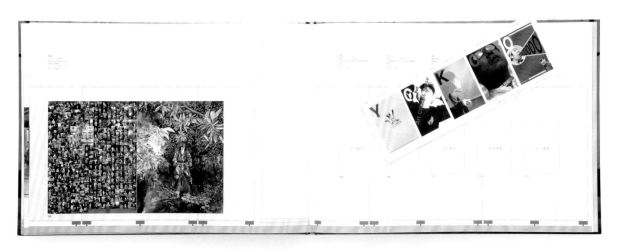

『横尾忠則　二つの境域』
富山県立近代美術館│2001

富山県立近代美術館で開いたぼくの展覧会図録だ。美術館の展示の壁を写真に撮って、そのまま使った。1ページずつ仕上げるのは大変だったけれど、素材が簡単に集まったから、わりとすぐに出来上がった。こうして見ると、作品が切れていたり、壁がそのまま写っていたり、ぼくの横着な性格がそのまま出ているなあ。あんまり真剣に考えるのは、もともと好きじゃない。粘着力がないんだな。「ズルして、手抜きしてできないかな？」っていつも思っているくらいだから。

PP. 436-439│『東京Y字路』
国書刊行会│2009
AD: 横尾忠則
D: 相島大地（ヨコオズサーカス）

———

ぼくにとって"Y字路"は大切な
テーマ。Y字路で人が完璧に消え
る瞬間を待って、シャッターを押
す。銀座とかいろんな街に行って、
カメラを持ったままじーっと何
十分もそこで待つんだ。Y字路だ
から、片方の道で人がいなくなっ
ても、また片方から人が出てきち
ゃう。おばあちゃんがゆっくり歩
いてくると、おんぶしてあっちに
連れて行ってあげようかと思う
こともあったよ。この本はそん
な風に少しずつ撮り集めて、2年
間かけて作った。こういうときは
粘着質になれる。不思議だな。こ
れでバランス取れているのかな？

016

017

030

031

042

043

058

059

064

065

072

073

437

102

103

116

117

122

123

136

137

438

140　　　　　　　　　　　　　　　　　　　　　141

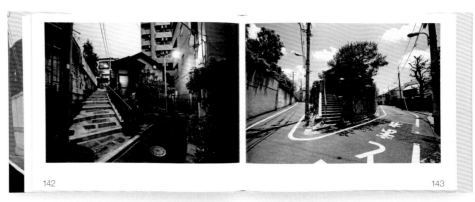

142　　　　　　　　　　　　　　　　　　　　　143

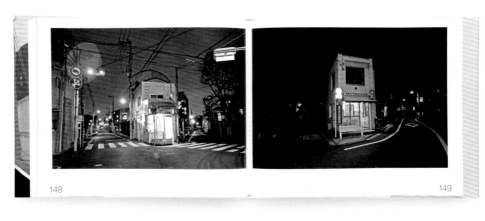

148　　　　　　　　　　　　　　　　　　　　　149

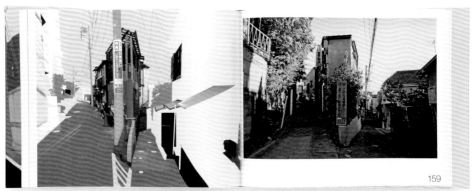

159

美しいお経

瀬戸内寂聴

瀬戸内寂聴

嶋中書店

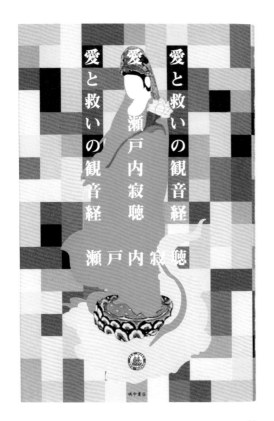

02

03

テーマが"お経"とか"観音様"だからといって、抹香くさいデザインにしちゃったら売れない。若い人をターゲットにしたかったから、ポップできれいなデザインに仕上げた。どの本も同じように美しいモザイクで表現している。

04

源氏絵語

横　忠則

02

01｜『横尾忠則 源氏絵語』
飛鳥新社｜1991

02｜『ぶるうらんど』
文藝春秋｜2008

『横尾忠則 源氏絵語』には挿絵をいっぱい入れて、コラージュした。『ぶるうらんど』は初めてのぼくの小説だ。自分の本だから、そっけない装幀にしたかった。小説に登場する主人公が歌うのが好きなので、カバーと表紙は五線譜風にして、見返しにト音記号を入れた。装幀全体で"音楽"をイメージさせている。

03｜『独特老人』
筑摩書房｜2001

後藤（繁雄）さんから依頼が来た仕事。金魚が泳いでいて、涼しげなデザインにした。きっと夏に作ったんじゃないかな。制作しているときの季節感って、作品にも出るよね。

03

ISBN978-4-585-05337-8

C0095 ¥2800E

定価（本体2,800円＋税）

みも迷いも若者の特技だと思えば気にすることないですよ。
皆そうして大人になっていくわけだから、ぼくなんかも悩み
と迷いの天才だったてすよ。悩みも迷いもないところには進歩
もないと思って好きな仕事なら何でもいい　見つけてやって下さい

勉誠出版

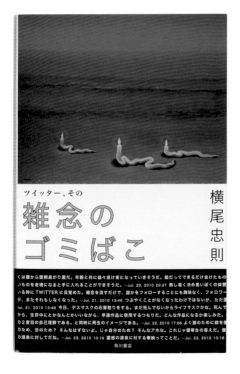

ツイッター、その
雑念の
ゴミばこ
横尾忠則

くは頭から面側島がり屋だ。年齢と共に益々怠け者になっていきそうだ。絵ってできるだけ怠けたもの
ものを老褪色になると手に入れることができそうだ。—Jul. 20, 2010 20:37 熱し暑く冷め悪いぼくの体質
いる時にTWITTERに目覚めた。雑念を流すだけで、誰かをフォローすることにも興味なく、フォロワー
が、またそれもしなくなった。—Jul. 21, 2010 13:46 つぶやくことがなくなったわけではないが、ただ面
Jul. 21, 2010 13:49 今日、デスマスクの石膏取りをする。まだ死んでないからライフマスクだ。死んで
から、生存中にとかなんとかいいながら、早速作品に使用するつもりだ。どんな作品になるか楽しみだ。
ヵ2度目の自己埋葬である。と同時に再生のイメージである。—Jul. 22, 2010 17:06 よく誰のために絵を
ためか、世のため？ そんなはずないよ。じゃ自分のため？ そんなアホな。これじゃ優等生の答えだ。頭
ん源泉に対してだね。—Jul. 23, 2010 10:16 葷念の源泉に対する奉納ってことだ。—Jul. 23, 2010 10:16

角川書店

TWITTER,
a trash can of
worldly thoughts

TADANORI YOKOO

become lazier as I'm getting older. I hope my paintings will look as lazy as possi
fe, I think I will be able to get what I wasn't able to with my youth. —Jul. 20, 2010 20
y, I fell for TWITTER while I wasn't feeling well, wasting my time in foggy state a
ghts, wasn't interested in following anyone, and didn't pay attention to my follower
from time to time, but I don't even do that anymore. —Jul. 21, 2010 13:46 It's not tha
ing lazy to do so. How to act lazily will be my theme from now on. —Jul. 21, 2010 13
blaster, or a life mask since I'm not dead yet. People don't want to cast a death ma
I'll do it while I'm still alive and put it into my art piece. Looking forward to seei
in Italy. —Jul. 22, 2010 17:06 Self-burial, first I since 1967, simultaneously, an image

Kadokawa Shoten Publishing

01

P. 444 │『悩みも迷いも若者の
特技だと思えば気にすること
ないですよ。皆そうして大人に
なっていくわけだから。
ぼくなんかも悩みと迷いの
天才だったですよ。
悩みも迷いもないところには
進歩もないと思って
好きな仕事なら何でもいい。
見つけてやって下さい。』
勉誠出版 │ 2007

世界一長いタイトルかもしれな
い。よく出版社が許したよね。い
ろんなところで大変だったんじ
やないかな。タイトルが長いから、
絵や写真を入れずに、文字だけ
で勝負した。

P. 445 │『場所』
新潮社 │ 2001

カバーには穴があいているね。瀬
戸内さんの本はよく売れるので、
装幀にもお金が掛けられ、遊べる。

01 │『ツイッター、その
雑念のごみばこ』
角川書店 │ 2011

最近は自分の本には画家の絵を
使うことにしているんだ。サルバ
ドール・ダリの絵をさらりと引用
した。

02 │『ポルト・リガトの館』
文藝春秋 │ 2010

これもダリの絵を引用したもの。
『ぶるうらんど』に続いて2冊目
の小説集だ。『ポルト・リガトの
館』というのはダリの家のことだ。
だから、ダリのポルト・リガトを
舞台にした絵を使っている。

02

自分の中で説明できるか。
それが何を言わんとしているのか消化できているか。
デザインには、そういう造形感覚が必要だ。
佇まいをわかってデザインしないと、
美しいものにはならない。

ISBN4-479-50013-8 C0070 ¥1200E 定価1,200円

『もっと面白い廣告』
大和書房 | 1984

力士の化粧まわしのデザインを
依頼されることがある。これは、
隆の里から依頼されてデザイン

した化粧まわしをそのまま使っ
た。図柄は巌流島の武蔵と小五
郎の決闘のシーンだ。"化粧まわ
し＝力士の自己PR"だから、『も
っと面白い廣告』というこのタイ
トルにぴったりだった。

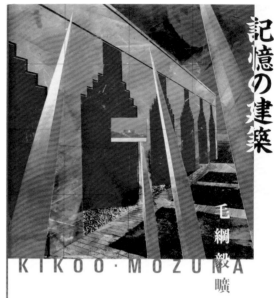

01｜『記憶の建築　The Works of Monta Mozuna Kikoo』
PARCO出版局｜1986

タイトルが『記憶の建築』だったので、毛綱さんの建築写真をデザイン的に処理して装幀に使った。表1と表4を反転させ、色を変えている。

02｜『チェルノブイリ食糧汚染』
講談社｜1988

放射線を計測するガイガーカウンターを"×"の形にして、"原発NO"を訴えた。牛が牧場で草を食べているイラストを描き、環境汚染の恐怖をビジュアルで表している。のどかな牧場のはずなの

に、どこか不気味さを感じさせる版ズレのような色合いにして、恐怖感を高めた。表4では"×"の形のガイガーカウンターを思い切り大きく配置し、よりストレートに伝えている。

TADANORI

横尾忠則GRAPHIC大全

ALL ABOUT TADANORI YOKOO AND HIS GRAPHIC WORKS

YOKOO

上からタイトル文字を読んでい
くと、ぼくの名前になる。アメリ
カのポップアーティストのジャ
スパー・ジョーンズの数字を重
ねた作品の引用だ。

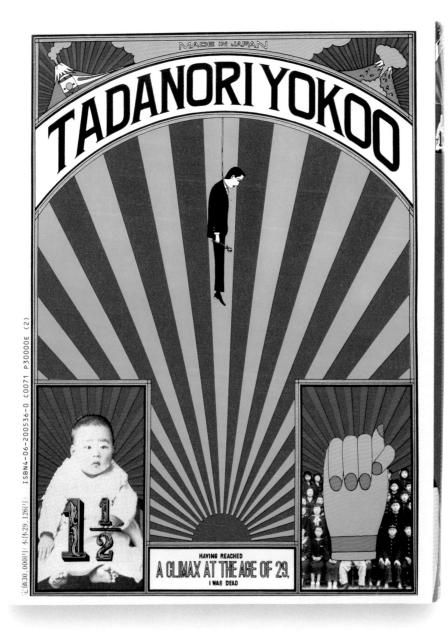

01 │『神聖空間縁起』
住まいの図書館出版局 │ 1989

ものすごい数のドローイングが
入っている。毛綱さんは宗教的
な考えに基づいて建築をデザイ
ンする人なので、神道的・仏教的
なものにキリスト教的な要素を
混在させた。世界の宗教をミッ
クスさせることで、彼の考え方を
表したかった。

01

01

高橋さんの歴史大河小説。『大河伝奇小説 新・竜の柩〈下〉』のデザインは、サンタナのアルバム「ロータスの伝説」に使った絵を流用している。

02

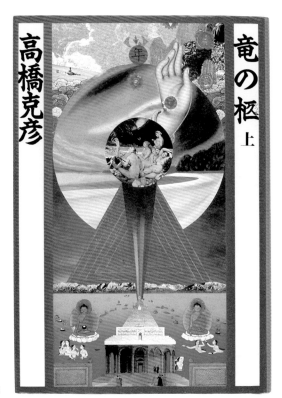

高橋克彦　竜の枢 上

03　04

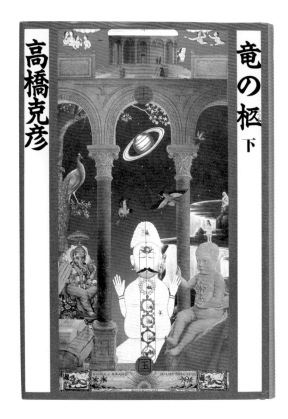

高橋克彦　竜の枢 下

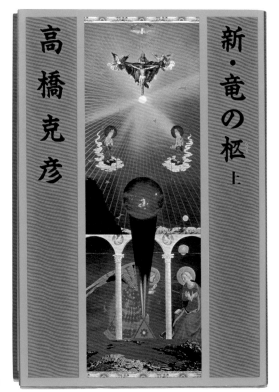

高橋克彦　新・竜の枢 上

05　06

高橋克彦　新・竜の枢 下

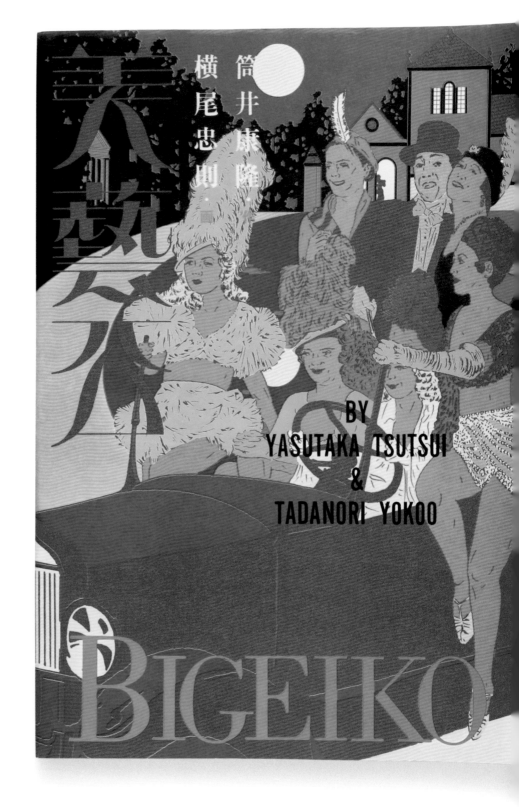

PP. 456-462
『美藝公』
文藝春秋｜1981

この筒井さんの『美藝公』は、中のデザインが面白い。映画産業の夢とロマンに満ちた活動写真の小説なので、架空の映画ポスターをたくさん制作して1枚ずつ撮影した。モデルはわざわざ本物の俳優さんに依頼してポーズをとってもらい、それをビジュアルに使っている。全部架空のことなのに、あたかも、そんな映画スターが存在したかのように作るところがミソだった。写真、イラスト、架空のポスターにいろんな手法を使っているのもポイントだ。

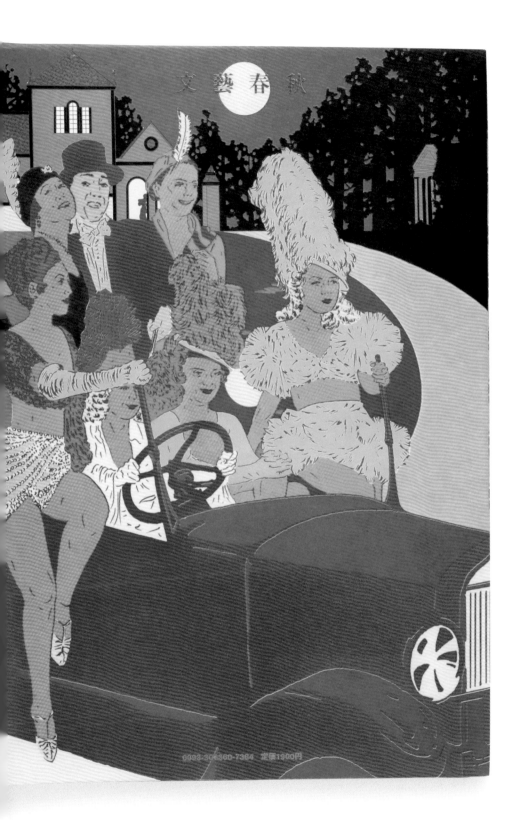

文藝春秋

9083-304360-7384　定価1900円

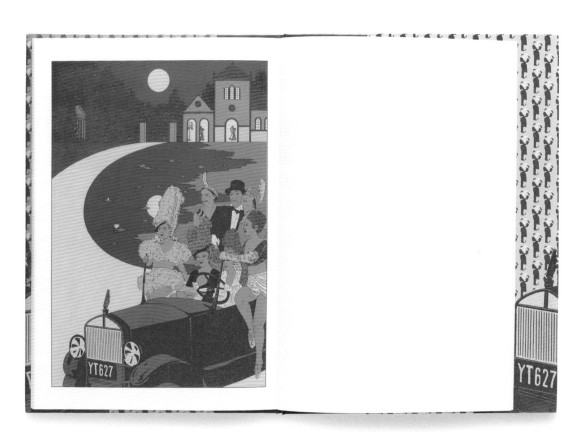

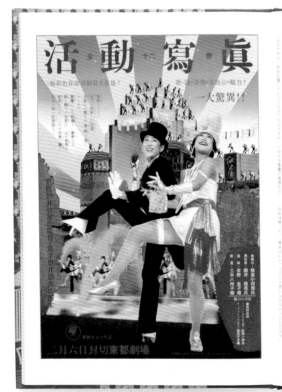

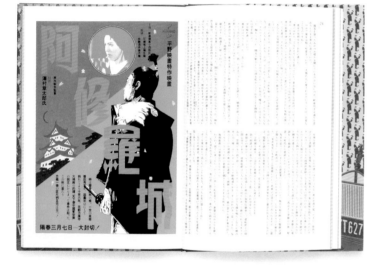

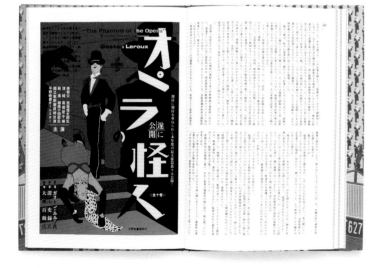

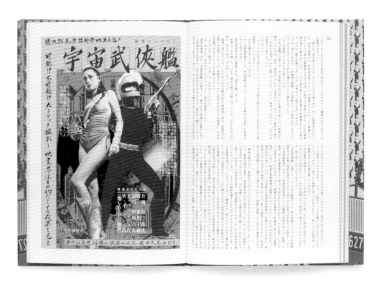

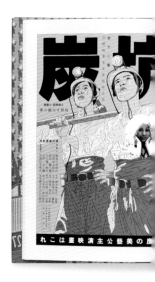

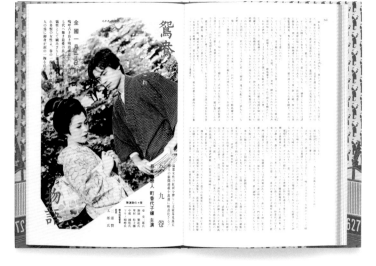

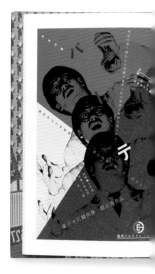

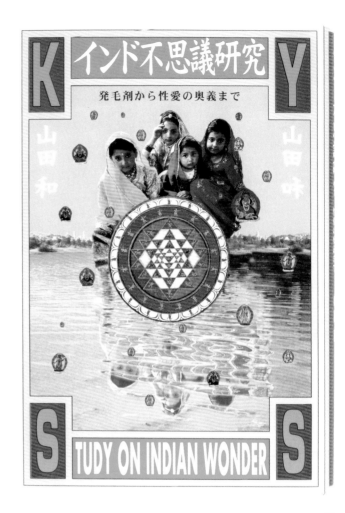

01

01 | 『インド不思議研究——
発毛剤から性愛の奥義まで』
平凡社 | 2002

このインドの本も山田さんの著
書だ。インドの珍品とか奇習とか
を集めた本なので、インドの雰囲
気がダイレクトに伝わるビジュ
アルにした。

『坂口安吾全集 1－15巻』
筑摩書房 │ 1989−91

まず、フォーマットを決めて、毎
回のビジョンはバラバラにした。
過去のストックの流用だから、
「あれを使おう」と瞬時にできる
"5秒デザイン"だ。ストックから
使うと、ひとつずつ違うビジュア
ルが作れるし、簡単なのに完成
度が高く見えるデザインになる。

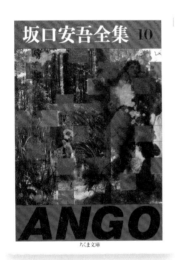

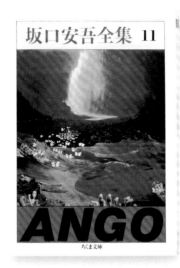

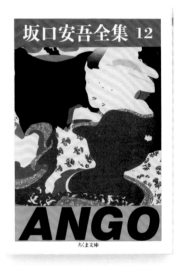

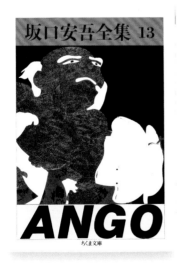

『鴻池運輸130年史 Vol.1』
鴻池運輸 | 2010

ここの社長さんがぼくのコレクターだったので、社史の装幀を依頼された。開くと、中身はごく普通の社史なんだけどね。こんな表紙の社史はほかにはないと言ってもいいかも知れない。好きにやらせてもらった仕事だ。

467

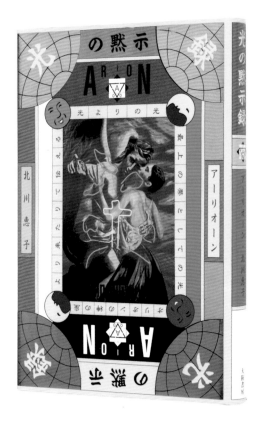

01

01｜『光の黙示録』
大陸書房｜1988

天使について書かれている本で、
当時はこういう内容のものが多
く依頼された。今なら断るかも知
れないけれど、時間をかけて楽し
んで作ったよ。

02

02 ｜『飛雲城伝説1 孤児記』
03 ｜『飛雲城伝説2 女神記』
04 ｜『飛雲城伝説3 東西記』
講談社｜1995−96

05 ｜『飛雲城伝説』
講談社｜2002

半村さんの時代伝奇ロマンなん
だけど、今見ると、エレガント
できれいなデザインだね。これ
も額縁デザインだ。ベースには
パソコンで作ったストライプを
横縞にして使い、その上に天使
や神様のイラストをはめ込んだ。
色の美しさが際立っている。

03

04

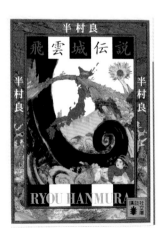

05

横尾少年

横尾忠則昭和少年時代

大満足特大号

特集
豪華四色刷堂々七十二頁
附録
倉林靖氏による解説

TADANORI YOKOO
POSTMAN

郵便少年 横尾忠則

ゆーびんでーす！

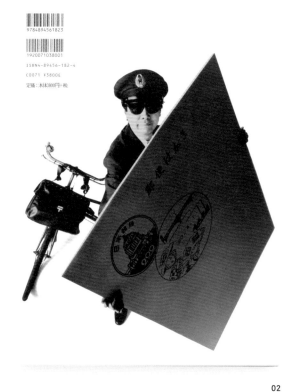

9784894561823

ISBN4-89456-182-4
C0071 ¥3800E
定価：本体3800円＋税

02

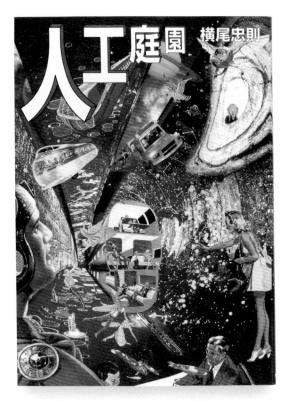

人工庭園 横尾忠則

03

02｜『**郵便少年 横尾忠則**』
角川春樹事務所｜2000

「郵便屋さんになりたい」って子
どもの頃から思ってたから、この
表紙の撮影のときはずっと顔が
ゆるみっぱなしだった。以前、大
阪中央郵便局の一日局長をやっ
たことがある。本当にやりたかっ
たのは、局長ではなく郵便屋さん
だったんだけれど、それでも嬉し
かった。この本は、ぼくがいろん
な人に手紙を出して、その返事を
ずらり紹介した一冊だ。

01｜『**横尾少年**』
角川書店｜1994

できれば自分の子どもの頃の顔
に仕上げたかったんだけど、資
料になりそうな、年齢的にぴっ
たり合う写真がなかった。それ
で、それくらいの年齢の男の子に
ポーズをとらせて撮影し、ぼくの
顔と合成した。だから不思議な
ミックス感があるな。デザインは
あえて素人っぽく仕上げている。
ぼくなりのアマチュアリズムだ。

03｜『**人工庭園**』
文藝春秋｜2008

ぼくのエッセイと、それに対す
る作品105点を収録した画文集。
宇宙的な絵を装幀に使っている。

人の一生月に添いての旅なり。突き

杖の旅なり。生涯の杖となりての夫婦なり。旅

頭を杖とし杖突きせり。夫婦かな。この旅はめ

でたきかな。ほっほっほっ。月が照るとは日が

ある証し、明かし旅路の夫婦明石、ほっほっ

ほっほっ。明かし巻き有明の産なり。まてがい

に似たる貝柱、ほっほっほっ。総角の輪撮りて

も尚若し結びし契り。ちぎり切れぬがそは夫

婦、ほっほっほっ、風の波間の月立てる。

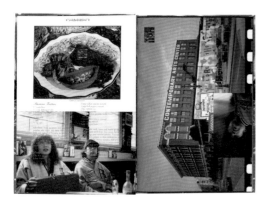

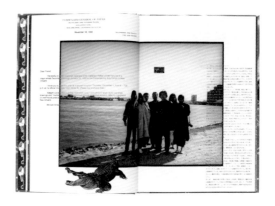

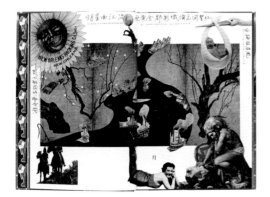

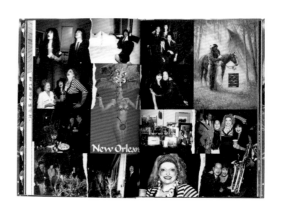

写植が好き。
活字が好き。
一文字一文字、
写して書くのが好きだった。
印刷会社に入って、
暇なときに現場を見て、
印刷技術を身につけた。

『横尾忠則 三日月旅行』
翔泳社｜1995

ニューオーリンズで開催した展覧会に合わせてまとめた本で、日記をビジュアル化した。この街はクレセント・シティと呼ばれているので、三日月に天女が座っている古い絵画を拝借した。

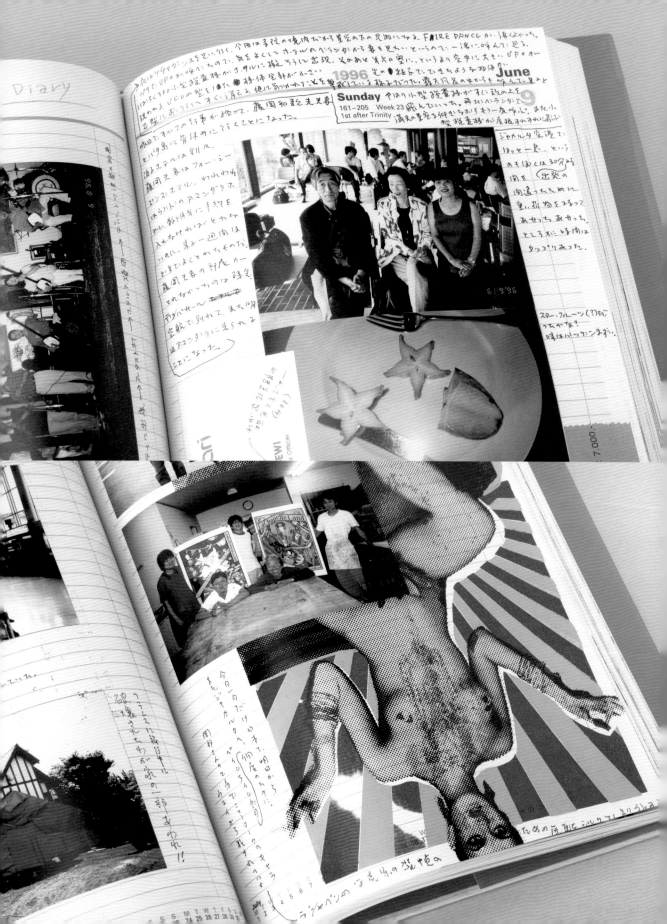

『Photo Photo Everyday』
筑摩書房 | 1999

このときは、毎日会う人会う人に
写真を撮らせてもらった。その日
のうちに現像して、次の日にアル
バムにまとめる。それを1年間ず
っと続けた。誰にも有無をいわ
せず、撮らせてもらったよ。こん
な面倒なこと、よく1年間も続い
たなあ。

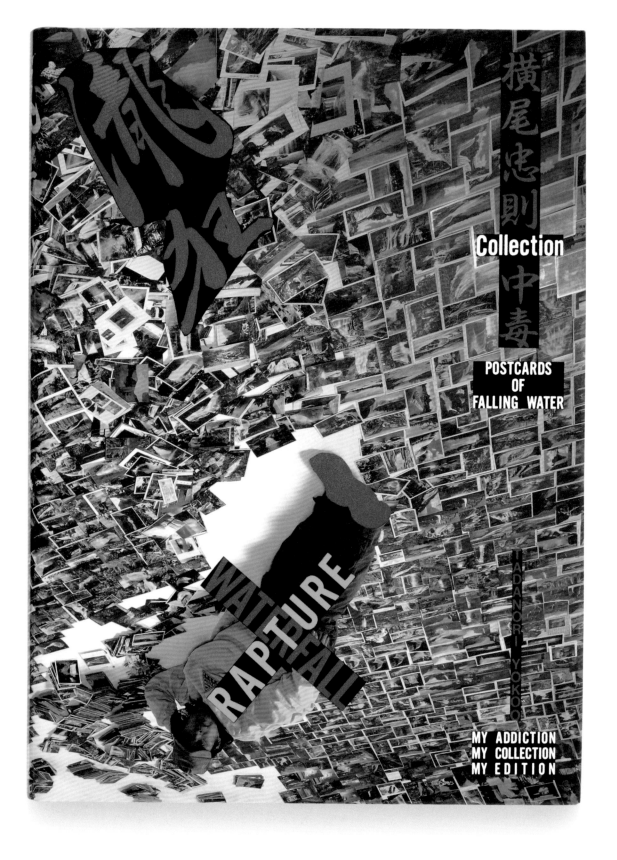

Collection

POSTCARDS
OF
FALLING WATER

MY ADDICTION
MY COLLECTION
MY EDITION

『滝狂──
横尾忠則Collection 中毒』
新潮社 | 1996

滝の絵を描き始めて20年以上に
なる。コレクション魂に火がつい
て、現在は滝のポストカードの
インスタレーションをやってい
る。滝はもうぼくにとって、ライ
フワークのひとつだ。撮影のとき
は、新潮社のスタジオにこもって、
1万数千点の滝の写真を並べた。
伊豆半島の旅館でも並べた。レ
イアウトが大変だったし、しんど
かったなあ。

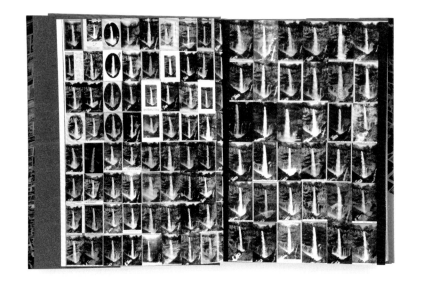

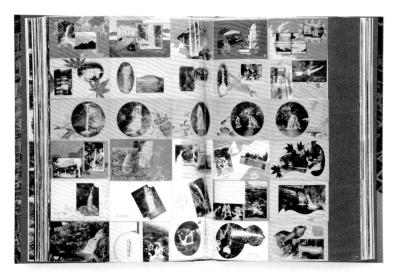

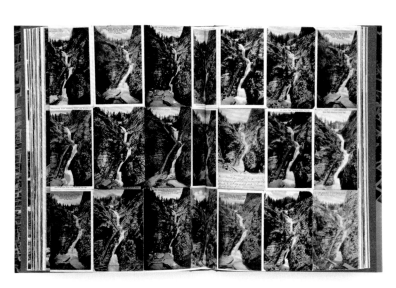

01 │ 『吉祥招福　招猫画報』
エー・ジー出版 │ 1997

荒俣さんの招猫の本で、太陽か
ら招猫がずらっと並んでいるよ
うな効果を出した。

02 『横尾忠則の仕事と周辺』
六曜社｜1999

ジャパン・ソサエティーでの講演
でニューヨークへ行ったり、ビエ
ンナーレ審査のためにチェコへ
行ったり。そのときの日記をまと
めたもの。

479

02

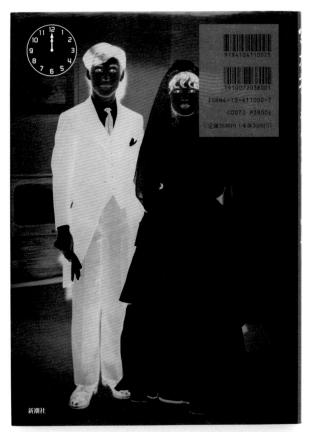

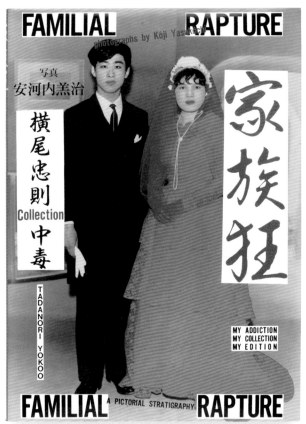

『家族狂──横尾忠則
Collection 中毒』
新潮社｜1996

1970年頃から家族写真を撮って
もらうようになった。カメラマン
の安河内羔治さんが松屋銀座に
写真館を持っていて、25年間ず
っと撮ってもらっている。ぼくに
とっても、ぼくの家族にとっても、
大切な歴史だ。

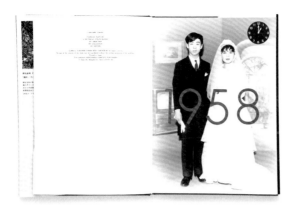

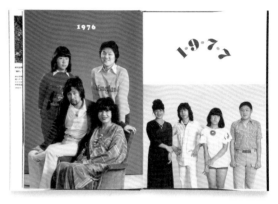

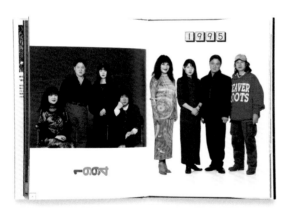

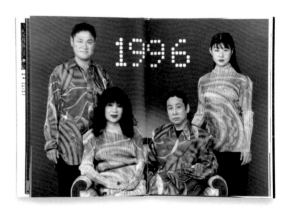

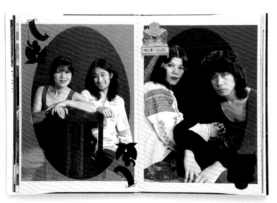

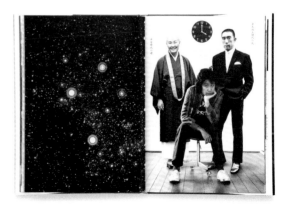

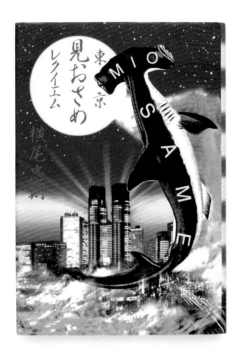

01

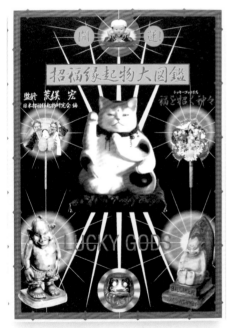

02

01 『東京見おさめレクイエム』
朝日新聞社 | 1997

文学や映画などに描かれているかつての東京について綴った、ぼくのエッセイ集。表紙は、東京が大洪水になっているという予言的な絵。「ジョーズ」みたいに、東京湾でサメが大暴れしている

んだ。表4では、なぜかサメが輪になっている。タイトルの「見おさめ」という言葉から日本沈没を想定した、装幀だ。

02 『開運! 招福縁起物大図鑑』
ワールドマガジン社 | 1997

荒俣さんの監修による縁起物研究&鑑賞本。荒俣さんのコレクションも登場する。招き猫などのラッキーグッズを登場させて、後光のように光を照らした。いかにも「ありがたや」という感じだね。

03 『日本人が書かなかった日本』
イースト・プレス | 1998

イアン・リトルウッドという外国人から見た、日本のイメージをまとめている。海外の作家なので、バタくさく仕上げた。サムライや芸者など、わかりやすい日本らしさを表した。

01

02

宝塚に夢中になっていた頃に手掛けたものだ。大浦さんは宝塚の中でもいちばんと言ってもいいくらいダンスが上手い人で、ぼくは彼女の大ファンだった。ある日たまたま新幹線の中で彼女の本を読んでいたら、「横尾さんの本が好き」って書いてあった。嬉しかったね。それがキッカケで親しくなった。彼女のポスターやCDもデザインしたけれど、つい数年前に亡くなってしまった。残念でならなかった。

"晴れたあともまた晴れる"というポジティブな意味合いをこのタイトルで表した。だから太陽がふたつ並んでいる。

朝日新聞の連載中に登場した街に実際に訪ねて行き、当時の街とどう変わったかをレポート。短い文章で紹介した、もうひとつの「見おさめ」だ。

横尾忠則

東京おさめレクイエム

光文社知恵の森文庫

原発がテーマだったので、骸骨をルーレットに見立てて原発への反発を表現した。骸骨のシルエットに原発のマークを引用しただけで、メッセージが伝わるでしょう。我ながら上手いアイデアだと思ったね。反響も大きかったよ。ぼくはいつも、"死"と"生"というテーマを意識している。

『うろつき夜太』の編集者から依頼された単行本。『話の特集』の"友だちシリーズ"のイラストを流用している。

みうらさんだから、ちょっとおふざけ。彼は自分でデザインできるんだから自分でやればいいと思うんだけど、頼まれるとつい受けちゃう。画面に散乱している口はP.485のターザンの口とも無関係じゃなさそうだね。

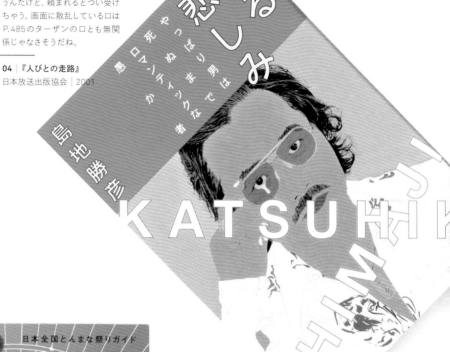

02

03

04

01

01 | 『芸術ウソつかない
横尾忠則対談集』
筑摩書房｜2011

「芸術ウソ」で言葉を切ったところがミソ。芸術ってウソばかりつくでしょ。何でも芸術って言えば聞こえがいいし。タイトルでもう、ウソついてるよね。

02

03

02 | 『深沢七郎コレクション 流』
03 | 『深沢七郎コレクション 転』
筑摩書房｜2010

深沢さんが今川焼屋を始めたとき、ぼくが包装紙をデザインした。でも買いに来るお客さんに「包装紙で包まないで、新聞紙で包んで。この包装紙はきれいなまま欲しい」ってリクエストされることが多かったので、1枚ずつあげていたらしい。これじゃ、包装紙の意味ないよね。そのときの包装紙のデザインをこの装幀に再び反復させた。

大阪芸術大学　小池一夫　キャラクター造形学

大阪芸術大学芸術学部
キャラクター造形学科
学科長・教授
小池　一夫

Character Creative Arts

Professor and the Chairman of,
Character Creative Arts Department,
Osaka University of Arts,
Kazuo Koike

01 │『大阪芸術大学
小池一夫のキャラクター造形学』
大阪芸術大学｜2006

小池さんが大阪芸術大学の教科
書代わりに使いたいと言って、依
頼されたもの。「キャラクター造
形学」なので、小池さんが原作の
『子連れ狼』をテーマにした。小
池さん的な劇画タッチのイラス
トに仕上げている。

04

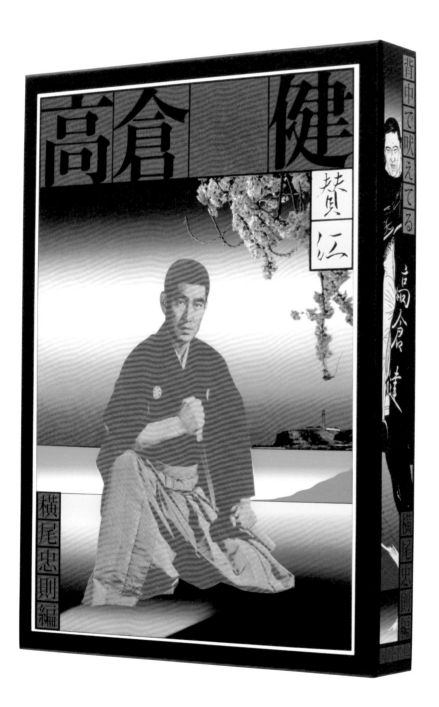
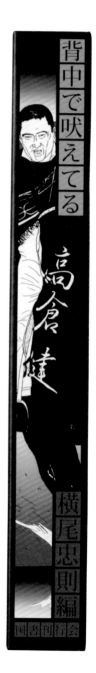

『憂魂、高倉健』
国書刊行会 | 2009

1971年に刊行されたけれど、結局書店に並ばなかった健さんの幻の豪華本。完全リニューアル版としてようやく日の目を見た。赤やピンク、黄色などポップな色を使い、タイトルを枠の中に収めた。異質感が出て目を引いた。表4も同じフォーマットにし、カラー写真を大きく使った。

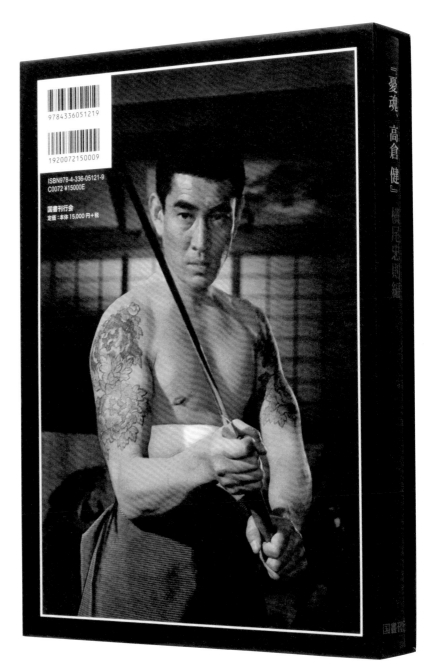

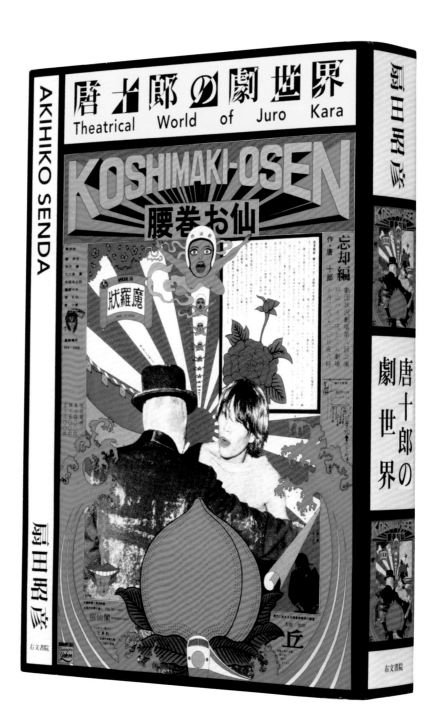

絵でも版画でも写真でも、何度も反復させるのが好きだ。

昔作ったものを、また何かで登場させることが多い。

これはぼくのアート感覚だけどね。

紙にデザインすること、キャンバスに油絵の具で描くこと。

素材とツールが変わるだけ。創造は同じことだ。

『唐十郎の劇世界』
右文書院｜2007

唐十郎さんの多彩な才能を扇田さんがまとめた本。状況劇場の腰巻お仙を使ったんだけど、あまりにぴったりでほかでは使えないな。黒いラインはシャネルの香水のパッケージイメージから拝借した。黒で引き締めることで緊張感が生まれた。

01

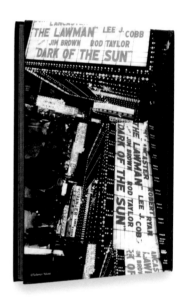

01│『**DAIDO MORIYAMA**』
RM│2007

スペインのアンダルシア現代美術センターで開催された、森山大道さんの回顧展の図録。手に持っているのは、状況劇場の腰巻お仙のポスター。写真はモノクロだったんだけど、ポスターがカラーだったので、後から着色して色をのせた。

02│『**太陽が沈む前に**』
太田出版│2007

これも1970年初めに制作した版画を使っている。時代を超えて反復しているんだ。デザインというよりアートだね。太陽が海に沈むときに形が歪むでしょ。その様子を表現したかった。

03│『**アジアに堕ちた男──
愛とドラッグをめぐる旅**』
太田出版│2007

アメリカの作家の単行本。1970年初めに制作した版画を、ここでも流用している。

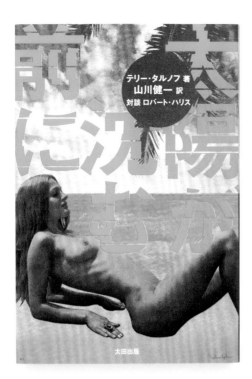

テリー・タルノフ 著
山川健一 訳
対談 ロバート・ハリス

太田出版

ISBN978-4-7783-1065-3
C0095 ¥1600E

定価（本体1600円＋税）
太田出版

02

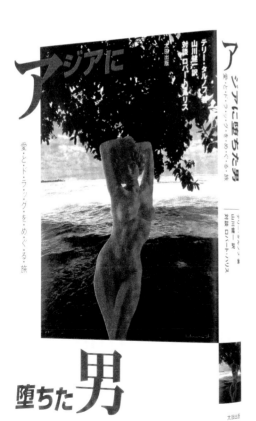

ア
ジ
ア
に
堕
ち
た
男

愛・と・ド・ラ・ッ・グ・を・め・ぐ・る・旅

テリー・タルノフ 著
山川健一 訳
対談 ロバート・ハリス

太田出版

堕ちた男

03

495

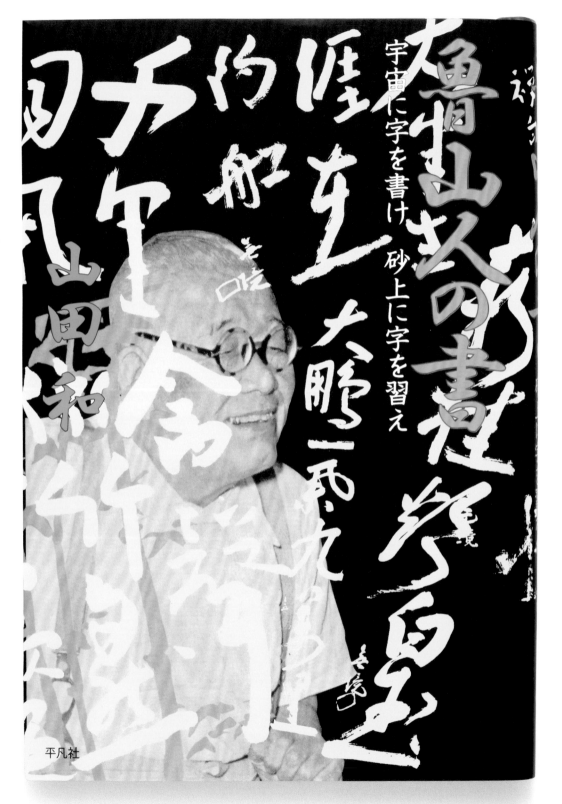

平凡社

01｜『魯山人の書——
宇宙に字を書け
砂上に字を習え』
平凡社｜2010

魯山人の文字をタイポグラフィ
として使っている。タイトルがピ
ンクなんて、ちょっとわかりにく
いよねぇ。黄色いタイポグラフィ
が目立ってしまったけど、それは
それでいい。

03

02

02｜『歌舞伎を救った男——
マッカーサーの副官
フォービアン・バワーズ』
集英社｜1998

歌舞伎の写真とフォービアン・バ
ワーズのポートレートを用い、日
本的な要素たっぷりにデザイン。

03｜『欲望百科——7色の
コンドームから美容整形まで』
光文社｜1998

1960年代から手掛けていた「ピ
ンクガールズ・シリーズ」をここ
で復活させた。このキャラクター
はイラストだけじゃなく、グッズ
やアートフィギュアにもなって
いるよ。いろんな人の本で登場さ
せている。

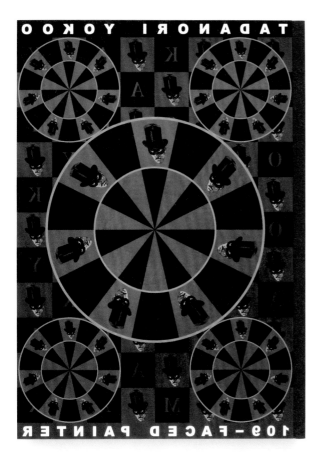

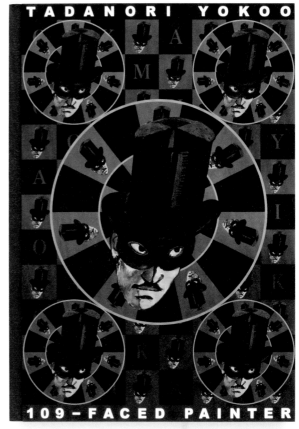

←01

01 │ 『BRUTUS』
マガジンハウス │ 1999
―――
このときの編集者の頼み方が面
白かった。「少年マガジンを作る
ような感じで」というリクエスト
なんだ。それで、『少年マガジン』
のお岩さんが表紙になっている
絵と同じように、耳なし芳一のよ
うな文字を野球選手の体全体に
書いた。そしたらバットが卒塔
婆みたいになっちゃった。これも、
ぼくの無意識が"死"を暗示させ
ているのかな?

02 │ 『横尾忠則 絵人百九面相』
岡山県立美術館・
高知県立美術館 │ 2011
―――
スタイルの違う109点の出品作を
収めていることから、「百九面相」
というタイトルにした。ビジュア
ルに二十面相を使った。意味は
わかるよね。二十面相は変装の名
人だからね。ちょっとした遊びの
デザインだ。

ちょっとした遊びを入れるのが好きだ。
ちょっとのユーモアと謎と
秘密を取り入れて読者をだましたり。
10代の頃に読んだ江戸川乱歩の本が、
きっと想像の水脈になっているのだろう。

9784336052285

1920071120003

ISBN978-4-336-05228-5
C0071 ¥12000E
国書刊行会
定価:本体 12000 円+税

The Complete Posters of TADANORI YOKOO

横尾忠則全ポスター

国書刊行会

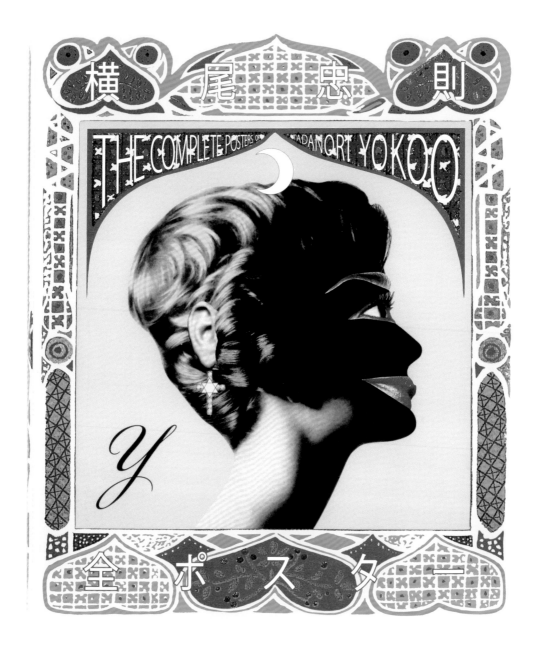

『横尾忠則全ポスター』
国書刊行会 ｜ 2010

高校2年生の頃の作品から最近
のものまで、ぼくのポスターが
900点ほど収録されている。アラ
ビア的なイメージは、ぼくがアラ
ビアンナイトが大好きで、子ども
の頃からの憧れだからね。アラ
ビアンナイトほど神秘的でエロ
ティックな冒険物語はないよ。

9784336050724

1920071038001

ISBN978-4-336-05072-4
C0071 ¥3800E

国書刊行会
定価：本体３８００円＋税

!TADANORI YOKOO BE ADVENTUROUS!

TADANORI YOKOO BE ADVENTUROUS 冒険王 横尾忠則 国書刊行会

『冒険王・横尾忠則』
国書刊行会｜2008

これまでの出品作品など、約600
点を収録。ここでもアラビックな
嗜好をちょっと反映させたかっ

たので、唐草模様風のパターンを
使って額縁にしている。表4は鏡
のイメージで、これと同じデザイ
ンのポスターでは、鏡用紙を使用
したので、ちゃんと写ったんだ。

日本美術の歴史

辻惟雄

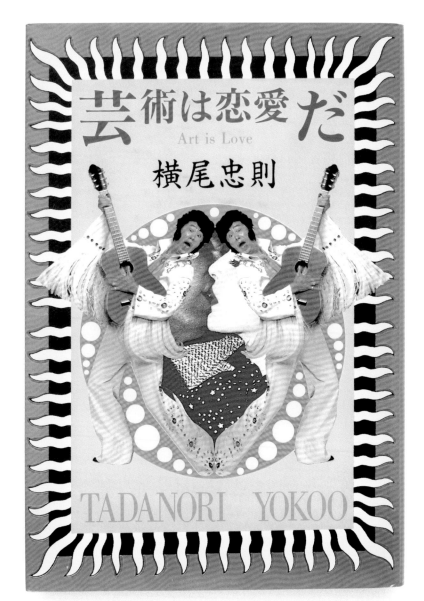

01 | 『日本美術の歴史』
東京大学出版会 | 2005

日本美術の歴史なので、装幀の
モチーフにも幅を持たせた。中心
にしたのは岡本太郎さんの作品、
「傷ついた腕」。それに、およそ似
つかわしくない仏像やポップな
イラストを組み合わせている。表
紙は色をあまり使えなかったた
め、いっそスミだけにしちゃえと
思い、カバーをそのままシルエッ
トで表現した。

02 | 『芸術は恋愛だ』
PHP研究所 | 1992

ぼくのエッセイ集。プレスリーに
扮して撮影したんだよ。燃えてい
る感じを全面に出したかったか
ら、額縁を炎で囲むという手法を
取った。表4はカバーデザインを
シルエット風にデザインした。

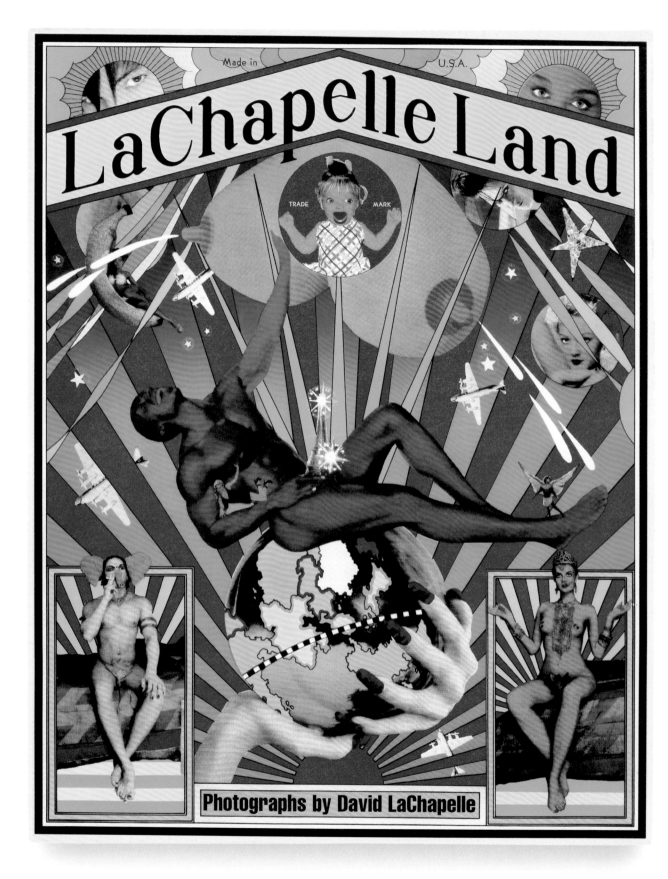

Made in U.S.A.

LaChapelle Land

TRADE MARK

Photographs by David LaChapelle

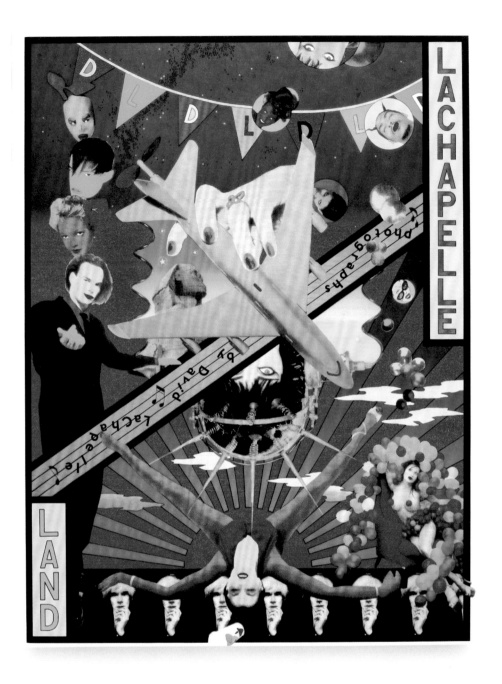

『LaChapelle Land』
Callaway Editions｜1996

アメリカの写真家、デビッド・ラシャペルがまだデビューしたばかりの頃だ。出版社がぼくのカバーで売りたい、と考えていたらしく、当のラシャペルの写真があまり目立って使われていない。まるでぼくの作品みたいになってしまったんだけど、それが出版社の狙いだったみたい。ニュー

ヨークの出版元のリッゾーリでは写真家ではなく、ぼくがサイン会をさせられたんだよ。ラシャペルがまだ無名だからといって、それはどうかと思ったね。後日談として2作目も依頼されたんだけど、1作目よりいいのが出来たためにラシャペルが恐れてキャンセルにした。そしてラシャペル自身がデザインしたんだけど、最低最悪で出版社の話じゃ売れなかったそうだ。

ISBN4-86152-092-4 C0072 ¥36000E
定価(本体36,000円+税)

The Butterfly Dream

Kazuo Ohno

Yoshito Ohno

The Butterfly Dream

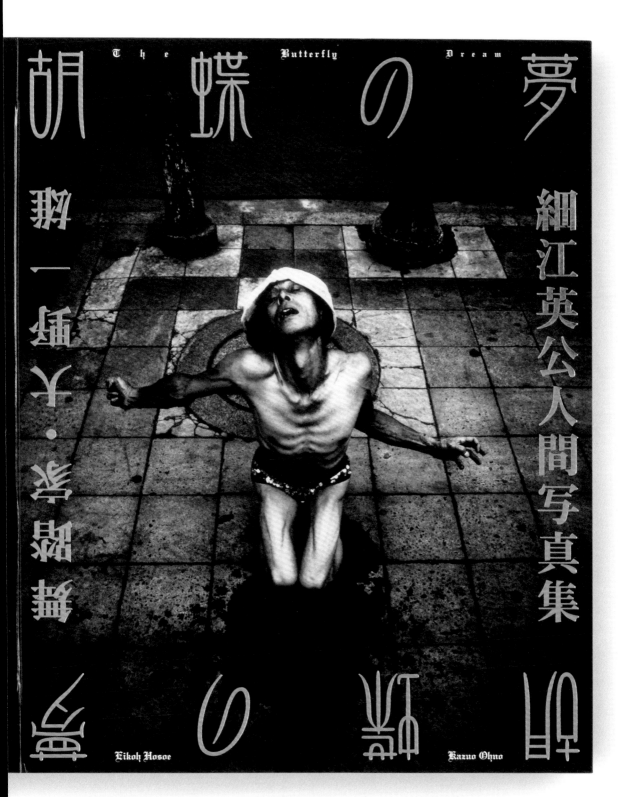

胡蝶の夢

The　Butterfly　Dream

細江英公人間写真集

撮影・細江英公　出演・大野一雄

舞踏の巨人

Eikoh Hosoe

Kazuo Ohno

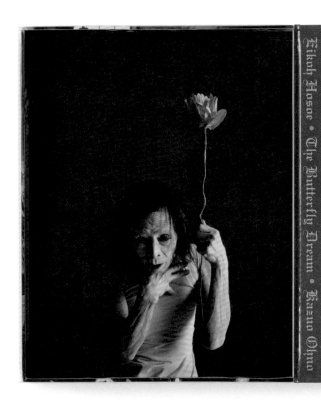
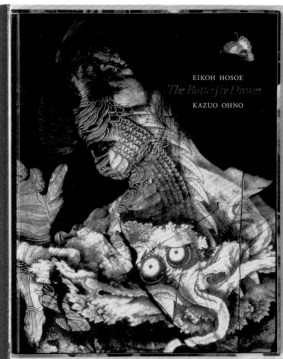
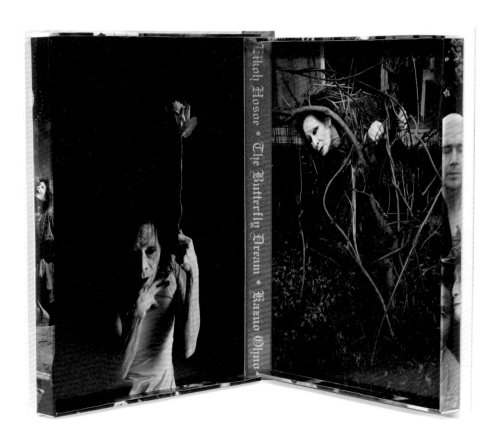

デザインした人の人生観や
その人の背景にあるものを感じたとき、
バーン！と強い印象を受けるんだ。
それまでの知識、教養、
経験を生かしてデザインすべきだ。
感性だけでやってはいけない。
ガキのデザインになる。
理性、論理、観念が必要とされる。

PP. 508−511 |
『細江英公人間写真集
胡蝶の夢 舞踏家・大野一雄』
青幻舎｜2006

写真家の細江さんの作品集で、こ
の本の造本はまるで人物を彫刻
みたいにとらえてデザインした。
またカバーから見返し、化粧扉ま
での流れを映画のように考えた。
タイトルバックがスクリーンに
映り、ストーリーが始まる。そん
な時間の流れを、装幀にも取り入
れているんだ。"胡蝶"というイ
メージから、文字は細く華奢な書
体を選び、モノクロ写真に金でレ
イアウトした。

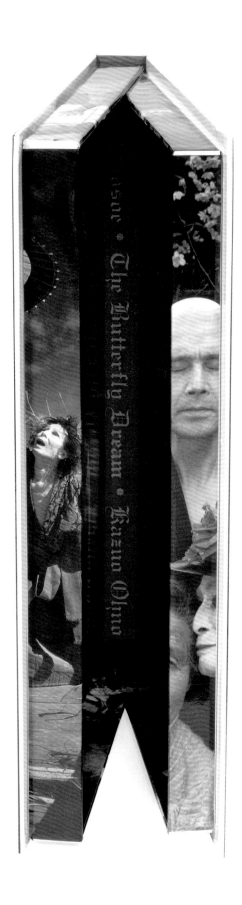

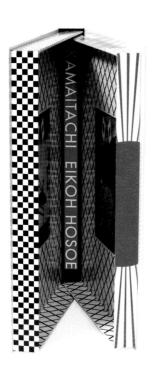

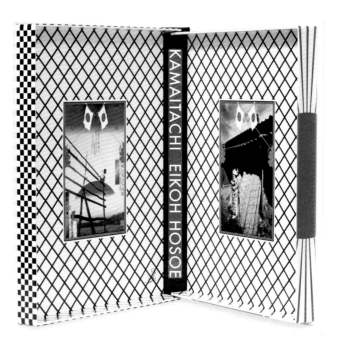

PP. 512−515│『鎌鼬』
Aperture Foundation│2005

アメリカで発刊された細江英公さんの豪華本。アメリカで売るときは、ビジュアルに日本的なモチーフを使ってド派手にすると「Wow!」と喜ばれる。これは、発売と同時にすぐに売り切れた。アメリカで発売されたものだから、日本ではあまり知られていないのが残念だね。

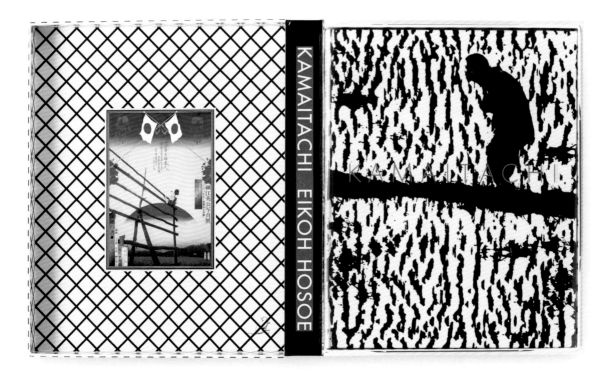

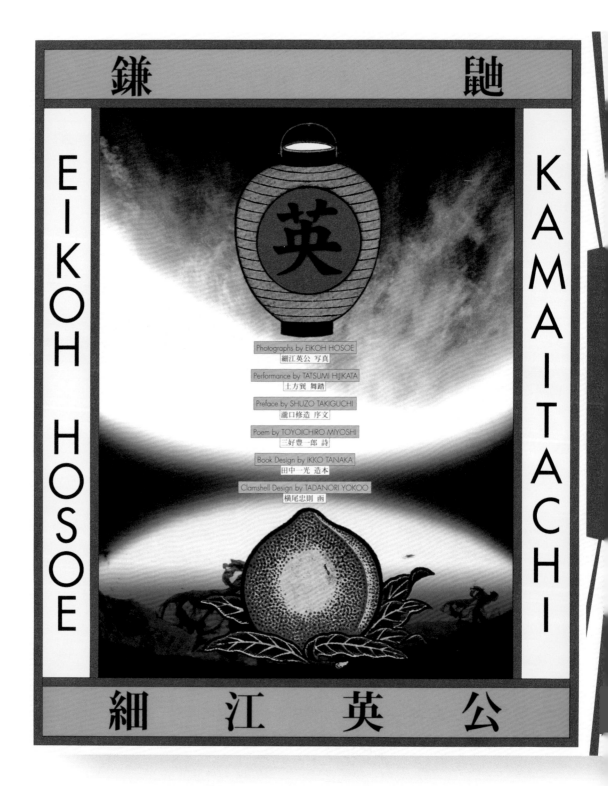

鎌 鼬

EIKOH HOSOE

KAMAITACHI

Photographs by EIKOH HOSOE
細江英公 写真

Performance by TATSUMI HIJIKATA
土方巽 舞踏

Preface by SHUZO TAKIGUCHI
瀧口修造 序文

Poem by TOYOICHIRO MIYOSHI
三好豊一郎 詩

Book Design by IKKO TANAKA
田中一光 造本

Clamshell Design by TADANORI YOKOO
横尾忠則 函

細 江 英 公

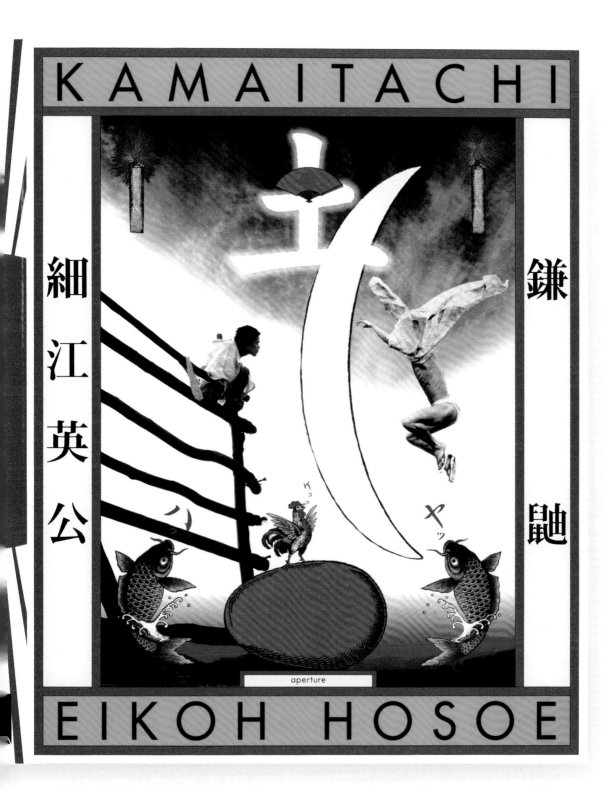

KAMAITACHI

細江英公

鎌鼬

aperture

EIKOH HOSOE

Fin

絵は芸術、
デザインは職人仕事。
徹することが大切。
ぼくはデザイナーを
芸術家と思ったことがない。
ずっと職人だった。

横尾忠則　略歴

1936	・兵庫県西脇市に生まれる
1956	・神戸新聞社に入社（－'59）
1958	・第8回日宣美展（日本橋髙島屋）で奨励賞受賞
1960	・日本デザインセンターに入社（－'64）
1965	・グラフィックデザイン展「ペルソナ」（銀座松屋）
	・第11回毎日産業デザイン賞受賞
1966	・個展（南天子画廊）「ピンクガール」シリーズを発表
	・唐十郎主催の劇団状況劇場「腰巻きお仙」のポスターを制作
1967	・寺山修司主宰の「天井桟敷」に参加し美術を担当する
1968	・ワード・アンド・イメージ展（ニューヨーク近代美術館）
	・大島渚監督の映画『新宿泥棒日記』に主演
	・一柳慧作曲LP『オペラ横尾忠則を歌う』発売
1969	・個展（東京画廊）
	・第6回パリ青年ビエンナーレ展版画部門でグランプリ受賞
1970	・日本万国博覧会「せんい館」のパビリオンをデザイン
1971	・三島由紀夫を被写体とする細江英公写真集『新輯版薔薇刑』の装幀を手がける
1972	・個展（ニューヨーク近代美術館）
	・写真集『憂魂 高倉 健』の編集・デザインを手がける
	・第4回ワルシャワ国際ポスター・ビエンナーレ展でユネスコ賞受賞
1973	・個展（ハンブルク工芸美術館）
	・東京ADCで最高賞受賞
	・サンタナ『ロータス』『アミーゴ』のアルバムジャケットをデザイン
1974	・個展（アムステルダム市立美術館）
	・第9回東京国際版画ビエンナーレ展（東京国立近代美術館、京都国立近代美術館）で兵庫県立近代美術館賞受賞
	・第5回ワルシャワ国際ポスター・ビエンナーレ展で金賞受賞
1975	・第20回毎日産業デザイン賞受賞
1976	・ヴェネチア・ビエンナーレ "5人の国際デザイナー" 展
	・三宅一生のテキスタイルデザインを3シーズン担当する
1978	・第9回講談社出版文化賞受賞
	・細野晴臣らと3度目のインド旅行、『コチンムーン』製作
1979	・第3回ラハティ・ポスター・ビエンナーレ展で2000Fmk賞受賞
1980	・個展（岡山美術館）
1981	・「画家宣言」グラフィックデザイナーから画家に転身する
1982	・個展（ハンブルク工芸美術館）・個展（南天子画廊）・個展（西宮市大谷記念美術館）・個展（パリ広告美術館）
1984	・ベルギー国立20世紀バレエ団（モーリス・ベジャール主宰）ミラノスカラ座公演「ディオニソス」の舞台美術を担当
	・個展（オーティス・パーソンズ・ギャラリー、ロサンゼルス）
1985	・第13回パリ・ビエンナーレ展に招待出品
	・第18回サンパウロ・ビエンナーレ展に招待出品　・個展（パラッツォ・ビアンコ、ジェノバ）
	・個展（ファルコーネ・テアトロ、ジェノバ）・個展（ベルリン芸術家会館ベタニエン）
	・リサ・ライオンのパフォーマンスのビデオアートを製作
1986	・個展（ロバータ・イングリッシュギャラリー、サンフランシスコ）
	・個展（イスラエル美術館）・個展（ロイ・ボイドギャラリー、ロサンゼルス）
1987	・個展（西武美術館）・個展（カーネギー・メロン大学、ピッツバーグ）
	・中国公演モーツアルト「魔笛」の舞台美術を担当
	・兵庫県文化賞受賞
	・モダンポスター展（ニューヨーク近代美術館）
1988	・個展（ギャラリー・シルビア・メルツェル、ベルリン）
1989	・第4回バングラデッシュ・アジア・アート・ビエンナーレ展で名誉賞受賞

518

1990	・大阪花と緑の博覧会・ベリーズ館パビリオンをデザイン
1992	・3人の日本のポスター作家展（テルアビブ美術館）
1993	・第45回ヴェネチア・ビエンナーレトランスアクションズ・ペドロ・アルモドバル展
1994	・個展（コンテンポラリーアートセンター、ニューオリンズ）
1995	・第36回毎日芸術賞受賞
1996	・個展（南天子画廊）
1997	・個展（兵庫県立近代美術館／神奈川県立近代美術館）
	・ニューヨークADCで金賞受賞
1999	・日本ゼロ年展（水戸芸術館現代美術センター）
2000	・MOMA1980年以降の現代美術（ニューヨーク近代美術館）
	・ニューヨークADC殿堂入り
2001	・MOMAハイライト　ニューヨーク近代美術館からの325作品（ニューヨーク近代美術館）
	・個展（富山県立近代美術館）・個展（原美術館）
	・紫綬褒章受章
2002	・多摩美術大学大学院教授となる（－'04年）
	・個展（東京都現代美術館、広島市現代美術館）
2003	・個展（京都国立近代美術館）・個展（福岡市美術館）
2004	・『王様と恐竜』（梅原猛原作）フランス公演の舞台美術・装束を担当
	・個展（宮崎県立美術館）・個展（スカイ・ザ・バスハウス）
	・宝塚歌劇団『タカラヅカ　ドリーム　キングダム』の舞台美術を担当
	・JR加古川線・ラッピング電車のデザインを制作
2005	・個展（熊本市現代美術館）・個展（池田20世紀美術館）・個展（南天子画廊）
	・第15回ラハティ・ポスター・ビエンナーレでグランプリ受賞
	・横尾忠則が紹介するイッセイミヤケパリコレクション1977-1999（富山県立近代美術館）
2006	・個展（カルティエ現代美術財団、パリ）テームズ・アンド・ハドソンより作品集『TADANORI YOKOO』を刊行
	・日本文化デザイン大賞受賞
2007	・兵庫県功労者表彰
	・世田谷区特別文化功労表彰
2008	・個展（スカイ・ザ・バスハウス）・個展（西村画廊）・個展（世田谷美術館、兵庫県立美術館）
	・個展（フリードマン・ベンダ、ニューヨーク）
	・文芸誌『文学界』に連載された小説「ぶるうらんど」で第36回泉鏡花文学賞受賞
2009	・第5回円空賞受賞
	・個展（アラリオギャラリー、韓国）・個展（金沢21世紀美術館）
2010	・個展（フリードマン・ベンダ・ギャラリー、ニューヨーク）
	・マルセル・デュシャンとフォアステーの滝（ギャラリー・ダベル、スイス）
	・個展（国立国際美術館）
	・ウフィツィ美術館自画像コレクション（損保ジャパン東郷青児美術館／国立国際美術館）
2011	・ウフィツィ美術館所蔵の自画像がS.Scheggia教会（フィレンツェ）にて紹介展示
	・旭日小綬章受章
	・個展（岡山県立美術館／高知県立美術館）
	・横浜トリエンナーレ2011招待出品
	・MATHEMATICS, A BEAUTIFUL ELSEWHERE（カルティエ現代美術財団、パリ）
	・Postmodernism: Style and Subversion: 1970-1990（ヴィクトリア・アンド・アルバート美術館、ロンドン）
	・朝日賞受賞
2012	・Double Vision: Contemporary Art From Japan（モスクワ市立近代美術館／ハイファ美術館、イスラエル）
	・個展（フリードマン・ベンダ・ギャラリー、ニューヨーク）
	・Seeking Shambhala（ボストン美術館）
	・Show and Tell（カルティエ現代美術財団、パリ）
	・個展（スカイ・ザ・バスハウス）
	・Century of the Child: Growing by Design, 1900-2000（ニューヨーク近代美術館）
	・神戸に県立横尾忠則現代美術館が開館
	・Tokyo 1955-1970: A New Avant-Garde（ニューヨーク近代美術館）

横尾忠則全装幀集
Tadanori Yokoo: Complete Book Designs
—
2013年6月9日　初版第1刷発行
2022年6月17日　　第3刷発行

Author:
横尾忠則

Art Director & Designer:
白井敬尚

Designer:
加藤雄一　樋笠彰子（白井敬尚形成事務所）

Cooperation:
北田雄一郎

Planning and organizing:
梶谷芳郎

Photographer:
藤牧徹也

Writer:
鈴木久美子

Translator:
パメラ三木

Proof reading:
佐藤知恵

DTP（Cooperation）:
松村大輔

Editor:
中川ちひろ
—
発行元:
パイ インターナショナル
〒170-0005 東京都豊島区南大塚 2-32-4
Tel: 03-3944-3981　Fax: 03-5395-4830
sales@pie.co.jp
—
印刷・製本:
株式会社アイワード

本書の実現（刊行）にあたり、
下記の美術館、関係機関、個人の方々から
さまざまなご協力を賜りました。
ここに記して、深く感謝の意を表します。
—
京都国立近代美術館
横尾忠則現代美術館
神戸芸術工科大学
天野祐吉
室賀清徳
立花文穂
（順不同、敬称略）

Photo: 山本豊